国家林业和草原局普通高等教育"十三五"规划教材

中外美术史

李昌菊　主编

双语教材

中国林业出版社
China Forestry Publishing House

内 容 提 要

本书分为中国美术史和外国美术史两大篇章，其中中国美术史包括史前美术，夏商周美术，秦汉美术，魏晋南北朝美术，隋唐美术，五代两宋美术，元代美术和明清美术；外国美术史包括原始社会美术，古代埃及和两河流域美术，古希腊与古罗马美术，中世纪美术，文艺复兴时期欧洲美术，17、18世纪欧洲美术，19世纪欧洲美术和20世纪现代美术。全书内容丰富易读，语言描述精炼生动，并配有大量的图片和英文注解，适合艺术院校学生拓展知识领域，提高英语水平。本书的编写由艺术设计专业老师和英语专业老师共同完成，是不可多得的双语艺术类教材。

图书在版编目（CIP）数据

中外美术史：汉文、英文 / 李昌菊主编. -- 北京：中国林业出版社，2022.8

国家林业和草原局普通高等教育"十三五"规划教材

ISBN 978-7-5219-1745-1

Ⅰ.①中… Ⅱ.①李… Ⅲ.①美术史-世界-双语教学-高等学校-教材-汉、英 Ⅳ.①J110.9

中国版本图书馆CIP数据核字（2022）第113638号

出版发行	中国林业出版社（100009　北京市西城区刘海胡同7号） Email：jiaocaipublic@163.com　电话：（010）83143500 http://www.forestry.gov.cn/lycb.html
印　刷	北京中科印刷有限公司
版　次	2022年8月第1版
印　次	2022年8月第1次印刷
开　本	889mm×1194mm　1/16
印　张	16.5
字　数	374千字
定　价	75.00元

未经许可，不得以任何方式复制或抄袭本书之部分或全部内容。

版权所有 侵权必究

《中外美术史》编写人员

主　　编　李昌菊
副 主 编　孙　涤
编写人员　部欣语　管　理　胡晓婷　胡玉多
　　　　　李昌菊　孙　涤　孙　琦　干　双
　　　　　王　田　王　昕　谢　敏　张　群
　　　　　张国珍　郑　云

前 言

本教材系统介绍了中国美术史与西方美术史的发展。从各自艺术的起源开始，循其时间脉络，概述时代风貌，描述艺术创作、艺术流派、艺术风格，介绍艺术作品、艺术家，总结艺术成就与特点。

本教材的特点之一是将中外美术史合为一册，以便读者阅读与学习。编写初衷源于中外美术史是大学艺术类专业的必修课程，一般使用分开的教材，若一本教材就能满足学习要求，何乐不为之？若将中外美术史兼收并蓄，同学们与读者或许会觉得便利些。

本教材的特点之二在于教材编写注入了英文，以区别同类教材编写方式（目前美术史教材或均为中文，或均为英文）。加之一些院校开设了双语课程，不少艺术专业的同学即将读研或出国学习，若教材中包含英文内容，相信会有所帮助。编写中，我们广泛征集了同学们的意见，考虑了艺术类学生的学习习惯与需求，编者没有采用完全的对译，而以激发兴趣为主，选录了与美术史主体内容密切的英文段落作为课程内容的补充。教材中还收纳了专业词汇，以便同学们查阅。

本教材主编李昌菊和副主编孙涤均在高校教学二十余年，专业知识与教学经验比较丰富。在英文美术史资料收集方面，主编利用在美国宾夕法尼亚大学美术史系访学的机会收集到不少原版中国美术史和世界美术史资料，孙涤为本教材提供了许多编写建议，参加编写的同学们也为本书付出了各自的努力，在此表示深深的谢意！教材编写中参阅了许多国内外同类教材与美术史著作，我们在参考文献中予以一一列举，以感谢它们给予的有益启示！

本教材要特别感谢中国林业出版社的编辑杜娟和赵猗旎，她们支持了本教材在中国林业出版社的重新出版（之前由中国水利水电出版社出版，多次印刷共两万余册），两位编辑给予的具体调整优化建议对这次改版非常有帮助，我们在编写中充分吸纳了意见，感谢杜娟女士和赵猗旎女士为教材改善明确了方向，在此表示由衷谢意！

本教材缺乏写作范例可循，如果能起到抛砖引玉之效，我们将非常高兴。作为教材与普通读物，如果同学们以及广大艺术爱好者能从中受益，我们将十分荣幸。本教材难免存在不足之处，欢迎同行与同学们批评指正，以便进一步完善。

<div style="text-align:right">

李昌菊

2022年7月

</div>

目　录

前　言

第一篇　中国美术史

第一章　史前美术（公元前2100年以前） ………… 2
第一节　旧石器时代美术 ………… 2
第二节　新石器时代工艺 ………… 3
第三节　新石器时代绘画 ………… 6
第四节　新石器时代雕塑 ………… 7
第五节　新石器时代建筑 ………… 8

第二章　夏商周美术（约公元前2100～前221年） ………… 9
第一节　夏商周青铜工艺及其他工艺美术 ………… 9
第二节　夏商周雕塑 ………… 14
第三节　夏商周绘画 ………… 16
第四节　夏商周书法 ………… 17
第五节　夏商周建筑 ………… 20

第三章　秦汉美术（公元前221～公元220年） ………… 23
第一节　秦汉绘画 ………… 23
第二节　秦汉书法 ………… 26
第三节　秦汉雕塑 ………… 28
第四节　秦汉建筑 ………… 31
第五节　秦汉工艺 ………… 32

第四章　魏晋南北朝美术（220～589年） ········· 36

第一节　魏晋南北朝绘画 ········· 36
第二节　魏晋南北朝书法 ········· 42
第三节　魏晋南北朝石窟寺院 ········· 44
第四节　魏晋南北朝雕塑 ········· 49
第五节　魏晋南北朝建筑 ········· 41
第六节　魏晋南北朝工艺 ········· 51

第五章　隋唐美术（581～907年） ········· 54

第一节　隋唐绘画 ········· 54
第二节　隋唐书法 ········· 63
第三节　隋唐雕塑 ········· 67
第四节　隋唐建筑 ········· 71
第五节　隋唐工艺 ········· 73

第六章　五代两宋美术（907～1279年） ········· 75

第一节　五代绘画 ········· 75
第二节　两宋绘画 ········· 80
第三节　辽金绘画 ········· 91
第四节　五代两宋书法 ········· 92
第五节　五代两宋建筑 ········· 94
第六节　五代两宋雕塑 ········· 96
第七节　五代两宋工艺 ········· 97

第七章　元代美术（1271～1368年） ········· 100

第一节　元代绘画 ········· 100
第二节　元代书法 ········· 104
第三节　元代建筑 ········· 106

第四节　元代雕塑 ... 106
第五节　元代工艺 ... 107

第八章　明清美术（1368～1911年） ... 109
第一节　明代绘画 ... 109
第二节　清代绘画 ... 114
第三节　明清书法 ... 124
第四节　明清工艺 ... 128
第五节　明清建筑 ... 120
第六节　明清雕塑 ... 132

第二篇　外国美术史

第九章　原始社会美术 ... 136
第一节　原始绘画 ... 136
第二节　原始雕塑 ... 137
第三节　原始建筑 ... 138

第十章　古代埃及和两河流域美术 ... 140
第一节　古代埃及美术 ... 140
第二节　古代两河流域美术 ... 144

第十一章　古希腊与古罗马美术 ... 147
第一节　克里特—迈锡尼美术 ... 147
第二节　古希腊美术 ... 148
第三节　古罗马美术 ... 156

第十二章　中世纪美术 ... 161
第一节　拜占庭美术 ... 162

	第二节 罗马式美术	164
	第三节 哥特式美术	165

第十三章 文艺复兴时期欧洲美术 —— 168

第一节	意大利文艺复兴时期美术	169
第二节	尼德兰文艺复兴时期美术	180
第三节	德国文艺复兴时期美术	183

第十四章 17、18世纪欧洲美术 —— 186

第一节	17世纪的意大利美术	186
第二节	17世纪的佛兰德斯和荷兰美术	192
第三节	17、18世纪的法国美术	196
第四节	17、18世纪的西班牙美术	201

第十五章 19世纪欧洲美术 —— 206

第一节	新古典主义美术	206
第二节	浪漫主义美术	209
第三节	现实主义美术	213
第四节	印象主义、新印象主义和后印象主义美术	218

第十六章 20世纪现代美术 —— 225

第一节	现代主义美术	225
第二节	后现代主义美术	239

参考文献 —— 246
附录 专业词汇及术语 —— 248

第一篇 中国美术史
History of Chinese art

第一章　史前美术
（公元前2100年以前）

中国的史前时代即考古学上的旧石器时代和新石器时代。石器时代的美术是我国美术的起源与萌芽时期。旧石器时代的石器，在实用功能上，已经发展出形式的美感。新石器时代的美术包括绘画、雕塑、建筑与工艺，尤以陶器制作独树一帜。陶器包括红陶、彩陶、黑陶等，以彩陶和黑陶艺术成就最高。新石器时代的绘画主要表现在彩陶装饰、殿堂地画、岩画等方面。新石器时代的雕塑相当发达，表现在泥塑、陶塑、玉雕、石雕和骨雕等方面。新石器时代的建筑形式，由于自然条件不同，黄河流域及其他北方地区流行穴居、半地穴式建筑及地面建筑，长江流域及其他南方地区流行地面建筑与干阑式建筑。

第一节　旧石器时代美术

近代考古学根据人类生产工具的演变，把整个史前时期称为石器时代，史前考古根据不同的石器类型，划分出新、旧石器时期，以打制石器的技术为标志，旧石器时代采用纯打制技术，新石器时代以磨制石器为主，掌握制陶技术是新石器时代的重要标志。

自远古时期，中华民族的祖先就已在南北各地劳动、生息和繁衍。尽管至今较少发现祖先在旧石器时代留下的可视图像（美术作品），但是这个时期先民们对石工具的制作和石工具类型及形制的演进，展示出人类在创造性劳动中由最初的生物本能被唤醒和开发，发展到初级审美能力的形成和审美意识萌芽的清晰脉络。

在中国广袤的土地上，已经发现早、中、晚各阶段的遗址共200多处，出土了人类化石、劳动工具和其他文化遗物。今人将旧石器时代的石器工具根据用途而命名为砍砸器、刮削器、雕刻器等；根据形状而命名为尖状器、斧形器、刀形器、球状器。

山西省芮城县西侯度遗址（距今约180万年）是我国早期猿人阶段文化遗存的典型代表之一，为目前中国境内已知的最古老的一处旧石器时代遗址。1961～1962年，山西省博物馆的工作人员发掘出土的有动物化石，人工打制的石制品有刮削器、砍砸器和三棱大尖状器。云南省元谋人遗址（约170万年前）发现于1965年5月，发现地点为云南省元谋县上那蚌村西北冈。出土石器为形状不规则的打制刮削器，显现出石器的原始性状。北京人遗址（约77万年前）发现于北京市西南郊周口店龙骨山。北京人的石器有砍砸器、刮削器、雕刻器、石锤和石锥等多种类型。

丁村人、马坝人（距今约20万～10万年）生活在旧石器时代中期，他们的石器略为规范，有尖状、球状、橄榄状等，已经有了对称和圆的感觉。从丁村人的石器看来，打制石器的技术又比猿人进了一步，石器石片长且薄，石器的类型和形式也多种多样，并在打制的基础上运用了修正技巧。丁村人的石器制造不仅表明人类在改变自然方面比猿人有了较多的方法，而且表明他们在造型技术和对造型样式的认识上也有了显著的进步。审美意识的萌芽在纯功利目的的劳动实践中开始形成。

旧石器时代晚期，以时间距今 1.9 万～1 万年的山顶洞人为例，其石器不但均匀、规整，而且有初步磨光、钻孔，他们还把细石器镶嵌在动物骨角或木料上做成复合工具，甚至还制造了大批装饰品。

第二节 新石器时代工艺

一、陶器

大约距今 1 万年，我国的大部分地区陆续进入了考古学上的新石器时代。磨制石器的使用，陶器制造的开始，农业的出现，居民村落的普及，以及氏族制度的形成等，是这个时代区别于旧石器时代的主要标志。新石器时代的人们出现了定居生活，这使得在同一个较大区域内生活的人具有了相近的生活习惯、生产方式、宗教信仰，乃至相近的日常用具和装饰纹样等。通常把这一时期相同类型的遗址以文化命名，并在前面冠以该类型最早的出土地点以示区别。中国迄今发现的新石器时代文化遗址达 7000 余处，遍及各省（自治区、直辖市）。新石器时代各区域内的不同文化之间存在着一定的交流和传承关系。

新石器早期为公元前 10000～前 7000 年，遗址较少，以华南地区的洞穴遗址和贝丘遗址为主，有少量磨制石器和陶器。

新石器中期为公元前 7000～前 5000 年，遗址渐多，如黄河中游的河南裴李岗文化和甘肃秦安大地湾文化遗址，陶器、石雕、玉雕开始出现，陶器则比较发达。

新石器中后期为公元前 5000～前 3000 年，文化遗址遍布全国各地，重要的有：黄河上游的马家窑文化、黄河中游的仰韶文化、黄河下游的大汶口文化，江汉之间的屈家岭文化、江淮之间的青莲岗文化，长江下游的河姆渡文化、马家浜文化，内蒙古东南部、辽宁西部及河北北部的红山文化等。在这些文化遗址里，有彩陶、玉雕、骨器、木器等，此外还发现了祭坛、神庙和女神像及器物上作为记事的刻画符号等。

新石器晚期为公元前 3000～前 2000 年，是原始社会向文明社会转变的过渡时代。黄河流域的代表性文化有：山东章丘的龙山文化和河南陕县的庙底沟二期文化；长江流域的代表性文化有：浙江余杭的良渚文化和湖北天门的石家河文化。另外，东南沿海和台湾地区、内蒙古、云南、西藏等地也有相当多的遗址被发现。在此时期，陶器普遍采用轮制，出现大量的精美玉器，石器中钺、镞等武器明显增加。

随着农业经济的发展和定居生活的需要，人们对于烹调、盛放和储存食物及汲水器皿的需要越来越迫切，从而促使人们在实践中创造出与人类生活息息相关的陶器。数以千万计的陶器，是迄今所能目睹的新石器时代最为宝贵的原始艺术财富，它为人类生活史开辟了新的纪元。陶器的产生，是人类按照自己的设想创造事物的重大成果，就其社会意义而言，代表着农耕时代的到来和进步。就艺术而言，它为装饰美的产生和发展提供了对象与空间。陶器是将具有可塑性的黏土经水湿润后再成型、干燥，在 700～1000℃的低温中烧制而成的坚固制品，是人类最早通过物理变化和化学反应使物体的本身质变的一种创造性活动。古代先民在对土壤的开垦和接触中，逐渐认识并掌握黏土的可塑性能，并在长期用火的实践中懂得了土块经过烧烤之后而变得坚硬，于是人类尝试将黏土制成泥坯，把它烧制成能盛放液体并能

Entering the Neolithic Age (10000B.C.-7000B.C.), man began to turn from hunting and fishing to animal husbandry and farming. Their rock paintings reflected this economic revolution, and in the later stages of this era paintings gradually moved from cliff faces to the surfaces of potteries and buildings, and later on bronze wares, with already rather vivid outlines of human figures and animals.

Yangshao artisans created fine white, red, and black painted potteries with human facial、animal and geometric designs. Unlike the later Longshan culture, the Yangshao culture did not use potters wheels in pottery-making. The Yangshao culture is well-known for its red painted pottery, one of two major types produced during the Neolithic Age in China. Before 2000B.C., Yangshao were making coiled red earthenware that was baked in kilns at 1000～1500℃.

The first decorations were fish and human faces, for example, Painted Pottery Basin with Fish and Human Face Design shows the close relationship between Banpo People and fish.But these eventually evolved into symmetrical-geometric abstract designs.

Painted Pottery Jar with Stork, Fish and Zax Patterns is a representative artwork of painted pottery in the Neolithic Age of China. It is unearthed from a burial chamber under the Yangshao Culture Relics in Linru County, Henan Province, and belongs to Yangshao Temple bottom-channel type.

耐火烧的陶器。至于陶器究竟是怎么样发明的，目前还缺乏可靠的材料予以证明。

早期陶器的制作，一般采用泥条盘叠法，器形较小的器物则可直接捏塑而成，中期出现慢轮制法，后来发展为快轮成型。陶器就色彩而言，有红陶、黄陶、黑陶、白陶的差异；就器型而言，有壶、碗、钵、罐、盆、鬲、鼎、鬶、盘、豆、杯、斝、盉等，其装饰手法有拍印、刻画、雕塑、彩绘等。新石器时代陶器中，与之对应的重要文化为红陶、彩陶和黑陶，红陶如裴李岗文化、仰韶文化、磁山文化、青莲岗文化；彩陶如仰韶文化、马家窑文化、青莲岗文化；黑陶如河姆渡文化、大汶口文化、龙山文化。

（一）红陶

1. 裴李岗文化（公元前5500～前4900年）

裴李岗文化是中国黄河中游地区的新石器中期文化。因1977年首先发现于中国河南省新郑裴李岗而得名。裴李岗遗址中有房基、窑穴、墓地等村落遗迹，似有一定布局。磨制石器多于打制石器，最有代表性的器型是带足磨盘、带齿石镰和双弧刃石铲。农业占有主要地位，作物是粟。饲养业已经出现，有猪、狗、鸡、牛。狩猎仍是重要生产活动，以木制弓和骨制箭为狩猎工具。制陶业已经具有一定规模，都采用手制。陶器有红褐色砂质和泥质两种，多为碗、钵、鼎、壶等日用器具，陶壁厚薄不匀。三足钵、月牙形双耳壶、三足壶和鼎等陶器在造型上别具风格。

2. 磁山文化（距今5500～6000年）

磁山文化位于河北省武安市西南20km的磁山村东南台地上，北靠红山，南临沼河，占地面积近14万m²。磁山遗址的陶器以夹砂红陶为主，火候较低、质地粗糙、器表多素面。陶器多采用泥条盘筑法，器型不规整。陶器表面纹饰有绳纹、编织纹、篦纹、乳钉纹等。器型有椭圆形陶壶、盂、钵等。

（二）彩陶

仰韶文化（距今5000～3000年）于1921年首次在河南省三门峡市渑池县仰韶村发现。主要分布于黄河中下游一带，以河南西部、陕西渭河流域和山西西南的狭长地带为中心，遗址已超过1000处。代表性的除仰韶村外，还有陕西西安的半坡、临潼的姜寨，河南郑州的大河村、陕县的庙底沟等。

在仰韶文化的陶器中，彩陶所占比例虽小，但文化和艺术价值却很高。各种鼎、碗、杯、盆、罐、瓮等日用陶器以细泥红陶和夹砂红褐陶为主，主要呈红色，多用手工制法，用泥条盘成器型，然后将器壁拍平制造。红陶器上常有彩绘的几何形图案或动物形花纹，是仰韶文化的最明显特征，绘制器物是原始毛笔或钝头笔。仰韶文化因时间、地区的差异而被考古学家分为不同的类型，按早、中、晚三个时期可以将之分为半坡类型、庙底沟类型和马家窑类型。

早期以西安半坡村遗址出土彩陶为代表。典型造型有圆底钵、圆底盆、折腹盆、细颈壶、直口尖底瓶及大口小底盆等，造型风格朴实厚重。半坡型彩陶最引人注目的是动物纹和人面纹。鱼纹最多，次为人面纹、山羊纹、鸟纹、鹿纹等。代表作品有《人面鱼纹彩陶盆》（图1-1）、《鱼纹盆》等，形象生动，手法简练，笔触粗犷，变化单纯而特征鲜明。常见的几何纹有并列折线和间以并列斜线同三角形面构成的二段连续装饰带，单纯而富有装饰效果。《人面鱼纹彩陶盆》是半坡彩陶画的典型作品。人面鱼纹线条明快，人头像的头顶有三角形的发髻，两嘴角边各衔一条小鱼。

图1-1 《人面鱼纹彩陶盆》
（陕西西安，新石器时代）

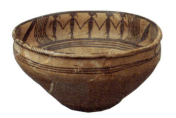

图1-3 《舞蹈纹彩陶盆》
（青海大通，新石器时代）

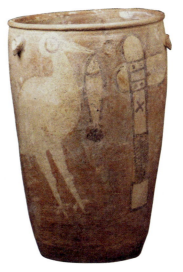

图1-2 《鹳鱼石斧缸》
（河南陕县，新石器时代）

此图反映了半坡人和鱼之间的密切关系和特殊的感情。

中期以庙底沟类型为代表，因在河南陕县庙底沟发现而得名，它略晚于半坡型彩陶。器型以大口鼓腹小平底盆最为典型，形体呈倒三角形，给人以挺秀、饱满、轻盈而又稳定的感觉。纹饰的风格由半坡型的写实向抽象发展，几何纹样丰富和发展起来，如圆点、勾叶、弧线、三角带状纹、平行条纹、回旋勾边纹、网格纹等，尤以花瓣纹最富特色。此外，以鸟为母题的纹饰也比较多。河南临汝阎村出土的一件《鹳鱼石斧缸》（图1-2）是庙底沟文化最具出色的作品。缸的腹部绘着鸟含鱼的图像，有研究者认为，这也许象征着以鹳鸟为图腾的部落战胜了以鱼为图腾的部落。

晚期以马家窑文化中的彩陶为代表，因最早发现于甘肃临洮马家窑遗址而得名。马家窑文化中彩陶继承了仰韶文化庙底沟的类型，主要器形有盆、钵、碗、罐、壶等。纹饰以同心圆、涡状纹、垂幛纹、水波纹为主，线描均匀细密，活泼流畅，柔中有刚，艺术风格绚丽而又典雅。马家窑文化一般分为石岭下、马家窑、半山和马厂四种类型。1937年在青海大通县上孙家寨出土的《舞蹈纹彩陶盆》（图1-3）是其杰出的代表，也最为有名。

（三）黑陶

泛指中国黄河中下游地区和东部沿海地区，因发现于山东省章丘龙山镇而得名。龙山出土了大量的陶器，其中多以黑陶为主，龙山文化黑陶比彩陶制作更精致，造型更精美，更为世人所倾倒。黑陶被中外史学家称为"原始文化的瑰宝"。黑陶愈黑、愈亮愈显珍贵，给人稳重、神秘、高贵、大方、典雅、内涵深沉之感。蛋壳陶杯最具代表性，它"薄如纸、硬如瓷、声如磬、亮如漆"。这件蛋壳黑陶杯的器形可分为三部分，上面是一个敞口侈沿深腹的小杯；中间是透雕中空的柄腹，如倒置的花蕾；下面是覆盆状底座，由一根细长管连成统一的整体，形态纤巧秀致，有一种动人的节奏感和韵律美。陶杯经轮制而成，杯壁厚度均匀，薄如蛋壳，最薄处为0.2～0.3mm，但质地却极为细腻坚硬，使器表熠熠发光。加上采用镂空和装饰纤细的花纹，使它的制作工艺达到了中国古代制陶史上的顶峰。

During the Longshan Culture period, end of the Neolithic Age, fast wheel was used and pottery reached a record high, represented by the Black Pottery. In the last step of pottery making, water is usually added slowly from the top of the kiln in order to produce thick smoke while extinguishing the charcoal. When this is done, the black pottery comes out.

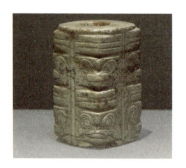

图 1-4 《兽面纹玉琮》
（浙江余杭，新石器时代）

The Liangzhu Culture was the last Neolithic Jade culture in the Yangtze River delta and was spaced over a period of about 1300 years. The Jade from this culture is characterized by finely worked, large ritual jades such as Cong cylinders, Bi discs, Yue axes and also pendants and decorations in the form of chiseled open-work plaques, plates and representations of small birds, turtles and fish. The Liangzhu Jade has a white, milky bone-like aspect due to its Tremolite rock origin and influence of water-based fluids at the burial sites. Jade is a green stone that cannot be carved so it has to be ground.

In 1973, another important discovery was made in Sunjiazhai in the form of a colored basin. The upper part of the basin's inside is divided into three sections by vertical lines, Each section has five human figures, dancing while holding hands. The figures all appear in black, and their hair is braided and flies rightward.

二、玉器工艺

玉器由于质地、颜色的纯正和形制的奇巧精美，在中国文化史中特别受尊重。古玉之美，不但在于它材质的自然之美，更在于它的造型之美、雕琢工艺之美和内在意蕴之美。玉器是在石器基础上进一步精细化，先民们采用了碾、琢、磋、切等工艺手段，器物形制包括环、玦、璜、璧、琮、匕等。我国的原始玉器在江淮地区及红山文化、良渚文化和龙山文化区域里得到了迅速的发展。

红山文化（公元前 4900～前 2700 年）最早发现于内蒙古自治区赤峰市郊的红山遗址，因而得名。其后，在邻近地区发现有与赤峰红山遗址相似或相同的文化特征的诸多遗址，统称为红山文化。已发现并确定属于这个文化系统的遗址，遍布辽宁省的西部地区，几近千处。

在浙江余杭良渚文化的墓地中，出土近百件有精美纹饰的玉器。其中有一件玉琮（图 1-4）引人注目，玉琮上有神人与兽面相结合的图案，有研究者指出，若玉琮的方与圆表示地和天，中间的圆孔表示天地间的沟通，那么神人与怪兽图案则可能是表示行使沟通天地神圣权力的巫师和助手。齐家文化（距今约 4000 年）因 1923 年瑞典考古学家安特生首次在广河境内的齐家坪发现而得名。齐家文化分布于甘肃大部、青海东部、宁夏西南部及内蒙古的腾格里沙漠地区。齐家文化是新石器时代向青铜器时代过渡的一种文化遗存，玉器主要有斧、锛、琮、璧、瑗、璜、镯、凿、刀、纺轮及佩饰等，大部分加工草率，留有明显的切痕。

三、染织工艺

我国染织工艺历史悠久，在仰韶文化（陕西华县）遗址中发现有朱红色麻布残片，证明此时的人们已经对之进行染色处理。在良渚文化（浙江吴兴钱山漾）遗址中则有绢、布、绳、带等丝麻织物。各地遗址也出土了与之相关的工具，如骨针、陶纺轮等，证明了纺织工艺的出现与发展。

四、髹漆工艺

我国髹漆工艺始于新石器时代，河姆渡文化（浙江余姚）遗址出土了木胎圈足红漆碗，良渚文化（余杭瑶山）遗址出土有嵌玉高圈足漆杯，在江苏常州圩墩出土有马家浜文化漆器。

五、骨雕工艺

旧石器时代已出现骨牙器，到新石器时代，陕西西乡何家村仰韶文化遗址出土了一件人头像微型骨雕。山东大汶口文化遗址发现了骨坠等骨雕，山东泰安出土了象牙梳与骨雕。

第三节 新石器时代绘画

新石器时代的绘画主要表现在彩陶装饰、殿堂地画、岩画等方面。

彩陶上的装饰画主要为纹样形式，大多表现与当时原始先民生活关系密切的自

然界形象，动物如鱼、鸟、虫、蛙等，植物如花朵、枝叶等，画风单纯简练，能够提炼出对象的显著特征。这些图形也包括少量的人物形象，它们反映了当时的生产和社会生活内容，如渔、猎、蓄、养等。有些图形则是图腾标志，表现了氏族文化的另一个方面。彩陶上的装饰画主要以意象化的手法表现，西安半坡遗址出土的《三鱼纹彩陶盆》，器物的表面绘有正在游动的三尾张嘴露齿的大鱼，身躯抽象为简练的三角形，生动而有活力。青海大通孙家寨出土的《舞蹈纹彩陶盆》，陶盆内壁口沿下绘有每组五人的三组人物，他们手拉手随着原始乐器的节拍，侧头伸腿步调方向一致地跳舞，有强烈的节奏感和欢快的气氛，此场景是在模拟将野兽赶入陷阱，还是为庆祝获得了猎物而舞蹈不得而知。总之，早期的这些陶器上的纹样与绘画，充溢着热情、开朗、饱满、和谐的气氛，有着单纯强烈的艺术风格，它们使我们得以窥见史前绘画的一种情状。

殿堂地画可见于仰韶文化遗址甘肃秦安大地湾一处大型房屋遗址地面上的人物形象。房屋由前堂、后室、东西厢房和房前的广场组成，面积很大。在建筑的前堂中部偏前有一火塘，在火塘至墙间的地面上，绘有人物，画面上部有两人交叉而立，呈黑色剪影式形象，下部有一长形方框，中有一男一女屈膝仰卧，这些形象可能与生殖崇拜有关系。地画距今已有5000年，是目前发现的最早的独立绘画作品。

岩画是指山崖岩石面上用利器刻凿或用矿物质颜料涂绘的图画。我国许多地区都发现了岩画，如内蒙古阴山、江苏连云港将军崖、四川珙县、新疆阿尔泰山等。岩画的表现内容为表现生殖崇拜的男女交媾、祭祀舞蹈、天命地祇、祖先神像、民族文字、数量符号等，它们较全面地反映了当时民族的经济生活形式、审美观念、宗教信仰和意识形态。内蒙古阴山岩画分布在阴山山脉西段，东西长约300km，数量很多，已发现万余幅。岩画表现了狩猎、放牧、战争、舞蹈及天体神灵等。江苏连云港将军崖岩画刻在长22.1m、宽15m，平整光滑的黑色岩石上，刻画着人面、农作物、鸟、兽及太阳、星象等内容。人面像与植物茎叶连缀，反映了人类与农业密切的关系，表现出人们对土地、农业的崇拜和依赖，展示了农业部落的生产与生活。位于新疆呼图壁县城西南约75km的天山山脉中，一个东西长14m，上下高9m的岩壁上，刻画着近300个大小不等的人物形象，这些男女人物，或卧或立、手舞足蹈、或衣或裸、身姿各异。这些形象表现出新疆原始社会后期的生殖崇拜文化。

第四节　新石器时代雕塑

我国考古迄今尚未发现新石器时代晚期的雕塑。不过，新石器时代早中期的雕塑相当发达，雕塑艺术成就主要表现在泥塑、陶塑、玉雕、石雕、骨雕方面。雕塑的形象主要为人物、动物。

动物形象是多见的题材，有龙、猪、狗、鹰、蛙、龟、熊、象、鸟等。这类形象的出现说明了图腾崇拜与畜牧生产是当时社会生活中的重要内容，同时反映了先民对自然生态的观察。其中，猪的形象引人注目，在多处均有发现，如浙江余姚河姆渡的陶猪、山东胶州三里河出土的猪形鬶等。其被反复塑造说明了它在社会生活中的重要地位。山东胶县三里河出土的《狗形陶鬶》（图1-5），全器作狗竖双耳、引颈吠叫状，四肢叉开，脖颈鼓胀，似乎机警地对着周围的奇异响动。这件作品反

Recent excavations at the Hongshan sites have revealed stone tombs-one with an outer "wall" of clay cylinders more like those that surrounded much later Japanese tombs of the Tumulus period than anything yet found in China-as well as ritual stone platform, a round stone object that appears to be an altar, and, most remarkable, robustly modeled "Venus" figures of clay, a painted clay head with eyes of jade, which may have been used in a fertility rite.

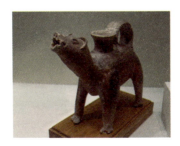

图1-5　《狗形陶鬶》
（山东胶县，新石器时代）

映了原始先民对动物形态、性情的理解和熟练的造型能力。陕西华县太平庄出土庙底沟类型晚期的陶鸮鼎，尖嘴圆目、目光炯炯、身躯健壮，双腿与尾巴成三足鼎立之势，特征突出、形态生动。除了生活中的动物形象，还有想象出来的动物，如内蒙古翁牛特旗三星他拉村出土的红山文化碧玉龙，身躯卷曲成C形，体态矫健、通体光润，是目前可以见到的最早的龙的形象之一。

人物形象较之动物，虽然不多，但在当时也体现了原始先民对自身的观察，是对自我形象的表现与确认。人像雕塑以头像居多，有少量的对身躯的表现，表现对象有女性也有男性。目前见到最早的新石器遗址中（辽东半岛黄海沿岸后洼）的一些人形陶塑，反映了原始社会生殖崇拜和祖先崇拜的观念。最具特色的是仰韶文化形态的女性陶塑，如陕西华县柳枝镇出土的一件泥塑头像，鼻梁悬垂、双眼上翘、小嘴微启，显得俊美可爱。甘肃秦安大地湾出土的人头形器口彩陶瓶，器腹黑彩绘出三列圆弧纹，瓶口为一女孩头像，刘海样的发式，五官清晰、清秀稚气。女性雕塑中还可见到类似女神一样的形象，如红山文化神庙遗址（辽宁建平、凌源接壤地带的牛河梁）中出土的与真人等大的泥塑女神头像（图1-6），五官写实、神情威严、令人敬仰，有强大的精神力量。男性形象可见于甘肃天水柴家坪马家窑文化遗址出土的陶塑人像。对躯体的表现可见于红山文化（辽宁喀左东山嘴）祭祀遗址中，全身赤裸、体态肥硕的女神的形象，形象比例准确，寄予了对生命延续的愿望。

图1-6 《女神头像》
（甘肃秦安，新石器时代）

第五节 新石器时代建筑

中国新石器时代的建筑形式主要有半地穴式建筑、地面建筑和架空居住面的干阑式建筑。溯其根源可能来自最初的两种主要居住形式：穴居和巢居。现已发现的半地穴式建筑遗迹，集中在黄河流域的中上游。例如，西安半坡遗址中的居住区面积达 3m^2，其中主要是半地穴式建筑。这与当地的地域环境有关系，这一带黄土层广阔而丰厚，既易于挖掘又不易塌陷，加之黄土高原地势高，距地下水位较远，穴内比较干燥，所以半地穴的制作与样式比较适合该地。半地穴式房屋有方、圆两种形式，地穴有深有浅。这种房子都是用坑壁作墙基和墙壁，有的四壁和室的中间立有木柱支撑屋顶，木柱上架设横梁和椽子，铺上柴草，用草泥涂敷屋顶。而有的深地穴四周没有柱子，把屋檐直接搭在地面上。为防潮，使居屋经久耐用，居住面及四壁常用草拌泥涂抹，白灰敷面，有些还用火烤，门道为斜坡或台阶。室内对着门口，有一灶坑，可做饭、取暖、照明及保存火种。新石器时代晚期出现了建于地面的有分室和连间的大型房屋。

干阑式建筑，是长江流域及以南地区一种原始的住宅。"干阑"是西南少数民族语言，汉语可称为"栅居"。这种建筑是用竖立的木、竹桩构成高出地面的底架，再在底架上用竹木、茅草等建造住房。这种架空居住面的木构建筑，通风和防潮都比较好，适于在气候炎热和地势低下潮湿的地带居住。在浙江省余姚河姆渡遗址发现的密集的干阑式建筑遗迹，建筑主要使用木材，包括桩、柱、大梁、地板、席壁及树皮等，出土的木构件上带有榫卯，而且梁头榫上还有销钉孔，同时发现了企口板（即木板通过凸棱和凹槽相互拼接，几乎无缝隙）。这说明整座建筑梁柱间用榫卯接合，地板用企口板密拼，具有相当成熟的木构技术。

The most important discoveries of the Yangshao culture occurred in the 1950s and 1970s, when archaeologists unearthed a group of Neolithic villages and a cemetery at Banpo, east of Xi'an, and another at Jiangzhai, farther to the east. The Banpo village covers two and a half acres; four separate layers of houses have been found in a cultural deposit 10 feet (3m) thick, representing many centuries of occupation spanning the fifth millennium B.C. The earliest inhabitants lived in round wattle-and-daub huts with reed roofs and plaster floors and an oven in the center, the design perhaps copied from an earlier tent or yurt. Their descendants built rectangular, round, or square houses with a framework of wooden planking, sunk about three feet (1m) below ground level and approached by a flight of steps.

第二章　夏商周美术
（约公元前2100～前221年）

夏商周三代历经1800余年，经历了由原始奴隶制社会向封建制社会的过渡时期，美术较原始社会有了重大发展和进步，青铜冶炼、制陶、玉石骨牙雕塑、髹漆以及织染等工艺日益精湛，绘画、雕塑、建筑也获得了巨大发展，商周的宫廷庙宇壁画体现出了礼制教化功能，战国帛画展示了线描人物的成就，雕塑中的青铜雕塑、石雕、陶塑和木雕各有特色，建筑方面基本确立了我国传统的木构建筑。其中青铜器的艺术成就最为突出，故有青铜时代之称。青铜器不仅是实用品，还具有社会、政治、宗教的含义，其造型与纹饰随时代更迭而变迁，其礼器的性质，决定了它的特殊地位与艺术精神。

第一节　夏商周青铜工艺及其他工艺美术

一、青铜工艺

铜是人类最先利用的一种金属。青铜是铜、锡及铅的合金，具有熔点低、硬度高的特点。铜液在浇铸中膨胀性加大，填充性好，器型和花纹能取得理想的效果。中国的铜器制作与使用可上溯到新石器时代，在距今6000年前的陕西临潼姜寨仰韶文化遗址中出土了含铜的半圆形金属片，到龙山文化时代后，中国进入了铜石并用的时代，在山东龙山文化和甘肃齐家文化遗址中，出现了红铜或黄铜锻打而成的铜制工具、兵器和装饰物。铜器非中国独有，世界各个文明古国普遍有使用青铜器的记录，如埃及在距今5000多年前就发现了铜金属，古希腊在4000多年前就知道了铜金属。从目前的考古资料来看，虽然我国青铜器的出现晚于世界其他一些地方，但青铜器的使用规模、铸造工艺、造型艺术及品种方面遥遥领先。

大约在公元前2000年，我国进入青铜时代。夏商西周三代中的商周是中国青铜艺术的辉煌期。青铜器发展的历程充满了变化，最初出现的是小型工具或饰物，夏代晚期开始出现大件青铜器和兵器。商代的早、中期开始出现气势恢宏的成套青铜器，并出现了铭文。商代晚期至西周早期，是青铜器发展的鼎盛时期，具有长篇铭文的青铜器大量出现。春秋晚期至战国，由于铁器的推广使用，铜制工具越来越少。秦汉时期，随着瓷器和漆器进入日常生活，铜制容器品种也逐渐减少，秦汉以后，青铜器逐渐从主角的位置被推了下来，但铜镜、铜钱等少量铜制品一直沿用到了清朝末期。

青铜器铸造要经过采矿、冶炼、浇铸、成型等工序。制作时先依据器型做出模型，翻成泥范，再铸成器。因为它是一种贵重金属，所以青铜器在当时为奴隶主贵族垄断和享用，一些青铜器象征着神权与政权，是沟通皇权和人权的信物，成为区别等级名分的标志。供祭礼和典礼用的青铜器，从种类、个体大小、陈放件数乃至

The three dynasties of Xia (2100 B.C.-1600 B.C.), Shang (1600 B.C.-1100 B.C.) and Zhou (1100 B.C.-256 B.C.) witnessed the rise and fall of slave society in China. Decorated bronze ware, an art which emerged at the end of the Neolithic Age reached a stage of relatively maturity during the Shang Dynasty, with a variety of complicated and mysterious designs, developed mostly from the decorative designs on pottery.

The Bronze Age in China began with the Xia Dynasty. Examples from this period have been discovered from the ruins of the Erlitou culture, in Shanxi, and include complex but unadorned utilitarian objects.

The Shang is remembered for their bronze casting, noted for its clarity of detail. The bronze vessels were receptacles for storing or serving various solids and liquids used in the performance of sacred ceremonies. Some forms such as the ku and jue can be very graceful, but the most powerful pieces are the ding, sometimes described as having the "air of ferocious majesty".

Simuwu Rectangle Ding, excavated in Anyang Yin Ruins in Henan Province, is the heaviest ancient bronze ware in the world by now, which is named for the three Chinese characters "Si Mu Wu" carved on the belly of the vessel. With a height of 133cm and a weight of 875kg, SimuwuDing was molded in the late period of Shang Dynasty (About 16 Century B.C. to 11 Century B.C.) with an august and overwhelming outline. It is a dominant sacrificial vessel in Shang and Zhou Dynasties, and it is presumed that SimuwuDing was molded by the King of Shang for commemorating his mother.

器物内所供牺牲的物种件数，都有严格的规定。青铜器种类很多，依据用途和造型可以分为以下六种：①炊煮器：鼎、鬲、甗等；②食器：簋、盂、豆、簠等；③酒器：觚、爵、觯、尊、卣、壶、觥、盉、罍、彝等；④水器：盘、匜、鉴等；⑤乐器：铙、钲、镈、镦、钟等；⑥兵器：钺、戈、矛、镞、剑等。

（一）夏代青铜器

夏代青铜器，主要是指夏代晚期的青铜器，从考古学文化来说，是指二里头文化时期的青铜器。其时间在公元前20～前17世纪。二里头文化分布的范围较广：以河南偃师为中心，北至晋南，西至陕西东部，东到豫东，南至湖北，重要遗址有郑州洛达庙和上街、陕县七里铺、洛阳东干沟、临汝煤山、淅川下王岗、山西夏县东下冯，河南的新郑望京楼和商丘地区也发现一些青铜器。从夏代出土的青铜器来看，以小件工具和兵器为主。

在河南偃师二里头遗址出土的青铜器有戈、铃、爵等。代表性的器物是青铜爵和兽面纹牌饰，爵的造型类似陶爵，器壁较薄、扁体、束腰。该爵素面无花纹，流和尾较长，三足纤细，器腹一面有两道弦纹，其间以五个乳钉作装饰，为窄槽形，流与口交接处多无柱，錾镂空弧度大且对应一足。这是目前所见夏代青铜爵的典型造型，整个器物给人以轻巧挺秀之感。这一时期青铜器的共同特点是具有陶器的某些特征，器形稚拙、体态单薄、纹饰较少。

（二）商代青铜器

公元前16～前11世纪的商代，是青铜器冶炼技术飞跃的时代，青铜器品种相当丰富，以酒器和食器最为突出。装饰图案多兽面纹、动物纹。商代青铜器可分为前后两期，前期（公元前16～前13世纪）种类渐多，胎壁较薄，造型规整，纹饰浅，无底纹，风格简洁疏朗，以河南郑州二里岗、湖北黄陂盘龙城出土的器物为代表。后期（公元前13～前11世纪中叶）种类繁多，形制凝重，装饰繁缛华美，底纹繁密、具有神秘、威慑甚至恐怖的色彩，具有狞厉之美。青铜礼器体现了奴隶主贵族的权力、意志、威严，以河南安阳殷墟、安徽阜南、湖南宁乡出土的器物为代表。

鼎是青铜器中最尊贵的器物，不少是政权的象征。商代的鼎有方、圆、大、小等不同形制，大多庄重威严、装饰华美、气势非凡。在河南郑州杜岭和安阳侯家庄、小屯村发掘出商前期、后期和晚期的青铜器。其中河南安阳侯家庄出土的《后母戊大方鼎》（也称《司母戊大方鼎》）（图2-1）是商后期青铜艺术的杰作。该鼎形制雄伟，重875kg，高133cm，是迄今为止我国出土的最大最重的青铜器。该鼎立耳柱足，造型庄严厚重。装饰花纹主要是由神界的饕餮、夔龙和现实世界的牛、虎等形象组成。鼎腹四面的中心皆留出光洁的素面。四周环以夔龙纹，正中下为两两相对的夔龙，合为一首双身饕餮。口沿下角转折处和两侧鼎耳连接口沿处，则饰以饕餮和牛首，合起来共24个，四面尚有单独的八个立身夔龙纹。鼎耳侧面装饰着一个十分恐怖的形象：两只对向的虎，大张的口中衔着一个斩下的人首。腹壁内有铭文三字：司母戊。这个大方鼎是文丁为祭祀母亲而铸，它是人与神祖交接的工具，是礼器也是神器，是政权与神权合一的象征。

湖南宁乡出土的《四羊方尊》（图2-2），高58.3cm，口边长52.4cm，重34.5kg，方口，大沿，颈部转折劲利，每面四隅及正中均饰蕉叶纹。蕉叶纹中心各

有觚棱，八条觚棱均伸出器口之外，造成器口外张之感。尊体四周各铸出一只站立的羊，各将头伸出尊体，大角卷曲而角尖又转向前翘，身躯和腿蹄分别在腹尊的圈足之上，又似四羊对尾向四方站立，呼之欲出，共同背负起方尊的长颈和尊口，将动物形象与容器造型成功地结合在一起，构思巧妙。

（三）西周青铜器

公元前11～前8世纪的西周，在西周前期，即武王至穆王时期，青铜器既有商末遗风又开始出现新的元素，如出现了商代没有的器物簋。周初最主要的酒器是卣和尊，多为器下腹部膨出，为增加器物的稳固，往往在盖的两侧饰上翘的长角，因而给人以雄伟敦实之感。同时，铭文开始增多。西周中期起至后期，酒器减少，组合性的鼎与簋多见。盘、壶等新品种出现，造型风格趋向典雅和简朴。具有神秘色彩的饕餮、夔龙等纹样逐渐转化为环带纹、窃曲纹，并出现了长篇铭文。《毛公鼎》以铭文多达499字而著称于世，是西周后期的代表性器物。它通体光洁，仅在颈部以重环纹和弦纹为饰，圆腹、三足作兽蹄形，鼎内铭文记载着王室对毛公的册命。全鼎朴实无华，优雅朴素。其深腹、马蹄形足的造型是此期青铜鼎的典型样式。在西周，簋与鼎配合使用，鼎为奇数，簋为偶数，以此代表贵族的身份与等级。壶是西周后期及春秋时流行的酒器，有方圆两种，装饰渐趋华丽。

（四）春秋青铜器

公元前770～前476年的春秋时期，王室衰微，诸侯争霸，奴隶制逐渐瓦解，呈现"礼崩乐坏"的局面。青铜冶铸业不再为周王室所垄断，各诸侯国纷纷自行铸器，鼎、壶、鉴三器流行。春秋中期出现制模印花和失蜡法的新工艺，细线刻纹、金银镶嵌的装饰手法开始出现。纹饰抛弃了商代饕餮纹、夔龙纹等，以窃曲纹、重环纹、垂鳞纹、蛟龙纹、波纹、流行繁缛的蟠虺纹与蟠螭纹等代之。有些器物装饰极为简洁，只以一道或数道弦纹为饰，有的显得朴素简洁，有的则华丽活泼。燕、赵、蔡等国兴起在青铜器上镶嵌红铜及错金的新工艺；吴、越、楚等国出现鸟篆铭文。河南新郑出土的《立鹤方壶》（图2-3），盖顶莲瓣丛中伫立一只展翅欲飞的仙鹤，壶身攀附着龙虎、气势升腾、结构不凡，具有轻盈活泼的情调。

（五）战国青铜器

公元前475～前221年的战国时期，是中国封建社会的开端，物质文化已进入铁器时代。战国青铜冶铸业，以制造精致灵巧的日用生活用品为主，如灯、炉、镜、带钩等。鎏金、镶嵌、镂刻、金银错等装饰技法的广泛运用，使青铜器具有富丽堂皇、光彩夺目的格调。生活气息浓郁的狩猎、习射、采桑、宴乐、舞蹈、攻战、台榭等图案纹饰的广泛流行，是各国新兴的封建统治者推行奖励耕战政策在青铜艺术上的反映。湖北随州擂鼓墩曾侯乙墓出土了大量精美的青铜器，其中有大型编钟64件及铜木结构的钟架，恢宏壮观。该墓出土的尊盘，器身饰有爬兽与蟠龙，以蟠螭纹为装饰，镂与雕并用，显得异常细腻繁复。战国时期的铜壶皆装饰得繁复华丽。如北京故宫博物院收藏的《宴乐攻战纹铜壶》（图2-4），是时代特色最鲜明的战国青铜器。第一层左图为竞射图，右图为采桑图，共有七男八女正在采桑；第二层场面宏大，左图是一幅宴乐舞武图，右图为弋射和习射图；第三层为水陆攻战图，表现战斗、划船、击鼓、犒赏、送行等场面；第四层饰猎人持矛追杀禽兽的图案。圈足饰菱纹和四瓣纹。该壶通体遍布图案，内容丰富多彩，生动地反映了当时生产、

Square vessel with fourrcons was made in late Shang Dynasty (16 century B.C-11 century B.C.), 58.3cm in height, 52.4cm in bore and 34.5kg in weight. Excavated in 1938 from Ningxiang of Hunan Province, it is now housed in of China National Museum. Exquisitely made, it has 4 rams in relief on each side. The legs of the rams reach its base. Its edges are decorative engravings and its shoulders are ornamented with 4 dragons. The rams and dragons are all over covered with beautiful patterns.

The function and appearance of bronzes changed gradually from the Shang to the Zhou. They shifted from being used in religious rites to more practical purposes.

On the hu we can see an attack on a city wall, a fight between longboats, men shooting wild geese with arrows on the end of long cords, feasting, picking-mulberry, and other chores/routine, all carried out in silhouette with great vitality, elegance.

By the Warring States Period, bronze vessels had become objects of aesthetic enjoyment. Some were decorated with social scenes, such as from a banquet or hunt; whilst others displayed abstract patterns inlaid with gold, silver, or precious and semiprecious stones.

One of the most distinctive and characteristic images decorating Shang-dynasty bronze vessels is the so-called taotie. The primary attribute of this frontal animal-like mask is a pair of prominent eyes, often protruding in high relief. Between the eyes is a nose, often with nostrils at the base. Taotie can also include jaws and fangs, horns, ears, and eyebrows. Many versions include a split animal-like body with legs and tail, each flank shown in profile on either side of the mask. While following a general form, the appearance and specific components of taotie masks varied by period and place of production.

生活、军事、礼俗的多个侧面。在这件高仅有 40cm 的壶面上，刻画了 200 多个人物形象，制作技艺高超，显示了巴蜀地区独特、精湛的嵌错青铜工艺。战国时期的铜镜图案造型活泼，线条流动，工艺高超，其中出土于湖南、湖北的器物最为杰出。

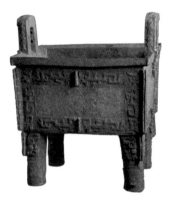

图2-1　《司母戊大方鼎》
（河南安阳，晚商时期）

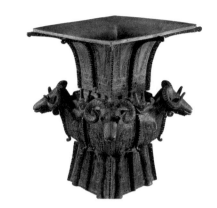

图2-2　《四羊方尊》
（湖南宁乡，晚商时期）

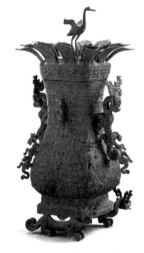

图2-3　《立鹤方壶》
（春秋时期，河南新郑）

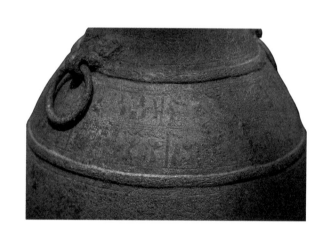

图2-4　《宴乐攻战纹铜壶》
（北京，战国时期）

二、青铜器纹饰

青铜纹饰的渊源可以追到远古的新石器文化时期，它是在吸收新石器文化的基础上，经过长期融合、选择、发展而产生的一种装饰纹饰，多分布于器物的腹、颈、圈足或盖等部位，大致有以下类型：

（一）动物纹饰

研究者把青铜纹饰称为"神秘的世界"。因为以变形动物形象为主的纹饰大都带有某种神秘意义。饕餮是人们想象出来的一种贪吃无厌并具有神秘色彩的怪兽，长有角、爪、尾，其实是以常见的虎、羊等动物为原型加工创造成的。饕餮这一名词是沿用古人的称呼。《吕氏春秋》云："周人著饕餮，有首无身，食人未咽，害及其身。"商代至西周时常以饕餮纹作为器物上的主题纹饰，大多刻于青铜礼器之上，庄严、神秘、凶恶恐怖、气象深重。夔龙、夔凤同饕餮一样均是想象中的奇异动物。

这些完全变形了的、风格化了的、幻想的恐怖的动物形象，在静止状态中积聚着紧张的视觉力，好像瞬间就会迸发出凶野的咆哮。在祭祀的烟火缭绕之中，这些青铜图像无疑有助于造成一种严肃、静穆和神秘的气氛，体现了早期奴隶制社会统治者的威严、力量和意志。

（二）几何纹饰

青铜器纹饰中的几何纹主要有云纹、雷纹、涡纹、弦纹、重环纹、窃曲纹、边珠纹、乳丁纹、网纹、三角纹等。最常见的是云雷纹、涡纹和水波纹，这些纹饰曾被普遍用作填满所要装饰的环装饰带及大面积的"地子"上，又被称为"地纹"。商代早期的几何纹极其简单。西周晚期富有节奏和律动美的窃曲纹、重环纹饰大量涌现，格外清新活泼。青铜器上生动而有变化的几何纹样，富有想象力和装饰性，生动地展现了当时劳动人民对美的领悟力及表现力。

（三）人物活动纹

春秋中晚期，出现了人物活动纹，主要有宴乐歌舞、狩猎、水陆攻战纹等，这使青铜纹饰有了绘画的走向，更具有了美观的意味。

青铜器的纹饰首先表现在造型、结构与铸造工艺密切结合；其次是适应器物的形体构造特点，划分为若干不同的装饰面或装饰周区，依据其特点，饰以不同的纹饰。例如，在圈足而有双耳的簋上，往往以两耳为准，纵分为前后两个大装饰面；在三足的鼎上，则以三足的向上延伸线作为三个装饰面的对称轴或分界线，在方形的器物上，则以四角为界线，划分为四个装饰面。进而根据不同的装饰面和装饰周区施以不同的装饰母题和不同组织形式的纹饰。使纹饰与器形密切结合，加强器物造型的艺术效果，形成统一完整的艺术整体。

青铜器装饰纹样的组织形式有：单独纹样、二方连续和四方连续纹样等，多以单独纹样为主体，最为强烈夺目。为了使装饰面上装饰纹样鲜明突出，常常采用"三层重叠"的组织原则，用细密的云雷纹等作底纹，衬托出浮雕主体饕餮纹或夔纹，结构烦冗复杂，带有诡秘阴森的气氛。三层重叠体现在后母戊大方鼎鼎耳细部，主纹是两只相对的猛虎，虎纹上有细纹，主纹下是细密的云雷纹作底纹。其他如著名的商代《四羊方尊》《虎食人卣》（图2-5），不论其造型和纹饰有何不同，都具有上述特色。

三、玉石、骨牙工艺

玉器是仅次于青铜工艺的美术创作。《诗经》有"如切如磋，如琢如磨"，具体反映了雕刻工艺的制作过程。商代的玉器可以分为礼玉、佩玉和装饰玉等。礼玉包括琮、璜、圭、璧、戈、钺等，一方面礼仪大典，祭祀朝聘，必用玉礼之；另一方面则自天子至士庶，也以佩玉为尚。商代贵族喜玉，仅妇好墓就出土了玉器755件，有人物、动物和龙凤的形象。其中一件《玉凤》（图2-6），以半圆的弧度表现凤鸟侧身回首的动态，姿态舒展，形态优美。西周重礼乐，礼玉用于体现等级名分，佩玉因此流行，在考古发掘中不断发现成组的佩玉。春秋战国时期，随着工艺水平的提高，人们愈发追求华丽与精致。骨雕工艺在商及西周时期也获得了较大发展。材料来自牛、马、猪、羊骨，或鹿角、蚌壳和人骨。骨雕多为日常用品，如锥、匕等，有的在骨器上或雕以纹饰，或嵌以绿松石，或雕成鸟兽、人物形象。

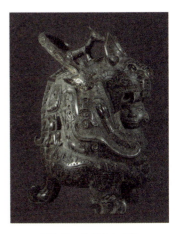

图2-5 《虎食人卣》
（商代晚期）

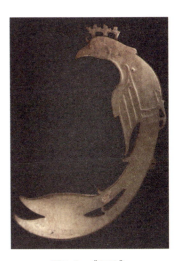

图2-6 《玉凤》
（河南，安阳商代）

The Jade Phoenix is 13.6 cm long and 0.8 cm thick. It's yellowish-grey, beautiful and delicate. The jade material is glittering and translucent. Wearing a crown, the phoenix has round eyes and a sharp beak. Its whole body is in a "C" shape, with its head turning back, short wings hanging down and the long tail branching off. A small pierced protuberance on its back, presumably for pulling a thread for hanging.

四、陶瓷工艺

夏后期的彩绘陶，以内蒙古敖汉大甸子出土的彩绘陶鬲和陶罐著称。为红白两色，有线条及动物图案纹饰。商和西周陶瓷发展迅速，以灰陶为主，大多为素面，也有刻印的兽面纹饰或云雷纹、弦纹、绳纹等，商代后期灰陶减少，白陶、原始青瓷得到发展，白陶器型有尊、壶、卣、簋等，饰有饕餮、夔龙、几何纹等。灰陶在西周后的发展见于建筑用陶，如战国时期的陶水管和瓦当。白陶为商代陶器工艺珍品，高岭土制成，商代以后不再出现这种制品。新石器时代晚期的印纹陶在此时期继续发展，上有米字纹、回纹、水波纹，广泛运用于日常生活。此时最大的成就是烧制出最早的原始青瓷。虽然原料处理不够精细，胎体杂质较多，釉色不够稳定，但初具瓷器特征，是陶瓷史上的重要飞跃。

五、染织工艺

西周时期的养蚕、缫丝、织锦、种麻、采葛、织绸、染丝等工艺，已有专业分工。当时临淄的罗、纨、绮、缟和陈留的彩锦，都是名品。染色工艺也有一定的成就。春秋战国时期，纺纱织造较为普遍，染织刺绣工艺也得到发展，尤以齐鲁地区最为著名，所谓"齐纨鲁缟"都是丝质名品。考古发掘湖南长沙、湖北江陵等战国墓出土不少实物，江陵马山一号战国楚墓出土的丝织品有绣、锦、纱、罗等，织锦有朱红、暗红、黄、深棕、浅棕等色，一般为二到三色，最多可到六色。丝织品以几何图案为主，穿插以龙凤等动物图案和人物纹样，显得多姿多彩。

六、漆器工艺

漆器轻便、易用、美观，防腐防潮，为人们所喜爱。由河北藁城遗址的漆器残片中推测商代漆器制作已有一定水平。西周以后漆器使用广泛，在西安、洛阳等地都有漆器出土。春秋时漆器工艺得到显著发展，胎体更轻巧，纹饰更丰富，加上金箔贴花、金银彩绘等装饰手法，效果精美华贵。战国以楚地漆器最为有名。在湖北江陵、河南信阳、湖南长沙的楚墓中均有精美漆器出土。信阳长台关的楚墓一次就出土了漆器300余件，有日用品、家具、乐器、车马饰、镇墓俑等多个种类。如随州曾侯乙墓出土的龙凤纹漆盖豆、鸳鸯形漆盒等，不仅构思新颖，而且髹漆精美，富有情趣。

第二节 夏商周雕塑

一、青铜雕塑

青铜器除了卓越的工艺价值成就，也包含着雕塑的艺术，或者有的青铜器就是独立的雕塑作品。商代青铜器上有丰富的动物雕塑纹饰，如饕餮、夔龙等浮雕纹样，有些青铜器的形态就是某个鸟兽的形，这些都体现了雕塑艺术的水平。周代的青铜器继续发展，春秋战国时期青铜器的鸟兽装饰更为活泼生动。鸟兽形态的青铜器，我们可以将之视为独立的青铜器，它们种类繁多，如象尊、犀尊、牛尊、羊尊、虎

尊、鸮尊等，造型写实或进行了夸张，特征突出，装饰繁密。如安阳妇好墓出土的鸮尊，站立的鸮鸟圆目大睁，坚实有力，外表装饰有其他动物纹样的装饰。再如湖南醴陵出土的象尊，在基本写实的基础上又有夸张变形的因素，铸造技术精细。商代人物雕像艺术中，有独立的青铜造像如四川广汉三星堆出土的站立人物像。《大型青铜立人像》（图2-7）最为突出，身高163.5cm，加上基座高达262cm，面目夸张，神态肃穆，手臂的动态带有仪式感。同时出土的头像与跪坐人像有几十件，皆五官夸张，神情坚毅，富有力度，展现了此期雕塑的高度。如《大型青铜人面像》，高60cm，宽134cm，两眼突出，嘴巴阔大，耳朵张扬，风格夸张，意味神秘。

二、石雕、陶塑和木塑

出土的石雕多见于商代，数量不多，器型不大，艺术水准很高。其中，种类丰富数量较多的是动物雕塑，形象有的来自现实有的来自想象。如安阳侯家庄出土了一件高33.5cm的石鸮，以双爪与尾部支撑躯体，尖嘴利喙，双目圆睁，显得威武雄健，通体刻画装饰龙纹，更见精美。石雕中也有人像，安阳侯家庄出土了虎首人身石像，由虎头与人身体坐姿组合构成，虎口大张、形象凶猛、全身饰以云雷纹，该形象可能与祭祀与巫术有关。在安阳殷墟曾出土《抱膝人坐像》《跽坐人像》等。

陶塑在夏商时期发现的数量甚少，而且水平不高。出土有小型陶羊、陶狗之类，风格天真质朴。东周时期，由于残酷的人殉制度逐渐废止，代之以俑殉葬，各类俑因此得到了发展，如陶俑、木俑、石俑，其中陶俑数量所占比重较大。战国时期的陶俑考古发现较多，如山东章丘及山西长治出土的陶俑以乐舞俑为多，有大致体态，无细部刻画。南方楚国出土的俑，多为木俑，有仆侍、庖厨、伎乐等形象，形体简略，重视五官的刻画与表现，勾描涂染眉眼口唇等部位，施以彩绘服装纹饰，华美精致。楚墓中还出土有许多奇特的镇墓兽，它们的共同特征是下有方座，中为曲身，上为兽头，头顶插鹿角。如湖北随州曾侯乙墓出土的《漆木鹿》（图2-8），是一件典型的作品。

In 1986-1990 at Sanxingdui, north of Chengdu, the remains of a city wall seven and a half miles (12km) in circumference were discovered, together with foundations of buildings and four "sacrificial pits." One pit contained layers of ritual jades and bronze vessels, with a few ceramics. The richest, pit no.2, had three layers: on top, elephant tusks; in the middle, a rich assortment of bronze objects; at the bottom, chiefly jade and stone implements. Most remarkable of all are the more-than- life-size bronze standing figures from the middle layer and forty-one bronze heads and masks, some covered with gold, others with huge protruding eyes-presumably deities or spirits of some sort.

According to archeological discoveries and records, the paintings of the Shang and Zhou dynasties were not restricted to decorate on vessels. There were already temple murals, depicting stories and portraits with distinctive facial features, clearly having a didactic purpose.

图2-7 《大型青铜立人像》
（四川广汉，商代晚期）

图2-8 《漆木鹿》
（湖北，随州战国）

第三节　夏商周绘画

一、先秦壁画

汉代刘向《说苑·反质篇》引《墨子》佚文云：殷纣时期"宫墙文画""锦绣被堂"。1975年冬，殷墟小屯曾发现建筑壁画残块，以红、白两色在白灰墙表面上绘出卷曲对称的图案，颇有装饰趣味。

西周曾创作重大历史题材的庙堂壁画。据专家对江苏丹徒出土《矢毁》铭文的考释，西周初年曾有《武王、成王伐商图》及《巡省东国图》的壁画创作。另据《孔子家语·观周》记载，春秋末期的孔丘，曾到雒邑（今河南洛阳）瞻仰西周建筑遗物上的壁画，"尧舜之容，桀纣之像，而各有善恶之状"，用以吸收兴衰成败的教训，这些记载未得到考古印证。在殷墟发现有商代的壁画残迹，绘有红色花纹和黑圈点图案。

春秋战国时期，壁画创作尤盛。举凡公卿祠堂及贵族府第皆以壁画为饰。《庄子》云：叶公好龙，室屋雕文，尽以写龙。战国诗人屈原在参观楚先王宗庙壁画后写了著名的《天问》，可知楚国庙堂壁画绘有神话传说、历史故事、自然景象。

二、战国帛画

以长沙楚墓先后出土两幅旌幡性质的战国帛画为代表。其一为《人物龙凤帛画》（图2-9），1949年在长沙陈家大山楚墓出土，质地为平纹绢，高31cm，宽22.5cm，画一细腰长裙、侧身向左、合掌祈祷状的贵族妇女，在腾龙舞凤的指引下，向天国飞升的景象。

其二为《人物御龙帛画》（图2-10），1973年在长沙子弹库楚墓出土，细绢质

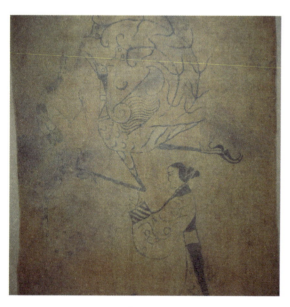

图2-9　《人物龙凤帛画》
（湖南长沙，战国）

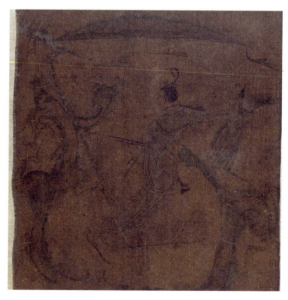

图2-10　《人物御龙帛画》
（湖南长沙，战国）

地，高 37.5cm，宽 28cm，画一危冠长袍、蓄有胡须、神情潇洒、侧身拥剑的贵族中年男子，头顶华盖，驾驭舟形巨龙，向天国飞升的景象，龙尾伫立有鹤，龙身下画一鲤鱼。两幅画中的人物是墓主人的肖像。战国开始流行神仙思想，帛画表现了人们对死者升天的祝愿。

从上述两幅画中，可以发现战国肖像画有下列特点：人物皆作正侧面的立像，通过衣冠服饰表现其身份。比例匀称，仪态肃穆。勾线流利挺拔，设色采用平涂与渲染兼用的方法，格调庄重典雅。可见此时人物画已有写实的倾向，但基本上还脱离不了图案化的风格。

三、青铜器上的纹饰图案

二里头文化时期的爵杯体饰以乳钉纹饰，也发现有嵌绿松石饕餮纹的牌饰（河南偃师二里头遗址出土），大致看来还脱离不了几何纹饰风格。

商代青铜器纹饰以饕餮纹（又称兽面纹）为主。早期以粗犷的勾曲回旋的几何线条构成，中期线条变得细而密，有些还出现用繁密的雷纹和排列整齐的羽纹构成的兽面纹。晚期崇尚华丽繁缛，纹饰种类繁多，纹样结构规格化，但可看出如象、龙、牛、鹿等形象，是一种神话动物的复合体，地纹通常是繁密的细雷纹，与主纹构成对比。

西周礼制的宗教色彩减弱，逐步走向仪式化，因此纹饰删繁就简，兽面纹已衰退，凤纹渐多，出现如 F 形或 U 形的波曲纹、动物纹、鳞带纹。西周晚期则出现重叠交叉（如龙相交缠）的纹饰或较复杂的四方连续动物纹。这种风格一直发展至春秋时期。

春秋战国时期的青铜器开始出现一些以人与动物为纹样的装饰性绘画。内容涉及日常生活和战争场景。如北京故宫博物院收藏的采桑宴乐攻战纹铜壶，有女士采桑，有猎手拉弓射鸟，有士人举杯宴饮宾客，有歌舞表演，也有烹饪庖厨，更有紧张激烈的战事，船上的较量、陆地的厮杀，画面事件繁多，反映了时代生活的多个方面。

四、漆画

春秋战国时期，出现了情节性的漆画作品，从中可以窥见人们的生活风俗与思想观念。如湖北随州曾侯乙墓出土的彩绘漆棺，描绘了方相氏率领神兽执戈驱疫的《傩仪图》及各种神怪。同墓出土的漆木衣箱盖上，绘有二十八星宿和青龙白虎，或绘有后羿射日、为民除害的神话故事。该墓出土的鸳鸯形漆盒，在器物的两侧，绘有《撞钟击磬图》与《击鼓舞蹈图》类似的漆画。在山东临淄郎家庄东周墓出土的棋盘和湖北荆门包山出土的漆器上都有情节性的绘画发现。

第四节　夏商周书法

汉字的形成经历了漫长的历史时期，其总体发展趋势是由繁到简，这种演变具体反映在字体和字形的嬗变之中。中国书法以汉字为依托，其艺术性在字体嬗变中不断丰富。作为一门古老的书写艺术，早在新石器时代的刻画符号便可见汉字的雏形，至

Sketched swiftly with deft strokes of the brush, it shows a woman in full-skirted dress, tied with a sash at the waist, standing in profile attended by a phoenix and dragon creatures that bear the soul up to Heaven.

Man Riding a Dragon. In the middle of the painting is a short-haired man who dresses well but casually. Looking like a member of the nobility, he is riding a dragon (or a dragon boat) underneath a flowering umbrella.

商代中后期（前14至前11世纪）这些"图符"整合形成了最早的文字系统，即甲骨文，后期的金文是在甲骨文的基础上趋向线条化。该时期文字书写由"图绘意识"指导，笔画粗细均匀，以整齐、均衡、图案化为旨趣，具有形象性的特点，这对以后的汉字和书法有着深远的影响。

一、甲骨文

甲骨文盛行于商代和西周初期，是中国古代殷商晚期王室用于占卜记事的文字，因该文字刻写在龟甲与兽骨上而得名甲骨文。甲骨文最早于1899年在河南安阳小屯村一带被发现，是商晚期国都遗址殷墟的所在地。甲骨文的实际功用是占卜和祭祀（图2-11），其内容涉及晚商时期先民政治制度、军事战争、祀神祭祖以及社会生活的方方面面，具有极高的史料价值和学术价值。不仅如此，甲骨文语言还是汉语的母体，它的文辞体式与现代汉语结构语法一脉相承，是研究汉字原初构形与汉语语料的重要素材。这些文字大多是先用类似毛笔的工具书写，然后用刀刻，刻后以朱墨涂之。从书法角度审视，甲骨文已有较完整体系的造字方法，其刀笔、结体、章法已基本形成，且在不同时期有着不同的风格表现。在用笔上，因其用坚硬的刀锋书写在兽骨上，笔画多方折，微带曲笔，线条粗细均匀，对后世篆刻用笔用刀方法产生影响；在结体上，文字已具备对称美和变化美，或规则或随意，整体呈稳定格局；从章法上看，文字之间错落自然，布局灵活，显得天真浪漫。

二、金文

古人以祭祀为吉礼，祭祀用的青铜礼器称为"吉金"，金文实际上是"吉金文字"的简称，又称"钟鼎文"。金文是在甲骨文基础上发展的文字，金文应用的年代，上自商代的中期，下至秦灭六国时期，前后历时近一千年，书写内容多是颂扬祖先及王侯们的功绩和记录重大历史事件，是研究西周、春秋、战国文字和先秦历史的珍贵资料。早在商代中期已有带文字的青铜器，但是当时文字很少且没有受到重视，至商晚期文字逐渐增多，西周时期出现了长篇铭文，较之甲骨文而言，由于大多数金文是用范模浇铸的，因此即使笔画很细，浇铸出来也会成倍地变粗，易出现肥笔、弯笔的情况。西周金文的书法风格可大致分为三个时期，早期金文的字体质朴平实，仍带有甲骨文的影响，如周武王时期的天亡簋（图2-12、图2-13）上边的金文线条已有明显的粗细变化，表现出对笔画力量上的精确控制和结构安排上的疏密有序。中期长篇铭文增多，布局完整，文字进一步向整齐划一的方向演进，代表作品如"永盂铭""史墙铭""大盂鼎铭"（图2-14）。至西周后期，金文的风格更加突出，这一时期用笔轻重更加清晰，笔画中肥而首尾出锋，有明显的波磔。重要的作品有"虢季子白盘铭"（图2-15）"散氏盘铭"等。其中"毛公鼎铭"（图2-16、图2-17）整篇铭文磅礴恢弘，文辞精妙完整，文字造型活泼，形态生动，用笔纯熟，是西周晚期金文的突出代表，对后世文字和书法产生深远影响。

三、刻石文字

在石上刻字可追溯到春秋战国时期，秦国将文字刻于石上，以石鼓文的形式遗

存下来。石鼓文（图2-18），是我国最古老的石刻文字，因其出土的10块刻石外形似鼓而得名，其内容记述了秦国君游猎的场面，故又称"猎碣"，是最早的石刻诗歌。作为先秦时期的刻石文字，石鼓文上承西周金文，下启秦代小篆，在书法史上起着承前启后的作用。对石鼓文的刻制时间从唐代出土便备受学者关注，他们在研究过程中为后世留下了珍贵的石鼓文诗歌和拓本，如韩愈曾作《石鼓歌》以称颂其书体之美。石鼓文属于篆籀系统，与金文相比象形意味更少，在字体结构上，多长方体块，体势凝重、笔力强劲，在遵守线条造型的同时强化它的书写性；在章法布局上，虽字字独立，但更加注重运笔的节奏韵律，较之金文更加规整，充满古朴雄浑之美。许多书法家从"石鼓文"入手学习篆书，如著名书画家吴昌硕以石鼓文入画，从中悟得笔法，形成个人独特风格。

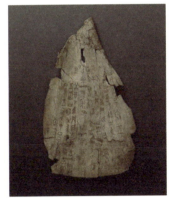
图2-11 涂朱刻辞卜骨（商）

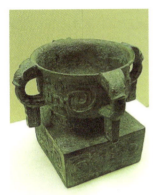
图2-12 天王簋（周武王时期）

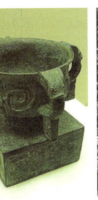
图2-13 天王簋铭文（周武王时期）

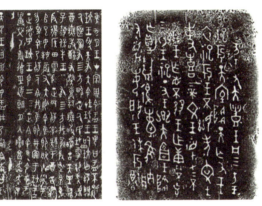
图2-14 大盂鼎铭（西周早期）

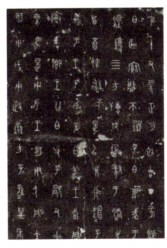
图2-15 虢季子白盘铭（西周晚期）

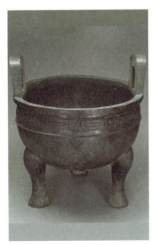
图2-16 毛公鼎（西周晚期）

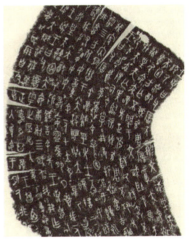
图2-17 毛公鼎铭（西周晚期）

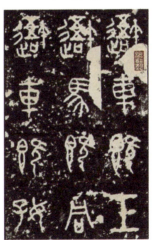
图2-18 石鼓文（拓本）（春秋战国）

四、竹木简牍和帛书

在竹简上写字记事由来已久，考古发现简牍多为战国时期遗存，其中《青川木牍》

（图 2-19）被视为年代最早的古隶标本，出土于四川青川县郝家坪第 50 号战国墓。木牍为墨书秦隶，牍书两面，正面记载了《为田律》及其内容，背面为补记事项，字为早期隶书，是大篆向隶书过渡的作品，有些字形已体现篆隶之间的转化轨迹，与汉隶有所区别。《青川木牍》上的书体较之金文，字形由狭长转变为正方形或扁形，横势强烈，笔画上化繁为简，笔法流畅，从用笔的动势和笔迹上可见起止时回锋和出锋的变化，向右方向的末笔已显露波挑之势。结体上错落有致，受竹简书写章法形式的影响，字距大、行距小，自然灵动的布局与均衡对称的金文形成对比，展示出与金文审美系统完全不同的书法语言和审美模式。

同简牍并行使用的还有帛书，它以昂贵的丝绸为载体，因其质地轻柔绵密，是书写的最好材料。现发现最早的帛书是在长沙子弹库楚墓出土的战国中后期楚帛书（图 2-20），楚帛书上下高 38.5 厘米，左右宽 46.2 厘米，中心是书写方向互相颠倒的两段文字，周围是作旋转状的 12 段边文，全篇共 900 多字，内容丰富、字体流畅率性、用笔自由、字形扁平、文字介于篆隶之间，是研究战国楚文字的重要资料。

图2-19　青川木牍
（战国）

图2-20　楚帛书（摹本）
（战国）

图2-21　一号宫殿庭院
（河南偃师）

第五节　夏商周建筑

一、夏、商建筑

商周是中国建筑的一个大发展时期，已初步形成了中国建筑的某些重要的艺术特征，如方整规则的庭院，纵轴对称的布局，木梁架的结构体系，由屋顶、屋身、基座组成的单体造型，屋顶在立面占的比重很大。商代较大的建筑主体一般用木骨泥墙为承重墙，四周或前后檐另在夯土基中栽植檐柱，建一圈只廊或前后檐

廊。并且商代已出现了夯土城墙，城市布局初具雏形。传说中的夏代的建筑遗址尚在探索中。已发现的此时期最早建筑是位于河南偃师西南的二里头遗址。对它的文化性质，学术界主要有两种意见：一种认为二里头遗址属于夏文化；另一种认为二里头遗址早期属于夏文化，晚期属于早商文化（经碳14测定，其绝对年代为距今3500～3600年，约为夏代末年。据记载，夏末桀居斟寻，二里头遗址可能就是夏桀的都邑斟寻）。已发掘出的二里头文化遗址有宫殿建筑基址、作坊遗址、一般居住址、陶窑和墓葬等，并出土了大批遗物。

二里头宫殿建筑遗址已发掘两座。一号宫殿庭院（图2-21）呈缺角横长方形，东西108m，南北100m，东北部折进一角。在整个庭院范围用夯土筑成高出于原地表0.4～0.8m的平整台面，在湿陷性黄土地上建大屋而不致沉陷，此时建筑上已大量应用夯土技术。庭院北部正中为一座略高起的长方形台基，东西长30.4m，南北宽11.4m，四周有檐柱洞，可复原为面阔八间、进深三间的大型殿堂建筑。殿顶应是最为尊贵的重檐庑殿顶。《考工记》和《韩非子》都记载先商宫殿是"茅茨土阶"，遗址也未发现瓦件，故殿顶应覆以茅草。前面是平坦的庭院，院南沿正中有面阔七间的大门一座，在东北部折进的东廊中间又有门址一处，围绕殿堂和庭院的四周是廊庑建筑。在一号遗址东北为二号宫殿基址，殿堂同样建在长方形基座上，可复原为面阔三大间、进深一大间带有只廊的宫殿建筑。殿堂南面是庭院，发现有地下排水管道。围绕殿堂和庭院有北墙、东墙、东廊、西墙、西廊，南面也有廊和大门。大门中间是门道，两侧为塾。这种由殿堂、庭院、廊庑和大门组成的宫殿建筑格局，达到了一定的水平，对后世很有影响。又根据殿内发现若干埋有人骨和兽骨的祭祀坑，推测这座宫殿可能是宗庙建筑遗址。在古代，"凡邑有宗庙先君之主曰都"，因此这里是王都所在地。

盘龙城遗址位于武汉市黄陂区滠口街道办事处叶店村盘龙湖以南，它是中国已知第二座最早的商代古城。盘龙城城址平面略呈长方形，南北长约290m，东西宽约260m。城垣夯筑，外有护陡峻，内坡较缓，四垣中部各设有一门。城垣外有护城河遗址，护城河中有桥桩桩穴。城内东北部发现三座前后并列、坐北朝南的大型宫殿基址，保存有较完整的墙基、柱础、柱洞和阶前散水，平面布局与文献记载的"前朝后寝"相符，是至今所知的最早的"前堂后室"布局，奠定了中国宫殿建筑"前朝后寝"的基本形制。

二、西周建筑

公元前1046年周灭商，以周公营洛邑为代表，建立了一系列奴隶主实行政治、军事统治的城市。西周洛邑王城（图2-22）位于今河南洛阳，遗址已荡然无存，只能依据《考工记》及《三礼图》中描绘的王城规划图及其他文献大致推测。《考工记》记载："匠人营国，方九里，旁三门，城中九经九纬，经涂九轨，左祖右社，前朝后市，市朝一夫。"宫殿位于王城中央最重要的位置，将太庙和社稷挟于左右，说明西周时君权已凌驾于族权、神权之上，中国宫殿的总体格局已大体初定。

已发掘的周代建筑基址有陕西岐山凤雏村和扶风召陈村两处。在陕西岐山与扶风两县之间的周原是周朝的发祥地和早期都城遗址。周人自古迁至周原，此处一直是早周都邑。武王灭商后，将周原分封给周、召二公作采邑。在贺家村北，包括董

Oracle-bone inscriptions are mainly found on oracle bones used for divination. Although they were first used for primitive innocent augury, they became the symbol of civilization since they not only initiated the development of Chinese characters but also promoted Chinese calligraphy as a completely new field in the development of Chinese art history. Oracle-bone inscriptions, as carved script in calligraphy, are the embodiment of linear beauty.

One of the chief sources for the study of Zhou institutions is the Zhouli. Writing of the ancient Zhou city, the Zhouli says: "The architects who laid out a capital made it a square nine li on a side, each side having three gateways. Within the capital there were nine lengthwise and nine crosswise avenues, each nine chariot tracks wide. On the left was the ancestral temple, on the right the Altar of the soil; in front lay the Court of the State, at the rear the marketplace."

家、凤雏村、朱家在内有一座周城遗址，云塘村也有四方周城遗址一座。

陕西岐山凤雏村的早周遗址岐山宫殿（图2-23）是一座相当严整的四合院式建筑，由二进院落组成。中轴线上依次为影壁、大门、前堂、后室。前堂与后堂之间有廊连接。门、堂、室的两侧为通长的厢房，将庭院围成封闭空间。院落四周有檐廊环绕。房屋基址下设有排水陶管和卵石叠筑的暗沟，以排除院内雨水。屋顶采用瓦（瓦的发明是西周在建筑上的突出成就）。这组建筑的规模并不大，但意义却十分重要，它是我国已知最早、最严整的四合院实例。这种院落组合在宫殿、宗教建筑以及其他公共建筑得到非常广泛长期的使用和充分的发展，成为中国建筑的重要特色。至此我国传统的民族形式的木构建筑基本形制确立。

三、春秋、战国时期建筑

从春秋、战国时期开始，中国就有了建筑环境整体经营的观念。《周礼》中关于野、都、鄙、乡、闾、里、邑、丘、甸等的规划制度，虽然未必全都成为事实，但至少说明当时已有了系统规划的大区域规划构思。《管子·乘马》主张"凡立国都，非于大山之下，必于广川之上"，说明城市选址必须考虑环境关系。春秋时期，建筑上的重要发展是砖和瓦的普遍使用，以及作为诸侯宫室用的台榭建筑的兴起。

战国建筑以河北平山中山王陵（图2-24）为代表。它虽是一座未完成的陵墓，但从墓中出土的一方金银错"兆域图"铜版，即此陵的陵园规划图，仍可知它原来的规划意图。中山王陵有封土，同时在封土上又有享堂。据"兆域图"和遗址复原其当初形制，外绕两圈横长方形墙垣，内为横长方形封土台，台的南部中央稍有凸出，台东西长约310m，高约5m；台上并列五座方形享堂，分别祭祀王、两位王后和两位夫人。中间三座即王和两位王后的享堂，平面各为52m×52m；左右两座夫人享堂稍小，为41m×41m，位置也稍后退。五座享堂都是三层夯土台心的高台建筑，最中间一座下面又多一层高1米多的台基，体制最尊，从地面算起，总高可有20m以上。封土后侧有四座小院。整组建筑规模宏伟，均齐对称，以中轴线上最高的王堂为构图中心，后堂及夫人堂依次降低，使中心突出，主次更加分明。中国建筑的群体组合多采用院落式的内向布局，但也有外向特点较强者，中山王陵虽有围墙，但墙内的高台建筑耸出于上，四向凌空，外向特点就很显著。封土台提高了整群建筑的高度，使从较远就能看到，非常适合旷野的环境，有很强的纪念特点，符合建筑与环境艺术设计理念。

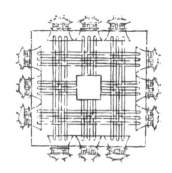

图2-22 西周洛邑王城
（河南洛阳）

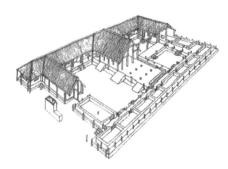

图2-23 早周遗址岐山宫殿
（陕西岐山）

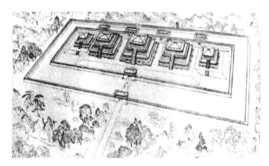

图2-24 河北平山中山王陵
（河北平山）

第三章 秦汉美术
（公元前221～公元220年）

秦汉400余年间是中国统一的多民族封建社会国家建立与巩固的时期，社会经济趋于繁荣和发展，美术作为巩固政权的有力工具，被统治阶层积极加以利用，从而获得了长足的发展。

秦汉时期绘画艺术成就体现在帛画、墓室壁画、画像石、画像砖、陶俑、纪念性雕塑方面，其题材内容和表现形式充满生机与活力，成为中国绘画史上的一个发展高潮。阿房宫、秦长城、兵马俑折射出秦始皇统一中国的气魄和雄心，反映了大转折时代的豪情。汉代绘画将辽阔的现实图景、悠久的历史传统和渺远的神话幻想一并纳入画面，形成缤纷的艺术世界。雕塑重视整体效果，巧妙地结合了圆雕、浮雕、线刻。工艺美术领域出现了前所未有的繁荣，其中，漆器工艺成就卓著，在许多方面代替青铜器。丝织工艺蜚声海外，丝绸之路连接了中外经济与文化交流。秦汉时期美术气势古拙，深沉宏大，展示了广阔无垠的宇宙意识和壮观撼人的精神气度。

第一节 秦汉绘画

秦汉时期的绘画艺术，大致包括宫室殿堂壁画、墓室壁画、帛画和工艺装饰画等门类。秦代的绘画，实物流传极为稀少。从陕西临潼、凤翔等地出土的模印画像砖、咸阳秦宫遗址出土的壁画残片、刻纹画像砖、建筑瓦当纹样，以及在其他地区发现的少量工艺品上的装饰图案等可以见到秦代绘画遗存。汉代经历了四个多世纪，是我国传统美术特定的民族精神与形式风格基本确立并得到进一步发展巩固的重要时期。汉代统治者非常重视绘画艺术，毛延寿、樊育、陈敞、刘白等都是后世知名的御用画工。汉代绘画主要见于墓室壁画、画像石、画像砖、帛画等。汉代绘画题材可以归纳为四类：①原始神话、神仙世界；②羽化成仙、驱疫除邪；③历史故事、古圣先贤；④世俗生活、自然环境。

一、宫室殿堂壁画

据《史记》记载，秦始皇在征服六国的过程中，"每破诸侯，写放其宫室，作之于咸阳北阪上。"20世纪70年代以来陆续发现的秦都咸阳宫壁画遗迹，使人们第一次领略到了秦代宫廷绘画的辉煌。在秦宫遗址三号殿的长廊残存壁画上，发现了一支由七辆马车组成的行进队列，每辆车由四匹奔马牵引，另一处残存的壁画则表现的是一位官女。这些形象都是直接彩绘在墙上的，并没有事先勾画轮廓，可以被认为是中国传统绘画没骨法的最早范例。色彩为黑、赭、黄、大红、朱红、石青、石绿等色。汉代绘画重视教育功能，主要用于表彰功臣、褒扬清吏。王延寿的《鲁灵光殿赋》中记载了当时一个诸侯王所建宫殿里壁画的盛况，绘有天地万物和昏君、忠臣、孝子等。"图画天地，品类群生，杂物奇怪，山神海灵，写载其状，托之丹

In 1976, the tomb of Bu Qianqiu was discovered in Luoyang, Henan Province. Though not many murals were found inside this particular tomb, they, at the time when they were painted, paved the way for the future in terms of contents, forms, and techniques. In that sense they were and are very significant. The theme in the rectangular ceiling mural is similar to that in the funeral banner of Mawangdui, since both themes are centered on the "ascension to heaven."

The painting is in a T-shape. Composition of the painting depicts "a soul going to heaven." The top section of the painting clearly represents the heaven, the middle section is the earth and the low section is underground scene. Reality is mixed with fantasy.

青。""下及三后，瑶妃乱主，忠臣孝子，烈士贞女。贤愚成败，靡不载叙，恶以诫世，善以示后"。宣帝时更是在麒麟阁绘制了十一位功臣的肖像壁画，以激励后人。东汉明帝爱好丹青，绘制宫殿寺观壁画尤盛。史载明帝曾于公元 58～75 年，命人在洛阳南宫云台进行了图绘开国功臣的壁画创作，绘有"云台二十八将"。明帝还派遣使臣蔡景等人赴西域寻求佛法，后携佛经及释迦像还洛阳时，明帝建白马寺并绘千乘万骑群象绕塔图，开了佛教寺院绘壁画的先河。

二、墓室壁画

秦代的墓室壁画遗迹，迄今尚未发现。汉墓壁画的发现，则早在 20 世纪 20 年代初就开始了。洛阳八里台的空心砖壁画，是有关西汉墓室壁画的首次重要发现。1931 年，辽宁金县营城子壁画墓的清理，则揭开了东汉墓室壁画的面纱。在随后的数十年间，在全国各地又发现了四十余座壁画墓，为探讨汉代绘画艺术的发展状况提供了最为重要的实物资料。这一时期，已发现的最为重要的壁画墓和墓室壁画有：属于西汉时期的河南洛阳的卜千秋墓壁画，如《鸿门宴》（图 3-1）、洛阳烧沟六十一号墓壁画。1976 年 6 月在河南洛阳市烧沟村卜千秋墓中发现制作于西汉昭帝、宣帝时期（公元前 86 年～前 49 年），是已知现存最早的汉墓壁画。壁画以粗放的线条勾勒描绘出墓主人死后升仙的浪漫境界，持弓乘龙的男墓主，捧鸟乘三头凤的女墓主，在持节方士的导引下，由仙禽神兽卫护升天。人身蛇尾的伏羲、女娲、青龙、白虎、朱雀、蟾蜍、桂树、满月、太阳、仙女、仙兔、奔犬等形象生动活泼，画面构图繁而不乱，气氛动荡活跃，线描流畅洒脱且富于变化。新莽时期的壁画墓有五座，分别在洛阳金谷园、偃师新村、山西平陆、陕西千阳、咸阳龚家湾。此时最流行的题材是日月星象与四神，洛阳金谷园墓壁画全部是仙人神灵和奇禽异兽，形态奇异，气氛神秘。偃师新村的壁画绘有庖厨、宴饮、观舞等现实生活场景。属于东汉前期的有四座壁画墓，分别在河南洛阳、山东梁山、辽宁金县等地。东汉后期的墓室壁画在河北 [如《辟车伍佰像》（图 3-2）]、河南、内蒙古、辽宁、江苏都有发现。此期表现墓主人身份、经历和享乐的现实生活内容逐渐成为主要题材，如仪卫属吏、庄园田宅、家居宴饮、乐舞百戏等。运用勾勒、平涂和晕染的方法，线条的表现力明显提高。内蒙古和林格尔县东汉墓壁画，共有五十多组，内容主要描绘墓主人从"举孝廉"到"使持乌恒校尉"的仕途经历和官职的升迁。用庄园、官舍和车马出行等图夸耀其富贵和显赫。用家居宴乐图等形式，画出庖师、宴饮、乐舞、杂技等场面。都是以人物的活动为中心内容，洋溢着激荡、轻快、热烈的气息，表现了这个时代人们的理想愿望和现实生活图景。整体风格率意洒脱、线条圆润流转、渲染赋彩技巧熟练，人物身份、姿态、神情的刻画生动入微。

三、汉代帛画

汉代画在缣帛上的作品很多，但历经千年之后，遗存极少。目前最重要的发现有 20 世纪 70 年代分别出土于湖南长沙马王堆、山东临沂金雀山的汉墓中的西汉帛画。其中以马王堆一号墓帛画最为成熟，是迄今发现的我国最早的工笔重彩画珍品，勾线匀细有力、飞游腾跃，与后人总结的"高古游丝描"相符。设色以矿物颜料为主，厚重沉稳，鲜丽夺目而又协调。构图以密托疏，采用规整、均衡的图案结构与

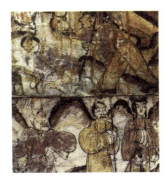
图3-1 《鸿门宴》
（河南洛阳，西汉）

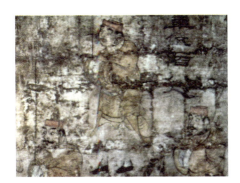
图3-2 《辟车伍佰像》
（河北，东汉）

图3-3 《T形帛画》
（湖南长沙，西汉）

写实形象相结合的手法，主体突出，上下连贯，丰富而又奇变动人。马王堆一号墓中出土的《T形帛画》（图3-3），是送葬出殡时用的"魂幡"，有引魂升天之意，最后覆盖在棺材上。这件T形帛画分为上中下三层，描绘天界、人界和冥界。最上端的是天界，神话色彩最浓：正中人首蛇身的女子是女娲，左右两边画有"鹤寿千秋"的五只仙鹤，以及两只飞舞的鸿雁。右上角是有金乌的太阳和八个小太阳坐落扶桑间。左上角画有弯月、蟾蜍和玉兔，一个女子正乘龙飞入，这大概即是吞食仙药奔月的嫦娥。两条巨龙相对飞舞，祥云缭绕。下方为象征天门的双阙，两守门人面目相对，正娓娓交谈。中段为人间世界：华盖下面有一老年贵妇，她就是墓主人。她的前面有两戴冠男子正跪献某物，后有三婢相送。下段为冥界：一赤膊大力神双手拖起象征大地的平板，脚踏双鱼，空白外还有青白二龙，左右各画一背驮"鸱鹗"的神龟，大力神前面还有一些水族在游弋。这幅帛画神仙幻觉与现实世界，神、人与兽，天堂与地府交织在一起，展现了一个五彩缤纷、琳琅满目的世界，表达了墓主人祈求人生、幸福能够永恒延续的强烈愿望，蕴含着对现实人生的全面肯定和爱恋，反映了人们企图超越时空以求自由生命的共感现象。此外，马王堆三号墓中的三幅帛画的重要性也不容忽视，除墓主人外，还描绘有"导引""仪仗"等内容，非常精美。金雀山汉墓的帛画内容与马王堆汉墓帛画相近，分上、中、下三部分，上有日月仙山，下有龙虎鬼怪，中间部分描绘的是墓主人的人间生活景象，此画"没骨"与勾勒相结合，反映了汉代绘画技法的多样性。

四、画像石与画像砖

画像石与画像砖是古代门楣、石窟、祠堂、棺椁等表面的石刻装饰画，大约兴起于战国晚期，盛行于汉代，三国两晋南北朝继续流行。画像石、画像砖虽以砖石为质地，但构图与造型都是绘画式。表现形式为阳刻（线条、块面凸）和阴刻（线条凹进）两大类。一般先画后刻，所以有的刻石上留有墨线。内容有历史人物、神仙故事、社会生产等。有的画像石或画像砖还在画像上敷色着彩，效果更为立体真实。

画像石、画像砖的规模和艺术水平体现了墓主人地位的显贵，汉画像石墓以河南、山东、陕西、山西、四川、江苏、安徽等地区为多。山东西部和南部、河南南阳等地的画像石最多，也最富有代表性。汉画像石、画像砖虽然都具有深厚质朴、深沉宏大的时代气息，但不同地区的画像石在题材内容、雕刻技法、风格样式上，仍然体现出鲜明的地域特色：山东画像石古相深厚、简洁醒目；河南画像石泼辣豪

Painted Stone and Painted Brick are a form of sculpture that was popular in the Han Dynasty. Painted Stone refers to pictures chiseled by knives into the surface of a stone. People believed that the fresco could not be preserved for long, thus they chose to carve pictures on stones and bricks to ensure the eternity of spirit. Before the Han Dynasty, people seldom produced painted stone or painted brick. However, during the Western Han Dynasty, putting a large number of burial articles in tombs was quite popular for it was believed that in this way the dead could be immortal and enjoy all that he or she had before death. Under the climate of elaborate funeral, painted stone and painted brick appeared.

放、滑稽传神；四川画像砖清新明朗，具有浓厚的生活气息和地方特色。

山东的汉画像石遍布全省，尤以肥父城孝堂山、沂南最为集中。山东是古代文明发达的地区，汉代居于统治地位的儒家思想与老庄阴阳五行、历史神话等交织在一起，成为画像石表现的主要内容。画像石题材多样、内容丰富，有反映庄园、车行、聚行、宴饮、战争、乐舞、杂戏、作坊、狩猎、手工劳作等现实场面的，还有描绘禽、兽、鱼、虫、日、月、星、辰、山川、草木等自然景物以及各种建筑图形与装饰图案的。武氏祠（山东嘉祥县武宅山村）的《荆轲刺秦王》（图3-4）和《泗水取鼎》是这方面的代表。前者描绘了荆轲投掷匕首，秦王大惊逃跑，匕首穿透柱子，穗子仍在飞动。画面极度夸张了荆轲孤注一掷的动态，表达了最惊心动魄的一瞬间。后者是描绘秦始皇路过泗水，命人捞取象征权力的周鼎的故事。画面也是表现事态转折的瞬间，铜鼎即将出水之时，系鼎的绳子却被龙咬断，绳折人仰，富有情节感和戏剧性。

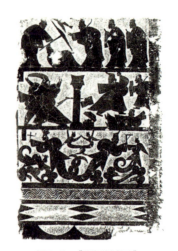

图3-4 《荆轲刺秦王》
（山东嘉祥，东汉）

There are more than 200 bricks painted with scenes involving production, such as "winnowing," "herding sheep and cattle".

河南以南阳为中心的豫南区，包括南阳、唐河、新野、方城等地。河南南阳画像石主要描绘天文、舞乐百戏、角抵、祥瑞、升仙、辟邪及反映豪门世族生活。天文画像是南阳汉画像石最独特的内容，其中有不少天文图具有较高的天文学价值，如彗星图、三足鸟图、日月合璧图、北斗星图等。《苍龙星座画像石》出土于南阳市蒲山乡阮堂汉墓，刻图下刻一龙，从龙首到龙尾分布17颗星宿，上刻满月，内有玉兔和蟾蜍。刻天象图是反映汉代天象神话的石刻图像，月球正运行在苍龙星座的区域内。

四川古为巴蜀之地，秦汉时期属于经济文化较为发达的地区，这为汉代画像砖提供了丰富的物质条件。四川画像砖在题材内容上独树一帜，除少量神话内容之外，绝大部分刻画现实生活，其中既有反映墓主生前社会地位的门阙仪卫、车骑出行、经师讲学、宴饮百戏，也有四川特有的生活情节和实物场景，风格清新隽永，乡土气息特别浓郁。代表作品有：《弋射收割图》《播种田》《采莲图》《采盐图》《骈车图》《宴饮图》等。《弋射收割图》出土于成都扬子山汉墓。砖刻分上下两层，上为弋射，下为收割。弋射图描写的是射猎场面，莲池塘边，两个隐藏在树下的射手，张弓欲射野鸭，野鸭似已察觉，惊飞而起。作品抓住动作达到高潮前的瞬间进行表现，情景紧张，扣人心弦。画面布局呈放射状，富有动感。人物和塘中的游鱼，以夸张手法表现，极为生动。下图描绘农村的秋收情景，人物分为两组，左边三人俯身割禾穗，一人肩挑禾穗；右边二人高扬长镰在割禾秆，前者回首顾盼与后面人物相呼应，构图疏密得当，人物动态与组合富有节奏感。

第二节　秦汉书法

自春秋战国以来，随着七国割据，诸侯国文字品类不一，出现了文字异形的现象。秦汉两代是中国文字转型的重大时期，秦始皇统一六国后，实行"书同文"大篆经过改造创造了秦小篆，随着隶书的不断成熟，汉字由"线条"转为"笔画"，由象形性转向符号性，开始注重文字的书写意识，书法不再局限于实用，而开始充满艺术情趣。这一时期不断涌现优秀的书法作品，为后世产生了深远的影响。

一、秦代书法

秦统一六国后的文字称为秦篆，又叫小篆，是在金文和石鼓文的基础上删繁就

简而来的文字，一直从秦朝流行到西汉末年（约公元8年），才逐渐被隶书所取代。由于秦统一六国前的文字形体繁乱，阻碍了政治通行和文化交流，因此秦始皇命李斯以秦国文字为基础，参照六国文字，创造出一种新的汉字书写形式，又称"书同文"，这也是我国历史上第一次运用行政手段大规模地规范文字的产物，是汉字发展史上的重要里程碑。这种书体一改原来弯曲的线条，笔势圆转，字形上呈长方形，文字布局均衡对称，笔画粗细基本一致，书体更加符号化。秦小篆以记功刻石的形式遗存下来，见于史料的刻石一共有七处，分别是：泰山、琅玡台、峄山、碣石、会稽、芝罘、东观刻石，今所存者仅有《泰山刻石》（残存10字）(图3-5)《琅玡刻石》（残存一面），而《峄山刻石》《会稽刻石》等均为后人翻刻。

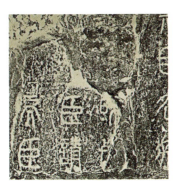

图3-5 《泰山刻石》（拓本）
（秦）

由于篆书笔法圆转且复杂难写，秦隶应运而生，它在篆书的基础上，减少笔画，字体转为方扁，形态上已有隶书笔意，为了书写方便，文字也从象形结构转为笔画样式。1975年从云梦睡虎地出土的115支秦简为墨书秦隶，笔画简便、方圆相辅，在笔法上突破了单一的中锋运笔，已见波势雏形，反映隶变风貌，为研究中国书法提供了详实的资料。

二、汉代书法

汉代篆书多用于刻石和官方重要文书仪典的书写，与秦篆不同，笔画由圆转趋向方正，带有隶意，具有淳朴自然之美。西汉较少见碑刻篆书，至东汉立碑之风兴起，著名篆书碑刻作品有《袁安碑》《祀三公山碑》等，笔势劲健，结体方正。汉代碑额还保留了大量笔法丰富的篆书，如著名的《景吾碑》《尹宙碑》《韩仁铭》等碑额。除此之外，西汉的铜器和砖瓦上也保留了篆书遗迹，在西安汉长安城遗址出土的瓦当上有模印文字，如"汉并天下"（图3-6）"长乐未央"等文字瓦当，将篆书安排至圆形之中，充满装饰意味。

汉代初期承秦制、用篆书，随着篆书日趋衰落，隶书得到蓬勃发展。至东汉进入鼎盛时期，三百余年书法不断变革，由籀篆变隶分，至汉末趋于定型。隶书是汉代普遍使用的书体，东汉碑刻上的隶书如"礼器碑"（图3-7）"史晨碑""曹全碑"（图3-8）等碑刻皆为汉代石刻的代表作品，在"礼器碑"中，字体之间动静结合，讲究笔画的联系与变化，在章法上具有韵律美和音乐美。在"曹全碑"中，结字端正，横向取势，扁平舒展，用笔兼具方圆，表现出丰富的意趣。汉代隶书笔势生动，风格多样，其基本特征为：取横势，突出横画，横平竖直。结构类型上类似沙孟海先生总结的平画宽结类，给人以雄放洒脱、浑厚深沉之感。

Clerical script was a popular folk script in the Qin dynasty. After being developed and perfected, it achieved its prime time in the Han dynasty and became a major script in that period, known as "Han clerical script", which symbolized that calligraphy as an independent art form had developed into its mature stage. The stele inscription in the Eastern Han dynasty was the best of clerical script calligraphy.

图3-6 汉并天下
（西汉）

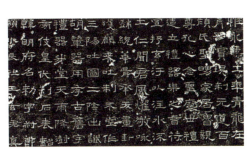

图3-7 礼器碑（局部）
（东汉）

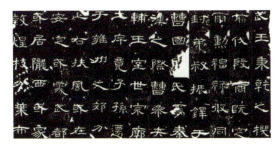

图3-8 曹全碑（局部）
（东汉）

The earliest monumental stone sculpture yet discovered in China dates from the Western Han dynasty-surprisingly late in the history of one of the major civilizations and suggestive of cultural influences from western Asia. Near Xianyang in Shananxi is an artificial hill believed to be the Shouling of General He Qubing, who died in 117B.C. after a brief and brilliant career campaigning against the Xiongnu. On and around the mound were placed life-size crudely carved figures of animals and monsters, now exhibited in a nearby museum. Most famous of these is the figure of a horse, standing with majestic indifference over a fallen barbarian who is attempting to kill it with his bow and arrow and with his pike.

汉代早期草书是一种简易快速的书体，即草率的隶书，后逐渐发展成章草。其特征主要是保留有隶书笔法的形迹，一般上下字不加连缀，但又要笔断意连。至东汉，章草行笔既有隶书之波磷磔，又遒媚圆转，风格活泼生动。从近现代出土的多数汉简以及安徽亳县出土的曹操宗族墓砖中可见汉代章草的面貌。章草之名有种种说法：或谓因兴于东汉章帝之故；或谓系用于章奏而得称谓；或谓章草起于史游，因史游作《急就章》，解散隶体粗书之，因成草体，后世冠名为章草。

第三节 秦汉雕塑

秦代，随着巨型宫室和陵墓的兴建，出现了大量雕塑作品。雕塑手法达到了相当的高度。汉代各种类型的雕塑创作都取得了辉煌的成就。在表现题材的广泛性、内容的深刻性、雕塑语言的丰富性方面超过以往，体现出充满自信自豪和创造活力的时代精神特征。高度的写实性是秦陵兵马俑最大的特点。汉代厚葬之风盛行，除了殉葬的陶俑外，享祠、碑阙和石人石兽等雕刻也达到了很高的水平。战国秦汉雕塑依其材料可分为陶俑、石雕、铜雕、木雕、玉雕、泥塑等类型。根据雕塑的作用、性质，可分为大型纪念碑石雕、建筑装饰雕塑、陶俑、实用工艺品装饰雕刻等。

一、石雕

大型纪念性石雕，多作为宫殿、苑囿、陵墓等建筑平面部局的特定设置。现在保存最多的是贵族、文武官员以及富家豪室墓前的享祠碑阙和石人石兽雕刻。

汉代石雕中最具艺术价值和艺术魅力的应首推霍去病墓前石雕，它是西汉纪念碑群雕具有划时代意义的典范。石刻是为了纪念西汉名将霍去病（公元前140～前117年）而建造的。现存石刻共有16件，均以花岗岩雕成，以动物形象为主，烘托出霍去病生前战斗生涯的艰苦，有马踏匈奴、卧马、卧虎、跃马、卧象等。《马踏匈奴》也称《立马》（图3-9），表现的是与西汉名将霍去病生死相依的马。霍去病在生前就是骑着这匹马征战厮杀，立下战功。石马形态轩昂、英姿勃发，一只前蹄把一个匈奴士兵踏倒在地，手执弓箭的士兵仰面朝天，露出死难临头的神情。作品通过简要、准确地雕琢，尤其是在马的腿、股、头和颈部凿刻了较深的阴线，使勇敢而忠实的战马跃然而出，又好像纪念碑一般持重圆浑。这一作品把圆雕、浮雕、线雕等传统手法结合成一体，既自由又凝练。霍去病墓石刻充分体现了汉代艺术质朴、深沉、雄大的艺术风格。

东汉时官吏及豪强地主墓前石雕很普遍，为石柱、石人、石兽。石刻人像发现数件，多采用方形石材雕成，格调凝重雄健，以四川都江堰出土建宁元年（168年）雕刻的李冰雕像为代表。此像高290cm，形貌雍容大度。出自山东曲阜张曲村的两尊石人，一件高245cm，头戴冠，腰间佩剑，双手拱前；一件高220cm，双手执兵器，两人胸前皆刻字，揭示了前者为官后者为卒的身份。东汉石雕的艺术成就，还表现在石羊、石狮、石辟邪上。陕西咸阳沈家村出土雌雄石狮一对，造型劲健，身腰颀长，怒目张口，体格壮硕，手法写实，很有气势。河南洛阳沈家屯出土一对石辟邪，姿态雄健豪迈，张力十足。

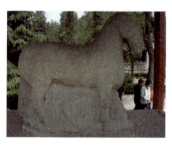

图3-9 《立马》
（陕西兴平，西汉）

二、陶俑

作为丧葬用途的俑，在秦汉盛行厚葬的风气下迅速发展，成为雕塑艺术中的主要门类。《秦始皇陵兵马俑》（图3-10）被誉为"20世纪考古史上的伟大的发现之一"。其巨大的规模，丰富的陪葬物，居历代帝王陵之首。目前共发现四个俑坑，总面积12600m²。从各坑的结构形制及所藏兵马俑的装备情况来看，其中1号坑为"右军"，埋葬着和真人真马同大的陶俑、陶马约6000件。2号坑为"左军"，有陶俑1300余件，战车89辆，是一个由步兵、弩兵、骑兵混合编组的军阵。3号坑面积最小，有木质战车，为军队的指挥部。4号坑为中军，面积约4000m²。兵马俑是泥质灰陶制成，由于焙烧火候高，故质地比较坚硬，俑头和身躯四肢分开制作，然后套合，加工细部，塑成后入窑炼制，最后进行彩绘。形象塑造既注意整体概括，又注意细节刻画，可谓"至广大、尽精微"的巧妙结合。这数以千计的大型陶俑，不仅在宏大的气势上给人以深刻印象，而且在人物形象的刻画上达到了中国古代雕塑的一个高峰，表现出极高的写实技巧。这些陶俑一般高约1.80m，最矮的也有1.75m，最高的则达2m。它们几乎包括了各个等级和兵种，从容貌到服饰上都不相同，形象极其生动自然，并且体现出因地域不同而具有的生理面貌上的细微差别和人物丰富的性格特点，从头部基本形上分，有"由""国""风"等字形的区别，从五官上分，有眼、眉、须、胡、嘴等各不相同的塑造。这些兵马俑，阵列有序，军容严整，是"奋击百万、战车千乘"的秦王朝军旅的缩影，形成咄咄逼人、气吞山河的气势和撼人心魄的魅力。《军吏俑》（图3-11）形象威武刚强，指挥若定，普通士兵《跪射武士俑》（图3-12）勇敢机智、坚韧不拔，展示出了发自内心的信心。不同的容貌神情统一在全军威武雄壮的气势之中，无数直立静止的重复，给人以整齐一律之感，构成了秦俑丰富统一中有变化、变化之中有统一的美学特点。

秦陵兵马俑坑的遗制也被西汉所承袭。1965年，在陕西咸阳杨家湾汉文帝霸陵封土邻近的陶俑坑发现了3000个彩绘的兵马陶俑。尽管兵马俑的形体大小和神态的刻画因墓主人的地位不及秦始皇，而不能与秦陵兵马俑媲美，但人马俑的体态依然威武雄壮，军容阵式浩荡严整。1990年夏，陕西考古工作者在渭水北岸的阳陵（汉景帝陵），发现了规模宏大的陶俑群（图3-13），轰动学术界。陶俑群不但规模大，

The Terracotta Army, inside the Mausoleum of the First Qin Emperor, consists of more than 7,000 life-size tomb terra-cotta figures of warriors and horses. The figures were painted before being placed into the vault. The original colors were visible when the pieces were first unearthed. However, exposure to air caused the pigments to fade, so today the unearthed figures appear terracotta in color. The figures are in several poses including standing infantry and kneeling archers, as well as charioteers with horses. Each figure's head appears to be unique, showing a variety of facial features and expressions as well as hair styles.

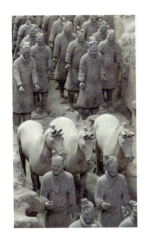

图3-10 《秦始皇兵马俑》
（陕西西安，秦朝）

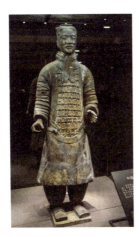

图3-11 《军吏俑》
（陕西西安，秦朝）

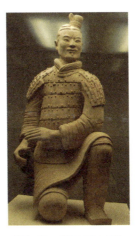

图3-12 《跪射武士俑》
（陕西西安，秦朝）

图3-13 陶俑群
（陕西阳陵，西汉）

而且制作精致，初步估计，阳陵地下埋藏陶俑总数在10000件左右，这是迄今为止发现的等级最高、规模最大的西汉早期陶俑群，这些陶俑个体都不大，由于木手臂和丝绸彩衣均已腐烂无存，它们均不着衣，且多无手臂。动态呆板，双腿平伸，几乎无变化。陶俑面部刻画很细致，面型圆润，神态安详，富有一定个性。1969年山东济南北郊西汉前期墓中出土一组彩绘乐舞、杂技、宴饮陶俑。侍女俑和舞蹈俑，以西安白家口墓出土最为典型。《陶舞俑》（图3-14）是西汉陶俑的杰作之一，作品长袖飘拂、舞步轻盈、体态极为洒脱。

目前发现的东汉陶俑以四川为多，也最为精美。侍仆舞乐俑成为主流，兵马俑不再出现。大多数作品姿态生动、表情传神，具有浓厚的生活气息。各类劳动者、奏乐者、说唱者，在陶塑匠人的手下无不生趣盎然。四川成都天回山出土的《击鼓说唱俑》（图3-15），上身与双足赤裸，缩颈垫腰，一手捏鼓，另一手持棒似在敲击。眯着双眼，咧嘴露齿，做出滑稽表演的神情。将民间说唱艺人兴高采烈，自我陶醉的神情刻画得惟妙传神。

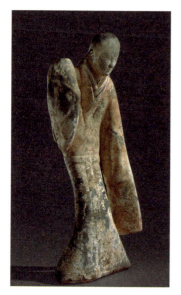

图3-14 《陶舞俑》
（陕西西安，西汉）

三、铜雕

秦汉时的青铜雕塑，以形体巨大、设计巧妙、工艺精良为特色。1980年在秦陵出土的两组大型铜质车、马铜俑，是迄今中国发现的体形最大、装饰最华丽，结构和驾驶系统最逼真、最完整的古代铜车马。《铜车马》（图3-16）上的各种链条至今仍转动灵活，门、窗开合自如，牵动辕衡，仍能行使。马的每块肌腱都符合生理解剖结构，甚至马口腔上颚的皱纹和牙齿都铸造了出来。御官的脸部、睫毛、头发及手纹指甲都达到了惟妙惟肖的地步。

汉代的青铜雕塑无论是在数量还是在雕刻技艺上都达到了新的高度。汉代灯具比较讲究造型，把实用和欣赏巧妙结合起来。如1966年从河北满城刘胜妻窦绾墓出土的《长信宫灯》（图3-17）。这件宫灯通体鎏金，异常华美。一宫女以漂亮的跪舞动作托起宫灯。宫女左手持灯盘，右臂上举，袖口下垂成灯罩。宫女身体中空，如体内盛水，烟灰经右臂进入体内水中，可以保持室内的清洁。根据需要可以调整照射方向，控制灯光的强弱。灯座、灯罩、头部可以拆卸，便于擦拭清除烟尘，真可谓巧夺天工。

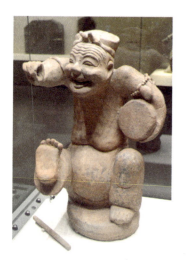

图3-15 《击鼓说唱俑》
（四川成都，东汉）

《马踏飞燕》（图3-18）是1969年在甘肃武威的一座东汉墓中出土的。这件古代青铜作品，创作于公元220年前后，高34.5cm，长41cm。造型生动，铸造精美，比例准确，四肢动势符合马的动作习性，让中外的许多考古学家和艺术家叹为观止。

西汉政府在一些少数民族地区设置了行政管理机构，各民族之间的经济文化交流日益增强。其中，南方滇族和北方匈奴的铜雕有非凡的创造，不同于中原和其他地方的样式与风格。滇国是中国西南边疆古代民族建立的古王国，存在的时间大约从公元前5世纪中期至1世纪初，相当于战国秦汉时期。滇国存在期间，滇族人创造了一种独具地方和民族特色的文化，其核心内容就是滇青铜器。自1955年以来，随着晋宁石寨山、江川李家山等一批滇族墓葬群的发掘，超过万件的滇国青铜器被发现。它们既与中原及西北青铜文化有着历史渊源，又有着鲜明的边疆民族个性。《虎噬牛铜案》（图3-19）具有浓郁的地方色彩和民族风格，这件作品的情节是虎噬牛，牛犊本能地躲到母亲腹下寻求保护，悬念的设置，给人以强烈的戏剧感染力。

图3-16 《铜车马》
（陕西西安，秦朝）

 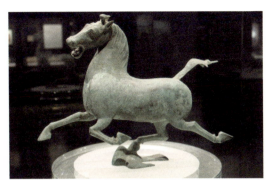 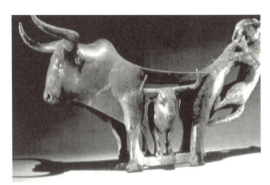

图3-17 《长信宫灯》（河北满城，西汉）　　图3-18 《马踏飞燕》（甘肃武威，东汉）　　图3-19 《虎噬牛铜案》（战国）

最具匠心之处是牛腹中空，视觉上达到了简化中间、突出两端的效果。腹中置小牛，丰富了作品的观赏角度。

匈奴族以狩猎畜牧经济为主，喜爱在轻便的金属制品上装饰人物和动物形象，富有浓郁的草原生活特色。匈奴族青铜装饰雕塑大体可分为刀、剑、杖头和竿头圆雕、铜饰牌、铜带钩及动物圆雕等，皆用模型浇铸而成。这些青铜器造型设计和结构布局有着丰富的变化，如刀、剑柄端多做成马、羊、鹿头的立体形象，并将它们的口、鼻、眼睛以及双角加以夸张，很见神采。

第四节　秦汉建筑

秦汉的统一促进了中原与吴楚建筑文化的交流，建筑规模更为宏大，组合更为多样。

秦汉建筑类型以都城、宫殿、祭祀建筑（礼制建筑）和陵墓为主，到汉末，又出现了佛教建筑。都城规划由西周的规矩对称，经春秋战国向自由格局演变，又逐渐回归于规整，到汉末以曹操邺城为标志，宫殿结构严谨，规模宏大。祭祀建筑是汉代的重要建筑类型，其主体仍为春秋战国以来盛行的高台建筑，呈团块状，取十字轴线对称组合，尺度巨大，形象突出，追求象征含义。

秦汉建筑艺术总的风格可以用"豪放朴拙"四个字来概括。屋顶很大，已出现了屋坡的折线"反字"，但曲度不大；屋角还没有翘起，呈现出刚健质朴的气质。建筑装饰题材多为飞仙神异和忠臣烈士，古拙而豪壮。秦始皇建宫殿、造皇陵、修长城，都是建筑上的大事件。秦都咸阳，是现知始建于战国的最大城市，已不存在，阿房宫精美绝伦，令今人遐想。位于陕西省西安市以东35km的临潼区境内的秦始皇陵是中国历史上第一个皇帝陵园，今天仍以巨大的规模震撼着世人。《史记·秦始皇本纪》记载了其营建经过："始皇初即位，穿治骊山，及并天下，天下徒送诣七十余万人，穿三泉，下铜而致椁，宫观百官奇器珍怪徙臧满之。"

长城原是战国时期燕、赵、秦诸国加强边防的产物。当时，居于中国北部大沙漠的匈奴时时南侵，为了对付这种侵扰，北方各国便各自筑城防御。秦时始皇帝派大将蒙恬率30万大军北伐匈奴，又将原来燕、赵、秦三国所建的城墙连接起来，加

Gilt bronze figure of a maidservant holding an oil-lamp, almost 19 inches tall, excavated from the tomb of Dou Wan, wife of one of Emperor Wu's brothers, at Mancheng in Hebei province. This elegant gilded bronze lamp was cleverly designed to allow adjustments in the directness and brightness of the light and to trap smoke in the body.

Chinese ancient craftsman combined the running horse with the flying bird. This kind of combination not only makes this product lively in modeling, but also makes the running horse's center of gravity focus on the flying bird under its hoof.

以补筑和修整。补筑的部分超过原来三国长城的总和，秦长城"起临洮（今甘肃岷县），至辽东，延袤万余里"，是古代世界上最伟大的工程之一。

史籍中关于两汉时期建筑之记载颇丰，其建筑组合和结构处理日臻完善，并直接影响了中国两千年来民族建筑的发展。然而由于年代久远，至今没有发现一座汉代木构建筑。但这一时期建筑形象的资料却非常丰富，汉代屋墓的外廊或是庙堂、外门、墓内庞大的石柱、斗拱，都是对木构建筑局部的真实模拟，寺庙和陵墓前的石阙都是忠实于木构建筑外形雕刻的，它们表示出木构的一些构造细节。但这些"准实例"唯一的不足之处是无法显示室内或内部构造。但大量的汉代画像砖、画像石和冥器，对真实建筑的形象、室内布置以及建筑组群布局等方面都作出了形象具体的补充。

汉三宫指长安城的三组宫殿：长乐宫、未央宫和建章宫，这是为了彰显大汉帝国雄威而建。汉长安城遗址位于西安龙首塬北坡的渭河南岸汉城乡一带，距今西安城西北约5km。其作为都城的历史近350年。汉长安城是古代最负盛名的都城，是当时最宏大、最繁华的国际大都会。它以其宏大的规模、整齐的布局而载入都城发展史册。

图3-20　《高颐阙》
（四川雅安，东汉）

阙，表示威仪等第的建筑物，是我国古代在城门、宫殿、祠庙、陵墓前用以记录官爵、功绩的建筑物，用木或石雕砌而成。一般是两旁各一，称"双阙"；也有在一大阙旁再建一小阙的，称"子母阙"。现存的汉阙都为墓阙。高颐阙（图3-20）位于四川雅安市城东汉碑村，是我国现存30座汉代石阙中较为完整的一座。它建于东汉，是东汉益州太守高颐及其弟高实的双墓阙的一部分。东西两阙相距13.6m，东阙现仅存阙身，西阙即高颐阙保存完好。高颐阙造型雄伟，轮廓曲折变化、古朴浑厚、雕刻精湛，充分表现了汉代建筑的端庄秀美。它经历1700多年的风雨剥蚀和地震仍巍然屹立，也反映出汉时精湛的工艺水平。

汉代建筑组群多为廊院式布局，常以门、回廊衬托最后主体建筑的庄严，或以低小的次要房屋、纵横参差的屋顶以及门窗上的雨塔，衬托中央主要部分，使整个组群呈现有主有从、富于变化的轮廓。

汉陵基本上和秦陵差不多，也是人工筑起的巨大四棱锥形坟丘。坟丘上建寝殿供祭祀，周以城垣，驻兵，设苑囿，迁富豪至陵邑，多半死前筑陵，厚葬，并以陶俑殉。东汉时废陵邑，坟前立碑、神道、墓阙、墓表，使纪念性增强。墓结构技术也大有进步，防水防雾，且出现空心砖墓，砖穹隆，取代了木椁墓，墓的平面布局受住宅建筑影响而渐趋复杂。

第五节　秦汉工艺

秦汉工艺美术的各个门类都有重要发展与创造，其中尤以漆器和丝织工艺最为突出，其产品不仅供贵族阶层享用，而且作为商品远销域外。陶瓷工艺在建筑用材的烧制方面非常考究，并出现了铅釉陶瓷和青瓷。金属工艺也很发达，匠心独运，有的可以视为雕塑佳作。

一、陶瓷工艺

进入秦汉时期，陶瓷工艺有明显提高。制陶有相当的规模，供帝王丧葬用的陶

塑冥器有专门的生产作坊，政府设有专官管理。兵马俑和秦砖汉瓦体现了陶瓷工艺的成就。秦汉的砖（图3-21）主要用于铺地以及构筑墓室，有条形砖、方形砖和空心砖，多为几何纹。瓦当多圆形，纹饰疏朗而富有变化。秦瓦流行动物纹、葵瓣纹、云纹，汉瓦流行云纹和字纹，青龙、白虎、朱雀、玄武四神瓦当是西汉晚期之物（图3-22）。

汉代陶瓷的突出成就是铅釉陶和青瓷的成功烧制。铅釉陶是一种低温铅釉的陶器，呈黄绿色，其品种有壶、奁、盒、博山炉等，其造型为鼓腹、长颈、盘口，并饰浮雕狩猎纹或兽面纹等纹样，非常精美。在南方则有青釉陶，此种釉陶，火温高，釉度较硬，又称硬釉陶。彩绘陶在汉代也获得很大发展，品种有壶、盒、碗、炉、奁等，主要用作冥器（图3-23），色彩丰富，常绘以几何纹及人物、动物等。汉代的瓷器以青瓷为主，也有黑瓷等，产地多在南方浙江上虞、宁波、慈溪一带，为越窑的先驱，是在与陶器共烧的基础上发展起来的。其产品多为日用器皿，纹饰简朴，且往往挂釉不到底。青瓷烧制成功，结束了陶器一统天下的局面，一面世就受到人们广泛喜爱。

图3-21　太阳纹砖
（秦朝）

二、染织工艺

染织工艺在汉代有飞跃性的发展，是中国印染工艺史上的第一个高峰时期。作坊有官营和私营两种，国家设有专门官员负责生产，从业人员和品种数量均超过前代。

（一）丝织

产地以山东、四川为主，品种有锦、绫、绮、罗、纱、绢、缣、缟、纨等。织造方法有平纹、斜纹和罗纹等，装饰纹样有几何纹、云纹以及花鸟异兽纹，有的还配上"延年益寿""万事如意"等吉祥文字。质地匀整，工艺高超。湖南长沙马王堆汉墓出土了大批丝织品和衣服（图3-24），其中一件素纱禅衣，长128cm，袖长190cm，仅重49g。汉锦是一种经丝彩色显花的丝织品，又称经锦，其纬线只用一色，经线则多至三色，分别用于地色、花纹和轮廓线。汉代丝绸除贵族消费，也用于馈赠与商业贸易，丝绸之路中途经新疆与中亚地区多有汉代丝织品出土。

（二）印染

此项工艺较为发达，官方设有专门机构。其印染依工艺不同，有蜡染、涂染、浸染、套染和刻花镂版之分。所用染料分植物染料和矿物染料两类，所染织物色彩丰富，名称繁多。仅新疆民丰出土的丝织品的色彩就有大红、绿、紫、茄酱、藕荷、古铜、绿、蓝、翠蓝、湖蓝、缃色、浅驼、黄等数十种之多。而马王堆汉墓出土的丝织品色彩也达30余种。

（三）刺绣

秦汉时期刺绣针法多用辫绣，或称为锁子绣。绣品在新疆民丰、河北五鹿充、长沙马王堆等地均有出土，马王堆出土最为丰富。其绣法除辫绣外，还有信期绣、长寿绣、乘云绣、云纹绣、棋纹绣、铺绒绣等。另外，汉代的布和毛织工艺也很发达。布以四川为最有名，毛织品多产于西域地区，新疆等地出土的毛织品上有龟甲纹、条纹及人物葡萄纹等。

Unearthed from Han Tomb No.2 in Hejiashan Village, Sichuan Province, the money tree in the Eastern Han Dynasty is 198cm high and is comprised of foundation, trunk and crown, etc., all together 29 components.

The Chinese belief in the preserving power of jade inspired the crafting of jade burial suits, made at enormous cost in human travail, for members of the Han imperial family. Han wudi's brother, Liusheng was completely dressed-head, body, legs, and arms-in a fitted suit made from two thousand thin jade plagues sewn together at the corners with gold thread.

图3-22 兽纹瓦当
（西汉）

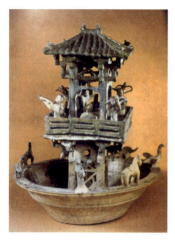

图3-23 《绿彩陶水亭》
（东汉）

图3-24 "信期绣"菱纹罗绮
（湖南长沙，西汉）

三、漆器工艺

秦代漆器出土数量甚多，覆盖地区很广，湖南、湖北、山东、河北、江苏、广东、云南、贵州、四川、甘肃以及新疆都有出土。品种大到漆几、漆案家具，小到漆盒、漆盂、漆奁、漆壶、漆樽、漆耳环、漆勺、漆匕、漆木梳等器物，均为木质胎，大多里红外黑，在黑漆上绘有红色或赭色花纹，纹饰有人物纹和动物纹等。人物纹有音乐歌舞和相扑摔跤等场面，生动自然。漆器上大多有书写或用针刻、烙印上的字铭，如"咸亨""陂里""朱工""许市"等名称，有的是其产地名，有的为机构名，也有的是工匠姓名。其漆器以湖北云梦县睡虎地和江陵县凤凰山秦墓出土最多、最精美。

汉代漆器又有了很大发展，达到了鼎盛时期。当时中央政府设有专门的管理机构，地方上也设有工官负责具体的生产管理。其器物设计制作多从实用出发，分工很细，有上工、漆工、画工、雕工等；漆胎多为木质，也有夹苎胎和竹胎，其品种较前代有所增加，有盒、盘、匜、案、耳环、碟、碗、奁、箱、梳、尺、唾壶、面罩、棋盘、虎子等。色彩以红黑为主，造型丰富，变化多端，纹饰清新华美，有云气纹、动物纹、人物纹、植物纹、几何纹等；装饰手法有彩绘、针刻、铜扣、贴金片、堆漆等，产地遍布全国。

四、金属工艺

秦汉金属工艺可以分为青铜器和金银制品两种。青铜器朝向实用的方向发展。秦代的青铜器可见前述的铜车马。汉代青铜器常见器物为铜灯、炉、镜、奁等，装饰感极强。灯在汉代造型多样，构思奇妙。其中有之前提到的长信宫灯，美观华贵。甘肃武威雷台东汉墓出土的一件高112cm的多姿灯，灯座呈覆钵形，上竖灯柱主干，分三段插合而成，每段旁附有雕镂羽人的饰片。主干伸出四条枝干，上有雕镂云气凤鸟饰片，枝端托着灯盏，灯盏边有雕镂叶形饰片，灯火与装饰可相互辉映，美不胜收。熏炉是贵族室内的陈设品，通常将炉盖制成山峦状，称博山炉（图3-25）。汉人好神仙之术，此物可体现该理想。炉中焚香，青烟在山峦间散出，萦绕弥漫，有仙山之境。河北满城西汉刘胜墓出土的错金博山炉，下部圈足，有三条跃出水面的龙作为灯柄护住炉身，炉盖作层层山峦状，点缀以树木、神兽以及猎手，炉身错金纹饰，十分精美。

铜镜是家家必备之物，装饰考究华美。西汉早期流行云雷纹、蟠螭纹，西汉中期流行简化蟠螭纹、草叶纹和星云纹，铭文成为主要装饰。新莽到东汉前期，开始流行博局镜和四神纹镜。东汉中期，出现连弧云雷镜和兽首镜，中后期神仙瑞兽镜和人物画镜开始风行。

东汉时四川流行一种铜制冥器，即钱树（图3-26）。由树座、树干、树叶构成，树座有时做成山形象征昆仑山，树干上装饰有西王母形象，树叶间布列有铜钱，表达了死者在阴间得享富贵的愿望。金银器的使用在贵族阶层中比较普遍，主要为装饰品，如牌饰、带扣、车饰等，上饰有人物和动物纹样。

五、玉器工艺

汉代玉雕的制作技艺大有提高，发展了透雕、刻线、浮雕等加工方法，所雕物品多精巧玲珑，在造型样式上呈现新的风貌。汉代的玉器有礼玉、葬玉、饰玉及陈设玉等。玉衣是皇帝和王公贵族的一种葬服，造型上呈方形无甚变化，技术含量高。河北满城中山靖王刘胜墓出土玉衣2498片，玉片用金丝连缀，覆盖全身。同墓还出土了玉枕、玉璜、玉璧。汉代玉璧设计更为精巧，追求活泼流动，显得变化多端。其镂空技艺精致灵巧，玲珑剔透，刻线纤细如发，自然流畅。西汉玉雕的杰出代表是陕西咸阳北郊汉元帝渭陵附近出土的《羽人骑天马》（图3-27），高7cm，小型圆雕，玉质洁白润泽，包含仙人盗药、天马行空的情节，寓意着祈求长生、幻想成仙的思想。整件作品气韵流贯，动感强烈，充满浪漫情调。

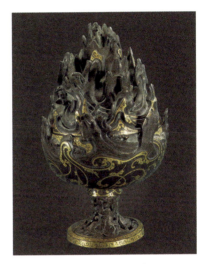
图3-25　《博山炉》
（西汉）

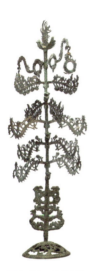
图3-26　《钱树》
（东汉）

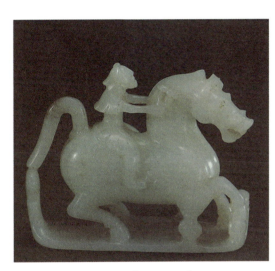
图3-27　《羽人骑天马》
（陕西咸阳，西汉）

第四章 魏晋南北朝美术
（220~589年）

The Wei, Jin, and Southern & Northern Dynasties (220-589) After the fall of the Eastern Han Dynasty, China was divided for 360 years, apart from temporary reunification by the Western Jin Dynasty (265-317). It was not until 581, when the Sui Dynasty was established, that China became a unified empire again.

Figure paintings were still the major type of painting, but artists had already begun to pay attention to expressing the inner-feelings of the figures. Landscapes and flower-and-bird paintings were in transition from being parts of figure paintings to being independent subjects of paintings themselves.

魏晋南北朝，自220年曹丕代汉起，到589年隋灭陈止，前后共369年，这是我国历史上一个充满动乱和灾难的年代，同时也是南北共融、东西沟通、各区域美术交流与融合异常活跃的时期。在这个思想空前解放的时期，社会上厌世思想滋生，老庄哲学盛行，人们崇尚"清谈"，玄学由此兴起，道教也逐渐形成，西汉以来独尊的儒术受到了有力的挑战。此时，从东汉传入的佛教，找到了生存的土壤。佛教的传入促进了佛教艺术的发展，出现了新疆克孜尔、敦煌莫高窟、河南龙门、山西云冈等石窟艺术，佛像、壁画与建筑等成果丰盛，朝代更替使得都城建筑数量为历代之最。人物画注重传神，出现了顾恺之、张僧繇、曹仲达、陆探微等杰出的画家；艺术理论也出现了重要的理论性总结；工艺美术方面，白瓷烧制成功，陶瓷具备了青、白瓷两大系统；书画材料也有重要发展，丝织品融入了外来风格。

第一节 魏晋南北朝绘画

在中国绘画史上，第一批有可靠记载的知名画家是从三国两晋时期开始的。中国绘画史从此与绘画大师们的名字紧密联系在一起。他们的出现，使绘画创作目的从"成教化、助人伦"向畅神适意、纯粹审美功能转化。这一时期著名的人物画家有东吴的曹不兴，西晋的卫协，东晋的顾恺之，南朝的陆探微、张僧繇、谢赫、曹仲达，北齐的杨子华等。这一批画家的出现标志着绘画艺术进入了新阶段。

一、著名画家

曹不兴，是东吴黄武年间最有声誉的画家，也是记载中最早以佛画知名的画家。他绘画技巧纯熟，富有想象力。据说他能在长数十尺的绢上绘制佛像，他心敏手捷，须臾即成，绘出的佛像头脑四肢比例准确。他曾用屏风上一墨迹污点绘一蝇，使得孙权用手去弹，成为画史趣谈。这说明了画家具备超强的写实技巧。

卫协，西晋画家，擅长道释人物故事画。他的白描细如蛛网，饶有笔力。谢赫评价其画："古画皆略，至协始精。六法颇为兼善，虽不备该形似，而妙有气韵，凌跨群雄，旷代绝笔。"顾恺之认为他的画"伟而有气势""巧密于情思"，卫协对六朝重气韵画风的形成产生了重要影响。

顾恺之，字长康，小字虎头，无锡人，出身世族家庭。东晋最伟大的画家之一，早期绘画理论家，被喻为才绝、画绝、痴绝。出身贵族，与上层名流桓温、桓玄交往甚密，晚年做散骑常侍。顾恺之的绘画注重表现人物的精神面貌，尤重对人物眼神的描绘。他继承发展了卫协精思巧密的艺术风格，把中国绘画的线描提升到一个新的高度。其线条运转优美流畅、富有节奏，如"春蚕吐丝"，似"春云浮空，流水行地"。现在留传下来的是他根据文学作品创作的《洛神赋》《女史箴图》《烈女图》等作品的摹本。

《女史箴图》（图4-1）历来被公认为最接近顾恺之原作风貌的早期摹本。画卷的内容来自西晋诗人张华所写的文章《女史箴》，画卷的主题思想是宣扬妇女在封建制度下的女性道德。画家成功地表现了画面中各种人物的身份、性格和相互关系，以及贵族家庭生活的一些细节。"修容典雅"地刻画了贵族妇女对镜梳妆的情景，告诫妇女应该像热爱梳妆打扮一样热爱修身养性，画中的身姿和服饰用具，都洋溢着浓郁的生活气息。人物造型准确，动态自然，表情变化微妙。线描像古人形容的那样"如春蚕吐丝"富有韵律之美。全画呈现出"春云浮空，流水行地"式的运动感和飘逸气息，体现出中古艺术的秀雅和高贵。

《洛神赋图》（图4-2）（宋摹本）是根据诗人曹植的《洛神赋》而画的。曹植所爱的女子甄氏，由父亲曹操做主嫁给了他的哥哥曹丕。曹植在回封地的路上经过洛水，夜晚梦见已成为洛神的甄氏飘然而来，倏忽而去，悲痛之余作了这篇缠绵悱恻的《洛神赋》。曹植以优美动人的赋文创造出人神相恋的梦幻境界，抒发失恋的感伤。绘画以故事的发展为线索，分段将人物故事情节置于自然山川的环境中展开画卷。把不同的情节在一幅卷中展示出来，以装饰性手法处理山水树石，表现出似真似幻，神、人交融的幻境，充满了浪漫主义色彩和诗意气氛。画中洛神含情脉脉，若往若还，表达出一种可望而不可及的惆怅情意。《洛神赋图》画面的情思是通过人物与环境、人与人之间的组合关系来传达的。

顾恺之在自己绘画实践的基础上，总结出绘画的艺术价值在"传神"而非"写形"的绘画理论主张，围绕这一主张，又提出了"迁想妙得""以形写神"等绘画方法。"迁想"指画家艺术构思过程中的想象活动，把主观情思"迁入"客观对象之中，掌握了对象的精神状态和性格特征以及与外形的关系，从而取得艺术感受。"妙得"为"迁想"的结果，即通过艺术家的情感活动，审美观照，使客观之神与主观之神融合为"传神"的、完美的艺术形象。"迁想妙得"的理论，是对包括了人物、山水、动物在内的绘画审美活动和艺术构思特点最早的概括，成为中国绘画的一个重要的美学原则。

Gu Kaizhi was born in Wuxi, Jiangsu Province and first painted in Nanjing, the capital of the Eastern Jin. In fact, Gu Kaizhi's contributions were enormous, not only as a painter but also as a theorist on painting. Having greatly enriched China's tradition on painting, he was indeed a great master of all ages.

Nymph of the Luo River illustrates a romantic poem of the same title written by Cao Zhi, the younger brother of the Wendi emperor of the Wei Dynasty. In the painting, Gu Kaizhi transformed the feeling of poet into a touchable visual displace. Although communication of soul or creation of rhythm was the goal of painting, Gu insisted this could only be achieved by copy nature and pursuing shapes and contents.

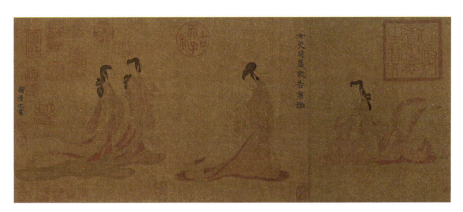

图4-1 《女史箴图》摹本（局部）
（顾恺之，东晋）

图4-2 《洛神赋图》摹本（局部）
（顾恺之，东晋）

陆探微，南朝刘宋一代成就最高的著名画家。吴人（今江苏苏州人），擅画道释、古贤、名士肖像。他笔下的人物形象潇洒飘逸，形成"秀骨清像"的独特造型，是对崇尚玄学、重清谈的六朝士人形象的生动概括，以致蔚然成风并影响到雕塑创作。谢赫说他的绘画"穷理尽性，事绝言象，包前孕后，古今独立"。他运用草书的体势，形成气脉连绵不断的"一笔画"的笔法，而画人则能做到"精利润媚""笔迹劲力如锥刀焉"，和顾恺之同被列为笔迹细密的密体。

张僧繇，南朝梁时画家，生卒年未详，吴人，曾为武陵王国侍郎。张僧繇以擅长画佛道著称，画有《五星二十八宿神行图》等。也兼擅长画人物、肖像、花鸟、走兽、山水等。他在江南的不少寺院中绘制了大量壁画，他"画龙点睛"的传说颇为脍炙人口。他曾为梁武帝分封在各地的诸王子画像，据说梁武帝"对之如画"，缓解了皇帝对儿子的思念之情。他善于用简练的线描概括形象，其画"笔不周而意周""笔才一二，像已应焉"，是有别于顾恺之、陆探微的"密体"的"疏体"。他画的形象具有丰满圆润、设色艳丽的特点，有别于顾、陆的"秀骨清像"的人物样式，成为后世佛像画楷模，人称"张家样"影响了梁以后两百多年的佛教人物画造型，在我国绘画艺术发展过程中具有继往开来的作用。

北朝画家姓名保留下来的甚少，在北朝流传下来的少数知名画中，杨子华、曹仲达成就最高，在北朝绘画史上地位显著。杨子华为北齐的宫廷画家，长于鞍马人物，齐武帝在位时很受推崇，时称"画圣"。阎立本对他的评价是："自像人以来，曲尽其妙，简易标美，多不可减，少不可逾，其为子华乎？"他的艺术为皇帝一人垄断，题材内容也受到极大的限制。杨子华画的《北齐校书图》，现藏美国波士顿美术馆，是今天唯一能见到的杨子华卷轴画。

曹仲达，是从中亚来的内地的域外画家，艺术活动经历从北齐到隋，被誉为"北齐最精工"的画家，以画"梵像"即西域风格的佛画著称。"曹家样"的特点曾被唐朝人概括为"曹衣出水"一语，而与代表中国风格的吴道子的"吴家样"之"吴带当风"相辉映。"曹衣出水"指仲达所画的人物以稠密的细线表现衣服褶纹薄衣贴体，"其势稠叠，而衣服紧窄"，似刚从水中出来，"曹家样"的佛画到唐代还相当时兴。

二、漆画

三国时期的漆器在安徽马鞍山东吴朱然墓出土了80件，其中的漆案、漆盘及漆奁上有精美的绘画装饰。漆案上画有宫闱宴乐的盛大场景，画幅80cm，人物55个。三件漆盘上分别绘有季扎挂剑图、贵族生活图、童子对棍图等，一题一画，构图完整。漆奁上绘有各种珍禽异兽形象。在江西南昌火车站东晋墓群出土的一批漆器，制作精美，题材丰富。在一件漆奁外壁上，绘有三组车马人物。一件漆盘上绘有宴乐图，有人物、车马、鸟兽图，画面的中心是四位席地而坐的长者。这些漆画色彩鲜明华丽，人物形象也颇为生动，风格已由汉画的古拙转为细腻精致。北朝漆画一般色彩明快，形象简洁，风格粗犷。多描绘人物，常选用汉晋以来流行的孝子烈女、历史故事，画面有榜题与赞文，代表作见于北魏司马金龙墓漆画屏风和宁夏固原漆棺画。司马金龙墓于1965年发现于山西大同石家寨村，墓内出土了10座漆屏风。一件五扇，两面绘制，分上下两层，内容为烈女、孝子故事，漆画在朱漆底子上用

黑线描绘，榜题黄底黑字，画面内容与线描风格接近《女史箴图》，可印证当时时代绘画的风格。

三、墓室壁画

魏晋时期，远离中原的河西走廊和吐鲁番相对安定，经济文化水平有一定提高。在吐鲁番和河西一带曾出土一批魏晋时期的绘画，吐鲁番晋墓出土的《地主庄园图》是已知最早的纸本绘画。在甘肃嘉峪关一带发掘的一批魏晋时期墓葬，多绘有壁画，大多一砖一画，有数百幅。内容为出行、宴饮、庖厨、放牧、狩猎、农耕等生活图景。壁画为民间画工所作，线条或粗犷奔放，或细密劲利，笔意洒脱，熟练自如。

高句丽是古代鸭绿江流域少数民族建立的政权，吉林集安曾是其建都的地方，已发现高句丽壁画墓地 20 多座，均为石砌，绘有精美壁画。壁画内容主要有墓主生前各种生活场景，如宴乐歌舞、狩猎出行，也有日月星辰、奇禽异兽等，设色沉着丰富，线条缜密劲利，艺术水准很高。

北朝晚期被发现的墓室壁画较多，如河北磁县的东魏茹茹公主墓、北齐高润墓、山西太原北齐娄叡墓、宁夏固原北周李贤墓等。山西太原北齐东安王娄叡墓壁画约逾 200m²，规模宏大，构图完整，技艺成熟。以墓道左右壁之上的出行图和回归图最为精彩。出行图中有墓主人以及随从，疏密有致、多而不乱、造型准确、形象传神，线条遒劲流畅，间以赋色晕染，明暗互相映衬，显示了高度的艺术技巧。

四、模印砖画

模印砖画多见于江苏南京、丹阳等地的南朝墓，题材除了常见的青龙、白虎、蹲狮等灵兽外，最有特色的是《竹林七贤与荣启期》（图 4-3）模印砖画，该砖印壁

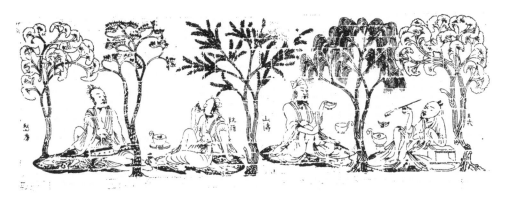

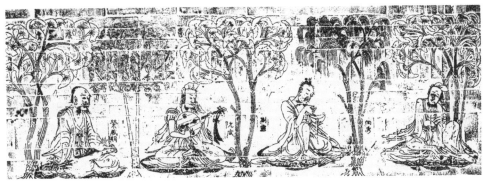

图4-3 《竹林七贤与荣启期》
（南朝）

Seven Sages of the Bamboo Grove, also called Seven Worthies of the Bamboo Grove, a group of Chinese scholars and poets of the mid-3rd century ad who banded together to escape from the hypocrisy and danger of the political world of government officialdom to a life of drinking wine and writing verse in the country.

China has a long and rich history of scholarship on painting, preserved today in copies of texts from as far back as the fourth century and in citations to even earlier sources. Few of the first texts on painting survive, but later authors often quoted them, preserving the texts for posterity. Thus, educated Chinese painters and their clients could steep themselves in a rich art historical tradition.

The integration of spirituality and naturalism is similarly found in the short, profoundly Daoist text of the early 5th century, Huashanshuixu ("Preface on Landscape Painting," China's first essay on the topic), attributed to Zong Bing. Zong suggests that if well-painted—that is, if both visually accurate and aesthetically compelling.

画在丹阳与西善桥等地多处发现，系据同一母体制作，可见当时此类题材广泛流行。画面表现的是魏晋名流纵酒、放达、"超然尘外"的生活，是当时社会上弥漫的"玄学""清谈"之风和新的人生观的形象反映。《竹林七贤与荣启期》分为两段，每段画四人，他们是嵇康、阮籍、山涛、王戎、向秀、刘伶、阮咸等，人物间以松、柳、银杏等树木，每个人物都处于相对独立的空间，又隔而不断，气脉相连。这些壁画人物、景物全用单线造型，线条粗细均匀，长短、疏密的处理富有节奏感和装饰性，简练的笔触中表达出人物内在的精神气质。河南邓县南朝画像砖墓出土的画像砖是先模印再施以彩色，题材有出行、孝子、四神等，人物形象清秀修长，富有动势与韵律感，赋色鲜明。

五、石刻线画

北朝石刻线画广泛见于石室、石棺及石棺床上。其中最具代表性的是河南洛阳出土的宁懋石室和孝子棺石刻线画。宁懋石室是北魏横野将军甄官主簿宁懋墓上祭祀宗祖的石室建筑，仿木构三开间的石室内外用阴线刻满了人物，入口两侧是武将装束的守门神，门内左右刻出行、庖厨等，后壁刻三组贵族和仕女，石室外壁刻孝子故事。绘画以生活场景为主，由阴线刻出，构图有层次变化。画面中的庭院房舍真实反映了北朝的建筑特点，正壁三位亲族像线条纯熟细腻，形象飘逸。孝子棺石刻也是北魏时期的作品，石棺两侧的棺板上共刻有六幅孝子故事。每幅以山石树木为背景，分隔开三组不同故事，将其巧妙地组织在统一的环境中，其中边框图案、流云、树石及人物飘举的衣带和谐地组合在一起，构成流动华丽的效果。这是北朝绘画成就的见证。

六、画学论著

六朝时期，由于绘画发展的需要以及文艺思想的活跃，美术评论风气也日益增长。士族阶级知识分子投身于绘画领域，他们对创作经验的总结、艺术规律的探讨、绘画发展的研究，起了主导作用。如顾恺之的《画评》《魏晋胜流画赞》《画云台山记》，宗炳的《画山水序》，王微的《叙画》，以及谢赫的《古画品录》等。

《画云台山记》是顾恺之为张道陵在四川苍溪县云台山七试弟子这一道教故事所作的画创作设计而写的一篇论文。尽管这篇文章重点描述的是人物与景的关系，但是完全可以把它作为现存有关中国山水画问题最初的文献资料。文中顾恺之谈到了画面上作为背景山水的安排与取舍，人物的比例、动态与配置，以及远近、面影、明暗、色彩等技法的运用，特别是在人物与山景之间的关系处理上，不再是"人大于山""水不容泛"的情形。

宗炳《画山水序》除了论述了山水画艺术与客观存在的自然景物之间的关系外，还提出了山水画艺术"畅神"的功能观，即认为自然山水形象能给人精神愉悦和美的享受，强调自然与精神的融合，丰富了中国绘画的理论体系。宗炳认为"圣人以神法道""山水以形媚道"，是对传统绘画"成教化，助人伦"的功利功能观的超越。此文还论及了有关山水画的透视及具体表现技法等问题，他论述到了山水画的一些具体表现技法，"竖划三寸，当千仞之高；横墨数尺，体百里之迥。"据记载宗炳本身就是山水画的一个积极实践者，"好山水，西涉荆巫，南登衡岳，因结宇衡山，怀

尚平之志。"在他年老体弱时，还为不能游遍名山，领阅大自然风光而叹息，于是"凡所游历，皆图于壁"，以"卧以游之"。

王微（415～453年），字景玄，家世显赫，南朝刘宋时的山水画家。王微的《叙画》阐明了山水画写生的方法，主张不照抄自然和追求形貌的真实，要经过提炼、概括，表现出景物的内在精神，并注意季节的区别和情与景的联系："望秋云，神飞扬；临春风，思浩荡。"指出山水画的创作与欣赏都带有主观色彩，是因为山水可以使人得到"神飞扬""思浩荡"的精神解放，进一步强调了山水画的"畅神"功能。王微的观点与宗炳的"畅神"说都是强调主客体的融合，自然与精神的合一。宗炳、王微的山水画理论在当时是具有开创性的，对后世产生了持续的影响。

谢赫（479～502年），南齐著名的人物画家和美术理论家，具有敏锐的观察力和深厚的默写功夫。他在画史上的重要地位，主要还是取决于他在理论方面的贡献。他著述的《古画品录》是一部品评体的绘画史籍，保留了汉末以来若干珍贵史料；是我国现存最早的较系统的美术史论专著，在画史上享有不朽的声誉。

《古画品录》是最早对作品加以品评的著作，书中评定了三国至南齐前27位画家作品的等级。他在评论中，把画家分成六品，即六个等级。他对27位画家的评语保存了珍贵的绘画史料，但他在序言中提出的品画标准更为重要。他提出了品画艺术标准——"六法论"，即"气韵生动，骨法用笔，应物象形，随类赋彩，经营位置，传移摹写"，是在对传统绘画实践总结基础上提出来的。

"气韵生动"指一幅画作完成之后的总体氛围，必须有一种生气勃勃的精神洋溢其中。作品不仅要表现出外在的形和色，还要注重表现内在的精神气质和性格特征，画面才有生动感人的艺术魅力。实际上是对顾恺之"传神论"的直接继承和发展。"骨法用笔"主要是指通过对人物外在的描绘反映人物特征的笔法要求。"应物象形、随类赋彩、经营位置"是绘画艺术的造型基础，即形、色、构图。"应物象形"谈的是画家在绘画过程中的观察认识方法。就是说画家在描绘人物或其他景物时，要按客观对象具有的面貌来表现。"随类赋彩"是指画家在绘画过程中，必须根据具体对象，做必要而正确的施色。"经营位置"是对画面构图的考虑与经营，"传移摹写"是学习绘画艺术的方法；临摹，也是复制的方法。

谢赫的"六法论"与顾恺之的"传神论"一脉相承，他们的理论基本奠定了中国绘画正确的美学原则和独特的表现法则。两论是针对当时人物画的创作而提出的，"神"与"气韵"是指对象本身所具备的精神气质、性格特征。以后，各代画家和理论家继承和发展了他们的理论，"神""气韵"的概念不单是指客观之"神"，而且包含了主观之神，甚至完全成了主观之"神"，这个概念不仅用于人物画，而且用于山水、花鸟等绘画领域。

The six painting principles are as follows:
· Give life to body.
· Ink sketch by bone features.
· Apply rhythm to shape.
· Paint color by type.
· Balance composition by relationship.
· Copy by transcendence

"Give life to body" is primary important rule.

第二节　魏晋南北朝书法

魏晋时期是继春秋战国之后又一个思想大解放时代，它以"魏晋风度"这一文化符号载入史册，这一时期的书法艺术进入自觉时代，从使用目的性转为审美目的性。这一时期书体演变迅速，风格多样，篆、隶、草、行、楷诸体齐备。其中，魏晋尚韵，南北朝尚神。两晋时期行书的技法和艺术表现形式得到了很大的创新发展，进入南北朝时期，中国书法就随之进入了北碑南帖的新时代，这一时期涌现出大量的书法名家，如钟繇、王羲之等，他们为后世留下大量优秀的书法作品。与此同时，相关艺术论述和品评也层出不穷，奠定了中国书法艺术的发展方向，呈现出魏晋开放的艺术风格与审美思维。魏晋书法不仅对后世隋唐书法的进一步发展具有借鉴意义，还深刻地影响了历代书法和当代书法的发展。

一、魏晋书法名家

钟繇（151~230年）字元常，三国时期曹魏著名书法家，擅长楷、隶、行等多种字体，其中又以楷书最盛，因其楷书造诣被称为"正书（楷书）之祖"。钟繇所处的正是隶、楷错变的时代，因而他的楷书笔法和结体上带有浓厚的隶意。钟繇对书法的章法和结体有深入周密的研究，其中最重要的是他关于用笔方面的论述，他在书法史上首定楷书，对汉字书法的创立、发展、流变都有重要作用。钟繇书法真迹到东晋时已失传，人们今天所见到的或为临摹本，或是伪书。他的小楷体势微扁，风格古朴，无雕琢气，富有一种自然质朴的意味，被历代奉为楷模。代表作品有《宣示表》（图4-4）《贺捷表》《荐关内侯季直表》，书法特点是字形扁方、笔法清劲、字体端庄古雅。钟繇在中国书法史上占有相当重要的地位，他和东汉的张芝被人合称为"钟张"，又与东晋书圣王羲之被人并称为"钟王"。

图4-4　《宣示表》（刻本局部）
（钟繇，曹魏）

图4-5　《平复帖》
（陆机，西晋）

陆机（261~303年）字士衡，西晋时吴郡人，善书法，他的《平复帖》（图4-5）共9行84字，是流传至今最早的真迹，以秃笔枯锋为主，渴笔之处较多，笔法质朴自然，结构上稍显随意，字里行间洋洋洒洒，别有一番风味，字体介于章草、今草之间，是草书演变过程中的典型书作。清人顾复称"古意斑驳而字奇幻不可读，乃知怀素《千字文》《苦笋帖》，杨凝式《神仙起居法》，诸草圣咸从此得笔"。可见《平复帖》在中国书法史上的重要地位。

王羲之（303~361年）字逸少，东晋时期书法家，是中国书法史上一位划时代的人物。王羲之幼时师从著名书法家卫夫人，后又博览了秦汉篆隶大师淳古朴茂的精品，广泛学习张芝、钟繇等名家书写的优秀作品，在前人基础上广采众长，加以融会、贯通和改进，对楷书、行书、草书的发展创新具有创造性的贡献，被尊称为"书圣"。其作品历来被奉为书家典范，如《初月帖》《丧乱帖》《二谢帖》《快雪时晴帖》《游目帖》，更有被誉为"天下第一行书"的《兰亭序》，世人常用曹植《洛神赋》中"翩若惊鸿，婉若游龙，荣曜秋菊，华茂春松。仿佛兮若轻云之蔽月，飘摇兮若流风之回雪"一句来赞美王羲之的书法之美。

《兰亭集序》（图4-6）全文28行、324字，用笔丰富且细腻，结构多变，取势自如。文中最让人称道的是二十个"之"字各具姿态、千变万化、无一雷同，在笔

图4-6　《兰亭序》（唐摹本局部）
（冯承素，唐）

法上，以中锋立骨，笔势或委婉含蓄，或遒美健劲。结构上错落有致，体势妍美，形断意连。从章法上看，气韵生动，笔意顾盼，董其昌在《画禅室随笔》提到："右军《兰亭序》章法古今第一，其字皆映带而生，或大或小，随手所出，皆入法则，所以为神品也。"可见其成就。王羲之书法影响了一代又一代的书苑，在书法史上，他与其子王献之合称为"二王"。

王献之（344～386年），字子敬，东晋书法家、诗人，以行书及草书闻名，与张芝、钟繇、王羲之并称"书中四贤"。王献之幼时学习父亲王羲之的书法，之后在书法家张芝的基础上又有创新，其在章法和字体的体势上注重迂回勾连，以放纵飘逸为主，其行草评价最高，他的传世草书墨宝有《鸭头丸贴》《中秋帖》等，皆为唐摹本。

二、南北朝碑刻

西晋时期有禁碑之令，故遗存碑版刻石极少。南朝已处于楷书盛行时代，碑刻大多用楷体书写。北朝不受禁碑的限制，而且佛教造像兴盛，碑刻、造像铭等甚多，成为我们了解北方书法风格和成就的重要依据。

《爨宝子碑》（图4-7）刻于东晋太亨四年，碑文的书体艺术别致且有趣，属于隶书向楷书过渡的字体，兼有字体美、笔划美、章法美，其点画、字形打破常态，笔划结体富有变化，因字而形，浑然天成。笔势外柔内刚，方折雄劲，拙中带巧，还有篆书遗姿。章法上把握对称原则，布局上大小错落，任其自然，节奏韵律潇洒、轻快。

《张猛龙碑》立于北魏正光三年，全称《魏鲁郡太守张府君清颂之碑》（图4-8），碑文用笔方圆并施、结构精妙、整齐中富于变化、结字以纵取势、气势魏然雄伟、潇洒奔放。张猛龙碑最富有特点的是横画成左低右高之势，书体用笔已脱离隶书痕迹，是楷书成熟的重要标志。清代康有为在《广艺舟双楫》中将《张猛龙碑》列为"精品上"，并称《张猛龙碑》如周公制礼，事事皆美善""为正体变态之宗""结构精绝，变化无端"。魏碑为唐楷的形式奠定了坚实的基础，唐代楷书大家欧阳询、虞世南都直接受此碑影响。

There was a story behind the eminent *Preface to the Literary Gathering at the Orchid Pavilion*. On March 3rd, 538, Wang Xizhi, Xie An and other 39 guests were gathering at the Orchid Pavilion for the purification rites of spring. Along with the wine drinking pleasure, each guest was invited to compose a poem. The poems were collected into a poetry anthology, for which Wang Xizhi wrote a preface with all his passion and calligraphy ability into full play. Hence we have the *Preface to the Literary Gathering at the Orchid Pavilion that* can be passed from generation to generation. In the masterpiece, the primitive simplicity and clumsiness of calligraphy from earlier period disappeared, and the strokes and structures were both precise and refined. It was also considered as the most graceful and pleasant one among all calligraphic works. The preface pioneered new styles and played an important role in the history of calligraphy. It also clearly demonstrated the transformation of his calligraphy from the plainness in earlier times to the later refinement.

图4-7 《爨宝子碑》（拓片局部）
（东晋）

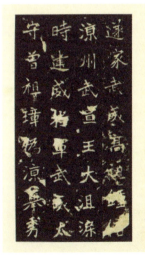

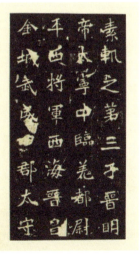

图4-8 《张猛龙碑》（拓本局部）
（北魏）

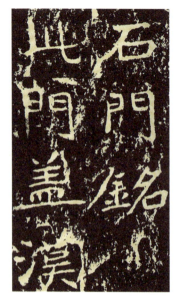

图4-9 《石门铭》（拓本局部）
（北魏）

《石门铭》全称《泰山羊祉开复石门铭》（图4-9），刻于北魏永平二年，是石刻铭文的代表作，以中锋运笔，浑厚圆劲、笔含篆隶，转折处全部显现圆润之势，笔势倾斜、结体朴拙、意趣天成，吸取汉隶特点，字形偏扁，将带有曲势的线条组合，字体跌宕开张、富有韵味。

龙门二十品指选自洛阳龙门石窟中北魏时期的二十方造像题记，是魏碑书法的代表。它的书法艺术是在汉隶和晋楷的基础上发展演化的，因此保留了隶书笔形和楷书的结体习惯，用笔上起笔、收笔，结体上整体字形方正，结构跳跃，从而形成了端庄大方、刚健古拙的书写风格。

第三节 魏晋南北朝石窟寺院

中国石窟寺约始于4世纪，盛于5～8世纪，此后渐趋衰落。它是佛教寺院的一种形式，多依山崖开凿，窟前建造木构或仿木构建筑，有些依附于寺院。石窟寺是供佛教僧人信徒礼佛和修行的场所，内有与佛教相关的建筑、雕塑、绘画和书法。中国的石窟寺遗迹分布在古代的西域（新疆）、河西（甘肃）及中原北方地区。石窟寺院艺术与佛教的传入紧密联系，公元前6世纪，佛教兴起于印度，东汉时进入中国，开始在社会上流行，南北朝时期大发展，唐时达极盛。西晋末年，特别是进入东晋十六国时期后，战争连年不断，灾难重重，人民在困苦中寻求精神的解放。佛教关于彼岸世界的宣扬赢得了广泛的社会基础，普及各个阶层。佛教与佛教艺术东渐的路线大致有三条：一是西北路，即沿丝绸之路而输入内地；二是海路，即从锡兰（斯里兰卡）到青岛和广州；三是从尼泊尔到西藏，即从缅甸到云南（即南方丝绸之路）。这三条路线中主要的还是西北线。佛教艺术由西而东输入整个中国，出现了新疆的克孜尔千佛洞，敦煌的莫高窟，甘肃的炳灵寺、麦积山，山西云冈石窟，河南龙门和四川广元石窟艺术，它们形象地记录了佛教艺术发展变化的历史过程。其中云冈、龙门、麦积山和敦煌莫高窟号称我国四大石窟。

一、石窟寺

克孜尔为维吾尔语，意为红色。大约公元1世纪，佛教开始经由塔里木盆地南北的丝绸之路传入中原。克孜尔石窟位于新疆城县克孜乐镇东南7km处，凿建于扎特河河谷北岸悬崖上，现编号洞窟236个，全部洞窟可绵延二里许，是天山南北最大的石窟群，洞内雕塑均已残飞殆尽。洞内壁画也被破坏得十分严重，只有70多个洞中存有壁画。其菱形图案窟顶装饰最有特色，菱格并非直接用斜线结构，而是以象征性的山峦图案构成，山的造型即是佛教之神山——须弥山的象征。在菱形方格中，是一个个佛本生故事或因缘故事，克尔孜石窟的壁画中还有一些直接或间接反映现实生活的画面。在古龟兹文化遗物存世稀少的今天，克尔孜石窟为我们提供了研究古代龟兹社会生活的珍贵资料。

敦煌莫高窟，地处河西走廊西端，是古代关中通往西域的咽喉。据莫高窟中的碑方记载，前秦苻坚建元2年（366年）有一名为乐尊的僧人行至此处，见鸣沙山上金光成道，状若千佛，便在崖壁开凿了第一窟龛以供奉佛像。此后1600余年凿石之声不断，历11个朝代不断修造。莫高窟唐时有窟千余件，现在石窟492洞，壁画面

Buddhism and its associated arts were originated in India and spread mainly through two routes. It traveled to the central Asia, China, Korea and Japan through the northern route and to the Southeast Asia through the southern route. It arrived in China in the 2nd Century A.D. and during the reign of the Eastern Han Dynasty.

Located on the Dunhuang County in Gansu Province, the Mogao Grottoes is the largest, best preserved and richest treasure house of Buddhist art in the world. In A.D. 366, during the Eastern Jin Dynasty, a monk named Yue Seng chiseled the first cave here. The endeavor continued through later dynasties, including the Northern Wei, Western Wei, Northern Zhou, Sui, Tang, Five Dynasties, Song, Western Xia and Yuan, resulting in the fantastic group of caves that can been seen today.

积逾4.5万 m²，彩塑2000余躯。在这些石窟中，还发现了各种经文、文书、帛画等近6万件。莫高窟是我国著名的四大石窟之一，也是世界上现存规模最宏大、保存最完好的佛教艺术宝库。敦煌莫高窟在中国古代的佛教史和文化史上有着极为重要的价值，在对敦煌文物的研究过程中，已经形成了一门世界性的专门学科——敦煌学。敦煌石窟是敦煌郡内诸石窟的总称，包括敦煌莫高窟、西千佛洞、安西榆林窟、东千佛洞及肃北蒙古族自治县五个庙石窟等。其中莫高窟建窟最早、规模最大、内容最丰富，其余诸窟，均系莫高窟的分支。

云冈石窟，旧称灵岩，位于山西大同市西郊15km的武周山，石窟依山开凿，全长约1km，主要洞窟53个，石雕佛像、飞天等51000多个，是我国规模最大的古代石窟群之一。其雕造年代大致始于北魏和平初年（460年）至迁都洛阳（494年）前。据文献记载，460年由道高僧昙曜主持，在京城（平城，今大同市）西郊武周山南麓，开凿石窟五所，即第16窟到20窟，是当时开凿最早的所谓"昙曜五窟"。其他主要洞窟，也大多完成于494年孝文帝迁都洛阳之前。小型石窟的营造则一直延续到北魏孝明帝正光年间（520年）。昙曜五窟的开凿，主要目的是为皇帝祈福，因此追求皇权与神权结合的艺术境界，成为五窟造像的突出特点。昙曜五窟主体造像象征五世帝王，主尊异常高大，雕像粗壮雄伟。整个石窟分为东、中、西部分，位于西部的早期开凿的5个大窟，平面呈椭圆形，无后室，佛像高大雄伟。中部石窟，平面多为长方形，有后室，主佛居中，四壁拱门及窟顶上布满佛像、佛龛、飞天、佛教传说故事等浮雕图案。东区的石窟多以造塔为主，又称塔洞。整座石窟气魄宏大、外观庄严、雕工细腻、主题突出。

龙门石窟，位于河南洛阳之南13km的龙门山。北魏孝文帝于太和十年（494年）由平城迁至洛阳，于是继云冈之后龙门成为皇帝贵族开窟造像的又一个中心。龙门石窟的雕琢断断续续达400年，在龙门的所有洞窟中，北魏洞窟约占30%，唐代占60%，其他朝代占10%左右。大大小小的窟龛，像蜂窝一样密布在伊河两岸的山壁上。据统计，东西两山现存窟龛2100多个，碑刻题记2863余品，造像11万多尊。北魏开凿的著名石窟有古阳洞、宾阳洞和莲花洞龛群，唐窟以奉先寺最具有代表性。龙门石窟是我国古碑刻最多的一处，有古碑林之称，其中久负盛名的龙门二十品是魏碑体书法艺术的典范。龙门山最大的造像卢舍那大佛高达17.14m，最小的造像在莲花洞中，仅2cm高。孝文帝元宏（467~500年）推行汉化，使龙门北魏的造像一改云冈时期形象特征，除古阳洞中个别龛像和魏字洞造像因系迁都前所建，尚保留一期特征外，其他均明显汉化。

麦积山石窟位于甘肃省天水市东南45km处，秦岭山脉西端，麦积山为典型的丹霞地貌，因形如农家麦垛而得名，山崖拔地而起，山势险峻，风景秀丽。石窟始凿于十六国时期的后秦，后经历代开凿修建，现共有洞窟194个，泥塑、石雕像7200余座，壁画逾1300m²。其中最具价值的洞窟有牛儿堂、万佛堂、天堂洞、123窟、84窟等。麦积山石窟的一个显著特点是洞窟所处位置极其惊险，大多开凿在悬崖峭壁之上，洞窟之间全靠架设在崖面上的凌空栈道通达。麦积山石窟以其精美的泥塑艺术闻名中外，有"东方雕塑艺术馆"之美誉。这里的泥塑，大的高逾15m，小的只有20cm，体现出千余年来多种塑像的特点，系统地反映了我国泥塑艺术发展和演变的历程。泥塑以形传神，神形兼备，其中数以千计的与真人大小相仿的圆塑极富生活情趣，被视为珍品。塑绘手法是上彩不重彩，特色鲜明。

Mogao caves are built on the cliffs between Mingshao Mountain and Sanwei Mountain to the southeast of Dunhuang, 1619 meters long in the direction from the south to the north. The building and carving started in the 2nd year of Fuqin Jianyuan period of the Jin Dynasty (366AD) and lasted for about one thousand years. All the dynasties during the one thousand years history participated in the building of the caves and the most active period is the Tang Dynasty. There are 45000 square meters of murals and 2000 colored sculptures survived. They are the largest and best preserved collections of Buddhist cave arts and treasures in the world. Because Dunhuang was in a strategic point on the traditional Silk Road on the west frontier of China, it was an important junction for the exchange of people and culture between China and the western regions (xiyu).

According to the Longmen Caves Research Institute, there are 2345 caves and niches, 2800 inscriptions, 43 pagodas and over 100000 Buddhist images at the site. 30% of the caves date from the Northern Wei Dynasty, 60% from the Tang Dynasty, and caves from other periods less than 10%. It is considered the most impressive collection of Chinese art from these dynasties, and, dating from 316 to 907 CE, represents the zenith of stone carving in China.

二、壁画

一般的石窟和寺庙中都绘有壁画。其他朝代佛寺壁画，随着建筑的破坏，至今已湮灭无存，但北朝佛教壁画仍有不少还保存在新疆、甘肃等地的石窟中。新疆是古代东西经济文化交流之处，也是印度佛教传入我国内地的桥梁。现存天山以南重要的石窟壁画有拜城的克孜尔千佛洞、库车的库木吐喇千佛洞和森木塞姆千佛洞等。

克孜尔石窟主要为公元 4 世纪到 8 世纪的遗存，大致可分为早、中、晚三期。早中期的壁画内容以佛本生故事和因缘故事为主。壁画在洞窟中的一般分布是，洞窟入门的上方绘有说法图，左右两壁画佛传故事或说法图，券顶以众多的排列整齐的菱形斜方格作须弥山景，方格内画本生故事（图 4-10）或因缘故事，每格独立成一图，表现一故事，如萨埵那太子舍身饲虎、象王舍牙、兔王焚身、猕猴舍身等。很多壁画涂有底色，上边还有散花装饰。图中以蓝、白、绿、赭、灰为主色，人物多为半裸，作域外装扮，形体比例准确，动态鲜明，肌肤部分进行晕染，有一定体积感。这种浓厚的地域与民族风格，被称为"龟兹风"。

敦煌莫高窟至今还完好地保存着自南北朝至元代的 492 个洞窟，有历代壁画逾 45000m^2，彩塑 2000 多座。壁画表现出丰富多彩的内容，技艺精湛，是敦煌石窟艺术的主要部分，是我国也是世界壁画最多的石窟群。其早期壁画大体可分为下列几类。

说法图，早期说法图以佛为主体，包括菩萨、天龙八部等重大场面佛像是供人礼拜的形象，包括释迦牟尼像、弥勒像、阿弥陀佛像、三世佛、七世佛、多宝佛、贤劫千佛等。各种菩萨包括文殊、普贤、观音、势至等。天龙八部即天王、龙王、夜叉、乾闼婆（飞天）、阿修罗（非天）、迦楼罗（金翅鸟王）、紧那罗（乐天）、大蟒神等。

故事画，为了大力宣传佛经佛法，让人们接受佛经佛法，把深奥、抽象的佛教经典故迹用通俗易懂、形象生动的形式灌输给群众，所以在洞窟里绘制了大量的故事画，让民众在观看的过程中受到感召。故事画内容丰富，情节感人，生活气息浓郁，具有诱人的魅力。早期故事画分为四类：①佛传故事，描绘释迦牟尼的生平事迹。一般画"乘象入胎""夜半逾城""四出门""降魔""说法"的片段式场面较多。②因缘故事画，这是佛门弟子、善男信女和释迦牟尼度化众生的故事。与本生故事的区别是本生只讲释迦牟尼生前故事，而因缘则讲佛门弟子、善男信女前世或今世之事。壁画中主要故事有"五百强盗成佛""沙弥守戒自杀"等。故事内容离奇，情节曲折，颇有戏剧性。③本生故事，本生故事指描绘释迦牟尼前生，包括他做了王子以前若干世的各种故事。④经变故事，利用绘画、文学等艺术形式，通俗易懂地表现深奥的佛教经典即为"经变"，用绘画的手法表现叫"变相"，即经变画。

敦煌经典壁画故事有《尸毗王本生图》《萨埵那太子本生图》（图 4-11）、《鹿王本生图》（图 4-12）等。这些本生故事画的主题思想是所谓"忍辱牺牲"、无原则的"施舍"，表现为生离死别、水淹火烧、狼吃虎嚼、自刎投岩等悲剧性场面。《尸毗王本生图》，北凉第 275 窟"尸毗王割肉贸鸽本生"用单幅画形式讲述了一个感人的故事。画面上尸毗王垂了一条腿端坐，头微偏，目斜视，安详镇定地割了左腿上的肉。另有人手持天平，在天平的一端伏了一只安静的鸽子。这个故事情节是：佛的前身尸毗王是古印度一个胸怀宽广，爱民如子，心好佛法的国王。一天，一只鸽子被一只老鹰追逐，它向尸毗王求救。尸毗王欲从鹰的口中救鸽子的性命，老鹰却说这样自

己就会饿死。为了同时救下两条生命，尸毗王愿意以和鸽子同重量的一块自己的肉为赎。整个画面企图在肉体的极端痛苦中突出心灵的平静和崇高。这个故事共有5幅，其中第254窟、275窟为早期壁画中艺术性较高的作品。第257窟《鹿王本生图》是一幅长卷形的连环图画，生动地讲述了一个感人故事。释迦牟尼的前身是一只美丽的九色鹿，它曾奋不顾身救起掉入水中的调达。后来这个国家的王后做了一个梦，梦见了漂亮的九色鹿，醒来后就要国王捕捉九色鹿，用美丽的鹿皮做大衣，并以死相逼。于是国王布告悬赏，若知道九色鹿住处者，将得到一半的国土和财产。溺水人调达为了钱财，出卖了九色鹿。故事的结局是国王放了九色鹿，调达浑身长满烂疮，满嘴恶臭，王后心碎而死。故事体现了对负义与贪心的谴责，宣扬了善恶因果报应。这幅作品是横卷式构图，明显地承袭了汉代绘画的传统，说明其对佛教美术的重要作用。

民族传统神话题材，受中原文化影响，在北魏晚期的洞窟里，出现了具有中国民族传统思想的神话题材。如西魏249窟顶部，除中心画莲花藻井外，东西两面画阿修罗与摩尼珠，南北两面画东王公、西王母驾龙车，凤车出行，女娲，伏羲等。车上重盖高悬，车后旌幡的仙人开路，后有人首龙身的开明神兽随行。朱雀、玄武、青龙、白虎分布各壁。飞廉振翅而风动，雷公挥臂转边鼓，霹电以铁钻砸石闪光，雨师喷雾而致雨，可以看出汉代墓室壁画题材与风格的传承。

装饰图案画丰富多彩的装饰图案画主要用于石窟建筑装饰，也有桌围、冠服和器物装饰等。装饰花纹随时代而异，千变万化，具有高超的绘画技巧和丰富的想象力。图案画包括藻井图案、橡间图案、边饰图案等。

Remarkable early caves in the Mogao Grotto include Cave 257, commissioned during the Northern Wei（386-535）, which contains a Jataka of the deer king.

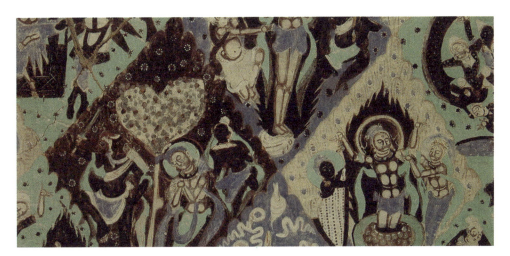

图4-10 《本生故事》
（北朝）

图4-11 《萨埵那太子本生图》
（北魏）

图4-12 《鹿王本生图》（局部）
（北魏）

三、造像

佛教造像从地域分布上看，西起新疆，中经甘肃、宁夏、陕西、山西、河南、河北，直到辽宁，再折至山东、江苏、浙江，复从四川到云南、广西等。可谓遍布全国，星罗棋布。在分布广泛的石窟中，规模较大、较有名的有山西大同云岗、河南洛阳龙门，介于河北、河南的响堂山、江苏栖霞山、山西太原天龙山、河南巩义石窟寺、甘肃之敦煌莫高窟、天水麦积山、永靖炳灵寺，以及重庆大足的宝顶山和北山石窟。除重庆大足为唐宋作品外，其他皆为南北朝至隋唐的作品，五代以后，仅见增修，而开创者较少。

（一）莫高窟造像

莫高窟的彩塑佛像，有释迦佛、弥勒菩萨以及释迦、夺宝并坐，以弥勒像为众多，姿态有思维、禅定、交脚。雕塑特点为佛与菩萨塑像的背部都不同程度地紧贴壁面，衣服紧贴于躯体上，衣褶稠密。手臂紧贴躯干。例如，259窟左壁的坐佛，背贴壁面，面带微笑，通肩袈裟上用阴线刻出衣服褶纹，造型简朴，典型域外石雕风格。总体而言，敦煌的北朝塑像的风格面貌，与同时期的其他各处石窟造像有所不同，但总的时代风貌和风格演变及艺术水准大体一致。

Painted Clay Figures are the main treasures of the Dunhuang Grottoes. The figures are in different forms, including round figures and relief figures. The tallest is 34.5m high, while the smallest is only 2cm. These painted clay figures show such a great variety of themes and subject matter, as well as advanced techniques, that the Mogao Grottoes are generally regarded as the world's leading museum of Buddhist painted clay figures.

（二）云冈石窟造像

云冈石窟最有代表性的造像，当推昙曜五大窟造像，是北魏前期的代表作品，在平面呈马蹄形、穹隆顶，似印度草庐式的窟龛中，三世佛、释迦佛、交脚弥勒菩萨等主像占据窟内大部分面积。主像（20窟释迦趺坐大像）高13.7m，面相方圆，深目高鼻，耳长颈粗，肩宽胸厚，身着袒右肩或通肩大衣。菩萨上身袒露，头戴高宝冠，胸前戴项圈和璎珞，下身穿羊肠大裙。佛和菩萨的神态庄严而祥和、超然而静穆。佛的衣服既有如毛质厚衣料凸起的衣纹式样，也有薄衣贴体的细密平行衣纹线条。这些特征朴拙粗犷，高大雄伟，气魄浑厚的风貌还保留印度、西域佛教造像的特点，但夸张的双肩，使之有了帝王之气，这种气派是印度佛像不曾有的。它体现了此时期佛教造像在吸收和借鉴印度犍陀罗佛像艺术及波斯艺术精华的同时，有机地融合了中国传统艺术风格，是印度艺术、犍陀罗艺术、西域与中原艺术交融的作品。晚期造像有"秀骨清像"的中原风格，佛与菩萨的表情神态带有人间生活的气息。

（三）龙门石窟造像

龙门石窟是历代皇室贵族发源造像最集中的地方，它是皇家意志和行为的体现。龙门石窟北魏三大窟指古阳洞、莲花洞、宾阳洞。古阳洞是最早开凿的洞窟。其佛和菩萨的造像，比例的匀称、体态的优美、神情的生动、服饰的华丽，都是云冈石窟不能相比的。宾阳中洞开凿于北魏景明元年到正光四年（500～523年），是龙门石窟中最雄伟、富丽堂皇的一个佛洞，它也是北魏中期雕刻艺术的最高成就的体现。洞窟平面呈马蹄形，穹隆顶，深12m，宽10.9m，高9.3m，正壁五尊一辅雕像。洞窟中主像释迦牟尼佛结跏趺坐，两肩窄削，身着褒衣博带式袈裟，衣裙下垂遮压佛座，裳褶稠密，佛的面相清癯秀美，嘴角微翘，脸上洋溢着古拙而恬静的微笑，在华丽背光的映衬下，显得仪态端庄、雍容安详。两壁的菩萨也是瘦身秀面，脖颈细长，服饰繁杂华丽，神采潇洒飘逸。这种面相清秀、眉目开朗、褒衣博带、神采飘

逸的造像，与印度、西域以及以往北方造像风格已是大相径庭。它们标志着外来佛教艺术与中国民族传统艺术，鲜卑审美风尚与南方汉民族的崇尚相融合而发生的新大都会风尚的确立。

（四）麦积山造像

麦积山石窟素以北朝泥塑作品最集中、最精美而闻名于世，共计有3000多尊，有"泥塑博物馆"之盛誉。北魏前期的塑像，保留了宽肩厚胸的特点，佛像伟岸庄严。后期的造像受孝文帝崇尚南方文化的影响，转为修长清秀，显得飘逸超脱。如身处121窟的"胁侍菩萨像"，为雕塑史家们称道，二胁侍菩萨，一个头绾塔形螺旋，一个束扇形。他们不像传统样式的等距离站立，而是两两相依，组成一组颇有童趣的造型，仿佛一对正在默思礼佛或窃窃私语的伙伴，彼此心领神会。因为皆披衣纹纵向的长衣，显得身材修长，具有典雅秀美、圆熟洗练的造像特点。西魏时塑像一方面保持北魏后期清隽高迈的特点，另一方面又加入现实的形神意趣。123窟有佛、菩萨、弟子以及男女侍童多躯，其中侍童的形象天真纯朴，服饰神情犹如现实中的人物。

（五）寺院造像

南北朝时期佛教雕像除石窟造像外，还有大量可移动的石造像、造像碑、泥塑像以及金铜佛等，制作精美，形象生动。其中石造像以河北曲阳修德寺、山东青州龙兴寺和四川成都万佛寺遗址出土的最为重要。河北曲阳修德寺遗址出土的石造像有2000多件，以东魏、北齐和隋造像为多。其中有释迦像、弥勒佛像、无量寿佛像以及菩萨像，反映了北方不同时期的风格样式。山东青州龙兴寺遗址发现北魏至北宋的石造像400多件，多数为北朝作品。造型精美，不少雕像贴金饰彩，北魏的造像大多带有饰屏，雕像衣纹自然流畅，一改秀骨清像风格。北齐的多为单体造像，衣饰薄而贴身，有"曹衣出水"之貌。

第四节　魏晋南北朝雕塑

一、雕塑家

东晋至南北朝时期出现的少数知名雕塑家，由于他们具有较高的文化、理论修养和努力钻研的实践，在雕塑艺术发展史上作出了有意义的贡献，大量遗存的无名工匠所创造的艺术品为人们展现出绚丽多彩的古代雕塑艺术发展的风貌。

戴逵（326～396年），字安道，谯郡铚县人。东晋著名画家，也是最具影响的雕塑家、哲学家。工书画，博学有才，终生遁世不仕。在绘画方面，擅长表现人物、故事、佛像及山水。顾恺之认为他画的《七贤图》，人物形象和意趣超过了前人。谢赫评价他的作品为"情韵连绵，风趣巧拔。善图圣贤，百工所范"。戴逵以擅长佛教雕塑著称，他努力探索和完善铸造、雕刻的技法表现，在佛教雕塑中融入民族风格和当时人们的审美情趣，人物造型体态修长，服饰流丽飘逸，衣纹线条遒劲而富有韵致。可以说他是我国民族佛教造像的开创者。传说他在为灵宝寺造丈六无量寿佛和菩萨木像时，潜藏于帷帐中听取观众的褒贬，详加研讨，积三年时间方才制成而受到好评。又以十年精力制作五躯佛像，此像与顾恺之所画维摩像、狮

子国（今斯里兰卡）进献的玉佛像并称瓦官寺三绝。戴逵的儿子戴颙（378～441年），字仲若，自幼受家学影响，也成为东晋至刘宋时著名雕塑家。他在处理大型雕塑作品时富有丰富经验和技巧。戴逵父子的众多造像保存至隋唐时仍受到人们的珍视。

二、陵墓石雕

此期的墓葬制度沿袭汉制，皇帝和勋贵的陵墓前有华表、石人和石兽雕刻。其中突出的是帝陵前的石兽，左侧为双角的《天禄》（图4-13），右侧为独角的麒麟。勋贵墓前则为无角的辟邪，这三者都综合了狮、虎的特征，经艺术夸张而成。这类石兽造型高大厚重，昂首挺胸，张口吐舌，两翼微展，阔步前行气势威武雄壮。在陵墓建筑布局中，对加强建筑的环境气氛起到了重要的作用。如南京陈文帝永宁陵前的天禄、麒麟，南京梁吴平忠侯墓的辟邪无不气宇豪迈，富有张力。

三、陶俑

魏晋时期的陶俑不再如东汉时多，西晋的陶俑在洛阳、长沙、南京等地的墓中发现较多。在洛阳出土的西晋陶俑群，包括镇墓兽、武士、出行仪仗、侍仆舞乐、庖厨器物以及家畜家禽等。长沙金盆岭21号墓出土的西晋陶俑中，有武士、对书俑、对奏俑等，姿态生动，充满稚趣。现已发现的东晋和南朝的陶俑不多，但是北朝的有大量发现。常见类型有武士俑、侍仆俑、伎乐俑、奴婢俑和镇墓兽等。山西大同司马金龙墓出土陶俑360多件，河北磁县东魏茹茹公主墓出土陶俑1064件。北朝时期的陶俑大多有生动自然的表情，多作微笑状，并有细微差别，体现了对气韵生动的追求。如北齐娄叡墓出土的《侍吏俑》和《女官俑》（图4-14），仪态端庄，面带微笑。

图4-13 《天禄》
（南朝）

图4-14 《女官俑》
（北齐）

第五节 魏晋南北朝建筑

魏晋南北朝时期，政权分裂，战乱频繁，各王朝忙于攻掠与自保，无暇大力营建，加上分裂割据，力量分散，其建筑逊色于秦汉。朝代更替使南北各地改建过不少都城，为中国历史上都城数量最多的时期，佛教建筑因佛教传入而兴，寺、塔和石窟成为中国建筑的主要内容。

一、都城建筑

汉末魏晋以后，政权分立的政治局面使得旧都频建、新都兴建，其中著名的有曹魏邺城、北魏洛阳城、南朝建康城、唐长安城等。曹魏邺城（今河北）为建安十三年（208年）开始营建，平面呈东西长南北略窄的长方形，周围约12km，贯穿东西城门的大道，将城北的宫城、衙署和城南方整的街市里坊划分开来，这种南宫北市的规划格局为北魏以及唐代的都城所继承。北魏洛阳城按不同功用设计，区域划分比较明确，宫城集中，突出了皇权思想，宫殿的设计形成高低错落、复杂灵巧的外观。佛教寺院与佛塔大量出现。南朝建康城（今南京）充分利用自然地形，适应发展需要和防御目的，考虑观赏游览的要求，形成楼阙宫苑、寺庙佛塔与湖泊水面交相辉映的格局，有园林化的特点。唐长安城规模宏大、规划整齐，是当时世界上最大的都市之一，城区布局严谨，方整对称，东西9721m，南北8651m，面积超过$83km^2$，南市北宫，长安城之都会风范为邻国仿效，日本7～8世纪的都城平城京、长冈京、平安京都仿照或参照了长安城的规划。

二、寺庙佛塔

佛教传入中国，三国两晋南北各地出现了供僧人居住修行的寺院。最初的佛寺以塔为中心，周遭绕以僧房讲堂，呈现向心的布局。不少高级官吏、贵族施舍宅第为寺，佛寺建筑多依之改造。佛塔依据印度样式建造，后与中国楼阁相结合，形成平面方形木构楼阁式塔。东晋南北朝出现了中国建筑史上第一个高峰。佛寺兴建，当时的都城一般就是佛教中心，如平城、洛阳、建康等。据唐代僧人法琳的统计，东晋境内的佛寺有1768所之多。北魏时迁都洛阳后，有寺院千余所。永宁寺是最有名的寺塔建筑，其规模之宏大，堪比宫殿，最重要的是它的佛塔建筑。据说永宁寺塔为一平面方形木构楼阁式塔，共9层，有四面，每面三门六窗，遗憾的是在北魏末年被焚毁。除楼阁塔外，北魏尚有单层砖石塔和密檐多层砖塔，如河南登封嵩岳寺塔（图4-15），是现存最早的砖塔，塔高39.5m，共15层，轮廓秀丽，形制雄健。

第六节 魏晋南北朝工艺

魏晋南北朝时期民族大融合，促进了民族间的文化交流，伴随着人们日常生活的工艺美术，在交流融合中相互补充，使工艺品的样式、工艺技术、品种、装饰手法等方面都发生了明显的变化。

Although northern and southern wares sometimes imitated each other, there was a great difference in the materials and techniques of the northern and southern potters. The body of northern wares, for instance, was made from true clays-usually secondary, sedimentary kaolin. Southern pseudo-clays were made by crushing and refining volcanic rocks high in quartz, silica, and potassium mica.

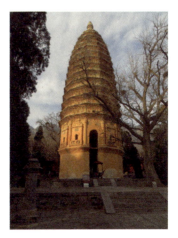

图4-15 嵩岳寺塔
（北魏）

一、陶瓷工艺

魏晋南北朝时期,我国工艺美术已进入瓷器时代。瓷器在东汉的基础上进一步发展,由于政权南北分裂,瓷器也逐渐形成南北不同的风格,南秀北雄,两大瓷系正式确立。北方瓷器,如西晋、北魏、十六国时期仍以青瓷为主且发展不大。东魏、北齐是中原陶瓷史上一个重要时期,这个时期出土的瓷器从外观、化学组成、烧成温度等方面与南方青瓷有明显不同。北方白瓷发展较快,20世纪70年代在河南宋阳北齐武平六年(575年)范粹墓中首先发现了北朝的白瓷器。这批早期的白瓷有明显的特点,胎料经过淘炼,比较细白,没有着色。釉层薄而滋润,呈乳白色,但仍普遍泛青,有些釉厚的地方呈青色,可以看出它脱胎于青瓷的渊源关系。青瓷和白瓷的唯一区别,就在于原料中含铁量的不同。白瓷的产生为以后青花、釉里红、五彩、斗彩、粉彩等各种美丽的彩瓷的出现奠定了基础。烧造黑瓷也是瓷器制造中的一项新工艺。瓷土中含少量铁成分可烧成青瓷,排除铁的呈色干扰就出现了白瓷,加重铁釉着色则可烧成黑瓷,东晋的浙江德清窑以烧造黑瓷著名。南北朝还出现了釉上彩挂彩的技术,如在白釉或黄釉上挂绿彩,显示出单色釉向彩釉过渡的形态,为唐三彩的出现奠定了基础。佛教的流行使得莲花卷草纹样进入陶瓷装饰,如江苏南京出土的《莲花尊》(图4-16)造型庄重、气势恢宏,与当时的佛教造像有相通之处。

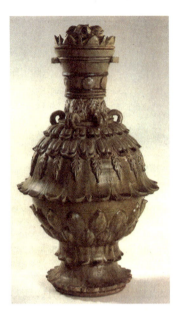

图4-16 《莲花尊》
(南梁)

二、书画材料

两汉书画材料用丝织品绢,六朝已普遍用纸。两汉已有纸,但纸的原料主要是破棉絮、破渔网之类。六朝已采用植物纤维如桑、麻、楮等。制纸漂白技术也大有提高。六朝纸见于记载的有"侧理纸""茧纸""楮皮纸""由拳纸""藤纸""蜜香纸""凝霜纸",其中的凝霜纸代表了当时造纸的最高水平。凝霜纸同时亦名银光纸、凝光纸,纸质如银光凝霜,洁白光润,实同今之宣纸。墨,东汉以前主要使用石墨,属矿物质。东汉流行松烟墨。曹植有诗说:"墨出青松烟,笔出狡兔翰。古人感鸟迹,文字有改判。"松烟墨材料易寻,墨色较石墨滋润,"石墨自魏晋以后无闻"(晁贯之《墨经》)是必然的趋势。笔,两汉笔皆重外表装饰,如傅玄所云:"汉末,一笔之柙,雕以黄金,饰以和璧,缀以隋珠,文以翡翠。此笔非文犀之桢,必象齿之管,丰狐之柱,秋兔之翰。"东晋之后笔的使用场合扩大,文人们对笔则多强调轻便适用,外表装饰则被放到次要地位。如王羲之《笔经》所说:"营人或以琉璃象牙为笔管,丽饰则有之,然笔须轻便,重则踬矣。"制笔已成职业,笔工们相互竞争,"班匠竭巧,良工逞术"。

三、丝织工艺

丝织工艺在三国时期仍以四川成都、河南陈留、山东淄博等地为中心,并以四川成都的蜀锦最为著名,其产品远销全国并传至日本。曹魏时马钧对提花织机进行了改革,大幅提高了织造功效和水平。东吴也发展丝织工艺。北魏着力发展丝织,政府专门设有管理织造的机构,此时邺锦颇为著名,花色品种丰富多样。例如,在新疆吐鲁番阿斯塔拉的古墓中发现的北朝时期生产的各类染织工艺品,其质地和花

纹异常精美。有的纹样有外域之风，如有动植物形象的二方连续纹样、具有波斯风的联珠纹和源于西亚的卷草纹等。除织锦外，此期的刺绣也有新的创造。敦煌莫高窟 125 窟和 126 窟间隙处也出土了一件有佛像和供养人图像的北魏刺绣残片，保留下来的主要是佛像下的供养人像，共有四女一男，手持莲花，身着绣有图案的长衣。这件绣品锁绣针法细密，配色十分考究，色调丰富，人物形象有一定的立体感，体现了北魏刺绣的较高水平。

第五章 隋唐美术
（581~907年）

隋（581~618年）唐（618~907年）是中国历史上社会经济文化繁荣、中外文化交流活跃和各民族文化融合深入的时代。唐代文化艺术灿烂辉煌、博大清新。人物画、山水画、花鸟画等各个门类，在此时都以独立的姿态登上画坛，表现技法日趋成熟与完备。唐代人物画最为辉煌，山水画出现了青绿和水墨两种不同的样式，花鸟画在唐代也成为一门独立的画科，出现了鞍马画名家。宫殿、石窟、寺院、陵墓壁画的创作十分繁荣。唐代的佛教造像不仅比以往更加兴旺，而且其美学风范标志着中国的佛教艺术已完成了外来艺术民族化、宗教艺术世俗化的过程，有鲜明的民族和时代特色。道教雕塑也占有相当重要的地位，甚至与佛教遗像共存一处，这是道释合一的社会思想的形象反映。陵墓雕刻和其他雕塑都有长足发展，体现出雄浑、豪迈的大唐气度。唐代工艺，呈现出华丽、精巧的艺术风格，陶瓷、织染、铜镜、金银器、漆器等争奇斗艳。尤其是唐三彩，其体态健美，造型逼真，色泽辉煌、鲜丽，是唐代工艺美术中的佼佼者。

第一节 隋唐绘画

The Tang Dynasty inherited and continued many painting traditions of the Sui Dynasty. It had a period of comprehensive advancements in many key areas of paintings, such as the accomplishment of saddle horse characters, the maturity of blue and green landscape and ink and wash landscape by inheriting and improving the compact style of the Sui period, the creation of a new painting genre of flowers and birds. The most important of all was the rise of portrait painting. Another significant trend was the localization of religious paintings to depict many elements of ordinary life.

隋代的人物绘画内容多以反映贵族生活为主，细密精致而臻丽的绘画风格曾一度左右隋代南北画坛，主要代表人物有展子虔、田僧亮、杨契丹等，他们的绘画风格对初唐的人物画影响很大，但是鲜有画迹传世。唐代绘画积极吸收外来艺术营养，在题材、形式、风格技巧方面出现前所未有的新面貌。人物画有阎立本、吴道子、周昉；山水画有李思训、王维、张璪；花鸟画有边鸾；鞍马画有曹霸、韩干等名家。由于时代久远，壁画与名家画作已鲜见，但据现今传世的一些摹本，加之佛教壁画与墓室壁画，仍可窥见时代风貌与卓越成就。

一、人物画

阎立本（约600~673年），雍州万年（今陕西西安）人，祖籍榆林盛乐（今内蒙古和林格尔），隋代宫廷画家阎毗之子。阎立本最擅长、成就最突出的是肖像画和政治题材的历史画，他的画远承汉魏绘画的宣传教化传统，利用绘画来歌颂皇帝的威德，表彰将帅们的战功，记载一些重大历史事件，成为初唐政治事业的颂歌。据记载，他曾画过歌颂开国立业的勋臣肖像《凌烟阁功臣图》《秦府十八学士》等。今传为阎立本的作品有《步辇图》《职贡图》《历代帝王图》等。其中宋代摹本《步辇图》（图5-1）生动地描绘了唐太宗李世民下嫁文成公主和吐蕃联姻的场景。他用线细致刚健，设色妍丽浓重，巧妙运用晕染法，极具初唐的绘画风格。画中对唐太宗形象的刻画，魁伟而又不失平和，使臣禄东赞小巧而精干，神情拘谨而机智，表现出了对大唐天朝皇帝的敬畏之情。随从的九个宫女姿态各异，进一步烘托、活跃了

画面气氛，画面遵循早期人物画"主大从小、尊大卑小"的原则尺度，愈加彰显了大唐皇帝的威严和雍容大度，人物形象和性格特征的成功塑造表达出此肖像画创作的成就。《历代帝王图》（图5-2）（宋以前摹本）是反映初唐绘画艺术水平的另一幅极为重要的作品。它描绘了由西汉昭帝至隋炀帝的13位帝王及其随从的形象，前6幅为北宋摹本，后7幅为唐代的画作。画中的13个帝王除个别是画家亲眼所见，绝大部分是依据历史记载或参考前人图像来描绘的。画家成功地塑造了各具鲜明个性的帝王的艺术形象，例如，晋武帝司马炎是完成了统一大业的帝王，他眼光逼人，昂胸挺肚，加上两旁文弱侍臣的衬托，更显示出他的威严十足。而北周武帝宇文邕粗犷有力，是个干练有作为的统治者。这些帝王形象，无不包含着作者鲜明的褒贬。《职贡图》通过外国进贡队伍的描绘反映了唐王朝政权强大、文化先进而引起了各国的钦慕，是"中国既安，四夷自服"的形象说明。阎立本绘画艺术继承了顾恺之、陆探微、张僧繇奠定的"以线描画""以神写形"的美学传统。他用线道劲坚实，工笔重设色，用笔沉着清俊，在人物性格刻画方面取得了重大成就，他开辟了唐代人物画走向鼎盛的坦途。

Yan Liben, a noble man by birth, was one of the most prominent painters of portraits and figures. He was not only a famous painter who created many characters from history books but also a royal architect and engineer.

"Imperial Carriage". It describes a Tibetan envoy named Ludongzan journeying to Chang'an, the Chinese capital, to request a bride from Emperor Tai Zong on behalf of his king Songtsan Gambo in Tibet.

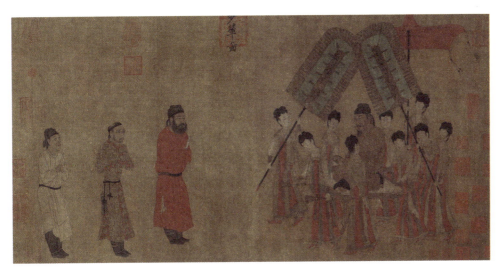

图5-1 《步辇图》
（阎立本，唐）

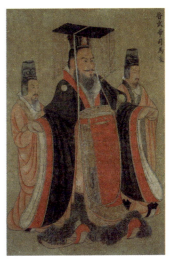

图5-2 《历代帝王图》（局部）
（阎立本，唐）

尉迟乙僧，于阗（今新疆和田）人，约与阎立本同时期，以画佛像与外国人物著称。尉迟乙僧的作品无真迹流传，见于记载的有《弥勒佛像》《外国佛从图》《明王像》等8幅，著录于《宣和画谱》等。今天新疆和田的寺庙及库车克孜尔石窟壁画为探讨尉迟乙僧的画风提供了新的材料，他的画继承了其父尉迟跋质那的西域画风，与汉魏以来的传统画法迥然有别。当时人称他"凡画功德人物、花鸟，皆是外国之物象，非中华之威仪"（《唐朝名画录》），他画"外国鬼神，奇形异貌，中华罕继"。技法也不同于中原传统，记载称他"画外国菩萨，小则用笔紧劲，大则洒落有气概"，即用线"曲铁盘丝"，用色"堆起绢素"，具有"身若出壁""逼之标标然"的立体效果和生动感人情态。这种铁线描，重设色的西域凹凸派风格不同于"迹简意洁而雅正"的中原人物画传统。

"画圣"吴道子（约686～758年），又名吴道玄，阳翟（今河南禹县）人。幼

Among Yan Liben's extant paintings is "Emperors of Succeeding Dynasties". There are 13 emperors in this painting, covering a period from the Han to the Sui Dynasty. In the painting, each emperor is flanked by attendants.

"The Painting Saga", The most out-standing painter of the Tang Dynasty is Wu Daozi, and he is also considered by most collectors as the greatest talent of never known before and ever since.

Court Ladies Preparing for the Newly Woven Silk. The court ladies are preparing for the newly woven silk and grouped according to the tasks they are performing, spinning, weaving and ironing. There are twelve court ladies in the picture, elder and young, sitting and standing, all with distinctive looks.

"Qiluo Characters" often portrayed in the arts have the representative characteristics of this aesthetic standard, with a full and plump body, chubby cheek, curved eyebrows, thin eyes, relaxed postures, and fulfilled and happy facial expressions.

年父母双亡，初拜张旭、贺知章为师学习书法，不到20岁就以绘画远近闻名。后被唐玄宗李隆基赏识，召他入宫，他画了一些表现玄宗宫廷生活的作品和数百幅寺观壁画。吴道子"凡画人物、佛像、鬼神、禽兽、山水、台殿、草木，皆冠绝于世"，尤其在宗教画上有突出的成就。在用笔技法上，吴道子初学顾恺之、陆探微"紧劲连绵，如春蚕吐丝"的工细画法，中年以后，创造了兰叶描。这是一种波折起伏、错落有致的"莼菜条"式的描法，可以表现"高侧深斜，卷褶飘带之势"，人称"吴带当风"。传说他画佛像圆光、屋宇的柱梁或弯弓挺刃时，不用圆规矩尺，一挥而就，笔迹洗练劲爽。后人把他用焦墨勾线、略加淡彩的画法，称为"吴装"。把他和张僧繇的画风并称疏体，以有别于东晋顾恺之、南朝陆探微紧劲连绵的密体。吴道子的作画用色也有自己的独到之处，他将西域画的明暗立体感融合在传统的民族绘画色彩之中，表现出客观事物的立体造型。人们称吴道子创造的宗教绘画风格为"吴家样"。吴道子的作品经著录的不少，但今存流传为他的作品仅有《鬼伯》《搜山图》《送子天王图》（图5-3）。《送子天王图卷》（宋代摹本）是一幅优秀的古代作品。图卷取材《瑞应经》，是描写释迦牟尼降生于净饭王家的故事。画卷前段描写天王居中端坐，送子之神骑着瑞兽奔驰，天王旁边文武侍臣及天女神态各异，笼罩的气氛是肃穆而欢快的。画卷后段描写净饭王抱了初生的释迦牟尼到神庙中，诸神为之慌忙匍匐下拜的情景。净饭王和天神们的神态烘托出还在襁褓中的太子的不平凡和无上威严。敦煌103窟盛唐壁画维摩诘变相形笔奔放豪健，赋以淡彩，可视为吴家样的典型遗迹。吴道子的绘画艺术对后来的宗教人物画和雕塑有很大影响。

张萱，生卒年不详，京兆（今陕西西安）人，唐玄宗时的宫廷画家，盛唐时期最负盛名的贵族人物、仕女画家，也擅画婴儿、鞍马。他画的妇女形象丰颊硕体，服饰艳丽，是盛唐时期仕女风俗画的典型风格。现存的几幅作品都是描绘的盛唐贵族妇女的欢乐情绪，直接影响晚唐五代的画风。流传下来的作品主要有宋摹本《虢国夫人游春图》和《捣练图》。《虢国夫人游春图》（图5-4）描写杨贵妃的三妹、显赫一时的虢国夫人出游的情景。画面中人物前呼后拥、轻松愉快，充分反映了杨氏姐妹的浪漫气派和显赫身世。构图的聚散安排宾主有序、富于韵律。马匹漫步悠游、轻松舒缓、线条均匀、设色艳丽、人物表情微妙、神态从容、造型曲眉丰颊、体态肥胖，反映了唐人"丰腴华贵"的审美理想。作者不绘任何背景，通过人物悠然自得的神态及装备华丽的马匹和轻快而有节奏的行进步伐，表现游春这一主题。《捣练图》（图5-5）为北宋摹本。练是丝织品的一种，织成时质硬，须煮熟加漂粉用杵捣之，使之柔软，然后熨平使用。画面所见为宫廷妇女进行的捣练工作场景。图中人物分三组，第一组捣练；第二组理丝、缝织；第三组拉平、熨烫，一小女孩儿躲在

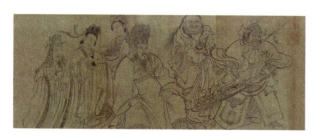

图5-3　《送子天王图》（局部）
（吴道子，唐）

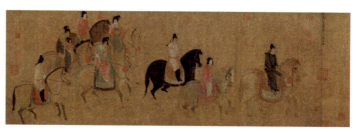

图5-4　《虢国夫人游春图》
（张萱，唐）

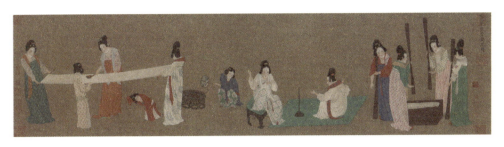

图5-5 《捣练图》
（张萱，唐）

练下玩耍，三组人物相互呼应，动作联系自然合理，大家精神贯注，唯有捣丝之声可闻。细节精微生动，很富有生活情趣。

周昉，字仲朗，义字景玄，生卒年不详，京兆（今陕西西安）人。出身贵族，官至宣州长史。主要活动在约大历到贞元（766～804年）的三四十年间，擅画贵族人物肖像及宗教壁画，亦以仕女画为突出。周昉"初效张萱，后则小异"，在仕女画上继承和发展了张萱的艺术风格。所画仕女具有"衣纹劲简，色彩柔丽""以丰厚为体"的特点，他笔下的妇女形象由张萱作品中的欢愉转向挖掘她们在封建束缚下精神上的苦闷和空虚，在反映生活的深度上更进一步。周昉现存的作品，有《簪花仕女图》《挥扇仕女图》《听琴图》等。《簪花仕女图》（图5-6）描绘了一组身着华丽服饰的宫中妇女在庭院游玩的情景。画中贵妇，皮肤细润光泽，身穿曳地团花长裙，肩披透亮松软的轻纱，高大的发髻上插满盛开的牡丹花，画浓晕蝶翅眉，装扮入时。她们或簪花、或扑蝶、或戏犬、或赏鹤，皆闲散无聊，表情冷漠，反映了她们华服下的内心苦闷，成功地塑造了宫中妇女的典型形象。画面线条飘逸坚劲，着色华艳沉静，晕染夸张，肌肤丰腴娇嫩。衣着的饰染、云鬟的描画等都极尽精巧。

孙立又名孙遇，会稽（今浙江绍兴）人，自号会稽山人，晚唐著名的宫廷画家，善画人物、鬼神、杂画。唐末躲避战乱入蜀，在成都及附近寺院内画了很多壁画，对西蜀的许多画家影响很大，黄筌曾向他学画。孙立为人性情疏野，不拘礼法，平生常与僧道往来，颇有魏晋名士风度。历代著录所载孙立的卷轴画有37件之多，但流传至今的仅有《高逸图》一幅真迹。《高逸图》（图5-7）画卷中的四位主体人物，淡泊、清高、孤傲的神情，与魏晋的高人逸士相仿，专家考证此图的题材正是"竹

Flower-Wearing Ladies, in the painting are five flower-wearing ladies, accompanied by a female attendant holding a fan.

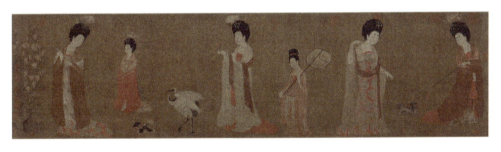

图5-6 《簪花仕女图》（局部）
（周昉，唐）

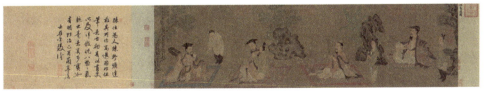

图5-7 《高逸图》
（孙立，唐）

After the Tang and Song dynasties, many painters devoted themselves to landscape. They used the main body or the side of brush to make strokes to imitate grains of rocks and veins of tree barks, an approach that is known as the "stroke technique."

Two utterly different styles of landscape painting had been developed during the Sui (581-618) and Tang (618-906) dynasties. One is blue-and-green landscape as represented by the works of Zhan Ziqian, Li Sixun and Li Zhaodao. The other is Chinese ink landscape, which is fully manifested in the works of Wang Wei, Zhang Zao and Wang Mo.

Spring Outing (You-Chun TU). The use of green and blue illustrates the spring colors of plants and trees. This has formed its own unique characteristic and is called "blue and green style". Therefore this style is further developed and called "golden green landscape" (jin bi shanshui). All the mountains, plants and stones have sketch lines only and spaces are filled with colors. The lines are very fine but full of variety.

林七贤"。这幅画上只存4位名士，可以断定为"竹林七贤图"的残卷。现为上海博物馆所藏。画卷呈现了四个"不事王侯，高尚其事"的隐士，描绘他们操琴、赏画、饮酒等清淡、闲适的文人生活。人物的形象、表情、姿态、服装，都俨然有魏晋士族名流的风度，是作者有意逃避现实斗争的自我表白。主体人物的举止状貌都各具特点，衬景的花木树石，表现了庭院的环境和冷僻静穆的气氛。该图用笔较细，流畅自如，有顾恺之艺术的风范，只是笔势重，略带方折。人物服装、用具还是六朝规制。

二、山水画

中国山水画发展到唐代，终于进入了一个自由的新天地。初唐时期，山水画已脱离人物故事而成为独立的画科，盛唐时有青绿山水、"水墨渲淡"之分，代表画家分别有展子虔和李思训、李昭道父子及王维、张璪等。唐代山水画多表现全景式的大山大水，创造并发展了青绿山水、水墨山水等表现手法，形成了多种多样的山水画风格，既反映了王公贵族的审美理想，又表达了文人士大夫们的思想感情。山水画不仅以壁画形式广泛装饰于宫殿、厅堂、寺观、陵墓，而且绘成卷轴屏风。专长山水的画家相继涌现。这一切，显示出山水画在中国民族绘画中具有重要地位的端倪，拉开了五代两宋山水画繁荣的序幕。

（一）青绿山水画

展子虔（550～617年），渤海（今山东阳信）人，历经北齐、北周，后又入隋为官，他擅长画人物、山水、界画及车马，尤精山水人物画。他所作《游春图》（图5-8），现藏于北京故宫博物院，是他留存下来的唯一作品，也是现存卷轴山水画中最古老的一幅。《游春图》绢本设色，画面描绘了明媚的春光之中人们纵情游乐的场面。画面阳光和暖，水波接天，山色空翠，白云缭绕，给人以纵目千里、心旷神怡之感。游春者或荡舟湖上，或纵马疏林，或嬉于花间。在透视关系处理上，画家注意到了空间深度，使画面中的山川有咫尺千里之感。图以单线勾勒，着重青绿，人物直接以色点染，山脚用泥金，松针也只用石绿沉点，画法古拙，处理恰当。《游春图》不同于南北朝时"人大于山，水不容泛"、树石若"伸臂布指"的早期山水画的幼稚状态，较好解决了人与山的比例、远近关系。因此唐人称展画有"远近山水、咫尺千里"之势，被公认为唐代青绿山水画的开山之作，为初唐时期的山水画发展起到了引领作用。

李思训（651～718年），字健，为唐朝的宗室。他与其子李昭道继承和发展了展子虔的青绿山水画。李思训的绘画用笔工致严谨，赋色浓烈沉稳，画面宏伟，富丽堂皇。其描绘清泉、幽居、渔樵等，追求深远的意境，表现一种超然物外的思想情怀。传为他所作的《江帆楼阁图》（图5-9），描绘了山麓、丛林之中的庭院楼阁和烟波浩渺的江景。从画法布局可看出该画和《游春图》的继承关系。不过，在这幅画中，画家画树已注意交叉取势，山石的钩斫也一改展子虔的平直而为曲折多变，且运用小斧劈皴，表现山石的阴阳凹凸。李昭道则稍变父法，更加精巧缜密，传《明皇幸蜀图》为其所作，所谓"明皇幸蜀"就是唐玄宗在安史之乱的时候，放弃首都长安，迁至四川避难，这幅画实际上记录了唐玄宗到四川避难途中的情形。画家把画面处理成游春踏青的场面，从而巧妙地回避了帝王逃亡的史实。画面中山川壮丽险峻，山道迂回盘曲，画面左边中段的山间有用木材搭建的栈道，栈道底下悬空，

图5-8 《游春图》
（展子虔，隋）

图5-9 《江帆楼阁图》
（李思训，唐）

十分危险。白云缭绕的天际，给人以仙山琼阁的联想，可见李思训一派的青绿山水尚保留着以前山水画那种神仙思想的痕迹，与后世山水画的归隐思想有所不同。山石画法仍然属于只勾无皴，但强调了复杂的山石结构。以李思训为代表的青绿山水画对后世影响颇大，被后人推为"北宗"或青绿山水画派之祖。

（二）水墨山水画

王维（701～761年），字摩诘，山西太原人，官至尚书右丞，故也称王右丞。他诗、书、画、音乐都很擅长，尤以诗和画最为突出。他首先采用"破墨"山水的技法，大大发展了山水画的笔墨意境，对山水画的变革作出了重大贡献。他以辋川为题材创作了不少作品，但流传下来的绘画尚无可靠的真迹。王维的画喜用雪景、剑阁、栈道、晓行、捕鱼题材，善作平远景。其画以笔墨精湛，渲染见长，具有"重深"的风格特点，张彦远评论王维的画说"曾见泼墨山水笔迹劲爽"。朱景玄说他"画山水松石，踪似吴生而风致标格特出"。王维山水画最重要的特色是诗和画的有机结合，创造了诗情画意的境界，同李思训父子的艺术的富贵庄重大异其趣。苏轼评价他的作品为"味摩诘之诗，诗中有画；观摩诘之画，画中有诗"。自他之后，"诗画结合"成了中国艺术舞坛上的一股潮流。王维在中国山水画史上曾被推崇为"南宗"之祖。这不仅在于他在水墨技巧方面的开拓，而重要的是他笃信佛学神理，首创了中国山水画中优美独特的"禅境"表现。他的画一变钩斫为渲淡渐近自然，意境幽深见天趣，真正实现了中国传统美学中"天人合一"的审美境界。

张璪，盛唐画家，生卒年不详。璪又作藻，字文通，吴郡（今江苏苏州）人。他作画强调气韵风神，不拘形似，喜用秃笔，适应水墨的变化而"随意纵横"，人称为"破墨法"。擅水墨山水，尤精松石，传说他能双手分别执笔画松。一枝笔画生枝，一枝笔画枯枝，出现"润含春泽，惨同秋色"的两种笔墨效果。这是成语"双管齐下"的原典。张璪提出的"外师造化，中得心源"的创作原则，成为画学上的不朽名言。

Wang Wei, who lived in a later age than Zong Bing, wrote a short essay known simply as "On Painting." To paint a landscape is not to draw a map of topography, said he; the real purpose is to express on paper or silk one's feelings about nature. In the hand of an able artist, a little brush should be good enough to re-create the whole universe. "My spirit soars when I see the autumn clouds, and my thought flies with the arrival of the spring wind"-one should have a feeling of this kind when face to face with nature or a landscape painting. Generally speaking, Wang Wei's judgment on painting is similar to Zong Bing's, to which he provides supplements. Both essays have exercised great influence on landscapists in later ages.

In fact, Wang Wei was so good as either a poet or a painter that the Song poet Su Dongpo paid him the highest compliment by saying that his poem contained painting and his painting with poetry has a great impact on both poets and painters in later ages.

Bian Luan, who flourished the end of the ninth century, was a specialist in the painting of flowers and birds, which by then had become an independent discipline.

Han Gan (date of birth unknown) were the student of Cao Ba, born in Chang'an and lived during the reign of the Xuanzong emperor. He worked in a winery during his youth and met the famous poet and painter Wang Wei (701-761) who helped him financially learn to paint. He excelled after ten year of hard training and was good at portraits, figures, ghosts and celestial beings, and particularly horses.

王墨，是天宝年间活跃于江南一带的画家。他个性豪爽、嗜酒，常常在酣醉时乘兴挥毫。把浓淡不同的墨汁随意泼点于幛素之上，然后依其形状添加修整，"应手随意，倏若造化"，画出的山石、云水、烟霞或者风雨之景，如自然生成一般，故被时人称为"王泼墨"。泼墨是王维水墨渲染的进一步发展。

三、花鸟画

花鸟画在隋唐时期已成为独立画种并有了明显的进步。新石器时期，彩陶就已有花、草、虫、鸟的纹饰。商周青铜器、战国楚帛画、西汉帛画常用来作为祥瑞图像。六朝时期，少数画家以绘画蝉、雀、蜂、蝶闻名。到了唐代，花鸟画作为一门独立画种跻身画坛，并出现了一大批花鸟画家。在传统广义的花鸟画中，也包括禽兽，如鞍马，盛唐时出现鞍马名家，如曹霸、陈闳、韩干、韦偃。根据文献资料的记载和传为当时的或稍后的作品来看，我国早期的花鸟画在表现技法上多为工笔重彩，勾线精细，设色浓艳，在造型上严谨写实，重形与神的刻画，布局多取个体形象，即所谓的"折枝花"的形式，给人以精细、巧丽的美感。为后世的花鸟画，特别是院体（或宫廷）花鸟画建构了基本的模式。

薛稷（649～713年），蒲州汾阴人（今山西宝鼎），擅长画鹤，官历太子少保，礼部尚书，杜甫《通泉县署壁后薛少保画鹤诗》云"薛公十一鹤，皆写青田真。画色久欲尽，苍然犹出土"，可见鹤的高昂神情。薛稷的画现已不存，可通过出土的唐墓壁画窥其面貌。

中唐时期的边鸾，长安人（今陕西西安），曾官至右卫长史，少攻丹青，主要活动于唐德宗贞元年间（785～804年），擅长写活禽花卉，山花园蔬，时以牡丹第一、正面鸟雀第一、折枝第一称名画坛。他的花鸟设色鲜明，浓艳如生，能"穷羽毛之变态，夺花卉之芳妍"。同时，他的折桂花卉、蜂蝶、蝉雀无不精妙，所画牡丹和翎毛，设色精工，浓艳如生，张彦远认为边鸾"花鸟绝于代，而有笔迹"。他对唐末五代花鸟画的发展有很大的影响。

曹霸（704～770年），唐代画家，安徽亳州人。成名于唐玄宗开元年间。天宝年间被召入宫廷，画御马并修补"凌烟阁二十四功臣图"，轰动朝野。其画笔墨凝重、神采生动，他画的马不仅注意写实，而且要画出马的骨相，做到形神兼备。杜甫诗作《丹青引》中高度赞扬了曹霸画马的艺术成就"诏谓将军拂绢素，意匠惨淡经营中。斯须九重真龙出，一说万古凡马空"。曹霸传世作品不多，名作有《九马图》《夜照白》《牧马图》等，自清中叶后不知去向。曹霸的入室弟子韩干是唐代背负盛名并有确切作品可寻的鞍马画家。

韩干，京兆蓝田（今陕西西安）人，出身贫寒，得王维资助，学画十余年，成为名家。他注重观察和写生，画马不拘成法，官至大府寺丞，擅长肖像、人物、鬼神、花竹，尤擅画马。初师曹霸，后来独成风格。他画的马，体态剽悍肥壮，精神饱满，生机勃勃，是典型的唐代风格。现存的作品有《牧马图》和《照夜白图》。其《牧马图》（图5-10），绘一人二马，人物勇武，马体雄健，神采如生，画面简洁，用笔劲挺，达到极为纯熟的境地。另一幅《照夜白图》，用精炼而富于弹性的铁线勾勒后，稍加渲染，将一匹烈马狂躁不安的神情刻画得栩栩如生。

韩滉，字太冲，长安（今陕西西安）人，擅画农村风俗景物，描绘牛、羊、驴

等走兽神态自然生动，尤以画牛"曲尽其妙"。其《五牛图》（图5-11）留名画史，画中五头牛布局自然，笔法精妙，形神俱佳，线条流畅优美，用笔粗简而富有变化，敷色轻淡而稳重，十分恰当地表现了牛的筋骨和皮毛质感。笔墨简练，形象生动而逼真，体现出深厚朴实的艺术风格。

图5-10 《牧马图》
（韩干，唐）

图5-11 《五牛图》
（韩滉，唐）

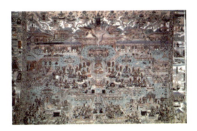

图5-12 《药师净土变》
（唐）

四、石窟壁画

隋唐时代，壁画成为绘画艺术中的主流，是中国古代壁画的鼎盛期，超过了历史上的任何一个时代。壁画绘制技法流畅而娴熟，各地的寺观、庙宇中皆有壁画。当时长安、洛阳、成都等地的宫廷、公廨、斋堂等也绘制壁画。只是随着岁月变迁、建筑物倾圮毁灭，这些画迹早已荡然无存。值得庆幸的是在石窟和墓室中尚存有部分内容丰富、艺术性很高的壁画作品。这些墓室壁画和石窟壁画，充分显示了民族化的造型风格和博大、雄强、华丽的时代审美性特征，彰显了隋唐画师丰富的想象力和高超的技艺。

以敦煌莫高窟壁画为例，敦煌近500个洞窟中，绝大多数有比较完整的壁画遗存，其中唐代与五代所开的洞窟约占莫高窟总数的一半，隋代也占有70多个。唐代的宗教壁画实现了外来艺术民族化、宗教艺术世俗化的转变。敦煌莫高窟壁画构图场面宏大而紧凑，透视恰当，画面线条流利，设色艳而不俗。壁画以艺术性的图像形式来歌颂佛国的极乐世界，折射出隋唐歌舞升平的景象，反映了隋唐国力强盛下的社会繁荣和安定。唐代敦煌壁画的题材，与魏晋南北朝比较，本生故事和说法图大大减少，代之以"经变"故事和愈来愈多的"供养人"形象，反映现实生活和表达人们对幸福生活的向往和追求。大量的西方净土变壁画，以巨大的场景画出楼台殿阁、七宝莲池、歌舞伎乐等美好的场景，是唐代繁荣富庶的现实生活的折射反映。围绕着经变的内容描绘，还穿插了许多生活现象的场景。如宴饮、阅兵、行医、行旅、耕作等，简练真实而有生趣。《西方净土变》人物众多、场面宏伟、色彩绚丽、线描流畅、神采生动，堪称佳作。宝池上端一片碧空，宝盖旋转，彩云缭绕，化佛腾空，天乐自鸣，飞天起舞，天花乱坠。宝池两侧重阁相对，菩萨依栏眺望。宝池的下方为平台雕栏，七宝镶成，中部为伎乐、乐队分列左右，乐师16人。舞台上反弹琵琶的舞伎举臂勾脚，正和着音乐旋律翩翩起舞。乐池里管弦齐鸣，仙乐悠扬。体态轻盈的飞天翱翔于虚空蓝天彩云之间。整个画面充分地表现出"极乐世界"欢乐、热烈的气氛，《药师净土变》（图5-12）和《弥勒净土变》的构图形式与《西方净土变》大体相仿，只是在细节内容上小有差异。

Han Huang (723-787) painted Five Buffalos and the masterpiece was considered as "a rare treasure of all periods" by artists and critics during the Yuan Dynasty. Han Huang was an amateur painter while his main occupations were agriculturist and court official. His specialty was countryside scenes, and farmers and farming animals. His Five Buffalos is painted on a long paper scroll and they are separately drawn, each with a unique vivid posture, grazing quietly along, running with head up, mooring with leg stretched, licking at back, and gently strolling along, and no figures on the painting.

五、墓室壁画

墓室绘画始自秦汉，经久不衰，至唐代依然兴盛。1949年以来，相继发现隋唐时期许多墓室壁画，特别是唐代的李贤墓、永泰公主（李仙蕙）墓、懿德太子（李重润）墓的壁画，形制宏伟，内容丰富，技法娴熟，最为精彩。

The tombs thus far excavated for Li Xian, Li Chongrun, and Li Xianhui are all decorated with mural paintings and feature multiple shaft entrances and arched chambers. The "Palace Guard" and the "Two Seated Attendants" from Prince Zhang Huai's tomb are especially outstanding in this respect.

李贤墓是迄今发现有纪年最早的唐墓室壁画之一，其中有《出行图》《乐舞图》等。李贤是唐高宗李治和武则天之次子，曾立为太子，后被武则天废为庶人，贬巴州，死后追封为章怀太子。其墓中壁画有50余幅之多，面积近400m²。画面保存完整，内容多为李贤生前的生活片断。其中《狩猎出行图》（图5-13）、《马球图》（图5-14）、《客使图》尤为生动艳丽。《狩猎出行图》规模庞大，以远山近村为背景，由50多个骑马人物和驼、鹰、犬、猎豹等组成的出行队伍，在长约12m的墓壁上从北向南行进，数骑先导之后，由一持熊旗的骑士领头，左右数十骑，前呼后拥，随从一名身穿紫灰袍服、骑高大白马、纵辔缓行的人物。人马浩浩荡荡，气势宏伟。马有红、黄、黑、白、花等颜色，人物有向前远视、侧首回眸、擎旗挺身、驱马急驰等不同姿态。

李仙蕙，字依辉，唐高宗、武则天的孙女。其墓葬全长87.5m，由墓道、天井、过洞、南道、墓室组成。壁画描写墓主人生前的奢侈生活。此墓壁画的突出特点是人物体形修长，线条极为流畅。李重润墓室发掘于1971年7月，墓葬全长100m，由墓道、6个过洞、7个天井、8个小龛、前后甬道、前后墓室8个部分组成，是迄今为止已发掘的唐墓中规模最大的一座。各部均绘有精美的壁画，其中比较完整的有40幅。墓道两壁的仪仗图，由196人组成，分为步队、骑队和车队三大部分，排列井然有序，画面气势浩大肃穆。

图5-13 《狩猎出行图》（唐）

图5-14 《马球图》（唐）

六、画史与品论

随着绘画艺术的繁荣，唐代的绘画理论也取得了凌越前代的成就，画理、画品、著录、画史等都有专门著作。主要有：裴孝源《贞观公私画录》、李嗣真《后画品》、彦悰《后画录》、张怀瓘《画断》以及张彦远《历代名画记》和朱景玄《唐朝名画录》等。其中，张彦远在大中元年（847年）完成的《历代名画记》，文章体裁新颖、材料丰富，是我国历史上第一部系统完整的绘画通史。

（一）画史

张彦远（815～875年），字爱宾，河东（今山西永济县）人，官至大理寺卿，他的高祖、曾祖、祖父等都曾为官，世称"三相张家"，世代都对书法名画有浓厚的兴趣并富于收藏。如此深厚的家学渊源，加之本人能书善画，精于品鉴，使得他在32岁就完成了《历代名画记》《法书要录》等著作。《历代名画记》对晚唐以前中国绘画的理论和历史的发展作了系统的总结。全书共分10卷，内容大致可分为四大部分：关于绘画历史发展的评述、绘画技法与理论、鉴赏收藏与考证、画家传略及画迹史料。在绘画的源流发展方面，张彦远概括了他对于绘画形成与演变的精辟理解。他首先将绘画看成是形象教育的工具："夫画者，成教化，助人伦。"并能发挥与"六籍同功"的巨大作用。在"论画六法"一节中，对于谢赫提出的"六法论"作了具体明确的解释。他认为绘画形象的生动神韵是刻画形象的目的，反对"得其形似，则失其气韵的琐屑描绘"，即"历历俱足，甚谨甚细"，主张以"气韵求其画"，达到形与神在画面上的统一。他还阐明了"骨气"与"形似"的关系。首倡"书画同源"，《历代名画记》提出"书画异名而同体""书画用笔同法"的观点，直接把绘画和书法联系起来。书的后半部分用绝大篇幅记叙了远古至作者生活年代的"能画人名"，给300多位画家写了繁简不同的小传，涉及画家出身、经历、性格、交友、创作活动、作品评价等各个方面，特别是个人的擅长和彼此间的师承关系及绘画典故、轶事。编写体例上夹叙夹议，史论结合。

Zhang Yanyuan, courtesy name Aibin, was a Chinese art historian, scholar, calligrapher and painter of the late Tang Dynasty. He wrote several works about art and calligraphy, among them Fashu Yaolu, a collection of poems on color paper, and Lidai Minghua Ji - a general arts book, about the famous historical paintings. Zhang created his own style of art history writing, combining historical facts and art critic. His book also described the painter's lives thoroughly, including biography and works.

（二）品论

画品是中国古代对画家及作品作出品评的文体。一般分品论述，鉴赏优劣得失。以品论画自六朝始，历代沿袭，遂成传统。这种体裁是受魏晋时期士族阶层对人物气质、品格、风貌进行评鉴、品藻的风习影响而产生的，盛于六朝、隋唐，元明之后渐为稀少。南齐谢赫《画品》是保存至今的最早一部品画著述。唐代李嗣真著《续画品录》《画品》《后书品》等，提出了"逸"品的说法，并把它放到了上品之上。朱景玄《唐朝名画录》合数家文论定，分神品、妙品、能品、逸品四品，载画家124人，记其小传、轶事，述其风格特长，既为画史增补了真切、生动的史料，又拓宽了画品囿于识鉴的范围。张彦远增加了"自然""精品""谨细"三个新概念，并认为"自然者为上品之上"，以"自然"为美，符合中国美学的一贯精神。立品格对于把握绘画的审美特征是一个创举，对于中国古典美的范畴理论也是一个重要的补充。

第二节 隋唐书法

隋代统一后，其书学主要承六朝。唐代是继魏晋之后在古代书法发展史上的又一高峰时期，行、草、楷等各种书体不仅得到社会的重视，还出现了影响深远的书法家，其中以楷书、草书的成就最为突出。一方面，隋唐楷书的书法家继承了魏晋书法及碑帖传统，大多脱胎于王羲之父子，在笔法、结构上转向了法度森整、雄健严谨等具有唐代特色的书风；另一方面草书从初唐至盛，中唐之际别开生面，走向飞动飘逸的风格，其中以张旭、怀素最为有名。随着唐代文学家、画家与书法联系更加密切，书法鉴赏评论相关的著作变得丰富起来。

一、隋代书法和初唐四家

The introduction of the Yan style calligraphy truly incarnated the magnificent golden age of Tang dynasty. It was until then that the Tang's writing style broke away from the constraint of Six Dynasties, established an idiosyncrasy which paralleled that of Jin and became the second peak in the history of calligraphy. At the same time, Yan became a first-rate calligrapher who succeeded Wang Xizhi and deeply influenced later calligraphers.

隋代统一，南北各地书法得以交流融会，书风上承六朝而又摆脱了前代粗犷险逸，变为工整端丽，并逐渐趋向规范。著名书法家有智永、丁道护等人。

智永，王羲之的第七代孙，出家为僧，由陈入隋，居浙江吴兴永欣寺。他对书法用功颇勤，曾在阁上学书30年，承其祖书风。智永曾作《千字文》八百本，分施于浙东各寺院，现有墨迹本及石刻本传世。墨迹本可能被日本归化僧或遣唐使带回日本；石刻本系在宋徽宗大观三年（1109）摹刻上石，现存西安碑林。《千字文》作真草二体，真书圆润古雅，草书严守法度，气韵生动，体现了书法家貌似平淡、实则含蓄而工稳的风格。

丁道护，谯国（今安徽亳州）人，曾官至襄州祭酒从军，传世作品有《启法寺碑》。其书风综合了前代成就，结构平正而顿挫有致，初唐褚遂良的书法颇受其影响。

唐代初期书体仍受制于六朝风范，从皇室贵胄到民间都对书法表示出极大的热情和兴趣，善书者广众。唐太宗、唐高宗及武则天在书法上都有相当造诣，并对当时的书坛影响颇深。而代表初唐书法最高成就者当推书法史上号称"初唐四家"的欧阳询、虞世南、褚遂良和薛稷。

欧阳询（557～641年），字信本，唐朝著名书法家，也是"楷书四大家"之一。他广采各家所长，汲取汉隶和晋楷的特点，书法用笔方整，笔画结实有力，又参合了魏碑石刻，形成法度严谨、平正峭劲的书法风格，被后人称为"欧体"。欧阳询的楷书字形稍长，中段饱满，技巧纯熟。他总结自身学书法的经验撰写出《用笔论》《三十六法》等书法理论，书法代表作品有《九成宫醴泉铭》《化度寺碑》《化度寺邕禅师舍利塔铭》等碑帖。

《九成宫醴泉铭》（图5-15）是欧阳询晚年作品，用笔方圆互补，刚柔并济，字的中间部分紧凑，周围空间疏朗而变化颇多，整体呈现出险劲瘦硬之感，从作品中可以体会到欧阳询晚年书写时内心的从容与练达。明陈继儒曾评论说："此帖如深山至人，瘦硬清寒，而神气充腴，能令王者屈膝，非他刻可方驾也。"

虞世南（558～638年），字伯施，南北朝至隋唐时期的书法家，与欧阳询、褚遂良、薛稷并称"唐初四大书家"。他曾向隋朝书法家智永禅师学习书法，之后继承"二王"书风，用笔字体外柔内刚，转折以圆为主，笔势舒展，字体结构之间已有法度，笔画流畅通达，具有潇洒平和的风格。虞世南还强调书写时的姿势和握笔的方法，认为掌握这些技巧便能够在书写时挥洒自如。他的传世碑帖有《孔子庙堂碑》《破邪论》《黄庭经》等作品，行书有《汝南公主墓志铭》《摹兰亭序》。此外，他还留下《书旨述》《笔髓论》等书法论著，对后世学书者启发甚多。

褚遂良（596～659年），字登善，钱塘（今浙江杭州）人，他的书法初学王羲之父子及虞世南、欧阳询，采集众长，自成一家，以遒劲丰丽、清雅舒展的风格见称书坛。传世碑刻有《伊阙佛龛碑》《孟法师碑》《雁塔圣教序》等。《伊阙佛龛碑》于贞观十五年（641年）刻于洛阳龙门宾阳洞侧，结构平正，笔画奇伟；《孟法师碑》镌刻于贞观十六年（642年），结体典雅宽舒而用笔刚劲，是褚遂良中年时期的代表作。《雁塔圣教序》于高宗永徽四年（653年）镌刻于西安慈恩寺大雁塔下南门两侧，一为《大唐三藏圣教序》，系唐太宗撰文；一为《大唐皇帝述三藏圣教序》，系高宗

李治撰文，两碑均为褚遂良书，其笔力劲健，俊逸俏丽，秀美多姿，是其传世碑刻中的代表作。

薛稷（649～713年），字嗣通，蒲州汾阴人。魏征之外孙，官至太子少保，人称薛少保。其书风多得于褚遂良秀劲绮丽，传世作品有《信行禅师碑》。薛稷还是一个卓有成就的画家。

二、楷书和草书的创新

经过初唐近百年发展，唐代书法艺术进入鼎盛时期，书风上完全摆脱了六朝余韵而显示出独特的时代风貌。颜真卿和柳公权的楷书、张旭和怀素的狂草皆功力深厚，且富有革新精神。

颜真卿（709～785年），字清臣，他的书法在前人基础上，将篆书笔意与楷书结合，创"颜体"楷书，与柳公权并称"颜柳"，又被称为"颜筋柳骨"。颜真卿书法风格直接取自"二王"、欧、虞、褚余风，后师从张旭，习其笔法。他的楷书雄秀端庄，善用中锋笔法，横细竖粗，笔画平稳匀称，骨力遒劲，结体刚劲雄健，蕴含锋芒，运笔尽显妩媚，呈雄媚书风，具有盛唐的气象。颜真卿与赵孟頫、柳公权、欧阳询并称为"楷书四大家"，在中国书法史上拥有崇高的地位。他的传世作品极多，楷书作品有《多宝塔碑》《大唐中兴颂》《颜勤礼碑》《麻姑仙坛记》等。

《多宝塔碑》（图5-16）全称是《大唐西京千福寺多宝塔感应碑》，这篇碑文具有唐楷"尚法"的典型特征，承接初唐四家的特点，书写严谨规整，用笔丰厚遒美，体方笔圆，字里行间端庄秀丽，简洁明快，使用了回锋、搭锋、偏锋、正锋、折锋等不同笔法，整部碑文粗细对比强烈，具有庄重肃穆、雄伟恢弘的特点，是后人学书的重要碑刻典范。

《祭侄文稿》整篇（图5-17）笔意自然、遒劲有力，书写速度极快，通过文字的书写来抒发颜真卿当时的心境，将情感寄托于书法之中，因此在章法和布局上没有过多安排，笔画顺其自然、随性而变，舒畅写实，恰到好处。在王派之后别开生面，一反"二王"秀逸妩媚、茂密瘦长的风格，全篇运用圆笔中锋，走笔雄浑，行笔之中真情流露，圈点涂改随处可见，点画飞扬，被后世书法界赞誉为"天下第二行书"。

柳公权（778～865年），字诚悬，唐代晚期著名书法家，"楷书四大家"之一，与颜真卿并称"颜筋柳骨"。柳公权初学王羲之，后来吸取了颜真卿、欧阳询之长，继承了前人的书体结构，融汇新意，晚唐时自成一家，在笔画粗细上不同于"颜字"的丰腴，其粗细变化含蓄、瘦劲陡峻，结体上内紧外收、刚劲有力。《玄秘塔碑》（图5-18）书刻于唐会昌元年，碑文端正瘦长，引筋入骨，落笔斩钉截铁，笔法锐利，风格特点显著，是学习柳体楷书的入门之作，对后世影响深远。

张旭，生卒年不详。字伯高，以草书而闻名的唐代大书法家，是唐代草书笔法的集大成者。受道家思想和魏晋士人精神状态的影响，张旭崇尚师法自然，通过师承关系吸取张芝、"二王"书法上的成就并加以创新发展了狂草艺术，将快慢、粗细、轻重、徐疾等运用于书法当中，极大地发挥了草书的特性。不仅如此，张旭还在熟练掌握传统技法的基础上将点画线条控制于法度之间，以"狂逸"来表现狂草书法的畅意与随性。张旭嗜酒如命，醉酒后大喊大叫，甚至用头发蘸上墨水写字，一挥而就，世称"张颠"。

《古诗四帖》（图5-19）是张旭狂草传世代表作品，它如一笔书，连绵不断，笔法松弛，提按有度，笔势婉转而跌宕起伏，节奏变化丰富，参差利落，表现出浪漫自由的精神和奔放的气势。他的另一传世作品《肚痛帖》仅30字，从第四字开始便越写越狂，在控制字体笔画粗细轻重的同时一气呵成，婉转自如，浑若天成，在奋笔疾书的狂草中展现出了张旭纵横豪放的情怀。

怀素（737～799年），字藏真，唐代书法家，与张旭齐名，合称"颠张狂素"，史称"草圣"。他的书法冲破传统书法体系，笔画线条倾向于瘦细，用笔迅疾有力，注重线条的虚实结合，使得其书法作品充满意境美，结字简练，使转如环，气韵生动，一气呵成。怀素的草书虽然狂放，但是非常严谨，不拘泥于某个局部，体现独特的草书艺术风格。传世书法作品有《自叙帖》《苦笋帖》《圣母帖》等。其中《苦笋帖》笔法娴熟，精练流逸，神采飞动，寥寥14个字，尽管笔画粗细变化不多，但是线条柔中带刚，结体疏放有致，有蛇走龙舞的韵律之美。他的另一代表作《自叙帖》（图5-20），将篆书笔法融入草书之中，笔画随着书写节奏的快慢穿插错落，疏密对比鲜明，富有弹性，变化丰富的结构布局充分体现了作者在创作时充沛的情感和狂放的性格。

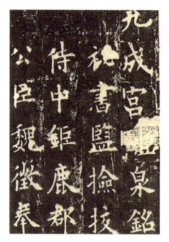

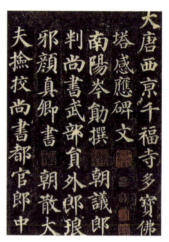

图5-17 《祭侄文稿》（局部）（颜真卿，唐）

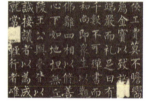

图5-15 《九成宫醴泉铭》（拓本局部）（欧阳询，唐）　图5-16 《多宝塔碑》（拓本局部）（颜真卿，唐）　图5-18 《玄秘塔碑》（拓本局部）（柳公权，唐）

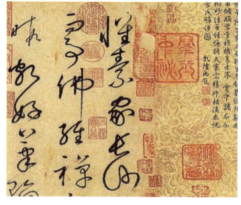

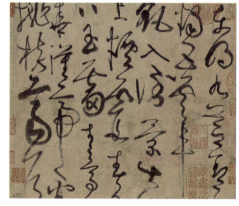

图5-19 《古诗四帖》（局部）（张旭，唐）　　　　　图5-20 《自叙帖》（局部）（怀素，唐）

第三节　隋唐雕塑

一、陵墓雕刻

"灿烂求备"的时代，除了宗教雕塑以外，殿堂及陵墓的仪饰雕塑等非宗教雕塑也必定同样发达。唐代帝王陵园的营造，以装饰布局和神道两侧的石刻艺术成就最突出。唐代陵墓石刻集中在政治文化中心长安（今陕西西安）北面7县，共有19位皇帝的18座陵墓和"号墓为陵"的4座皇亲墓，还有众多的功臣、皇亲国戚的陪葬墓。

隋唐陵墓，以唐帝王陵规模最大。利用地形，因山为陵。在唐朝18处陵墓中，仅献陵、庄陵、端陵三处位于平原，其余都是利用山丘建造的。依山建陵，增加了陵墓的神秘感和威严感。石刻内容上早期的诸陵差异较大，到乾陵走向制度化、完备化，形成了唐陵，成为我国古代陵墓神道石刻的规范。在陕西醴泉县唐太宗的昭陵、乾县梁山唐高宗的乾陵、咸阳东北武后父的顺陵等处，可见陵墓神道旁的守护武将文臣和长翼飞马、飞虎及狮子的石雕像。武将文臣深沉静穆，石狮石虎豪迈雄健，雕作技法简约概括绝不纤弱，造型趋于整体而不失风神。

昭陵六骏。昭陵是唐太宗李世民与文德皇后长孙氏的陵墓，位于陕西省礼泉东北的九峻山上。陵山北面的祭坛内有六匹马的高浮雕，即闻名于世的"昭陵六骏"。六骏是伴随唐太宗李世民驰骋沙场的六匹战马，被雕塑家们以写实的手法表现得劲健英俊。六骏或立或行或奔驰，造型写实，既有粗犷简洁的整体，又有生动细致的局部。昭陵六骏[《飒露紫》（图5-21）]所体现的是一种现实的美，一种雄健豪迈、深沉悲壮精神的美，是汉唐盛行的马的艺术的重要杰作。"翼马"是乾陵石刻中最具特色的作品，高度和长度都达4.5m，呈现出前所未有的大体量、大气魄。造型上，为了突出石刻的仪卫性，翼马取端立姿态，不求生动，但具有庄严肃穆之感。盛唐之时，狮子以其傲视千里的帝王之气给人以强烈的震撼。以顺陵的走狮为例，它以整块巨石雕成，高3.5m，长3.45m，宽1.4m，昂首挺胸，威武豪迈。既有帝王的威严和霸气，又有百兽之王的威武悍勇，具有纪念碑般的崇高感。

二、陶俑

隋唐时期，陶俑的艺术达到了整个封建社会的一个前所未有和后来莫及的高峰。从河南安阳发掘的开皇十五年（595年）的张盛墓、西安发掘的大业四年（608年）的李静训墓和大业六年（610年）的姬威墓以及其他隋墓出土的陶俑来看，数量很大，题材内容上也有明显的变化。北朝时期流行的成对甲士铠马俑不再流行，代之而起的则是成组成对的乐舞伎俑与侍女俑。陶俑身躯修长，多为赭黄，有的因釉汁流动积厚而成深赭色，还有间以绿色釉的。这是汉代开始使用的黄绿釉陶明器的发展，也是盛唐时期唐三彩的先河。唐代贵族坟墓中出土的陶俑，数量大，制作精。形象大体可分为侍女和乐舞伎、文吏、武士或天王、镇墓兽、鞍马和骆驼等类。其中侍女和乐舞伎俑占很大数量，多彩多姿，情态极妍，是唐俑艺术取得卓越成就的一个重要表现。唐代初期的女俑，窄袖长裙，身躯细长。到盛唐时期，多秾丽丰肥之态[《骑马帏帽泥俑》（图5-22）]，发髻衣饰也变化多端，仪态温婉端庄，落落大

方。武士俑强调身体外形魁梧、方面阔额、络腮胡须、高鼻大口、浓眉上撩、暴目鼓突、手指刀盾等特征，力图使人见之产生畏怖之感。各种陶马形象的塑造是唐俑艺术取得的又一大成就。陶马大都出现在仪仗和出行活动之中，以炫耀显贵们的权势和地位。除陶马外，陶骆驼也很引人注意。和骏马、骆驼有关系的还有形形色色的奚官、骑士、猎手、伎乐等人物形象。

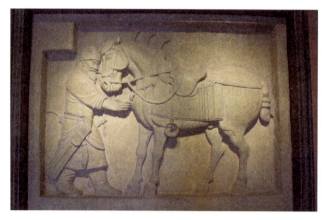

图5-21　《飒露紫》
（唐）

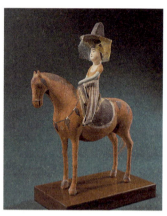

图5-22　《骑马帏帽泥俑》
（唐）

三、石窟造像

佛教在北周时一度遭到禁止，而其后不久，隋文帝杨坚于开皇元年（581年）便又诏令恢复。在皇室的倡导下，崇信佛教、修建佛寺、开凿石窟、雕铸佛像之风，较之北朝后期有增无减。各地现存重要石窟群也都有隋代的作品。如甘肃敦煌莫高窟和天水麦积山以及河南洛阳龙门。唐代造像数量之多，规模之大，工艺之精巧都是前所未有的。著名的有新疆拜城的克孜尔千佛洞和库车的库木吐喇石窟、甘肃敦煌莫高窟、天水麦积山石窟，吐鲁番的伯孜克里克和吐峪沟石窟，陕西彬县大佛寺，山西太原天龙山石窟，河南洛阳龙门石窟，四川巴中和乐山摩崖造像等，而以展现隋唐佛教造像主要面貌和各个阶段主要成就的，当推洛阳龙门石窟、太原天龙山石窟和敦煌莫高窟。

龙门石窟的唐代造像继承了北魏的优秀传统，又汲取了汉民族的文化，创造了雄健生动而又纯朴自然的写实作风，达到了佛雕艺术的顶峰。其中卢舍那大佛（图5-23）高17.14m，是龙门石窟中最大的佛像，头高4m，耳长1.90m，位居佛龛中央，身披袈裟，面容丰腴饱满，修眉长目、嘴角微翘、略含笑意、眼帘低垂，宁静的目光既表达出对世俗的关照、与人间的沟通，又显示出宗教的超拔和佛的聪慧睿智。整体面貌已倾向中国式，群像中的菩萨，以丝巾及璎珞为饰，腰下仍凿细薄裙裳，头上花冠及身后轮光均雕刻精美，图案富丽。神王壮硕有力而威武持币，金刚则蹙眉瞪目、弓腿叉腰，雄武有力，充满狞厉之美，阿难外形朴素，而注重表现其内在的古蓄纯厚。这些雕像是印度笈多式与大唐雕刻融合的结晶。

天龙山石窟位于山西太原南36km处，始凿于东魏，而后续于唐。唐窟占石窟总数的2/3。天龙山石窟在规模上远不能与莫高窟、龙门石窟相提并论，但造像的艺术水平却远在其他石窟之上，成为唐代石雕最杰出的代表。虽没有龙门石窟的富丽堂皇，但雕塑中细嫩丰盈的面容，波状有旋涡纹的螺发，轻薄如纱的衣服，曲线玲

珑的身躯，优美逼真的姿势等，端庄秀丽，生动自然，每一躯雕像都是高度真实性和完美装饰性相结合的结晶，故天龙门石窟造像被称为唐代造像的精华。天龙山造像受自然和人为的破坏较严重，一些精美的雕像流失海外，分藏于欧美的博物馆。

唐代是佛教雕塑的极盛时期，除了在原有石窟胜地的基础上继续开凿外，又开凿了不少新的石窟。尤其是四川，几乎是"县县有石窟"，佛教造像呈现出异常繁盛的局面。乐山大佛、安岳卧佛、广元千佛崖造像都是举世闻名的佛教造像。地处偏远山区的巴中，也有精美绝伦的浮雕造像传世。巴中南龛78号西方净土变窟石壁"飞天"，姿态非常优美，令人过目难忘。她上身裸露，腰系长裙，左手托供物，在彩云中飞舞的飘带，更是增加了飞天的动感。这些佛教遗像把大唐盛世对外来文化兼容并蓄的气度、健康开朗的民族性格和高度的民族自信心表现得淋漓尽致。乐山大佛位于四川省乐山市东面三江（蜗江、青衣江、大渡河）激流交汇处，依凌云山山崖开凿而成。坐东朝西，面江而坐。大佛双目欲睁似闭，面容慈祥肃穆。完工时的大弥勒坐佛，彩绘全身，并覆以面宽为60m的7层13格楼阁。大佛雄伟壮观，是迄今世界上最高大的石佛。

隋唐时期是敦煌莫高窟艺术的鼎盛时期，也是彩塑艺术高度发展的时期。隋代塑像有的显的头大，上身过长，下肢过短，比例不够匀称，面部失之扁平，动作稍欠自然，天王、力士形象的夸张处理，也略嫌僵硬。莫高窟保存下来的唐代塑像，计有670余躯，其中虽多经后世重装或修补，但半数以上基本不是原来面目。唐代塑像组群通常是一佛、二罗汉、二菩萨、二供养天、二天王、二力士，天王足下有被踏的小鬼。佛像是塑像族群的核心，体态丰腴，面容端庄、慈祥，一般是结跏趺坐在莲花宝座上，手作说法印或无畏印，头梳螺髻，身着土红色通肩式袈裟，袒胸覆足，衣褶隆起，流利如铁线描，起伏聚散，与肢体的结构与运动密切结合。菩萨像（图5-24）、供养人均作少女形象，大多头梳高髻，腰系羊肠裙，袒胸露臂而赤足，或侍立，或半跏趺坐，庄重秀丽，温柔典雅，神情喜悦而颐未解，欲语而齿未启，故明朗而含蓄，耐人寻味。罗汉像的制作受仪轨的限制较少，因而生活气息更为浓郁，形貌和性格特征也较为显著而多样。天王、力士的形象，充分发挥了唐代雕塑家善于根据生活感受和特定对象的性格、气质要求而运用夸张变形等艺术手法的本领，充分表现出一种强力之美。

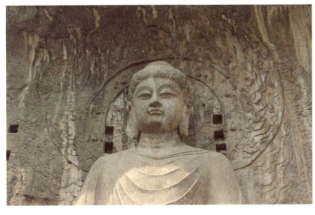

图5-23　卢舍那大佛
（唐）

图5-24　菩萨像
（唐）

四、寺庙彩塑

唐代是中原文化艺术最为繁荣佛教最兴盛的地区，各地寺观林立，其中皆有精美的壁画和塑像。特别是长安、洛阳两地的寺观，绘塑皆出于当代巨匠高手，形象生动，规模宏伟，风格多样，其事迹文献记载不少。唐代中原寺庙难得留存。唯山西五台山的南禅寺（图5-25）和佛光寺因地处偏远山区，得以幸存。

南禅寺在山西五台山县城南22km的李家庄，重建于唐德宗建中二年（781年），庙宇规模不大，主殿内有17尊唐代彩塑，虽曾经元明两代重妆，但未失原貌，基本保存完好。这组塑像皆生动传神，如佛之庄严，阿难之聪敏纯真，迦叶之深于思辨，都在面容眉宇间显露出来；菩萨端庄，供养菩萨姿态生动而富有变化；两尊天王一沉稳，一威猛，各自具有不同性格。佛光寺位于五台县城东北32km，始建于北魏孝文帝时，唐朝极盛，名闻中外。该殿面宽七间，气势宏伟，殿内正中宽达五间的大佛坛上有唐代彩塑35尊，规模宏伟可观，透射着大唐帝国的隆盛气魄。佛坛上的主像为三世佛，释迦佛位于正中，偏袒右肩，一手托钵，结跏趺坐，面相庄严，左右为阿难、迦叶及胁侍菩萨侍立，前有跪在莲花上的供养菩萨。左右两侧的弥勒佛和阿弥陀佛分别作垂坐和趺坐的姿态。两旁及前端也有菩萨及供养菩萨，佛坛外侧是威武雄壮的执剑天王像。这些不同类型的彩塑，身姿于端严中而有细微的动态变化，塑工精妙。

图5-25　南禅寺
（山西五台山，唐）

五、雕塑家

隋唐雕塑家留下姓名的包括韩伯通、宋法智、吴智敏、安生、窦弘果、毛婆罗、孙仁贵、张寿、张智藏、陈永承、刘爽、赵云质、宋朝、候文衍、王元度、廖元立、薛怀义、释方辩、杨惠之、吴道子、元伽儿、王温、王耐儿、张爱儿、刘九郎、员名、程进、李岫和张宏度等不足30人。在这些留下姓名的雕塑匠师中，以韩伯通、宋法智、吴智敏、窦弘果、吴道子、杨惠之等较为重要。

号称"相匠"的韩伯通，早在隋代已享盛名。张彦远《历代名画记》称："隋韩

伯通，善塑像。"《长安志》记载："怀远坊东南隅大云寺内有浮图，东西相值。东浮屠之北佛塔，名'三绝塔'，隋文帝所立。内有郑法轮、田僧亮、杨契丹画迹及巧工韩伯通塑作佛像，故以'三绝'为名。"

关于唐代宋法智和吴智敏，《长安志》谓："宋法智、吴智敏、安生等，塑造之妙手，特名之为'相匠'，最长于传神。"贞观十七年（643年），唐太宗诏遣朝散大夫李义表为大使，融川黄水县令王玄策为副使，率领22人的使团，在婆罗门客使的陪同下前往天竺（印度），宋法智以塑绘巧匠的身份成为使团中的重要成员。贞观十九年（645年）使团到达北印度的摩揭陀国，在释迦牟尼成道的圣地菩提树边刊立汉文碑石。在当地僧众帮助下，宋法智摹绘了摩诃菩提树像（弥勒菩萨）及其他形像的样本。其后京、洛一带，凡有较大规模的造像活动，特别是以摩揭陀摩诃菩提树像为蓝本的造像活动，似都有宋法智参与。吴智敏是与宋法智齐名的相匠，又是被张彦远载入《历代名画记》的画家，塑像长于传神。

窦弘果也是雕像家而兼画家，张彦远《历代名画记》认为他的画"迹皆精妙，格不甚高"，而称他在塑作方面"巧绝过人"。他在武则天时期，任管理百工技巧政务的尚方监丞。东都敬爱寺为唐中宗李显为其父高宗、母武则天祈福所建，据《历代名画记》所记，寺中有窦弘果的塑像多种，"并妙选巧工，各聘奇思，庄严华丽，天下共推"。大殿西间弥勒像、殿中门西侧神像，均出于窦弘果之手。

吴道子主要的贡献在绘画方面，而在塑作上也有相当的成就。据记载，汴梁（今开封）大相国寺排云阁的维摩、文殊像就是他塑造的。他的徒弟张爱儿工擅塑，也擅石雕，他和木工李伏横合造的长安安定坊千福寺多宝塔，在由岑勋撰、颜真卿书的《多宝塔感应碑》中被倍加称述。吴道子在宗教绘画上所创造的"吴家样"，对当时和后世的雕塑艺术也产生了广泛而深远的影响。

杨惠之，唐代著名雕塑家，江苏吴县香山人，生卒年不详，生活在开元、天宝年间。杨惠之与吴道子为同时期人，两人初为画友并均师从张僧繇，各有所成。后因吴道子在绘画上声光独显，杨惠之自知在绘画上难以超越画友，便弃画从事雕塑研究。勤奋和禀赋使他找到了雕塑艺术的新路径，发现了"壔壁"的方法，其后遂以雕塑驰誉海内，与"画圣"吴道子媲美。故史家曰："道子画，惠之塑，夺得僧繇神笔路。"杨惠之的塑像，能抓住人物的外貌特征与神情特点，合乎相术，故称古今绝技。据载杨惠之曾在京兆府为唱戏的名角留杯亭塑像，塑成之日，把塑像面墙放置，京兆人看见背影，都指着说这是留杯亭，其神巧可见一斑。如今在寺庙中经常能看到的千手观音像，相传是由他创造的。据画史记载，杨惠之的雕塑作品当时几乎遍布中原，可惜今天已经很难见到。

第四节　隋唐建筑

隋唐在长期动乱以后复归统一，尤其盛唐时期，政治安定，经济繁荣，国力强盛，与西域交往频繁，是中国封建社会盛期，此时期的建筑艺术也取得了空前成就。隋唐建筑类型以都城、宫殿、佛教建筑、陵墓建筑、陵墓和园林为主，可以用"雄浑壮丽"四字来概括其建筑风格，具有可贵的独创精神，重视本色美，气度恢宏从容，堪称中国建筑艺术的发展高峰。

一、都城与宫殿建筑

唐朝都城为西京长安和东都洛阳。长安城原是隋代规划兴建的,但唐继承后又加以扩充,使之成为当时世界最宏大繁荣的城市。长安城的规划是我国古代都城宏伟、严整的方格网道路系统城市规划的范例。长安城分为宫城、皇城和外郭城三大部分,东西约2500m,南北约1000m,宫城位于北部的中心,主要供皇帝居住和朝政宴乐。皇城在宫城的南面,是百官衙署办公的区域。长安城东西各有称为东市和西市的大商市,居住区尚有110坊,坊下有里,里下有曲,里曲之中居住着居民,它气势恢宏,格律精严。宫殿组群极富组织性,空间尺度巨大,舒展而大度。隋唐都城建设展示了高超的建筑技术,形成了完整的体系。

二、宗教建筑及其他

隋唐佛寺今天几乎无存,但其形像可从敦煌石窟数以百计的大型经变故事壁画中看到。经变故事画中的佛寺,是一些具有中轴线的、规整的院落。中轴线上从前至后有三座殿堂,前殿最大,是全寺的构图主体,配殿、门屋、廊庑、角楼都对它起烘托作用。大殿前方的主要院落是统帅众多小院落的中心。整个建筑群有丰富的轮廓线,单层建筑和楼阁交错起伏,长长的低平的廊庑衬托着高起的配殿楼阁,形成美丽的天际线。与欧洲教堂的巨大体量相比,佛寺建筑体量尺度适宜,蕴涵着建造者对佛国净土的理解:宁静而安详。

敦煌壁画中的佛寺并非虚构,而是现实生活的再现。1945年,中国建筑史学家梁思成先生在翻阅敦煌壁画画册时,发现壁画上清晰地绘出了五台山的佛寺,按图索骥,他找到了藏在深山中的佛光寺大殿。佛光寺大殿建于唐大中十一年(857年),是一座中型殿堂,建在寺的最后高台上,站在殿前,可以俯视宽广的院落。大殿平面长方形,正面7间,进深4间,面积近500m^2。屋顶为单檐庑殿,屋坡缓和。五台山佛光寺大殿一直被公认为我国现存最早的木构建筑之一,也是我国现存的唐代殿堂型构架建筑中最典型、规模最宏大的。

与木结构难以保存的特点相比,砖石结构的建筑更易于留存下来,目前我国保留下来的唐塔均为砖石塔。西安大雁塔、小雁塔都是唐塔的代表。小雁塔位于陕西西安市南的荐福寺内,因其形似大雁塔而体量略小故名小雁塔(图5-26)。它是一座密檐式砖塔,原为15层,后经多次地震仅存13层。塔身由下而上逐渐减小,越往上越紧凑,自然收顶,形成秀丽舒展的外轮廓。塔身四面开券门,底层青石楣上布满线刻供养人图像与蔓草花纹。整座小雁塔玲珑精致,别具风韵,是唐塔中的精品。

隋代留下的建筑物有著名的河北赵县安济桥(又称赵州桥)(图5-27)。安济桥是我国现存最古老的石桥。它是一座弧形单孔拱桥,大拱由28道石券并列而成,跨度达37m。在桥两端的石拱上,各有两个券洞,既便于排洪,又减轻了桥的重量。这种结构形式,称为"敞肩拱",是世界桥梁史上的首创。石桥两侧的望柱栏板上还有精美的雕塑。桥上的装饰与整个石桥一起构成了一个完美的桥梁建筑整体,宛如一道凌空的彩虹,横跨在洨河之上。安济桥以它优美的造型和悠久的历史在中国桥梁史上占有重要地位。负责设计建造此桥的是著名的工匠李春。

The Tang rulers embellished their empire with extravagant wooden structures. Unfortunately, few Tang buildings survive. Among them is the Foguang si (Buddha Radiance Temple) on Mount Wutai, one of the oldest surviving Buddhist temples in China. It lacks the costly embellishment of imperial structures in the capital, but its east main hall displays the distinctive curved roofline of later Chinese architecture. A complex grid of beams and purlins and a thicket of interlocking brackets support the overhang of the eaves-some 14feet out from the column faces-as well as the timbered and tiled roof.

图5-26 小雁塔
（陕西西安，唐）

图5-27 安济桥
（河北赵县，隋）

第五节 隋唐工艺

隋唐时期手工业发达，科学进步，工艺美术出现新水平，陶瓷、染织、金银器、铜镜等在设计和制作上都有了很高成就。造型精巧，色彩华丽，纹样新颖活泼，技术精良，品种繁多，不少传统工艺在前代成就基础上取得重大的突破和创新。

一、陶瓷工艺

唐代继承隋厚葬风气，在前代彩绘陶俑的基础上创造了绚丽多彩的三彩陶。它是采用白色黏土模制成或捏成人物、动物或器物的胚胎，又以矿物和金属氧化物为釉料，在同一器物上交错地施以黄、绿、白或黄、绿、蓝、赭、褐、黑等基本釉色，经高温烧制而成。唐三彩的内容几乎包罗万象，反映了盛唐社会繁荣的诸多方面，包括天王、力士、文官、贵妇、女侍、男僮、牵马或牵骆的胡人和骑马武士、杂技乐舞等人物形象以及各种现实中的或想象中的动物形象。造型上整体的雕塑手法采用洗练明快的线条来勾勒轮廓，摄取神态。局部则用浮雕手法来增加立体感，以写实手法加以刻画。塑造的形象既惟妙惟肖又概括简朴，既形态生动又富有神韵。唐三彩是在继承汉代绿、褐釉陶器的基础上发展起来的，是中国制陶技术发展的高峰，当时就已驰誉中外。早在唐初就远销海外，在印尼、伊朗、埃及、朝鲜、日本等地，都发现过唐三彩的器皿或碎片。这件"三彩载乐驼俑"（图5-28）是唐三彩载乐驼俑中的佼佼者。出土于唐右卫大将军墓。骆驼昂首伫立，引颈作嘶鸣状，通体棕黄色，从头顶到颈部，下颌到腹间以及两前肢上部都有下垂长毛，柔丽漂亮。驼峰上的处理颇具匠心：驼峰上架并铺有带流苏的长方形菱格毡垫。平台犹如一小巧、精致的舞台、众乐俑神情专注，至动情处甚至摇头晃脑。它们奏的是胡乐、而五官特征却全是汉人面目。艺术家大胆的想象和富有浪漫色彩的艺术再现，为我们展现了大唐物阜民安、歌舞升平、胡汉交融的时代风貌。

青瓷在唐代陶瓷中仍占最重要的地位，遍布全国各地。最具代表性的是越州等地烧造的越窑瓷器，窑址在今浙江余姚、绍兴和上虞一带。越窑青瓷坯料加工精细，胎骨致密而薄，叩之其声清脆，瓷釉细润晶莹，色泽翠绿如碧玉。陆羽《茶经》赞美其"类冰""类玉"。故宫博物院藏有唐青瓷龙柄凤头壶，造型新奇，装饰华丽，壶口捏制成别致的凤头，壶柄设计成弯曲的长龙，腰部装饰波斯风格的联珠纹，既有传统风格又融会外来样式，显示唐代瓷窑工勇于创新的精神。白瓷是唐代陶瓷中的另一重要品种，以邢窑为代表。据文献记载，邢窑的窑址在今河北内丘县，而近

The Sancai technique dates back to the Tang Dynasty. However, the colors of the glazes used to decorate the wares of the Tang Dynasty generally were not limited to three in number. In the West, Tang sancai wares were sometimes referred to as egg-and-spinach by dealers, for their use of green, yellow, and white（though the latter of the two colors might be more properly described as amber and off-white or cream）.

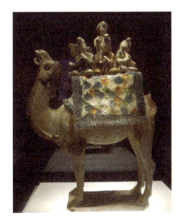
图5-28 三彩载乐驼俑
（唐）

年经调查，在内丘以北的临城发现唐瓷窑址，当是邢窑。对邢窑出土瓷片考察，其胎体坚致细腻而薄，釉色洁白而净，器形规整，同样是瓷器中之上品。

二、金银器

唐代社会富庶，上层社会生活奢侈华贵，金属金银制造的器物特别受到重视，成为工艺美术品中的突出品类。唐代金银器以饮食器最多，而在饮器中，前期酒器较多，后期茶具较多。此外还有药具及盒、函等盛物器具。在唐前期，不少金银器的形制受中西亚的影响较多，如胡瓶、八曲长杯、高足杯、把杯等。唐代金银器加工精细，技艺卓绝，制作上熟练地运用了切削、抛光、铆制、焊接等工艺，装饰上善于运用锤揲、錾刻、模冲、镂空、镶嵌、平脱等手法，或线纹优美流动，或点面疏密相间，饰以珍禽异兽和卷草团花，富贵又辉煌，为前代所不能比拟。其中舞马纹提梁银壶，造型仿皮囊形制，壶口在器顶偏于一侧，具有草原游牧民族器物的特点。壶身两面各有一马，肌骨健美、颈系飘带、口中衔杯，后足卧，前肢撑起，昂首扬尾作舞蹈状，姿态生动传神。而马身鎏金，与银底呼应，具有华美突出的特点。

三、织染工艺

到了唐代，织绣工艺十分发达。中央设有织染署专门管理生产，分工很细。唐代织绣工艺努力追求华丽的色彩效果。丝织的品种很多，而以织锦最著名，一般称为"唐锦"。它是以纬线起花，用二层或三层经线夹纬的织法，形成一种经畦纹组织。因此，区别于唐代以前汉魏六朝运用经线起花的传统织法，称汉锦为"经锦"，称唐锦为"纬锦"。纬锦能织出复杂的装饰花纹和华丽的色彩效果，加以唐锦在传统的图案花纹基础上又吸收了外来的装饰纹样，所以它具有清新、华美、富丽的艺术风格。唐锦的装饰花纹有：连珠纹、团窠纹、对称纹、散花等。连珠纹可以作为唐锦的代表纹样，它是在一个圆形的适合图案的周边，布满连接的小圆形，如同连珠，故名。《连珠纹胡王牵驼锦》1964年出土于丝绸之路的要塞高昌古国。这幅织锦的图案便是以连珠纹为几何骨架，连珠骨架内填充着主题纹饰——胡王牵驼图案。胡王持鞭牵骆驼，一个圆圈内有一正一倒两个这样的形象，仿佛牵驼的胡王在经过沙漠绿洲时的情景，胡王喜悦之情溢于言表。

四、铜镜

我国铜镜可分为6个时期：早期（齐家文化与商周）、流行期（春秋战国）、鼎盛期（汉代）、中衰期（三国、晋、魏、南北朝）、繁荣期（隋唐）、衰落期（五代、十国、宋、金、元）。从其流行程度、铸造技术、艺术风格及其成就等几个方面来看，以山东、河南、陕西、安徽居多。唐镜兴盛的原因有二：一是由于瓷器兴起，一般日用器皿改为瓷器，从而使金属工艺制作技术集中到铜镜上来，唐镜装饰日益精美；二是唐代流行以铜镜为馈赠礼品，带动了铜镜在市面上的流行。唐代铜镜具有鲜明的时代特征：首先，在题材上有不少创新，如"瑞兽葡萄纹镜"，将西域传来的葡萄纹与中国的瑞兽相融合，反映了唐代这个文化大交流时代的特征；其次，多采用五言或七言诗，使金属工艺与唐诗相结合，反映了唐代诗歌昌盛的时代特征；最后，在铸造和装饰手法上有许多创新，如金银平脱工艺、螺钿工艺等。

第六章　五代两宋美术
（907～1279年）

公元907年朱温篡唐建后梁，此后历经五代十国的短期分裂，北宋王朝的相对统一，南宋政权和金朝的对峙，各个时期的政治形势、经济发展和社会思想状况，都对美术发展有着不同程度的影响。较之唐代，宋代手工业及商业发达、科技的进步、皇室和士人的重视、市民阶层的壮大使美术与社会建立了较前代更为广泛和密切的联系，现实性与世俗性明显增强，题材多样，技巧更成熟，风格更趋精密不苟。宫廷美术繁荣，画院广聚人才。士大夫绘画潮流涌起，画史和绘画著录大量出现。绘画成就极为突出，五代山水画家发展出皴擦点染的表现技巧，并依据南北地域差异，开创艺术表现的南北风貌与派别。宋代更是名家辈出的时代，北宋山水画深厚、丰富、写实，笔墨繁复，常采用全景式构图；南宋山水画简练、单纯、构图取景多用一角半边式，追求诗趣与意境美。花鸟画写实与写意并行发展，形成了"黄家富贵、徐熙野逸"两种不同的艺术风格。人物画既有精致秀雅的描绘，也有简约洒脱的表现。艺术家生动而形象地反映了从宫廷贵族到市井乡村的社会现实。雕塑仍服务宗教，但规模不及唐朝，形象变丰腴为清秀，流露世俗化倾向。宋代工艺风格典雅，宋瓷讲求韵味，是中国工艺美术史上的典范。

The Northern School represented by Jing Hao and Guan Tong was famous for their grand composition of large mountains and broad rivers. However, the signature style of the Southern School represented by Dong Yuan and Juran is their simplistic depiction of southern China, a world of constant misty, drizzly rains and light breezes.

第一节　五代绘画

一、山水画的南北二派

五代山水画，风格纷呈，画家众多，代表着五代山水画的人物是画史上常提及的"荆、关、董、巨"。"荆"指荆浩，"关"指关仝，"董"指董源，"巨"指巨然。"荆、关、董、巨"从各自生活的地区体察山水情势，将自然山水化为笔底生机勃勃的艺术形象。荆浩表现太行山景色；关仝描绘关、陕一带风光，成为北方山水画派的代表人物；董源和巨然绘江南山水，开创南方山水画派的风格。南北二派都创造了自己独特的表现方法，成为中国传统山水画的不朽宗师。

荆浩，字浩然，生于唐大中年间，卒于五代后梁时期，沁水（今属山西）人，五代杰出画家。唐代因避战乱隐居于山西太行山的洪谷，自号洪谷子。他长期接触北方的自然山川，笔下多为崇山峻岭，重峦叠嶂，气势宏伟而壮观，创造了气势雄伟的北方山水画派，成为具有里程碑地位的大师。他的《笔法记》为中国水墨山水画建立了完整的理论体系，文中特别强调对真山水的观察体验，和塑造真实动人的艺术形象，提出"气、韵、思、景、笔、墨"六个要素，发展了谢赫的六法论。荆浩现存世作品极少，有《匡庐图》《雪景山水图轴》《山阴宴兰亭阁》等，著录于《故宫名画三百种》《宣和画谱》。传为他画的《匡庐图》（图6-1），表现了巍峨山峰以及山脚下幽居的景象，笔墨皴法，全景式构图，高远、平远、深远兼具，较之唐

图6-1　《匡庐图》
（荆浩，五代）

Jing Hao (birth and death years unknown), art name Haoran, was a native of Qinshui in today's Shanxi Province. In Bifa Ji he describes six underlying essentials of painting: the first is spirit, the second rhythm, the third thought, the fourth scenery, the fifth brush, and finally the sixth, ink.

Guan Tong (date unknown) was born in Chang'an. When he was young, he learned from Jing Hao and during his later years he made higher achievements than Jing.

Despite his influence on the course of Northern Chinese paintings, few works produced by Jing Hao have survived to the present day. The piece most frequently held as a template of his style is Mount Lu, an ink painting on silk scroll.

Dong yuan of the Southern Painting Sect, art name Shuda, date of birth unknown, died in A.D.962. He was born in Zhongling (present-day northwest of Jinxian, Jiangsu province). Most of his paints have sceneries of south of the Yangtze River with exuberant grasses and trees.

代山水画，技巧有明显提高。

关仝，长安（今陕西西安）人，五代末至宋初的山水画大师。他刻苦钻研，废寝忘食地学习老师荆浩的画，有"出蓝"之誉，与荆浩并称"荆关"，二人共同奠定了北方山水画派。关仝擅画秋山寒林、村居野渡之景，笔下展现黄河两岸的山川，"上突危峰，下瞰穷谷""石体坚凝，杂木丰茂"，其画"笔越简而气愈壮，景越少而意越长"，引人入胜而玩味不尽，具有很强的艺术魅力，被称为"关家山水"。其传世作品《关山行旅图》（图6-2）是关仝的典型画风，峰峦峻厚而有变化，山腰云气缭绕，山下板桥枯树、荒村野店，点缀以人物，带有荒寒的情调，使人观之"如在灞桥风雪中，三峡闻猿时"，这应是画家身处动乱时代的心境反映。

与荆浩、关仝为代表的北方山水画派相对应，南方有以董源、巨然为代表的表现江南山水的江南画派。

董源，字叔达，钟陵（今南京）人，事南唐为后苑副使，是供职于宫廷的画家。他的山水人物皆甚精妙，能作"崭绝峥嵘之势，重峦绝壁"之景，最受后人欣赏的是以水墨淡彩创造性地图绘出的江南山川，江河纵横，草木丰茂，山峦明秀的风光。他画山用点子皴或披麻皴，笔墨繁复而含蓄，给人以气候润泽、草木繁茂的感觉。董源的代表作《潇湘图》（图6-3）是描述潇湘地区风景的画卷。整个画面笼罩着夏夜的气氛，林间雾霭弥漫，薄暮的微光在渔夫和行人那小小的身影上闪动。由于景色渗透了静谧，似乎可以听到人们隔河的呼唤，充满了"洞庭张乐地，潇湘帝子游"的诗意。董源的另一幅代表作《夏山图》，用同样的手法描绘了夏日草木丰盛、岚山郁苍、溪桥渔浦、洲渚掩映的江南景色。董源的另两幅作品《溪山行旅图》和《龙袖郊民图》展示了他在表现技法上的另一特色。画冈峦起伏，洲渚芦汀，草木葱郁，辽阔的景色隐现于云烟之中，山坡草木以墨点兼披麻皴画成，干湿、浓淡、虚实、皴染均掌握得恰到好处，是典型的"淡墨轻岚"一体。

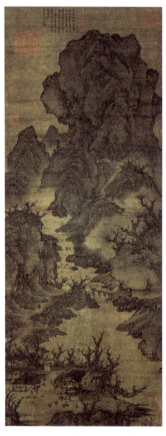

图6-2 《关山行旅图》
（关仝，五代）

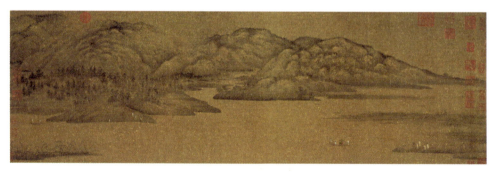

图6-3 《潇湘图》
（董源，五代）

巨然，五代南唐、北宋初期画家，僧人，董源的弟子。后因留居汴京，北方的自然环境和北方山水画派给予他新的影响，创造出一种融合南北的新面貌。他的画在构图上，有北派特点，山峦拔地而起，下有巨壑，瀑布高悬，水流湍急，布局虽然宏大，却无北派的雄奇、峻峭之感。山石皴法仍用长披麻皴，以淡墨画山石，然后以焦墨破笔点苔法点树叶。浓淡交错，点线并置，更显得气格秀润，墨彩腾发，总体效果仍具有董源的那种平淡与幽远。传世作品有《层崖丛树图》《秋山问道图》，现藏于中国台北故宫博物院，《万壑松风图》（图6-4）藏于上海博物馆。

以董源和巨然为代表的南方山水画派的影响是深远的，其山水画艺术成为一种富有生命力的传统，并为后世的艺术家们所继承发展。在宋代米氏父子、元代黄公望、倪瓒、高克恭，明代沈周、文征明、董其昌等人的山水画中都可以找到这种传统的基因。

二、人物画

五代时期的人物画，与山水、花鸟画一样，呈现出地域风格的分野。发展了唐以来的世俗化倾向，内容上注意反映现实生活，技法上也是在唐代精丽秀致的基础上进一步发展，当时的肖像画非常普遍，出现了许多"写真"的名家。享有盛誉的人物画家有周文矩、顾闳中等人，他们的作品多直接描绘贵族生活的题材。

周文矩（约907～975年），建康句容（今属江苏省）人，五代南唐画家，周文矩工佛道、车马、屋木、山水，尤精于画仕女，其肖像画也甚为出色。他的仕女画从题材内容到表现形式，都因继承了唐代周昉的传统而变得更加繁富纤丽。传世作品有《琉璃堂人物图》《重屏会棋图》《宫中图》等。周文矩《重屏会棋图》（图6-5）描绘南唐中主李璟和其弟下棋的情景，是一幅具有情节性的肖像画。此画正中端坐观棋者为李璟，侧坐弈棋的三个人应为其弟齐王景遂、燕王景达及保宁王景逿。《重屏会棋图》设色古雅，与人物衣冠和室内陈设的简朴相协调。人物情态刻画细致，衣纹线描皆细劲曲折而略带顿挫，属于典型的周文矩画风。《琉璃堂人物图》描绘了盛唐诗人王昌龄与其诗友李白、高适等在江宁琉璃堂聚会的情景。此画人物形象刻画入微，表现出其不同个性，反映了晚唐五代上层人物的生活与精神面貌。

顾闳中（约910～980年），江南人，曾为画院待诏，是五代南唐著名的人物画家，他的人物画神情意态逼真，用笔圆劲，间有方笔转折，设色浓丽。他所作的现存于北京故宫博物院的《韩熙载夜宴图》（图6-6），是一幅具有深刻主题思想和较高艺术性的作品。此图开卷便展开了主题，阔面宽肩、长髯高冠、心情沉郁的韩熙载正与满堂宾客专心致志地听琵琶演奏，按照夜宴进行的过程，描绘了欣赏音乐、

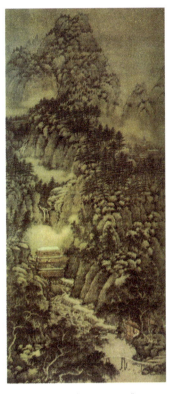

图6-4 《万壑松风图》
（巨然，五代）

Ju ran (date unknown) was born in Jiangning (Nanjing) and was a Buddhist monk at Kaiyuan Temple in Jiangning and his active career continued even into the Northern Song Dynasty. He was a student of Dong Yuan.

Zhou Wenju (907-975) was the painter of the imperial Art Academy of the Northern Tang Dynasty in the Five Dynasties period. He was talented in painting human figures and landscapes, especially skillful at painting court lady which executed slender outline with vivid appearance and spirit.

Gu Hongzhong (9l0-980) was a Chinese painter during the Five Dynasties and Ten Kingdoms period of Chinese history. His most well-known work is the Night Revels of Han Xizai. The Night Revels of Han Xizai is a painted scroll depicting Han Xizai, a minister of Li Yu. This narrative painting is split into five distinct sections: Han Xizai listens to the pipa, watches dancers, takes a rest, plays string instruments, and then sees guests off.

舞蹈、休息、调笑等。整个画面余音绕梁、舞姿蹁跹、觥筹交错、笑语杂沓，更反衬出韩熙载抑郁无奈、心猿意马的精神状态，揭示了其不得已而为之的"纵情声色"背后的矛盾与苦闷。《韩熙载夜宴图》画面情节复杂，人物众多，但安排得简繁得当，主客有序。对于神情，画家依据画中人物不同年龄和性格都作了不同的处理。重复出现的人物皆可一一辨认，足见画家的深厚功力。人物造型方面，画家极力避免雷同，如五位乐伎以正面、侧面、半侧面不同的视角排开，画面活跃而不呆板。又如第一场景中状元郎倾身侧首全神贯注地聆听弹奏之情态，第二段观舞中和尚尴尬的表情等皆惟妙惟肖。全图的情节选绘、形象刻画、衣饰描摹、道具选择、用色用线都恰到好处。

王齐翰，南唐建康（今南京）人，后主李煜时为翰林待诏，擅长道释及人物，画风上"不吴不曹，自成一家，其形式超逸，近世无有"，具有自己独特的面貌。他画的高人逸士被评为"无一点尘埃气"，所画罗汉有玩莲、玩泉、岩居等式样，立意上颇有创新。王齐翰绘画作品有《勘书图》（图6-7）传世。此图描绘一文人在书案前挑耳的情状，其身着宽大的袍服，袒胸赤足，一手挑耳，一目微闭，脚趾翘起，看似平凡的细节，却揭示出士大夫悠散的生活和闲适的心态。

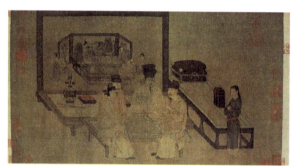

图6-5 《重屏会棋图》
（周文矩，五代）

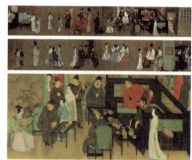

图6-6 《韩熙载夜宴图》
（顾闳中，五代）

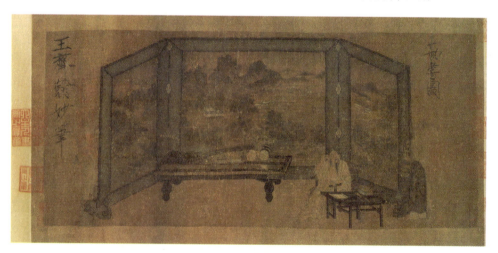

图6-7 《勘书图》
（王齐翰，五代）

三、花鸟画

中国传统花鸟画自唐兴起,至五代黄筌、徐熙两位大师的出现,他们都重视写实,但风格迥异,相映生辉,人们用"黄家富贵,徐熙野逸"来概括二人不同的艺术风格,他们二人代表了花鸟画的两大艺术流派。

黄筌(约903~965年),字要叔,四川成都人,西蜀宫廷画家,后入北宋画院,17岁即为前蜀画院待诏,又历后蜀,后入北宋,一直没有离开过画院,是一位御用画家,所以其绘画的题材,手法都反映了宫廷贵族的要求。作品以富丽工巧见称。北宋统一之后,黄筌父子入宋画院,其画风在宫廷花鸟画上占统治地位,成为院画派花鸟画的典范。黄筌传世的作品至今仅有《写生珍禽图》一件。《写生珍禽图》(图6-8)描绘飞鸟、昆虫、龟介等20余种类型,造型逼真,对于鸟羽的蓬松感,蝉翼的透明感,龟壳的坚硬感等的刻画,确乎达到了栩栩如生的效果。左下角款署"付子居宝习",表明此图是黄筌教儿子黄居宝习画的范本,虽然此图并无构图上的组织,但仍可看出黄派"用笔新细,轻色晕染"的特点。黄筌的花鸟画多取材于宫廷苑囿中的珍禽异鸟和奇花怪石,画法工整细丽,其表现技法妙在赋色,用笔极其精细,不见墨迹。这种勾勒填彩的精细画法,受到了宫廷贵族的追捧,有"黄家富贵"之称,并一直左右着崔白、吴元瑜之前的北宋宫廷花鸟画。

徐熙,江宁(今江苏南京)人,五代南唐士大夫画家。他出身江南名门望族,但本人却是个不求闻达,闲散的江湖处士,他性情放达,志节清高,以绘画自娱。徐熙的画,师承不明显,主要靠师法自然和独创,擅画江湖间的芦苇野鸭、花竹杂禽、鱼蟹草虫和蔬苗瓜果,有野逸的韵致。画法上自创"落墨法",用粗笔浓墨,写枝叶萼蕊,略施杂彩,画中色不碍墨,不掩笔迹。这与黄筌细笔勾勒、层层叠染、色泽艳丽的表现技法迥异。这种看似用笔草草,实际上是一种水墨为主兼用色彩的新画风,具有生动活泼的笔墨趣味和朴实淡雅的格调,颇能传达野逸之趣,受到文人士子的重视。徐熙作品早已不存,现传为徐熙的《雪竹图》《玉堂富贵图》《雏鸽药苗图》皆非真迹,只能从中领略其风格和画法。

Flower-and-bird paintings once were the major compositions attracting the interest of the imperial court. Of the Five Dynasties the imperial painter Huang Quan's (903-965) works featuring delicate brushwork and heavy color was the representative of its kind.

Xu Xi. another important painter of the same period, on the contrary considered his imperial topic and style extravagant and wasteful and would rather explore the topic of ordinary rivers and forests and sought paintings of outside world. He was famous for light color and ink paintings of flowers, birds, fish insects, and fruits and vegetables.

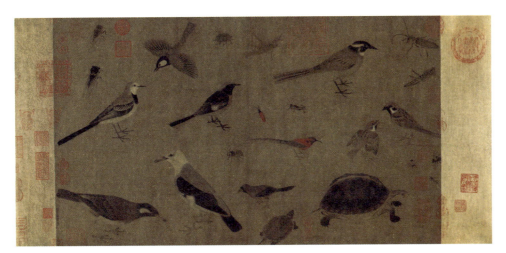

图6-8 《写生珍禽图》
(黄筌,五代)

第二节 两宋绘画

一、北宋画院及院画

画院原指中国古代宫廷中掌管绘画的官署。它的主要功能是根据皇家需要绘制各种图画，还兼有皇家藏画鉴定和整理工作以及绘画人才培养的功能。画院一词沿用至今，成为中国现代美术创作和研究机构的名称。宫廷画院始于五代，盛于两宋。据文献记载，自殷商以后，政府就设置专门机构，统率各种美术人才，但宫廷中的百工属工奴的性质。春秋战国时期，绘画匠人为诸侯作画，被称为"史""客"，地位略有提高。到了汉代，设置了专门的"上方画工"。东汉末年，刘旦、杨鲁等都是光和间待诏尚方，这是画工最早被任为待诏的纪录。魏晋南北朝时期，许多艺术家任职于朝廷，供艺于朝廷。唐初设翰林院，作为内庭供奉艺人杂居的地方。后来翰林院的性质有了改变，把明儒学士分出成立翰林学士院，而翰林院就成了纯技艺人员聚集的机构，画院之称始见于此。南唐、西蜀继承唐代而有翰林院，并有画院之称。西蜀前后主很重视绘画，画院制度较唐更完善。宋艺、高道兴、黄筌、黄居寀等都是画院有名的画家。南唐画院也很发达，顾宏中、周文矩等都是画院待诏。宋代是画院的兴盛时期。从五代开始，延续了将近400年的画院，至元代中断。明代御用画家归工部将作司管辖。清代乾隆年间设如意馆和画院处，分别管理御用画家，后归并为如意馆画院。但清明两代的画院制度都不如宋代完善。

两宋时期可谓历史上画院隆盛的代表，画院制度也因此最为完备。宋代开国之初，设立了图画院，西蜀、南唐画院的画家也多随降主归宋进入画院，大批中原绘画高手也被召入宫中，可谓人才济济。北宋画院至宋徽宗赵佶时期达于极盛。宋徽宗把画院画家提升到与文职官员相同的地位，在经济待遇上，画家也享有较高的"奉值"。宋徽宗还为宫廷画院设立了一种完整的制度，既是创作机构，也有培养人才的任务。画家来源除前代画家及画院画家引荐外，绝大多数通过考试录取。赵佶认为考试而来的画家，有的尚不合自己的胃口，有的画师的技术水平和艺术修养有待进一步的提高，于是决定自己亲自培养，因而设立了"画学"专业，这也是中国历史上第一个皇家美术学院。可以说宋徽宗是个不称职的皇上，却是一个杰出的"皇家美术学院院长"。他对两宋绘画的繁荣起到了很大的推动作用。"画学"的学科分为专业课和共同课，专业课有：道释、人物、山水、鸟兽、花竹、屋木六门；共同课有："说文""尔雅""方言""释名"等，此外又设问答（有关画理）。画师们在创作过程中，往往要经过帝王的审查和训导，"宋画院众多，必先呈稿，然后上真"。总之，画家的创作实践，技法训练及院中其他活动，无不受到统治者的直接干预和限制。据《宋史·选举制》记载，画院在艺术史上的取士标准是"以不仿前人，而物之情态形色，俱若自然，笔韵高简为工""夫以画学之取人，取其意思超拔为上"。院画在构思上讲求含蓄巧妙，达到诗情画意相得益彰。

二、北宋中原画派与院体山水画

北宋王朝建立，开封、洛阳等地成为画家云集、绘画活动最为活跃的地区。山

Continued a tradition established in the Later Tang and Later Han periods of the Five Dynasties. the Song Dynasty set up the Imperial Painting Academy to train painters for the court.

Song Huizong and his period Following the achievements in the Sui, Tang and the Five Dynasties. Further progress was made in the field of painting during the Song Dynasty. Imperial court painting, scholar-officials' painting and folk painting. Each exhibiting distinct features yet keeping influencing, and infiltrating into others, jointly defined the Painting of the Song Dynasty.

水画在五代的基础上继续发展，并着力于展现关洛一带大自然雄浑开阔的景象。北宋前期以李成、范宽最为杰出，与五代关仝并列为最有影响的"三家山水"。宋代郭若虚《图画见闻志》中将关、李、范誉为"智妙入神，才高出类，三家鼎峙，百代标程"，成为当时山水画家的典范。

李成（919～967年），字咸熙，祖先是唐代宗室，因避唐末五代战乱移家山东营丘。齐鲁原野的自然环境给了他新鲜而深切的感受，使他在技法形式上形成了自己的特色，擅长寒林平远之景，其山水画"气象萧疏，烟林清旷，豪锋颖脱，墨法精微"，自成一格。他笔下的树"千径可为梁栋，枝茂凄签生阴"，枯枝寒林和挺拔长松，是他表现的精彩题材。他画山石，多用湿墨皴染，明快透亮，有"烟岚轻动"之感。他的艺术个性主要表现在烟林平远的景色描绘中，变荆、关雄奇深厚的画风为清旷萧疏，能"扫千里于咫尺，写万顷于指下"。《晴峦萧寺图》和《读碑窠石图》是李成的代表作。《晴峦萧寺图》（图6-9）为远、近、中三阶段构图，以主峰为中心，画面层峦叠嶂，构成深远的空间，山岩上的蟹爪寒林，增加了冬临的萧肃气氛。

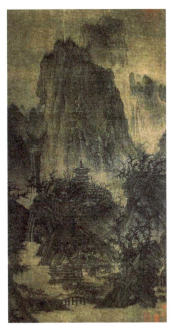

图6-9 《晴峦萧寺图》
（李成，北宋）

范宽（约950～1027年），名中正，华原人。性情温和，嗜酒好道。他长期居住在终南山和太华山中，常危坐终日，纵目四顾，流连于林麓、崖谷，观览云烟变幻，阴雾晦明、种种难状之景。他与自然默于神遇，把领略到的山川之趣和自己对山川的感情凝聚在画笔上，为"山川传神"。他的画构图严谨完整，崇山雄厚，巨石突兀，林木繁茂，满山遍野，丰满宽远，气势逼人。范宽的《溪山行旅图》（图6-10）可称作古代山水画中的典范之作。画面上矗立在正中的雄峻大山，占有2/3的画面，顶天立地，壁立千仞，给人以鲜明的印象；一泻千尺的瀑布、山路边淙淙溪水和山路上的驴队行旅，极其生动真实地表现出北方山川的壮美；在静谧的山野中仿佛能听到水声和驴蹄声，情景颇为动人。《临流独坐图》层峦叠嶂，烟云浮动，楼观丛林，若隐若现，山脚水边有茅堂屋舍，有人在河边树下欣赏大自然的壮观景象。范宽还以画雪著称，《雪景寒林图》《雪山萧寺图》都描出了大雪弥盖，寒林丛生的苍茫境界。

燕文贵（967～1044年），吴兴（浙江湖州人）人。初在汴梁（今河南开封）街头卖画，被人发现后举荐进入画院。擅山水、界画、人物。其画法最大的特点是将工整富丽的楼阁殿堂置于溪山之间，布置工整严谨，并点缀人物活动，富有生机。有《溪山楼观图》《烟岚水殿图》等作品传世。《江山楼阁图》以横卷的形式展开，表现出重叠的山势，卷尾则是烟江浩渺辽阔的平远之景，期间布置楼观、殿宇、舟船及人物，画中山石皴染、笔法劲峭，林木似迎风摇曳，人物如蚁、动态生动，在精细严整中散发出清雅秀润的情致，虽有李成的影响，但却融入南方的秀丽。

许道宁，长安人，出身民间，生活年代主要在真宗、仁宗之际，即公元11世纪

Li Cheng (919-967) was almost a contemporary of Jing Hao and Guan Tong. Li Cheng was good at writing poems zither and playing chess, but he had never been an official in his lifetime.

Fan Kuan was a native of Huayuan (Yaozhou), Shanxi Province. He established his own style based on his observation of Nature, becoming a representative of the "north school" along with Li Cheng. His famous works include Travelers in Streams and Mountains (Xishan Xinglv Tu) and Snow in a Cold Forest (Hanlin. Xuejing).

Travelers Among Mountains and Streams: The towering "host" mountain occupies two-thirds of the composition at the painting's very center. A waterfall in a deep ravine to the right is balanced by a smaller mountain at the left. Behind the two large boulders in the central foreground, travelers make their way along the sloping path. They are the subject of the painting. In the middle ground, a stream separates two massifs. The dense foliage of deciduous and coniferous trees gives way to reveal the buildings of a magnificent temple. Mist in the middle ground effectively conceals the base of the host mountain, reinforcing the imposing manner of that Peak.

Guo Xi, In Spirituality by Forest Stream, a collection of his essays on painting complied by his son Guo Si. Guo Xi suggested that a landscape should give viewers a feeling as if they were present on the scene, where they can take a stroll, feast their eyes, have fun and take a brief retreat. He also encouraged the painters to travel extensively and observe everything closely in an effort to learn from nature. He also summarized the Painters'observation skills into three perspectives -remoteness in height, remoteness in depth and remoteness in horizon.

Mi Fu. calligrapher and art critic of the Northern Song Dynasty was an admirer of the simple and innocent style of DongYuan's paintings. In his painting XiaoXiang River, he abandoned the use of color and there are no unusual mountain peaks and strong rocks.

前叶。早年他以卖药为生，在街市售药同时作山水画，成为吸引和招揽顾客的手段，后以绘画知名于世，为当时士大夫所欣赏敬重。宰相张士逊曾有诗云："李成谢世范宽一死，唯有长安许道宁。"可见他当时影响之大。《渔父图》为其晚年杰作。此图又名《秋江渔艇图》（图6-11）。以长卷形式画出高峻的峰峦、苍凉的野水、劲硬的林木，山水间点缀渔樵行旅。笔法粗放，线条劲畅，墨法淋漓，观之清新悦目。

郭熙（约1000～1090年），字淳夫，河阳温县（今河南孟县）人。官至画院最高职位翰林待诏直长，深得宋神宗的宠爱。他初学李成，后师各家，又师自然，创造了自己的风貌。郭熙作品据《宣和画谱》著录有30余幅，国内外现存作品尚有近20幅。其山水画变化多端，代表作《早春图》（图6-12）描绘出春回大地，乍暖还寒时的自然景象。峰峦秀挺，烟霭浮腾，林木多姿，溪流淙淙，全画荡漾着春天的气息，饱含着活泼的生机。其他如《山庄高逸图》《溪山秋霁图》《幽谷图》《秋山行旅图》等，都是奇突雄壮、消旷幽远、主题明确而富有季节感的优秀作品。他不仅是一位杰出的画家，也是一位卓有建树的山水画理论家。他的理论成就见于郭思记录整理的《林泉高致》一书。他认为要发现自然山川的审美形象，获得深刻的审美感受，创作出好的作品，画家必须首先要以"林泉之心"去"身即山川而取之"，即以审美虚静的心胸对自然山水进行直接的审美关照。这是对"外师造化、中得心源"命题的丰富和发展，他最早提出的"三远法"，是研究山水画透视原则和空间处理的重要法则。

由于受北宋中期出现的"文人墨戏"之风的影响，到徽宗时期又有一个新的山水画派异军突起，即所谓"米点山水"。首创人米芾（1051～1107年），字元章，本太原人，迁居襄阳，曾长居镇江。他常年观察长江沿岸的云山烟树，于是在绘画中借鉴董源画法，多用水墨点染，不拘形色勾皴，充分发挥墨色晕染的效果，有含蓄空蒙之韵，自谓"信笔为之，多以烟云掩映树林，意似便已"。这一不求修饰，崇尚天真的取向，表现出文人士大夫的审美情趣。这一新画风，有别于之前写真传神地描绘山川事物，而开创了文人画的新局面。其子米友仁也擅长书画，米友仁传世之作有《潇湘奇观图》（图6-13）和《云山得意图》。

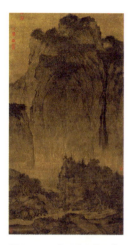

图6-10 《溪山行旅图》
（范宽，北宋）

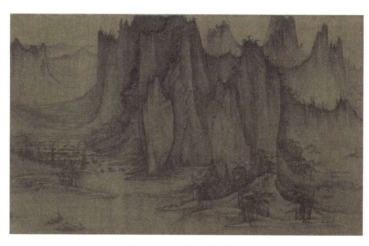

图6-11 《秋江渔艇图》
（许道宁，北宋）

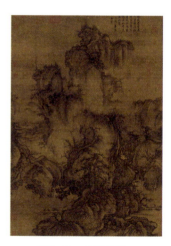

图6-12 《早春图》
（郭熙，北宋）

青绿山水画在唐末以后曾一度沉寂，至北宋后期随着宫廷绘画的繁荣又一度出现振兴的形势。一些山水画家致力于青绿山水，创造出适用于宫廷欣赏趣味典丽的青绿山水画，使青绿山水画进入了成熟发展的时期。宋代著名的青绿山水画的代表画家有王希孟，赵伯驹等人。

王希孟（1096～1117年前后），这位皇家画院培养出来的学生，有较高的学识和艺术天赋，给后世留下了一幅不朽的青绿山水画《千里江山图》（图6-14），体现了北宋青绿山水画的巅峰。此图是一批整绢画成，为全景青绿山水，气魄宏大，构图严谨，把千里山川、人物、屋宇、村舍、车船、飞瀑、林木、飞禽等，集中于一长卷，充分体现出中国画散点透视的特点。整个画面着色浓重，多以勾廓方式，用晕染来加强画面的艺术氛围。这幅画代表了院体青绿山水精密不苟、严格遵循格法的画风，富丽堂皇，气象万千，无论在画面的容量上还是艺术水平上，都是能与"清明上河图"媲美的巨作。《千里江山图》卷在构图的周密、用笔的精密、色彩的浓艳方面，较隋唐的青绿山水都前进了一大步，形成了与展子虔及大小李将军一派青绿画风不同的风格。

青绿山水在当时宫廷及贵族中颇为流行，至南宋擅用此法者有赵伯驹等人。赵伯驹，字千里，是宋王朝的宗室。代表作《江山秋色图》卷，笔法秀劲工致，用青绿作色。其兄赵伯骕（1124～1182年），也是著名的青绿山水画高手，代表作有《万松金阙图》卷（图6-15）等。他山水、花鸟、人物全能，青绿山水画继承李思训而更趋秀雅。他们在青绿中吸收了水墨的长处，在山石皴染、树叶枝干等方面，适当采用水墨山水画法，其风格既有青绿山水的富丽，又有文人画的"雅致"，显示出了"大青绿"向"小青绿"过渡的趋势。赵伯骕《万松金阙图》卷以青绿金碧画江边月下，松林中掩映琼楼金阙，清丽雅致，无刻画之习。

Instead, there are the vast river, the misty sky and a lofty view. On the river, small boats carrying people and fishermen throwing out fishnets.

Mi exhibited an innocently irregular style in his landscapes, most of which were in ink. Mi Youren (1086-1165), Mi Fu's son, or "iunior Mi" as he is normally called, carried on the family tradition and was particularly adept at painting cloudy mountains. Terills such as "Mi's mountains." "Mi's cloudy mountains" and "the Mi school" are often used in the study of Chinese painting history. Wang Ximeng (1096-1117) was a short-lived Chinese painter in Song Dynasty. His only existing work is an 11 meter long hand scroll "A Thousand Li of Rivers and Mountains".

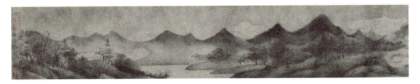

图6-13 《潇湘奇观图》（局部）
（米友仁，北宋）

图6-14 《千里江山图》（局部）
（王希孟，宋）

图6-15 《万松金阙图》
（赵伯骕，宋）

三、南宋四家的山水画

Li Tang was a Chinese landscape painter who lived between the late Northern and early Southern Song dynasties. He developed and perfected the technique of the so-called "ax-cut" brushstrokes, which gave rocks and mountains a particularly fine quality. His famous painting is Wind in Pines among a Myriad Valleys (also known as Whispering Pines in the Mountains). The texture of the rocks in this painting is a standard example of the "ax-cut" strokes technique.

Liu Songnian, Chinese figure and landscape painter who was one of the great masters of the Southern Song dynasty. The most important landscape paintings attributed to him are Landscapes of the Four Seasons and Traveling in Autumn Mountains. Landscapes of the Four Seasons, echoes the new development of bird's-eye view composition exemplified in the work of Li Tang. Mountains and rocks, modeled with bold ax-cut strokes, also show his familiarity with Li's brush style.

南宋南迁之后，虽处于偏安动荡的局面之下，但绘画艺术的繁荣情况，仍不亚于北宋。在临安恢复重建的南宋画院，仍是当时绘画活动的中心。由于政治上的变迁和画家生活地区由北向南移，使南宋的绘画艺术从内容到风格都有新的变化。这种新风格代表有院体山水画家李唐、刘松年、马远、夏圭。他们四人被称为"南宋四家"。

李唐，字晞古，河阳（今河南省孟县）人，生卒年月已无可考。他实际上是北宋院体风格向南宋院体风格过渡的画家。他生长在中原，早期的作品还没有脱却北宋山水画的传统风貌。《万壑松风图》为"南宋四大画家"之首的李唐的传世名作之一。在画史上，有些画家仅凭一幅作品，即可跻身大师的行列，《万壑松风图》（图6-16）正是这样的杰作。峰峦盘郁、群松葱萃、叠泉喷吐、松涛阵阵、境界幽奇、引人入胜。石作大斧劈皴，可见范宽的影响，但更注意景物剪裁，形象突出，气势雄伟。南渡以后，由于自然环境的不同和思想感情的变化，促使他的作品富有了新的意境。从丰满深厚、格局严谨，变为开阔清新、豪纵简括，《清溪渔隐图》卷最能代表其晚期山水画风格，构图上不是让出天地表现远景和全貌，而是"顶天立地"，采取近景的一角。这些特点都起了"开派"的作用，马、夏继承和发展了他的构图法而有"夏半边、马一角"之称。

刘松年（约1131～1218年），钱塘（杭州）人，其山水人物画在院画中称为绝品，也擅长界画。刘松年的生活时代正处于宋金势力对峙进入相对稳定时期，社会矛盾有所缓和，经济得到一定的恢复，偏安一角的南宋表面上出现一片升平的景象。刘松年山水皴法受李唐影响，变雄健为典雅，多描写西湖一带的风光，以及贵族庭园与文人雅士的生活。画风在强劲简率中显得精细秀润，他的山水画被誉为"院人中绝品"，十分符合贵族的精致趣味。藏于故宫博物院的《四景山水》（图6-17）是以春夏秋冬四季为主题的山水组画，并穿插以贵族人物活动。四景中充满了文人的生活气息，极富有诗意。全卷布置精严，笔苍墨润，设色妍丽典雅，代表了刘松年山水画的风格和成就，是传世南宋山水画中难得的杰作。这样的组画形式两宋以后流行于画坛，可谓影响深远。

图6-16 《万壑松风图》
（李唐，宋）

图6-17 《四景山水》（局部）
（刘松年，宋）

马远（12~13世纪），宁钦山，号遥父，山西永济人，光、宁二朝画院待诏，是著名"佛像马家"的后代。马远出身于绘画世家，其祖、父、兄、弟、子、侄都工于画，秉承家学，山水、人物、花鸟各方面都具有很高水平，在宫廷中颇受宠遇。他的作品往往是一边半角的构图，让空白传达出某种意境。在用笔上，他继承了李唐的画风并有发展，他扩大了斧劈皴法，画山石用笔直扫，水墨俱下，有棱有角。故宫博物院所藏《踏歌图》《水图》《梅石溪凫图》是其代表作。图中远景高峰峭立，宫殿楼阁隐现，近景田垄漆桥之间，踏歌的农民似有几分醉意，神态生动。整个画面清旷秀劲，似笼罩在扑朔迷离的仙气之中。《梅石溪凫图》表现了溪谷清幽、梅花的芬芳和群凫的活跃生命，是山水画与花鸟画的完美结合。《踏歌图》（图6-18）是其代表作，画面描绘了峭拔山峰下田垄径上四位老农踏歌欢庆丰年的景象。

夏珪（12~13世纪），字禹玉，钱塘人，生卒年稍晚于马远，南宋画院待诏。夏珪与马远的山水画都学李唐，属水墨苍劲一派，但是比较两人的艺术特点还有所不同。他对水墨技法的掌握比马远更为精致。夏珪能做小作品，更能做长卷，他喜欢用长卷的形式，表现江南景物在风、雪、烟、雨中的变幻，如《梧竹溪堂图页》（图6-19）。《山水十二景图》《长江万里图》《溪山清远图》是其山水长卷精品。最具代表性的当数《山水十二景图》残卷，此图用长卷形式，江洲静钓、晴市炊烟、茂林佳趣、楼空烟寺、灵岩对奔、奇峰孕秀、遥山书雁、渔笛清幽、烟堤晚泊等十二种不同的江上景色，自朝至暮，长达7m，各段景致相对独立，又通过江天水色相连统一为整体，每景都是"半边"式构图，平远中极显清旷空灵。《溪山清远图》全长近9m，构图疏密相间，山川纵横，景物变化丰富而又简约。

Ma Yuan was a Chinese painter of the Song Dynasty. His work, together with that of Xia Gui, formed the basis of the so-called Ma-Xia school of painting, and is considered among the finest from the period. Ma is known today primarily for his landscape scrolls. His technique, like that of many contemporaries, was at first inspired by Li Tang. A characteristic feature of many paintings is the so-called "one-corner" composition, in which the actual subjects of the painting are pushed to a corner or a side, leaving the other part of the painting more or less empty.

Xia Gui was a Chinese landscape painter of the Song Dynasty. Very little is known about his life, and only a few of his works survive. He continued the tradition of Li Tang, further simplifying the earlier Song style to achieve a more immediate, striking effect. Together with Ma Yuan, he founded the so-called Ma-Xia school, one of the most important of the period.

图6-18 《踏歌图》
（马远，宋）

图6-19 《梧竹溪堂图页》
（夏珪，宋）

四、花鸟画

宋代前期画院花的鸟画家主要沿袭五代黄荃画风。黄派习用的"勾勒晕色"法及其整体风貌便成为院体画的标准画风。稍后的黄派继承者，不免因陈蹈袭，使院

Cui Bai was a prominent Chinese painter of the Northern Song Dynasty. A native of Anhui Province. Cui was best known for paintings of animals and plants. One of Cui Bai's most famous works is Magpies and Hare. It is also known as "Double Happiness".

Scholar painting, which first appeared in the Tang Dynasty, evolved to become a major artistic trend in the middle and late Northern Song Dynasty. At the time, there was a widespread interest in collecting and reviewing paintings among the scholar and scholar-officials. Quite a few of them took up painting as well. Like writing poems, they considered painting to be a way of expressing their unique self.

As a Chinese tradition, scholar-officials had long formed a network, through which scholar painting and the ideas of Su Shi and others spread rapidly, becoming a precursor of the scholar painting of the Yuan and Ming dynasties.

体花鸟渐趋萎靡僵化。直到熙宁、元丰年间，赵昌、易元吉、崔白、吴元瑜诸家的出现，终于打破了百余年间黄氏画派独霸画院的局面。

赵昌，字昌之，广汉人。工花果、草虫，重视观察写生。作品赋彩鲜润、造型准确、追求生趣，自称"写生赵昌"。赵昌画的折枝花和草虫也非常生动逼真，被认为能"与花传神"。存世画迹有《四喜图》和《写生蝶图》（图6-20），画风简洁明快、清新隽逸。

易元吉，字庆之，长沙人。英宗赵曙时进入画院。他主张跳出表现园林花木的窄小天地，曾深入两湖一带的崇山密林中去观察野兽踪迹，又在家中饲养禽鸟，栽种花竹，朝夕观察。"故心传目击之妙，一写于毫端间"。他的主要特长是画猿猴獐鹿，传有《聚猿图》。

北宋末年，身为皇帝的宋徽宗赵佶（1082～1135年）不仅是最高统治者，也是绘画艺术的积极倡导者和参与者，艺术创作是他帝王生活的重要组成部分。他是一个在治国理政方面昏庸无能的皇帝，却是一个有相当艺术修养和艺术才能的艺术家。他的花鸟画中有不少作品流传，且风格多样，不乏杰作，可以看出他对传统花鸟兼收并蓄的迹象。他所作的《芙蓉锦鸡图》《祥龙石图》《瑞鹤图》等，都是有明确寓意的作品，无非是"太平瑞应""神授君权""仙鹤告瑞"之类的内容，借以自我美化，粉饰太平。他的《腊梅山禽图》《石榴小鸟图》《鹰犬图》等，禽鸟姿态生动逼真，形象刻画精细准确，各种花草景物的配置也疏密有致，花色鲜妍，渲染精妙，再配上别具一格的"瘦金书"题字，十分和谐统一，舒秀文静。赵佶的艺术思想、绘画风格以及书体对后世都有较大影响。

崔白（约1004～1088年），字子西，濠梁（今安徽凤阳）人。北宋画院画家。崔白擅画花竹、禽鸟，尤其画工秋荷凫雁，注重写生，强调笔墨的表现力，勾线劲利如铁丝，设色淡雅。他突破了将近100年来黄氏父子的成规，融合徐黄二体，开拓了花鸟画的新境界。他的传世名作有《双喜图》《寒雀图》等。《双喜图》（图6-21）表现了秋野的荒索气氛，与崔白画风相近的还有其弟崔悫和他的学生吴元瑜等人。崔白等优秀画家的出现，寓示着花鸟画表现领域的扩大和艺术技巧的进一步提高，标志着独具特点的宋代花鸟画由酝酿发展到成熟的阶段。

南宋花鸟画在北宋成就的基础上继续发展。尤其是宋徽宗对花鸟集册的兴趣，使作为官廷装饰用的小幅作品发展甚好，流传至今的杰作也数量可观。表达方法仍以精勾细描为主，画风清疏淡雅，工致秀润，代表画家有李迪、李安忠、林椿等人。

图6-20 《写生蝶图》
（赵昌，北宋）

李迪，生卒年不详，河阳（今河南孟县）人。南宋画院待诏，后任画院副使，赐金带，他擅画花鸟、竹石、走兽、山水，是一位长于写生的画家，其写生作品"颇有生意"。李迪的代表作有《枫鹰雏鸡图》《鸡雏待饲图》《猎犬图》，其中《鸡雏待饲图》是一件很有特点的作品，该图没有任何背景，显得非常单纯，这在以往的花鸟画中十分少见。此画的表现手法十分工整严密，作者先用淡墨和白色渲染雏鸡的背腹，然后用极精细的黑白线条勾绘出绒毛，一丝不苟，由此可以看出作者深厚的绘画功力。

林椿，生卒年不详，钱塘（今浙江杭州）人，南宋画院画家，工画花鸟、草虫、果品，以赵昌为师，设色轻淡，精工逼真，善于体现自然的形态，所绘花鸟、果品、小品为多，当时被赞为"极写生之妙，莺飞欲起，宛然欲活"，画面虽然简单，却充满生趣。现传为他画的《果熟来禽图》中画一小鸟伫立于结有果实的枝头，丰满的带有光泽的鲜果，略显干枯的秋叶，都表现得细微而逼真。

五、文人画

文人画泛指中国封建社会中文人、士大夫所作的画，其特点是综合了文学、书法、绘画、篆刻等艺术，表现出画家的多方面文化修养和审美趣味，有别于民间画工和宫廷画院职业画家的绘画。古代文人从事于绘画的历史甚早，但文人画作为艺术潮流则形成于北宋熙宁、元丰之际，活跃于封建社会后期，并在美术发展史上占有显著地位。文人画和琴、棋、书法共同为士大夫的文艺修养之一。他们重视文化修养，强调主观意趣的表达，注重笔墨书法与形式艺术的追求。宋代的著名文人画家有燕肃、宋迪、李公麟、苏轼、文同、米芾、米友仁、扬补之、郑所南、赵孟坚等。

李公麟（1049～1106年）是宋代文人士大夫画家中的卓越代表人物。字伯时，安徽舒城人，出身于书香门第，于神宗熙宁三年（1070年）登进士第，曾在地方上任卑微官职。精文学，善鉴别古器物，而尤以绘画著称。李公麟绘画上道释、人物、鞍马、宫室、山水、花鸟无所不能，且精于临摹古画。他的绘画创作"以立意为先，布置缘饰为次"。《五马图》（图6-22）是李公麟传世绘画中最为杰出的作品，以白描的画法图绘边地献给皇帝的骏马及牵马的奚官或圉人。骏马皆作静止或缓步行进之状，然能鲜明地表现出马之健壮神骏；五位牵马的人也能让人看出不同的民族、身份和神情气质。此件作品充分显示了他画人、马的卓绝功力。李公麟创作过一定数量佛教题材的作品，皆有不同程度的创新。据传他的《维摩诘像》（图6-23）是一个封建社会后期富有文化修养、思辨能力而意态慵懒、若有所思的士大夫形象，具有颓唐、悠闲、宁静而缺少活力的精神状态。李公麟在吴道子的白画形式上发展了白描，他的线描简洁优美，有别于吴道子的昂扬激越的风格，更着重表现文人士大夫优雅的韵致。在古代人物画方面李公麟是吴道子以后最有影响力的画家，他创立的朴素优美的白描形式成为后人学习的典范。

苏轼（1035～1100年），字子瞻，号东坡居士，四川眉山人。除了文学和书法上的巨大声誉外，他还对绘画颇有兴趣，是宋代文人墨戏的倡导者和实践者。他的作品本身对后世影响并不大，今存仅有《木石图》一幅，着意追求"慌怪怪意象外"的情趣，给人以生涩、枯索、怪状虬屈之感。但是他在画论方面的独到见解和他的

图6-21 《双喜图》
（崔白，北宋）

Li Gonglin (1049-1106), a painter in the North Song Dynasty, was famous for outline drawing characterized by "supple brushwork, diluted ink and absence of color and wash." Outline drawing is a technique originally used to draft a painting, like sketching in Western painting. After Wu Daozi, painting critics came to realize that a combination of painting and calligraphy would make single-colored drawings worthy of appreciation just like calligraphy. Outline drawing can produce a marvelous effect without the use of colors.

图6-22 《五马图》（局部）
（李公麟，北宋）

图6-23 《维摩诘像》
（李公麟，北宋）

Su Shi occupied a significant position in the history of Chinese painting despite only a few of his painting have survived today. Su, active during the North Song Dynasty, was not only the first person to propose the concept of "scholar painting", but also a founder and practitioner of this new style. After him, scholar painting gradually became the mainstream of Chinese painting.

Wen Tong was adept at painting bamboos. Unlike laypeople and craft painters who tend to focus on every detail, he concentrated only on bamboos so that he could integrate himself into nature and achieve a harmony in which the scenes he depicted would carry his feelings towards the nature, a style that Su Shi highly appreciated.

艺术美学思想，却被后来的士大夫画家在艺术实践中加以检验和发展，导致元以后文人画靡然风行。他的艺术美学思想可以概括为以下几点。

（1）提出"士人画"概念。苏轼在《东坡题跋·跋汉杰画山》中，首先提出了"士人画"（即文人画）概念，虽然没有给予明确的定义，但有一定的具体描述："观士人画如阅天下马，取其义气所到，乃若画工，往往只取鞭策皮毛。"

（2）大力倡导诗画结合。苏轼推崇王维"味摩诘之诗，诗中有画，观摩诘之画，画中有诗"。他认为"诗画本一律，天工与清新"，由于苏轼等人的大力提倡，诗画结合成为文人画的基本特征之一。

（3）神似高于形似。苏轼对绘画中"形"与"理"的论述对于文人画的发展有着很深的影响，他认为客观对象皆有"常形"，而"论画以形似，见与儿童邻"，也就是"形似"并不能作为评判艺术作品的最高标准。

（4）"绚烂之极归于平淡"。"大凡为文当使气象峥嵘，五色绚烂渐老渐熟，乃造平淡"。这个思想与庄子所说的"既雕既琢，复归于朴"是一脉相承的，它揭示了中国古代艺术的一个重要审美特征——平淡。

文同（1018～1079年），字与可，自号笑笑先生，人称石室先生等，四川梓潼人，文同多才多艺，苏轼称他的诗词书画为四绝。他爱画墨竹，对竹进行过深入观察体验，自称："画竹必先得成竹于胸中，执笔熟视，乃见其所欲画者，急起从之，振笔直遂以追其所见，如兔起鹘落，稍纵则逝矣。"可见，虽是即兴但却是酝酿成熟的，胸有成竹今已成为艺术创作的主要环节。传为他画的《墨竹图》（图6-24）造型真实，画风严谨而潇洒自然。他的墨竹开创了"湖州竹派"。文学家苏轼也擅画墨竹及枯木窠石。

六、人物画

宋代的宗教壁画创作就整体而论不及唐代隆盛,但仍保持相当规模。北宋前期,宗教艺术仍较兴盛。北宋前期的人物画,大多学吴道子,亦步亦趋,只有武宗元、李公麟两位,发展了吴道子轻拂丹青的"吴装"传统,把以前作为粉本画稿的"白描"画法发展成为独立的艺术创作形式,从而把传统的线描艺术推向了顶峰。北宋中期以后,由于文人画和风俗画的日渐兴盛,宗教壁画渐弱渐衰,很少有著名画家参加宗教壁画制作。南宋著名画家梁楷、法常依然创作道释人物画,只是从壁画移植到卷轴画。他们的"减笔"水墨人物画,写意传神,气势飞动,与北宋李公麟的白描艺术相映生辉。

图6-24 《墨竹图》
(文同,北宋)

武宗元(984~1050年),字总之,河南白波人,精于道释画,他的宗教人物画受吴道子画风影响。他的道教壁画稿本《朝元仙仗图》以卷轴画的形式流传至今。《朝元仙仗图》画五方帝君朝见最高神仙的行列。全卷应有88人,以东华、南极二位帝君为中心,前后簇拥仙伯、神将、女仙等各类型神祇。帝君的形象庄重端严,神将魁梧威猛,仙伯神清气朗,女仙轻盈端丽,各有特色。画面繁复而协调,在统一中求变化,整个队伍统一行进在徐缓的韵律中,人物排列参差起伏,疏密相间,神采飞扬,帝君庄严,神将孔武,女仙顾盼生姿。画家用流利的长线条描绘稠密重叠的衣纹,迎风飘扬,具有"天衣飞扬,满壁飞动"之感,显示出画家绘制宏幅巨作的精湛技艺。

梁楷,南宋东平(今属山东)人,居钱塘(今浙江杭州)。他善画人物、山水、道释、鬼神,个性豪放不羁,"嗜酒自乐",被号为"梁疯子"。他的水墨人物画成就突出,他深入体察所画人物的精神特征,以简练的笔墨表现出人物的音容笑貌,以简洁的笔墨准确地抓取事物的本质特征,充分地表达出了画家的情感,从而把写意人物画往前推进了一大步,使人耳目一新,传世作品有《泼墨仙人图》《太白行吟图》《布袋和尚图》《八高僧故事图卷》《六祖图》等。《泼墨仙人图》(图6-25)是现存最早的一幅泼墨写意人物图。画面人物如醉仙恍惚潇洒,飘逸自在,超凡脱俗,形象夸张大胆,笔墨奇特放纵,神完意足,墨气袭人,令人回味无穷。

宋代边患不断,特别是南宋偏安江南,在这种情况下,画家们经常借历史故事来表达自己的政治观点和思想情感,因此借古喻今的历史故事画比较兴盛。李唐不仅在山水画史上是一位具有开拓性的画家,他在人物画方面也有相当高的成就。李唐《采薇图》取材于殷商亡国后伯夷、叔齐耻食周粟,入首阳山采薇,坚决不与周朝合作的故事。伯夷、叔齐在古代作为有骨气的人物长期被称颂,而此图被认为"意在箴规,表夷齐之不周者,为南渡降臣发也",借古讽今,即倡扬爱国御侮、宁死不屈的民族精神,并对当时政府在金朝入侵后采取屈辱投降、苟且偷安的行为进行批评。

七、风俗画

风俗画是以一定地区、民族或一定社会阶层人们的日常活动、生活面貌、民俗风情等为描绘题材的绘画,也是绘画表现现实生活的重要画科。

In the Qingming scroll, Zhang Zeduan gave a panoramic description of the activities of all walks of life on the Qingming Festival in Bianjing (presentday Kaifeng, He'nan province) from a bird's eye view as soberly and objectively as possible, making the spectacular scroll a historical epic. The scroll features scholars, farmers, business people, doctors, fortune tellers, Buddhists, Taoists, petty officials, women, boat trackers, cattle, horses, camels, various shops along streets, rivers, ports, lakes, swamps, boats, official compounds, large mansions and thatched houses.

张择端（约1085~1145年），字正道，是北宋末期优秀的人物风俗画家。原籍山东诸城，早年游学于汴京，后来在画院任职。他能全面掌握人物、山水、界画的表现技巧，自成一家之体。《清明上河图》（图6-26）全长525cm，高25.5cm，是一幅具有重要历史价值和艺术价值的风俗画长卷。作者通过对清明节当日北宋都城汴梁中以虹桥为中心的汴河两岸各阶层人物活动情景的描绘，反映了这一历史时期社会生活的一些侧面。此图全景式的构图共分3段：首段写市郊风景，寂静的原野略显寒意，渐而有村落田畴，嫩柳初放，有上坟回城的轿、马和人群，点出了清明时节特定的时间和风俗。中段描写汴河，汴河是当时全国的南北交通干线，同时也是北宋王朝的漕运枢纽。横跨汴河有一座规模巨大的拱桥，结构精巧，形制优美，宛如飞虹，故俗名虹桥，桥两端连接着街市，人们往来熙熙攘攘，车水马龙，与桥下繁忙的水运相呼应，后段描写市区街景，以高大的城楼为中心，街道纵横交错，各种店铺鳞次栉比，有茶坊、酒肆、脚店、寺观、公廨等，有许多沿街叫卖的小商小贩。街上的行人摩肩接踵、络绎不绝，男女老幼、士农工商，无所不备，作者采用了传统的手卷形式，从鸟瞰的角度，以不断推移视点的办法来摄取景物，段落节奏分明，结构严密紧凑，全卷人物众多，繁而有序。至于笔墨技巧，无论人物、车船、树木、房屋，线条遒劲老练、兼工带写，设色清淡典雅，不同于一般的界画，《清明上河图》中画家用高度概括和集中的手法，广阔而细腻地描写了各种复杂的社会生活和世俗生活，不愧为我国古代绘画中最杰出的作品之一，它在社会历史学的研究及绘画史上都具有极其重要的价值。

苏汉臣，开封人，北宋宣和画院待诏，南宋绍兴年间任原职。他的风俗画以描写儿童题材为主，颇能尽儿童生动之态。看到他笔下的儿童，好像个个能与之言笑。传世的作品有《百子嬉春图》《秋庭戏婴图》《货郎图》等。

李嵩（1166~1243年），钱塘（今浙江杭州）人，李嵩技法全面，山水、花卉、人物、界画无不擅长，尤以界画、风俗人物著称，传世作品有《货郎图》（图6-27）《花篮图》《骷髅幻戏图》等。

图6-25 《泼墨仙人图》
（梁楷，南宋）

图6-26 《清明上河图》
（张择端，宋）

图6-27 《货郎图》
（李嵩，宋）

第三节　辽金绘画

　　契丹族原为生活于我国东北地区的古老游牧民族，唐时与中原接触频繁，916年耶律阿保机建辽，以武力扩张势力，占有内蒙古、东北及华北部分地区。随着不断接受汉族文化及典章制度的影响，辽代统治者也开始重视图画的教化作用，效仿汉族历史上图画古帝王及忠臣故事的传统，如辽太祖神册六年（917年）诏画前代直臣作《招谏图》，太宗会同元年（938年）亦诏建日月四时堂图写古帝王像事于两庑，将绘画作为巩固政权的工具。人物肖像画首先在这一需要下发展起来。

　　胡瓌生活于唐末及五代初年，善画本部落游牧骑射生活及番马、骆驼等，描画塞外景色及生活情态能曲尽其妙，被誉为"爵绝代之竞技"。据文献记载他画过《阴山七骑》《下程》《盗马》《射雕》等图，惜皆已不传。现存胡瓌的《卓歇图》描绘契丹贵族射猎后休息的情景，画中表现骑从聚集，马鞍拖挂猎物，人马杂处，各尽其态；画卷后半部分表现契丹贵族坐地上宴饮，前有人奏乐歌舞。

　　李赞华（899～936年），原名耶律倍，是辽太祖耶律阿保机长子。后投奔唐，唐明宗赐名为李赞华，封为怀化军节度使、瑞慎州观察使。他尤精绘画，擅画其本族人马，作品多表现契丹贵族骑射生活，由于他熟悉本部族生活，又有较为高超的技巧，因此画来分外生动入微。

　　辽代贵族崇信佛教，对佛寺建筑、绘画、造像颇为重视，例如天津蓟县独乐寺、山西大同华严寺等，规模皆宏伟壮丽，惜壁画皆已不存。山西应县佛宫寺塔建于辽道宗清宁二年（1056年），塔的底层保留了几幅绘于辽代的壁画，绘于壁上的六躯坐佛，皆高有8m；南北门楣横板上绘有供养菩萨像，面像丰富、神情安详、身姿优美、飘带飞动、尚具唐画风韵；门道两侧绘四天王坐像，皆盔贯甲，双目炯炯有神，画风严谨、用笔劲建、赋色沉着浓丽，虽经金代补绘，但仍未失辽画豪放的特色。

　　壁画最为丰富精美者首推辽庆陵，其他重要的有内蒙古赤峰宝山辽墓，内蒙古哲理木盟库1号辽墓，河北宣化张士卿、张世藻等墓，内蒙古翁牛特旗解放营子辽墓，皆有丰富的壁画。辽庆陵位于内蒙古巴林右旗，包括辽圣宗、兴宗、道宗及其后妃的陵墓，是迄今发现规模最大的壁画墓。辽圣宗的庆东陵墓道和墓室壁上绘有四时山水及群臣肖像，山水画出了不同季节的特点，画中花草树木均以细线勾勒，云彩施以晕染，飞禽鹿群都画得生动有致，反映了契丹族在春夏秋冬四季狩猎生活的环境特色，显示了画家对山水自然面貌的熟悉和较为精湛的绘画技巧。

　　王庭筠（1155～1202年），字子端，号黄华老人，熊岳（今辽宁盖州）人。金大定十六年（1176年）进士，能诗，擅画山水、枯木竹石，尤以墨竹著名，是继文同以后最有成就的画竹名家。他的绘画作品仅有《幽竹枯槎图》传世，此卷以潇洒自如的笔墨画老树枯槎及挺立的墨竹，品格清幽，又有书法意味。

　　武元直，字善夫，金明昌间（1190～1195年）进士，长于山水画。其艺术深受当时赵秉文、元好问等文人欣赏，现仅有《赤壁图》（图6-28）传世。该画卷以全景式构图表现苏轼赤壁泛舟的情景。画中山势雄伟，波涛汹涌，一叶小舟在水上漂浮，舟中人物神态生动，全画行笔活脱，墨色浓淡得宜，很好地画出了苏轼赤壁怀古的诗境。

图6-28 《赤壁图》
（武元直，金）

第四节 五代两宋书法

唐后期开始，书法艺术逐渐成为文人阶层的一种"雅玩"，五代两宋的文人促进了书法的发展，打破了晋唐模式，大兴帖学，由"尚法"转向"尚意"，极力规避程朱理学对文人书法的影响，强调主观精神和审美意境的表现，开创了书法新风。另外，印刷术的产生与发展使书法家从单纯的功能性书写活动中解放出来，不太计较文字的具体形态，书法的艺术特性被进一步强调，进入到书法发展的新阶段。此外，宋人对金石学的研究是书法汲取篆刻艺术的重要源泉，出现了师法金石的书法活动，带动了篆隶书法的复兴。

一、五代书法

杨凝式（873~954年）字景度，唐末五代时期重要的书法家，人称"杨少师"。杨凝式在书法史上是承唐启宋的重要人物，是连接唐代"尚法"与宋代"尚意"的桥梁，他的书风直接影响了北宋书法，"宋四家"都深受其影响。杨凝式的书法特色与其所处的政治社会环境密切相关，在他的作品当中，既有温婉含蓄的一面，又有狂放浪漫的一面。他一变唐法，用笔奔放奇逸，气势雄浑，笔迹雄强，极具精神个性，有独特的杨凝式行书艺术风格，代表作有行书《韭花帖》《卢鸿草堂十志图跋》、狂草《神仙起居法》和《夏热贴》等。《韭花帖》（图6-29）用笔与《兰亭集序》相似，结字点画生动，略带形体，对二王有明显的继承，且笔法更清瘦，布白极多，字体之间疏朗但不疏散，整体给人一种恬淡雅致的艺术风貌，充分显示了他的深厚功力和高超技巧。正如宋代书法家黄庭坚诗中所说："谁知洛阳杨风子，下笔便到乌丝栏。"可见对杨凝式书法艺术的高度肯定。

二、宋代书法家与金石学

蔡襄（1012~1067年）字君谟，北宋书法家、文学家，擅长正楷、行书和草书，又以楷书最负盛名。蔡襄楷书功力深厚，恪守晋唐法度，崇尚古法，他的楷书字体浑厚端庄，笔势清秀圆润，不论笔画、间架和气韵都受到"二王"和颜真卿的影响，自成一体。蔡襄代表作品有楷书《万安桥记》《昼锦堂记》，行书《澄心堂纸帖》《自书诗卷》，其书法成就在北宋备受当代和后世书家的推崇和肯定，成就极高。

苏轼（1037～1101年）字子瞻、和仲。北宋文学家、书法家，他早年取法王羲之，后期从颜真卿、欧阳询、蔡襄等各家汲取营养，书法以深厚朴茂的风格闻名于世，是宋"尚意"书风的倡导者，倡导书家主体精神，而不是简单机械地去摹古。苏轼曾自称"我书造意本无法，点画信手烦推求"。他用笔与欧体字形相反，多取侧势，结体扁平稍肥，字字丰润，左低右高，有个人独特风格。苏轼又以行书成就最高，代表作品有《治平帖》《黄州寒食诗帖》《洞庭春色赋》《北游帖》。《黄州寒食诗帖》（图6-30）通篇书法起伏跌宕，将情绪寄于笔墨之中，粗笔浓墨、气势奔放，结体有疏有密，大小对比明显，形成强烈的节奏感，被称为继王羲之《兰亭序》、颜真卿《祭侄文稿》之后的天下第三行书。黄庭坚在《山谷集》里说道："本朝善书者，自当推（苏）为第一。"

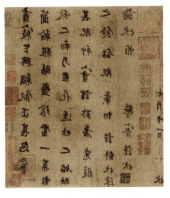

图6-29　《韭花帖》（局部）
（杨凝式，五代）

黄庭坚（1045～1105年）字鲁直，北宋文学家、书法家，擅长行书、草书，是宋四家中草书水平最高的大家。其书法线条锋利，有着较为明显的笔画波势，结体从欧阳询的楷书中得到启示，中宫紧缩，气势开张，为"辐射状书体"，字体之间充分体现强烈的自我表现精神，苏轼曾称其书法为"树梢挂蛇"。黄庭坚草书用笔纵横奇崛，结构意态万千，点画长短互补，节奏变化强烈，在运笔、结构等方面更变古法，追求书法的意境和情趣，强调个性创造。代表作品有行书《松风阁诗帖》《黄州寒食诗卷跋》，草书《诸上座帖》《李白忆旧游诗卷》等。《松风阁诗帖》（图6-31）以中锋用笔，行笔从容，点画利落，凝炼有力，体态生动，体势舒展，个性特点十分显著。

米芾（1051～1107年）字元章，北宋书法家和书、画理论家，他的行书在宋四家中成就最高，米芾集百家之长，以古为新，曾遍临古代法帖、石刻，对书法的用笔和结构上有其独特见解，他的书写特点是运笔迅疾，中侧锋相互配合，变化无穷，体势展拓，情趣横生，有八面出锋之誉，自称"刷字"。在他的书法作品当中，结字稳健端庄而又婀娜多姿，注重整体气韵，用墨浓淡干湿，随机应变，有特立独行的书法追求。米芾的代表作品有《研山铭》《多景楼诗》等，其中《蜀素帖》（图6-32）充分体现了刷字书风，运笔沉着痛快，恣意挥洒，方圆兼具。因在丝织品上书写，故较多枯笔，笔触涩滞，字体紧结与布白形成对比，墨色浓淡相宜，充满意趣。

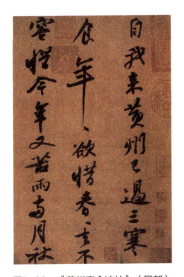

图6-30　《黄州寒食诗帖》（局部）
（苏轼，宋）

赵佶（1082～1135年）即宋徽宗，在书画上颇有成就，创造出独树一帜的"瘦金体"。赵佶在学薛稷、黄庭坚和褚遂良的基础上融会贯通，形成自己的风格。书体特点是用笔清瘦，横画收笔带钩，笔法成刀法，瘦挺犀利，笔势劲逸，结构上十分稳定，疏密分明，打破原有书法模式，使用细长笔触，与其所画工笔重彩交相

图6-31　《松风阁诗帖》（局部）
（黄庭坚，宋）

The calligraphic style in pursuit of expressiveness was dedicated to project one's real interest and intention in the art of calligraphy. This style became a main stream not only because calligraphers of the Tang Dynasty had left little margin for calligraphers of the Song Dynasty to develop calligraphic rules but also because the development of the Song culture laid a sound foundation for the maturity of the new style. For one thing, men of letters enjoyed a high social position and good financial status in the Song Dynasty, which endowed them with high self-esteem. For another, the integration of Confucianism, Taoism and Buddhism made Chan prevailed among scholar-bureaucrats. And the Song calligraphers integrated the concept of Chan into their calligraphy. In politics, they wanted to manage state affairs and govern the whole nation peacefully; and in art and literature, they were in pursuit of freedom and expressing themselves elegantly. No wonder the calligraphic style in pursuit of expressiveness gained its popularity.

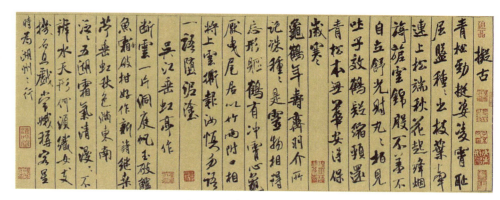

图6-32 《蜀素帖》（局部）
（米芾，宋）

辉映。他的瘦金体代表作有《千字文》《秾芳依翠萼诗帖》《李白上阳台帖》《禾芳诗》等。《秾芳依翠萼诗帖》为大字楷书，每行2字，共20行，笔触细腻，笔划似兰叶，处处露锋，间架开阔，清逸润朗。清代陈邦彦评价"行间如幽兰丛竹，泠泠作风雨声"。

宋代金石学相当兴盛，是中国古代历史上金石学的第一个高峰。金石学的兴盛对书法和篆刻艺术有一定的影响，出现了师法金石文字的篆隶书法风气，他们以研究古代青铜器和碑石为对象，尤其是其中的铭文和拓片。欧阳修的《集古录》、赵明诚的《金石录》、陈思的《宝刻丛录》等都是宋代有代表性的金石著作。这种重刻法书的意识影响了宋代的文人，宋代书法家如苏轼、黄庭坚等人以金石学的角度来重新审视书法，将碑刻与帖学相结合，促进了个人书法创作和碑学书法的蓬勃发展。

第五节 五代两宋建筑

一、辽金建筑

独乐寺是佛教名刹之一，坐落于天津蓟县城内，独乐寺现存的辽代建筑有观音阁（图6-33）和山门。为国内现存最早的高层木构楼阁。外观两层，但阁内部多一暗层，中空作套筒式，一尊16m高的泥塑观音直达殿顶。此阁形象兼具雄健及柔和之美，反映了辽代寺庙既承唐代风格，又受北宋的影响。观音阁和山门岁历千年，经多次地震，均因建筑坚固而幸免于难，说明建筑师具有丰富的经验和出众的才智。

山西应县佛宫寺释迦塔（图6-34），建于辽代。外观八角五层，但二层以上内部又有暗层，全塔实为九层，二层以上每层出平座，设游廊栏杆，八面凌空可供眺望，塔体结构巧妙。是我国现存唯一的古代木结构楼阁式塔，也是世界上现存最古老、最高大的木结构塔式建筑，与山西五台山佛光寺大殿、天津蓟县独乐寺观音阁，同被誉为中国古代建筑的三颗明珠。

二、两宋建筑

五代两宋时期是汉民族政权与少数民族政权对峙共存的时期，民族文化在相互磨合中相融，使这一时期的建筑风格异彩纷呈，建筑风格趋于柔美华丽，出现了各

图6-33　独乐寺观音阁
（天津蓟县，辽）

图6-34　佛宫寺释迦塔
（山西应县，辽）

种复杂形式的殿阁楼台。宋代建筑在用材、装饰、彩绘、结构等方面也逐步定型，宋代《营造法式》的问世，既是对前代建筑经验的总结，同时也规范了中国传统建筑的基本模式，从此以后中国古代建筑日渐程式化，发展平稳而缓慢。

北宋汴京城因宋代城市突破了里坊制的限制而使规划布局出现了重大变化。位于运河、黄河交汇的汴梁继长安之后成为北宋首都，即东京。东京城内宫阙均在旧城衙署基础上改建，有外城、内城、宫城三重，城内遍布商业店铺，人烟稠密。北宋宫城位于城市中央，不像隋唐宫城位于城市北部，这对以后的金中都、元大都及明清北京的规划都有一定影响。北宋都城最重大的改变是里坊制的彻底废除。

晋祠在山西太原西南郊，原为纪念周武王次子叔虞而建。现存的圣母殿建于北宋，面宽五间，重檐歇山顶，四周有重廊，前廊木柱上雕有盘龙，殿内有宋代彩塑圣母及侍女43尊，殿前池沼上筑有十字形石桥，被称为鱼沼飞梁。整个祠庙坐落于浓荫曲水的环境中，富园林情致，体现了宋代优美柔和的建筑风格。

宋元时期是中国历史上建桥的高峰时期，建桥技术已经纯熟，建成了不少横跨宽阔水面的大、中型桥梁。这个时期较著名的桥梁有福建泉州的洛阳桥（万安桥）、安平桥，潮州的广济桥，山西太原晋祠的飞梁，北京的卢沟桥等。除卢沟桥为连续石拱桥外，其他都是梁氏石桥。当时一定还有许多木桥，在《清明上河图》《千里江山图》等宋画中常常可以见到。

三、建筑著作及建筑师

宋元时期出现了完整系统的建筑著作，有些建筑家的名字流传了下来。最重要的建筑著作是《营造法式》。《营造法式》于宋哲宗元祐六年（1091年）成书。今存的《营造法式》是李诫奉敕于宋哲宗绍圣四年（1097年）开始重修并于元符三年（1100年）完成的。崇宁二年（1103年）刊行全国。全书34卷，357篇，分为《名例》《制度》《工限料例》和《图样》四个部分。全面系统地编订了建筑设计、形式结构、用料和施工的规范，图文并茂，是古代建筑理论的珍贵文献。李诫（1035～1110年），字明仲，河南郑州管城人。在开封将作监任职13年，曾主管建造五王邸、九成殿、太庙、辟雍、开封府廨等。

The Sakyamuni Pagoda of Fogong Temple of Ying County, Shanxi Province, China, is a wooden Chinese pagoda built in 1056, during the Liao Dynasty. The pagoda stands on a 4 m tall stone platform, has a 10 m tall steeple, and reaches a total height of 67.31 m tall; it is the oldest existent fully-wooden pagoda still standing in China.

The Yingzao Fashi is a technical treatise on architecture and craftsmanship written by the Chinese author Li Jie, the Directorate of Buildings and Construction during the mid Song Dynasty of China.

第六节　五代两宋雕塑

这一时期宗教（主要是佛教）雕塑虽然仍占相当大的比重，但由于禅宗盛行的影响，佛教雕塑的那种神圣性和理想性被减弱了，世俗化的成分大大增加。殿堂、庙宇、陵墓前的大型仪卫性雕塑失去了雄健奔放的气概。案头摆设和玩具一类小型雕塑得以蓬勃发展。

一、寺观雕塑

五代两宋时期寺观塑像遗迹渐多。山西平遥镇国寺始建于北汉天会七年（963年），万佛殿内除了释迦佛像为后代作品外，其余观音、菩萨等像11躯都是五代时的原作，尚存唐风。建于南唐时期的江苏南京栖霞山舍利塔上有华美的佛传故事浮雕，即乘象入胎、诞生、出游、逾墙、降魔、成道、涅槃等内容。河北正定隆兴寺大悲阁22m高铜铸大悲菩萨像（北宋）及天津蓟县独乐寺16m高观音泥塑（辽）皆展示了大型雕塑的水平。宋代寺观雕塑中最具特色者当推苏州保圣寺及山东长清灵岩寺罗汉（图6-35）和太原晋祠仕女像彩塑（图6-36）。

二、石窟造像

宋代中原已无大型石窟建造。在五代曹氏统治时，敦煌莫高窟曾保持相当规模，但至宋而衰，殊少雕塑佳作。甘肃天水麦积山石窟宋塑菩萨及供养人数量不多，但写实技巧颇高。此时大规模石窟修建转移到四川、陕西地区，而浙江杭州飞来峰宋元造像则是古代江南石窟中的突出作品。重庆大足县石窟造像有数十处，其中以北山及宝顶山规模最大，堪称宋代佛教石刻艺术荟萃之地。大足城西之北山石窟始凿于唐，历五代至南宋，以佛湾最为集中。其中宋代"心神车窟"中的文殊、普贤及不同的观音菩萨雕像，端庄秀丽、神情沉静、心地高洁、动态自然优美、各不雷同，显示了新的技巧水平。被称为"媚态观音"的这尊造像与同期其他地方的造像相比，包含了更多的世俗成分，是我国宗教艺术中世俗化、人性化的典型作品。

三、陵墓石雕

在今四川成都西郊三洞桥路南，由冯汉骥主持发掘了五代十国时期前蜀皇帝王建墓，即永陵。墓中石刻以王建石雕像、须弥座四周的24身乐舞伎高浮雕和12个抬棺神将雕像最为精彩。特别是王建石雕像，端坐正视前方，头戴折上巾，着袍，浓眉深目，隆准高颧，薄唇大耳，符合史书记载的"隆眉广颡，龙眼虎视"的王建相貌，真实地表现了王建的形体特征和精神状态，是一件出色的写实艺术作品。雕像的表面曾有彩绘，大部分已脱落。北宋的九个皇帝，除徽、钦二宗被掳囚死于东北以外，其他均葬于河南巩县，连同各陵附葬的皇后及陪葬的宋室王公大臣墓等，在这里形成一个规模宏大的陵墓群。雕刻题材因袭唐代而有变化，雕刻手法虽细腻写实但欠洗练，整体不够坚实有力，造型上缺乏深沉豪迈的气概。

Luohans or Arhats, the caritative beings that already have the key to salvation, but mere want to help many people to find the way to Nirvana, are very popular in China. In a Northern Song monastery in Shandong (Lingyan Monastery, Changqing) sits this group of Luohans, each with a different gesture and outlook.

第七节　五代两宋工艺

五代战乱，江南及四川地区相对安定，商业手工业继续得到发展，浙江地区吴越的陶瓷、江南和四川地区的丝织，皆保持着相当规模，工艺上也有所进步。宋代手工业中和工艺美术关系最为密切的陶瓷、丝织、漆工艺等，其生产规模、制作技术和艺术水平较前都有很大提高，而且具有鲜明的时代特色。

一、陶瓷工艺

陶瓷工艺在这一时期有着光辉的成就，生产规模、烧造技术、造型装饰各方面都达到新的水平。名窑遍及南北各地，品种也有所增加，除传统的青瓷、白瓷外，还发展了各色窑变的彩釉瓷、釉下彩花瓷。政府设立官窑烧造专供贵族之用的高档瓷器，而民间窑场的陶瓷也有相当水平，其技术精绝者也为官府烧造贡品。北方之定窑、汝窑、钧窑、耀州窑、磁州窑，南方之龙泉窑、景德镇窑、建窑、吉州窑均负盛名，产品各具特色。

青瓷是中国著名传统瓷器的一种。在坯体上施以青釉（以铁为着色剂的青绿色釉），在还原焰中烧制而成。"青如玉，明如镜，声如磬"的"瓷器之花"不愧为瓷中之宝，珍奇名贵。青瓷以瓷质细腻、线条明快流畅、造型端庄浑朴、色泽纯洁而斑斓著称于世。宋代的龙泉窑、官窑、汝窑、耀州窑都属青瓷窑系。龙泉青瓷始于南朝，兴于北宋，盛于南宋。

汝窑的窑址在河南临汝县。北宋时在此设立官窑。汝窑胎质细腻，釉料稠润晶莹，雨过天晴般的淡蓝色调，恬静柔和，素雅清逸，表面有细碎的开片。

耀州窑在陕西同官县（今陕西铜川）的黄堡镇，所产青瓷受越窑影响，但釉色青中微带黄色。装饰用刻花（图6-37）、印花、剔花、镂空等方法，刻花技巧熟练，刀法犀利豪放，有的还在刻花中巧妙地加以蓖纹画线的装饰，层次丰富，具有浅浮雕的效果。纹样有花鸟鱼虫及人物，如缠枝牡丹、菊花、游鱼、云鹤及婴戏等，风格刚健清新，具有民间特色。

龙泉烧造的瓷器有"哥窑"及"弟窑"两种不同的风格。传说宋代时有章生一、章生二兄弟俩在此烧窑，哥窑所烧瓷器在烧造中利用釉面及胎面受热后收缩率不同，表面形成碎裂开片，因开片大小及形状不同有鱼子纹、蟹爪纹、百圾碎之名目，且有深浅色泽的变化，自然天成，釉色多为米色及豆绿色，具有古雅朴素之美。弟窑称龙泉窑，釉色多为粉青或翠青色，莹晶如玉，柔嫩含蓄，十分动人。

定窑以烧白釉瓷为主，窑址在今河北曲阳，其地宋代属定州，故名定窑。定窑白瓷中以白中泛黄、温润如象牙者为佳，胎质坚细，器体很薄，装饰手法以刻花、印花及划花为主。图案纹样极为丰富，常见的有牡丹、荷花、菊花、石榴、龙纹、鱼水纹等，线条活泼流畅，印花精细严谨，结构巧妙，暗花在器表上因深浅不同而呈现出微妙的光彩变化，具有沉净雅致而华美的艺术效果。定窑也烧制瓷枕，北京故宫博物院所藏定窑白瓷孩儿枕造型生动而别致，是定窑中的精品。

宋瓷中窑变色釉以钧窑瓷最为精彩。钧窑窑址在河南禹县，原属青瓷系统，但烧瓷工人创造性地以铜的氧化物为着色剂，使青釉上泛出海棠红、玫瑰紫之类的色

Ru ware was produced in North China for imperial use. In similar fashion to Longquan celadons, Ru pieces have small amounts of iron in their glaze that oxidize and turn greenish when fired in a reducing atmosphere.

Ding ware was produced in Ding Xian, Hebei Province. Ding ware was the finest porcelain produced in northern China at the time, and was the first to enter the palace for official imperial use. Its paste is white, generally covered with an almost transparent glaze that dripped and collected in "tears," (though some Ding ware was glazed a monochrome black or brown, white was the much more common type).

among scholar-bureaucrats. And the Song calligraphers integrated the concept of Chan into their calligraphy. In politics, they wanted to manage state affairs and govern the whole nation peacefully; and in art and literature, they were in pursuit of freedom and expressing themselves elegantly. No wonder the calligraphic style in pursuit of expressiveness gained its popularity.

彩，鲜艳绚丽，犹如夕阳彩霞，打破了单色釉的局面。钧窑窑变具有特殊的艺术效果，在宋瓷中别开生面，成功的作品异常名贵，烧造的品种常见的有碗、碟、炉、瓶及花盆等。其中花盆有圆形、海棠形等造型，多为北宋末期皇家园囿中所用。

宋代黑釉瓷的烧造有着特殊的成就，以建窑最为突出。建窑窑址在今福建建瓯水吉一带，所烧黑釉瓷的釉面上满布斑纹，因其形态而分兔毫、油滴、鹧鸪斑等不同品类。宋代因斗茶风气盛行，又因黑釉瓷的色泽特别能显示茶斑痕而受到斗茶者的喜爱。宋徽宗就是一个有斗茶癖好的皇帝，因此建窑在北宋末烧制御用黑瓷。黑釉色泽本来黝黯沉闷，但经过匠师们的创造却成为雅致兼有华美风格的高档贡品。建窑黑瓷也受到日本人的喜爱，称为"天目釉"。

宋代磁州窑系及辽统治区内辽宁、内蒙古等地的一些窑场都继"唐三彩"之后烧制三彩陶器。"宋三彩"多分布于河北磁县的观台及河南登封、禹县等窑，釉色以黄、绿、酱、白色相互搭配，器物有洗、杯、盆、盘及陶枕等，工艺上较为成功，但品类远不及唐代丰富。"辽三彩"具有鲜明特色，如模仿契丹皮囊容器而烧造的鸡冠壶，仿契丹木器皿的方形盘及借鉴唐金属器形烧造的海棠花式长盘等，以印花或刻划花装饰花卉图案，间有贴塑者，根据不同区域施以黄、绿、白等釉，不像唐代各彩釉交融流动，但明快质朴，造型及装饰都颇为别致。

二、染织工艺

五代至北宋仍以四川地区的丝织最为兴盛，江南的丝织业从宋代开始也盛过北方。西南的黎州、文州、叙州等地也都生产美锦。缎帛织造业除被农村家庭作为副业外，还出现了一些独立的丝织业作坊。在丝织业发达的江南，苏州设有织造局，成都设有转运司锦院，南宋时于茶马司置锦院，以生产的锦缎换取西北边地的马匹。市场上的丝绸布帛商业交易非常活跃，从《清明上河图》中也可看到北宋开封城中彩帛店铺的交易。南宋临安有绫锦市、生帛市、枕冠市、衣绢市、麻布市、丝麻行等。城中的彩帛锦内堆放着上等细缎绮缣，货色齐全，质地优良。宋代织物品种多样，各种织物如锦、绮、纱、罗、绉、绸、绢、绫等，花色繁多，有着很高的工艺水平。宋锦质地平整细密，风格典雅，有些样式一直沿袭至元明时期。除大量用于服饰外，有的还用于书画（如绢、绫）及装裱。

三、缂丝工艺

宋代缂丝技巧已非常高超，以定州所产最为著名。南宋时则以松江为中心，南宋缂丝一部分脱离实用装饰而向独立的欣赏艺术方向发展，着力于模仿名家书画，不少缂丝织造的唐宋书画名迹，达到了惟妙惟肖的程度，形成书画织物化或植物书画化的倾向，并涌现出了一批缂丝能手，其中以朱克柔和沈子蕃最为杰出。朱克柔，松江人，生活于南宋高宗时期，是著名缂丝能手，并善画。她所织缂丝作品，以仿名人书画者最精，运丝理色，悉如笔绘，风格高雅，生动传神，几能乱真，实为绝技，有《莲塘乳鸭》《山茶》《牡丹》流传至今。

四、刺绣工艺

刺绣工艺在宋代也以细密精致而备受称赞。宋宫廷设有绣院，集中了不少优秀

工匠制作；民间刺绣亦甚流行，开封相国寺庙会上有绣品出售，相国寺附近的绣巷是绣工集中居住区。宋代刺绣虽多用于服饰装饰，但仿制书画单纯供欣赏的绣品亦颇发达，且针工细密，能妙传原作之气韵。董其昌《筠清轩秘录》谈及"宋人之绣，针线细密，用绒止一二丝，用针如发细者为之，设色精妙，光彩夺目，山水分远近之趣，楼阁得深邃之体，人物具瞻眺之情，花鸟极绰约嗽嗪之态，佳者较画更胜，望之三趣悉备，十指春风，盖止此乎"。这位大书画家竟对此如此之倾倒，也可见宋绣艺术之精妙。

五、玉牙雕刻

宋代玉牙等各种雕刻形成各有千秋之势。宋代玉石牙角等雕刻工艺品多为皇室贵族装点陈设及生活享用。政府文思院中设有玉作、牙作、犀作、雕木作、琥珀作等部门。金代萌起金石收藏考证的风气，更提高了奇珍异玉制品的价值，《西湖志》中记载南宋张俊向高宗进献的文玩中，玉器占了很大比例。宋人玉雕工艺趋向写实，题材亦向世俗化发展，淡化了前人赋予古玉的品德特点，而更着重表现富于生活气息的形象。宋代玉雕中的人物花鸟和辽金地区表现自然鸟兽形象的玉雕都各有特色。宋代还发展了巧妙利用玉石原材料的不同色泽、纹理而雕制不同形象的"俏色玉"。

六、漆器

宋代漆器工艺，北方以定州著名，南方则首推温州。漆器的使用在宋代已相当普及，多制作日用器皿。宋代漆器有金漆、犀皮、螺钿、雕漆等品种。犀皮是宋代漆工艺的新创造，是一种斑纹漆器，宋朝程大昌《演繁录》中谓："朱黄黑三色漆沓冒而雕刻，令其文层见叠出，名为犀皮。"对其形态及制法作了简要记述。这种漆面表面光滑，花纹由不同色彩的漆层构成，如行云流水，或如松干上的鳞片，色彩灿丽，天然流动而又漫无规律，很是巧妙。在宋代，螺钿漆器多用白螺片镶嵌，鲜明而典雅，有的在螺片周围镶嵌铜丝，以增加其富丽效果。螺钿制作异常费工，是高级漆器。一般用朱漆在胎骨上层层积累，待到一定厚度，再用刀雕花，称为"剔红"，但如用其他如黄、绿、黑色漆上雕刻，也可称为"剔黄""剔绿""剔黑"，还有用黑红色相间涂出层次的，雕出的花纹层面形成黑红相间的线纹，称为"剔犀"。

Song artists invented the technique of lacquer carving (tihong) and thus allowed the old art of lacquer ware with its beautiful objects and design to bloom newly in a renaissance that is still going on today.

图6-35　灵岩寺罗汉
（山东长清，北宋）

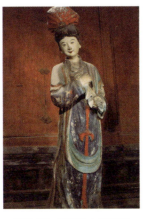
图6-36　晋祠仕女像彩塑
（山西太原，北宋）

图6-37　耀州窑刻花瓷
（宋）

第七章 元代美术
（1271~1368年）

Most of non-official scholar painters of the Yuan Dynasty had a tendency to retire from the secular world and to exercise painting freely in their spiritual world. They illustrated their way of living, and their interest and ambitions through paintings. Thus, mountains and waters, withered trees, bamboos and stones, plum blossoms and orchids became their favorite compositions while painting of figures that directly reflected social life had lost their favor.

Zhao Mengfu（1254-1322）, courtesy name Ziang, pseudonyms Songxue, was a prince and descendant of the Song Dynasty, and a Chinese scholar, painter and calligrapher during the Yuan Dynasty. Zhao Mengfu had two distinctive painting styles. One was fine brushwork with heavy colors and the other, bold and unconstrained brushwork of ink and wash, which is considered to have brought about a revolution that created the modern Chinese landscape painting.

1271年，忽必烈建立元朝。东方帝国的崛起，冲破了东西方之间文化隔离的壁垒，在客观上促进了东西方文明的相互交流和补充。蒙古统治者逐渐接受了汉族文化制度，元代大都（今北京）成为全国政治文化中心，聚集着很多画家。辽金和宋代南北两地的绘画都为元代画家所继承借鉴。由于统治者实行民族歧视政策，致使一部分汉族士大夫虽身在统治机构，政治上却难以施展，只能寄情于诗文书画。他们在绘画中重视主观意趣和笔墨风格的表现，诗、书、画进一步渗透结合。水墨山水和花鸟竹石的兴盛，把宋金以来形成的文人绘画推向新的高潮。文人士大夫的绘画在元代绘画发展中已跃居重要地位。元代政府成立了众多的官方手工业机构，承担奢侈工艺美术品的制作。丝织、金银器、玉器等豪华制品和毛织品也得到相应的发展，陶瓷中青花和釉里红烧制技术的成熟是工艺美术中的一项重大成就。

第一节 元代绘画

一、山水画

元初，在赵孟頫、钱选、高克恭等文人画家得力倡下，画坛上形成一种颇有"古意"而又独具风采的画风，并直接影响了黄公望、王蒙、倪瓒、吴镇为代表的元代山水画派。赵孟頫和元初诸名家是中国绘画史上承先启后的大师。

赵孟頫（1254~1322年），字子昂，号松雪道人，湖州（今浙江吴兴）人，宋代宗室。他能诗文，通音律，善书法，擅画山水、鞍马、人物、竹石。赵孟頫是他自己艺术主张的积极实践者。他地位显赫，艺术上影响深远。赵孟頫作画注意学习古人，对后世影响最大的还是他的山水。《鹊华秋色图》（图7-1）是他的代表作之一，以水墨间用青绿着色，追求简率雅逸和清幽，成功地表现出其挚友周密的故乡济南的郊区风光，带有颂扬的意义。此图是赵孟頫居官济南后经过实地观察所画，画中洲渚平川，两山相对，舟楫往还，草屋茅舍，芦荻红树，秋意十足，既有现实形象依据，又融合感受进行再创造。风格上"一洗工气"，"风尚古俊，脱去凡近"。赵孟頫在开拓文人画风格上有所贡献，对山水、竹石也颇有创造。

高克恭（1248~1310年），字彦敬，北京房山人，曾任刑部尚书、大名路总管等职。山水画声望甚高，有"南赵北高"之说，初学米氏父子，后参以董、巨之法，长于表现林峦烟雨濛濛的景物。现存作品有《云横秀岭》《雨山图》《春云晓霭图》等。

钱选（1239~1301年），字舜举。他入元不仕，隐居终生。他也是人物、山水、花鸟皆能的高手，多描绘古代高人隐士，或表现隐居情趣的家乡山水，用笔质朴稚拙而意境脱俗，花鸟画早期工丽细致而晚年转向清淡。

任仁发（1254～1325 年），字子明，号月山道人，松江人，擅画鞍马。画人物生动传神，亦能作花鸟。他在吏事之余所作《二马图》（图 7-2），通过肥瘦二马寓意廉洁与贪婪的官吏。他用劲健的笔致画出两匹截然不同的马，形神兼备，其中瘦马的造型与神态与龚开的《骏骨图》颇为相仿，可以看到他们相互间的影响。

元初赵孟頫开启一代文人画的新风，至黄公望、王蒙、倪瓒、吴镇的出现，已走向成熟。由于他们的绘画最能体现元代文人画的特色，因而被称为"元四家"。他们主要画水墨山水及竹石，艺术上直接或间接地受到赵孟頫的影响。

黄公望（1269～1354 年），字子久，号大痴道人，常熟人。能诗，又擅画山水，在作品中常表露出遁世思想及文人情趣。他是元代最负盛名的山水画家，被称为"元四家"之冠。他的逸笔、士人家风之论正是对赵孟頫艺术主张的发扬。他曾长期居住在富春山中，领略江山钓台之胜况，又在常熟探阅虞山朝暮之变幻，经常随身携带纸笔，遇有佳景随即摹绘，因此他所画山水林峦颇有境界。他的山水画艺术大致有两种风格类型，第一种风格为浅绛，山头多岩石，点线兼并，笔势雄伟而潇洒。这类风格的作品以《富春山居图》（图 7-3）为代表，此图也是他传世作中最著名的作品。全卷群峰竞秀、江水泱泱、近山远岸、秋树怪石，随着画卷的展开，忽而如置身于富春江上，忽而进入苍山峻岭之中，忽而豁然开朗，山脚水滨，凉亭土阜，处处可游可息、扁舟垂钓、野凫游嬉、令人心旷神怡。黄公望山水画的第二种风格是作水墨，皴纹极少，笔迹简远。他 81 岁所作的《九峰雪霁图》是这类风格的代表作。画家用极为简练的线条，勾画了雪后的山峦，然后采取借地为雪的办法，用淡墨烘染出天空和水，借以衬托出雪后的山峰，茅屋、寒林，意境萧索荒寒。黄公望的代表作还有《天池石壁图》《溪山雨意图》等。

Huang Gongwang (1269–1354) was a painter from Jiangsu. He is the oldest of the "four great masters of the Yuan." He had two styles. One was dependent on the use of purple and the other preferred black ink. He wrote a treatise on landscape painting, Secrets of Landscape Painting.

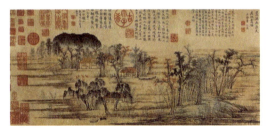

图 7-1 《鹊华秋色图》
（赵孟頫，元）

图 7-2 《二马图》（局部）
（任仁发，元）

图 7-3 《富春山居图》（局部）
（黄公望，元）

王蒙（1308～1385 年），字叔明，号黄鹤山樵，吴兴（今浙江湖州）人，赵孟頫外孙。王蒙的山水画风格独特，具有"纵横离奇，莫辨端倪"的磅礴气势。在构图上，回环重叠，结构繁复，松林杂树茂密深秀，远山层峦叠嶂。在表现技法上，有的以笔见长，有的以墨取胜，最有特色是皴擦点染交互为用，干湿浓淡搭配得体，交相辉映的一类。《青卞隐居图》（图 7-4）是他的代表作，描绘浙江吴兴县西北下山碧岩胜地景色。图中重山复岭，密林浑溪，山坡草堂数间，有倚床抱膝的隐士，草庐位置在左边一角，极具幽致。整个画面气势雄伟，繁而不迫塞，苍郁华滋，具有江南草密林茂的特色。

倪瓒（1301～1374 年），字元镇，号幼霞，别号极多，常用的有云林子等，无锡人。倪瓒长期生活于湖泖间，所作山水画也多取材于此，具有鲜明的个人风格。

Wang Meng (1308–1385), his paintings were influenced by Zhao Mengfu and often he received advice from Huang Gongwang. He also modeled Dong Yuan and Juran's style.

Ni Zan (1301-1374), his painting style of complexity and richness through simplicity exerted great influences to scholar painters of the Ming and Qing dynasties.

Wu Zhen (1280-1354), Wu Zhen modeled on Dong Yuan and Juran in painting landscape, trees and stones. Following along with trends of the time, Wu's works tended less toward naturalism and more toward abstraction, focusing on dynamic balance of elements, and personifying nature.

As special items, the plum blossom, orchid, bamboo and stone (chrysanthemum) were used as favorite paintings topics, and implicitly explored the common accepted characteristics associated with these plants. Orchid and bamboo represented moral loftiness and plum blossom and stone represented characteristics of principles and justice. Traditionally they have been humanized and bamboo is called "gentleman" and orchid "beauty".

他的作品大多作三段式构图，大片湖水占据主要画幅，近处画陂陀山势和疏林杂树，远山一抹置于画幅的最上端，意境空阔萧索，枯笔淡墨，抒写出其失意和悲伤的感怀。他的画绝少赋色，甚至连印章也不用，亦不画人，所谓"天真幽淡"，正是其心境和审美趣味的表露。每幅画上都用工致的楷书题写诗词，书法风格近乎晋人，萧散清逸，与诗画配合相得益彰。传世作品有《水竹居图》《虞山林壑图》《六君子图》《渔庄秋霁图》(图7-5)《江岸望山图》《幽涧寒松图》《容膝斋图》以及一些水墨竹石的画幅。倪瓒的艺术为后人普遍推崇，连乾隆皇帝也对他大加称赞。"元四宝，独云林格韵大超，世称逸品"。

吴镇（1280～1354年），字仲圭，号梅花道人，嘉兴人。他擅画山水、梅花、竹石、山水，在董源、巨然画法的基础上加以发展，从中表现苍茫幽静的山川景色和清高孤寂的志趣。他最爱在山水中点缀渔父钓者，画中渔父并非劳动渔民的真实写照，而是遨游江湖不受世俗羁绊的士大夫生活理想的寄托。传世作有《双桧平远》《渔父图》《双桧图》《松泉图》等。《渔父图》(图7-6) 借"渔父词"来表达他愿作烟波渔父、隐逸避世、放浪江湖的思想。构图境界宽阔，笔墨泼辣，一气呵成，既抒发画家奇崛豪放的强烈个性，又不失幽深宁静的气氛。吴镇也善画墨竹，其笔下墨竹挺劲豪迈，墨色变化丰富。

图7-4 《青卞隐居图》（王蒙，元）　　图7-5 《渔庄秋霁图》（倪瓒，元）　　图7-6 《渔父图》（吴镇，元）

元代后期山水画家除元四家外，尚有不少卓有成就者。就其身份而言，有士大夫画家，也有职业画家。他们或具有师承关系，或在风格上互相影响而又各具特色。其中一些人延续到明初，起到承上启下的作用。

盛懋，字子昭，嘉兴魏塘镇人。盛懋生长于画工之家，山水、人物、花鸟皆能，尤精于山水，曾受赵孟頫指授，吸收文人画技巧。山石多用董源披麻皴画法，笔墨精到，设色明净，章法平稳中富有变化，画秋林高士之类甚有情致。从题材上看，他的《秋舸清啸图》虽与吴镇《渔父图》相似，但刻画过分，精致有余，不能为士大夫所鉴赏。

曹知白（1272～1355年）、唐棣（1296～1364年）、朱德润（1294～1365年）皆为士大夫画家，他们的山水画主要师法李成、郭熙，并不同程度地受到赵孟頫的影响。唐棣山水画中也常穿插渔人活动，如《雪港捕鱼图》《霜浦归渔图》等；朱德润传世作品《秀野轩图》《林下鸣琴图》，也是通过山水表现士大夫悠闲的生活和居住环境；曹知白为松江富户，和许多江南文士都有密切联系，喜作寒林及雪景，传世作品有《群峰雪霁图》及《疏松幽岫图》等。

这些山水画家虽都标榜师法宋人，但他们的绘画却运用水墨笔法向写意发展，不再像宋人那样过分地追求形似，士大夫的艺术情趣越来越鲜明地体现在自己的作品之中。

二、水墨花鸟画

元代的花鸟画，呈现出由宋的严谨、精丽画风向明清的文人写意画风转变的特征。特别是梅、兰、竹等创作母题，因暗含着儒家的伦理学和道家的禅宗哲学精神，而为文人画家们所厚爱。元代著名的水墨花鸟画家有王渊、张中等。

王渊，字若水，号澹轩，杭州人。职业画家出身，除花鸟外也能画山水人物。王渊能作细笔重彩的大幅花鸟，但他最有特色的是将黄筌一体的工笔花鸟脱去富丽的设色而代之以水墨白描的画法，将院体花鸟加以雅化，迎合了当时文人士大夫的欣赏趣味，被誉为"当代绝艺"。他传世作品有《竹石集禽图》《桃竹春禽图》《山桃锦鸡图》（图7-7）。

张中的花鸟画更带有写意味。张中，字子政，松江（今上海一带）人。能作山水，师法黄公望。传世的水墨画《芙蓉鸳鸯图》表现一对鸳鸯游嬉于芙蓉花下，画法比较粗简，但能注意形象的真实。他的花鸟画有时施以淡彩，这种画法予明代以重大影响。

元代画梅，首推王冕。王冕（1287～1359年），字元章，诸暨人。其墨梅继承扬补之的传统，所画梅花千花万蕊，老干新枝，富有生机。故宫博物院藏有其小幅《墨梅图》（图7-8），花瓣以水墨晕点，自然而富有变化。以梅花寓示志趣，表露了不甘与黑暗腐败同流合污的精神。王冕还擅长篆刻，元明以后文人画讲求诗、书、画、印，王冕是较早具备者之一。

三、寺观壁画

元代的"正统"画坛为水墨山水和水墨梅、竹等文人画所左右，人物画急剧衰落下来。但是人物画的优秀传统手迹，多留存在墓室与宫墙寺壁之上，与古代的建

Following the achievements in the Sui, Tang and the Five dynasties, further progress was made in the field of painting during the Song Dynasty. Chinese painting peaked in the Song Dynasty. Imperial court painting. scholar-officials'painting and folk painting, each exhibiting distinct features yet keeping influencing, and infiltrating into others, jointly defined the painting of the Song Dynasty.

图7-7 《山桃锦鸡图》
（王渊，元）

Yongle Gong is a Daoist temple built between the middle of the 13th century to the end of the 14th century in Shanxi province, China. The temple features both figural and architectural mural paintings. The figural paintings are among the most highly regarded examples in China.

Since the Yuan emperors believed in Buddhism, religious buildings were quite numerous especially the Tibetan Buddhist temples. Lamaism temples were even set up in the countryside.

筑相依为命。保存下来的山西洪洞县广胜寺和山西芮城永乐宫的两处壁画，是元代道教绘画艺术的重要作品。

永乐宫壁画，是迄今发现最优秀的古代壁画之一，保存得也比较完好。原址在山西永济县永乐镇，相传为吕洞宾故宅，唐代建吕公祠，宋、金时期改祠为庙观。现共存四个殿宇，即"龙虎殿""三清殿""纯阳殿""重阳殿"。各殿内均绘制有壁画。三清殿壁画完成于元泰定二年（1325年），殿内四壁满绘神仙朝元行列，章法排列与北宋武宗元《朝元仙仗图》（图7-9）有类似之处，也是唐宋以来寺观壁画常见的形式。雄伟的群像行列，烘托出庄严神圣的气氛。壁画勾线圆浑简练而富有表现力，赋色浓艳，在服饰、法器的一些部位又采用了沥粉堆金以加强装饰效果，使壁画显得更加富丽辉煌。

元代的佛教壁画留存于今的尤以敦煌莫高窟中表现密宗的壁画最为精彩。元代统治者提倡密宗（即喇嘛教），使佛教和政治紧密结合，因此佛教密宗的寺院洞窟壁画也应运而生。莫高窟第三窟最为精彩，壁上画有千手千眼观音，两旁有婆叟天、辩才天，其面部以细笔勾画，衣褶则以遒劲而富于变化的兰叶描勾勒，笔势流畅，施色淡雅，显出了对象仪态的生动感，风格为前代壁画所未见。第465窟壁画的风格不同于第3窟，它反映了西藏密宗画的特点，画有欢喜佛，这是喇嘛教绘画中带有象征性的表现。

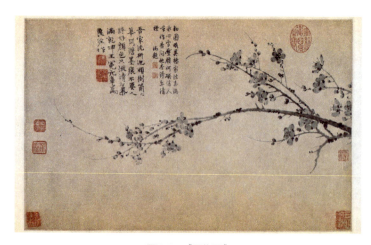

图7-8　《墨梅图》
（王冕，元）

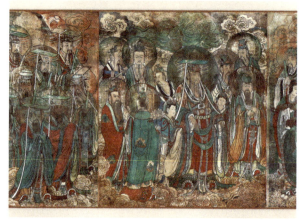

图7-9　《朝元仙仗图》（局部）
（山西芮城，元）

第二节　元代书法

元代初期受宋人"尚意"和轻视古法的影响，以赵孟頫为首的书法家提倡师古，复兴晋唐书风。在这一托古改制的书法革新运动中，不仅传统法度得到恢复，篆、隶、章草等各种书体都出现了中兴的现象。赵孟頫提出"宗唐宗晋，复古求新"的观点，并身体力行地实行，开启元代"尚态"之风。元代书法随着后期社会动荡，又出现了众多名手，他们有的摆脱赵孟頫的影响，直抒胸臆；有的与绘画相互渗透，敢于独创，影响了明清书风。

耶律楚材（1190～1244年）汉化契丹族人，年少时受金代文化影响较深，其书法风格极具个人特色，带有北方豪放不羁的气度，笔画粗壮，线条直硬，转折强劲，大开大阖，顿挫明显，但在结字和运笔上较为稚朴，缺少经营。《元史》本传称其："善书，晚年所作字画尤劲健，如铸铁所成，刚毅之气，至老不衰。"其是赵孟頫扭转金以及南宋晚期书法流风之前最具代表性的书法家，其传世作品《送刘满书卷》为晚年所作，内容不多，行列清晰，笔墨充沛，字体刚劲挺拔，充满硬拙之气。

赵孟頫（1254～1322年）元代最有影响的书法家，善各种书体，又以楷、行书造诣最深，除书法外，他还擅长绘画，自他开始将"诗、书、画"三绝合为一体。《元史》本传中讲道："孟頫篆籀分隶真行草无不冠绝古今，遂以书名天下。"赵孟頫集前代诸家之大成，变古为今，创造了"赵体"风格，无论楷书还是行书，都很工整，笔画的线条也十分清楚，温和典雅是他书法的主要特色。在笔法上赵孟頫学习晋人用笔，借鉴其行书笔法，不刻意修饰，显得流美动人，在楷书中流露出行书的笔法和结构，还常以尖峰入纸，使得笔意相连、点画圆润、结体宽绰、章法分明。其代表作品有《仇锷墓碑铭》《兰亭帖十三跋》《洛神赋》《妙严寺记》等。

他的行楷书《洛神赋》（图7-10）笔墨柔美圆润、线条流动，姿态妍美而内藏筋骨，法度精密，笔画提按分明、节奏轻快，布局上和谐中正、力追古法，体现赵孟頫"中和"的审美追求，与曹植诗中意境统一，有"如花舞风中，云生眼底"的优美感。元人倪瓒称此卷"圆活遒媚"，并推赵孟頫为元朝第一人。

鲜于枢（1246～1302年）字伯机，元代书坛中与赵孟頫齐名的书法家，赵孟頫对他的书法十分推崇，二人书法当时并称"二妙"。鲜于枢受唐法影响颇深，在他的行楷作品中反映的最为明显，其行书带有唐楷风度，清秀圆润，结体疏朗，骨气洞达。草书作品是鲜于枢书法成就最高的书体，其草书运笔娴熟，在学习前人古法古意时又呈现个人风格，自出新意。鲜于枢的草书代表作有《苏轼海棠诗》《石鼓歌》《书杜诗》《论草书贴》等，其中《论草书贴》（图7-11）是写给好友赵孟頫的，兼具评书与草书之美，提出对张旭、怀素等人书法的观点，笔法纵肆、气魄恢弘，因善于回腕，笔墨酣畅，对后世草书影响深远。

Zhao Mengfu began to learn calligraphy when he was five and worked very hard in calligraphy practice all through his life. In his regular script, maintaining the preciseness of the Tang regular script, he added some elements of semi-cursive script to regular script. His calligraphy, known as "Zhao Style", was with chubby strokes as well as elegant, symmetric and graceful structure. It was an innovation of regular script and ended the creativity-lacking period for calligraphy in the Song dynasty. Zhao was known as one of the "Four Grand Masters of Regular Script". The other three were Ouyang Xun, Yan Zhenqing and Liu Gongquan.

图7-10 《洛神赋》（局部）
（赵孟頫，元）

图7-11 《论草书帖》（局部）
（鲜于枢，元）

康里巎巎（1295～1345年）字子山，北方少数民族书法家，书法与赵孟頫齐名，时称"北巎南赵"。他的正书师法虞世南，行草书尤得钟繇、王羲之笔意，并吸取了米芾的奔放，一反赵孟頫妩媚书风，以自己独到的艺术形式赋予了书法新的内涵，为元代书坛增添了新鲜血液。他的成就主要在行草，字体秀逸奔放、行笔迅疾、爽利干脆，深得章草和狂草的笔法。《元史》本传称他"识者谓得晋人笔意，单牍片纸人争宝之，不啻金玉"。代表作有《谪龙说卷》《李白古风诗卷》《述笔法卷》等。

第三节　元代建筑

元代（1206～1368年）的中国是一个由蒙古统治者建立的疆域广大的军事帝国，但这一时期中国经济、文化发展缓慢，建筑发展也基本处于凋敝状态，大部分建筑简单粗糙。

元大都（在今北京）是我国封建社会最后一座按照预先的整体规划平地兴建的都城，也是13～14世纪世界上最宏伟壮丽的城市之一，其严整的规划布局，建筑的技术、艺术水平都是当时世界上罕见的。元大都城内的河湖水系在城市规划中占有重要地位。引白浮泉、玉泉诸水入积水潭，既有效地解决了城内的生活用水，又补充了会通河的水源。元大都在建设上的一个创举是在市中心设置高大的钟楼、鼓楼作为全城的报时机构。明清北京城就是在元大都的基础上改建和扩建而成的，对后来明清北京城的规划和建设有着深远的影响。

元世祖崇信佛法，迎释迦佛舍利，至元八年（1271年）在大都城西南修建了这座大型喇嘛塔。这座塔是元大都保留至今的重要标志，也是我国现存最早最大的一座藏式佛塔。该寺由四层殿堂和塔院组成。台基高9m，塔高50.9m，底座面积1422m^2，台基分三层，最下层呈方形，台前有一通道，前设台阶，可直登塔基，上、中二层是亚字形的须弥座。此塔是由当时尼泊尔的工艺家阿尼哥奉敕主持修建，清康熙、乾隆年间又几经修葺，现仅白塔为元代遗物，同时也是喇嘛塔的典型代表。

辽中京，今内蒙古宁城县，建于辽圣宗统和二十五年（1007年）。内城在外城内中心偏北，宫城南墙正中开正门，正南一条大街是城市中轴，全城比较规整，这些都是唐代传统，也有汴梁的影响。辽代燕京城（今北京广安门一带）定为中都，曾仿汴京加以扩建，并将以汴梁搬来的艮岳太湖石置于北郊琼华岛离宫（即今北海团城）。

第四节　元代雕塑

中国蒙古族统治者早在建立元朝之前，便先后仿照汉族建筑样式，营建上都及大都两个都城。两都的各种宫殿坛庙建筑组群都有石雕、木雕和琉璃制品。而分布各地的寺庙塑像、石窟造像等也展示了元代雕塑艺术的概貌。

元代统治者对宗教采取支持和保护政策，尤其对佛教中的喇嘛更给予高度重视，尊奉藏传佛教萨迦派首领八思巴为帝师，诏令他掌管全国佛教。于是喇嘛教式的庙宇、白塔及用各种材料雕塑的佛像，在精通西土仪轨和样式的匠师指导下，迅

速在大都以及各地建造起来。仅在大都受中央宣政院所领的寺院竟达 360 所之多。所造佛像除过去汉族地区显宗、密宗流行的题材外，还有一些喇嘛教特有的救度佛母、马哈格拉等，并带有藏传佛教的风格样式。其中尤以杭州飞来峰摩崖造像和北京居庸关过街塔基座券洞浮雕具有代表性。

元代中原和北方地区仿木建筑雕砖壁画墓中的杂剧图像，多用砖雕，嵌于墓壁，也有少数在石棺上用阴线雕刻。木建筑雕砖壁画墓和石棺雕刻画的主题，都是表现墓主人生前家居的生活情景，尤其是表现墓主人夫妇"开芳宴"的情景。"开芳宴"，就是饮宴时要备乐，有散乐和乐舞，后来又盛行杂剧。

第五节 元代工艺

一、瓷器工艺

元代瓷器在宋代的基础上，又有新的变化。青花及釉里红取得了突破性进展，为明清彩画瓷发展开创出新局面。青花瓷为白底蓝花瓷器，是以钴料为呈色剂在瓷胚上进行彩绘，然后罩上一层透明釉，经过入窑烧制而成，色调单纯明净，蓝白两色对应，朴素明快、爽朗大方，具有典雅清新之美。青花瓷以绘画为装饰手段，能表现深浅不同的层次，它继承了磁州窑的白地黑花瓷的装饰技巧，但比磁州窑表现力更为丰富，甚至具有水墨画般的艺术效果。

景德镇等地白瓷烧造水平的提高，为釉下彩画瓷的发展奠定了良好的基础。元代景德镇的主要成就是烧成青花和釉里红。元朝陶瓷工匠还尝试将青花和釉里红同时运用在一件器物上，烧制难度更大。釉里红是将一定的含铜物质作为着色剂调入釉中，用之绘瓷，烧成后出现浓艳的红色花纹，白底红花，热烈艳丽。釉里红烧制需要很高的技巧，元代尚处于初创阶段，烧出的器物往往色泽不够纯正，到明初时期才开始成熟，但元代的创造功不可没。《青花釉里红开光镂花盖罐》于 1964 年在保定出土，现藏于河北省博物馆。它采用绘画、堆雕、镂雕等装饰手法，青花浓艳，略带黑斑，铜红发色较为鲜艳，无疑是青花、釉里红结合得相当出色的作品。

二、染织工艺

元代时，南北各省普遍植棉，棉织印染工艺在民间尤其普遍。元代丝织中专为供应贵族享用的织金锦得到特别发展，不仅帝王用衣金锦来炫耀富贵，每逢大庆节日还要赏赐锦袍给大臣们，寺庙喇嘛的袈裟及佛前的幡帐也需要金锦制成，因而消费数量巨大。极为盛行的是在丝织物上大面积的使用金线织造花纹，这主要是由于蒙古族的习俗爱好，以及元代统治者为了显示自身的华贵而大力提倡的结果。用金线织出者称为金缎匹，其中以金锦为特色，金锦即在织物中加金线，又称"纳石失"，全部用金线织成的称为浑金缎。

三、漆器

元代漆器工艺在前代的基础上也有较大的发展。以福州、杭州、嘉兴等地为中心产地。漆器的主要品种有雕漆、戗金和螺钿等类。其特点是堆漆肥厚，用藏锋的

刀法刻出丰硕圆润的花纹。整体淳朴混成，而细部又极精致，在质感上有一种特殊的魅力。螺钿系在漆器上嵌以蚌壳组成的图案花纹，由于蚌壳具有异样的光华而使器物另有意趣。雕漆是在漆胎上涂以多层后再施雕刻图案，有剔红（完全用红漆者）及剔彩（以五色漆在胎上分层涂盖，再据图案需要，因刻法深浅而显露彩色）。

四、金属工艺

蒙古贵族喜用豪华贵重的金银器皿。元代金银器产地主要集中在江浙一带，主要包括日用器皿及装饰用的簪环首饰等物，从传世或考古发现的作品来看，它们都相当精美。朱碧山是享有盛名的银器铸造名家，以做酒器最为精妙。现有两件银槎杯（以银做成独木舟形的酒杯）传世。其中一件现藏于故宫博物院，基本是铸造后雕镂加工而成，槎杯外形由夭矫苍劲如龙的桧柏曲干构成，一身着袍服手执书卷的道人斜坐于舟上，枯槎的纹理、袍服的褶皱及道人的眉目须发都表现得恰到好处。

第八章 明清美术
（1368~1911年）

　　明清时代是中国封建社会的转折点，文化发展表现为一方面日趋保守，流行复古；另一方面又不断酝酿变革创新，直至最后出现新的变异。明清绘画中的文人画与院画相争相融，画家众多，画派林立。文人士大夫的绘画为画坛主流，复古派标榜师法古人，创新派注重个性与风格的独创，两者相互冲突相互影响，更有文人以绘画为生，在创作中融入世俗化成分。宫廷绘画不及宋代，但也曾一度振兴。西学东渐，西方绘画输入中国，宫廷曾有少数外籍画家，其画风对中国画家和民间绘画产生影响。明代早期山水画以浙派为主，中期则以吴派突出，后写意花鸟画则有较大突破。清代绘画以山水花鸟居多，人物画明显衰退。清初以四王与四僧为代表，清中扬州八怪异军突起，清末海上画派引人注目。明清民间绘画沛然兴起，年画与版画的成就十分突出。明清的宫殿、园林建筑达到了前所未有的高度，皇家园林与私家园林各有特色。明代工艺美术成就表现在瓷器（景德镇）、家具和纺织品方面。清代的瓷器在彩绘、色釉方面成就突出，纺织业在江南得到较大发展，景泰蓝、漆器、珐琅、金银饰品、木雕、玉雕等工艺也有一些成就。

第一节 明代绘画

　　明代绘画可以分为前期、中期和晚期三个时期。整个明代的300余年中，江浙一带的绘画活动非常繁盛。初期，以职业画家为主的浙派受到社会的欣赏和重视，宫廷绘画适应统治阶级的需要也得到发展。中期，苏州地区的文人画蔚然而兴，并迎合社会上追求风雅的风气，走向雅俗共赏之路，形成了声势巨大的吴门画派。后期，文人画呈现多元化的趋势，以徐渭为代表的写意花鸟画、以陈洪绶为代表的人物画和以曾鲸为代表的肖像画都有突出表现。特别是董其昌的创作及其理论在清代的画坛掀起不小的波澜。

一、院体宫廷绘画与浙派

　　明代宫廷绘画的组织情况和前代不同，它没有专门设立"翰林图画院"这样的机构，而是将为宫廷服务的专业画家归入御用监属之下，由太监管辖，分别在不同的殿内顶差。这部分画家的绘画作品，被称为院画和"院体画"，其风格特点主要来源于两宋画院，即所谓的"院体画"。宫廷绘画的人物画取材比较狭窄，以描绘帝后的肖像和行乐生活，皇室的文治武功，君王的礼贤下士为主，风格上基本延续宋代传统。山水画的主要宗法有南宋的马远、夏圭，也兼学郭熙，著名画家有李在、王谔、朱端等人。明代宫廷绘画成就最突出的是花鸟画，它呈现多种面貌，代表画家有擅长工笔重彩的边景昭，承袭南宋院体传统，妍丽典雅而又富有生气，朱瞻基是继宋徽宗以后的皇帝画家，其花鸟画深受元代文人画的影响，林良以水墨写意花鸟著称，

笔墨简练奔放，造型准确生动，吕纪工写结合，花鸟精丽，水石粗健，自成一派。

边文进，字景昭，福建沙县人，生卒年月不详。永乐初召入画院，擅长花果翎毛，有"花之娇笑，鸟之飞鸣，叶之反正，色之蕴藉，不但勾勒有笔，其用墨无不合宜"之说。现存作品有《双鹤图》《春禽花木图》，不仅表现出花鸟富贵明丽的情态，而且有浑朴端庄的气象。

孙隆，也称孙龙，字廷振，号都痴，毗陵（今江苏常州）人。擅长没骨花鸟，宣德年间供事宫廷。所画"水草虫鸟之属，时运戏笔，形神逼真，如得心应手"。他工于没骨花卉，宗法徐崇嗣及法常，纯以彩色涂染而不勾勒，潇洒自如，生动而富于天趣。他的《花鸟草虫图》（图8-1）中的秋叶绿中带紫，花朵以粉色点染不勾轮廓，具有水彩画一般的效果。

图8-1 《花鸟草虫图》
（孙隆，明）

The Zhe School was a school of painters, and part of the Southern School, which thrived during the Ming dynasty. The school was led by Dai Jin. The "Zhe" of the name refers to Dai Jin's home province - Zhejiang.

林良（1416～1480年），字以善，广东南海人。他的花鸟画取材广泛，特别见长于画鹰，如《雄鹰八哥图》中，画硕大凶猛的雄鹰追赶一只八哥的紧张情节，鹰翅形成下斜的弧线，屈曲的树枝，下垂的枯藤，都预示出八哥难于逃脱的悲惨命运；动荡不安的构图和遒劲如草书的用笔，造成画面的紧张气氛，使之具有特别强烈的感染力。

吕纪（1439～1505年），字廷振，号乐愚，浙江宁波人。他作画虽以工致富丽见长，也能水墨写意。《杏花孔雀图》《草花野禽图》《秋鹭芙蓉图》和《雪柳双凫图》等代表着他在工笔重彩花鸟方面的成就。这些作品都善于抓住不同季节中最具特色的景象，构图妥帖，设色艳丽沉着，用笔工细，画面洋溢着明朗欢快的气氛。

明中叶以前同"院派"有密切关系，并在画坛上最有影响的是"浙派"。"浙派"活跃于宣德至正德年间，因创始人戴进为浙江人，固有"浙派"之称。这些画家多是徒弟传授或父子相传，山水人物兼长，有的还擅画肖像及壁画，画风多继承南宋四家一派，并有较高的艺术造诣，在明代前期影响颇大。

戴进（1388～1462年），字文进，号静庵，又号玉泉山人，浙江钱塘（今杭州）人。他技巧全面，具有坚实的造型能力，人物、山水、花鸟无所不工，是职业画家中的杰出人物。由于他的创作实践及其影响，形成被后人称为浙派的画风，宫廷内外不少画家均为他的继承人。在山水画方面，戴进主要继承马远、夏圭的艺术成果，并吸取了董源、巨然、范宽以及元人的技法而自成一家。《春游晚归图》是一件具有代表性的作品，山水景色穿插，富有意趣的人物活动情节，成功描写出在苍茫的暮色中春游归来的动人景象。戴进的《风雨归舟图》最为世人推崇，画家以兼工带写的方法，挥写出风雨交加中的群峰树木，渔夫逆风归舟，樵夫冒雨赶路，用笔奔放豪纵，水墨苍劲淋漓，环境气氛与人物情态，有声有色，其他名作还有《春山积翠图》（图8-2）。

吴伟（1459～1508年），字次翁，号小仙，湖北江夏（今武汉）人。他的山水远师马、夏，近则"源出于文进"，但"笔法更逸"，用水更多，气魄更大，布景造型也更简括整体。戴进画山石用斧劈皴，"用笔注精凝神"，吴伟则横涂直抹，似若随意。吴伟的不少山水画，没有较大的人物，其都是以山水为衬景的人物山水画。代表作《渔乐图》（图8-3）、《长江万里图》等，都以迅疾粗放的笔墨，刚健奔放的线条，雄伟磅礴的气势见长，图中人物描写生动逼真，充满生活生息，全幅境界开阔。

图8-2 《春山积翠图》（戴进，明）　　图8-3 《渔乐图》（吴伟，明）　　图8-4 《庐山高图》（沈周，明）

二、明中期的吴门四家

自唐宋以来，我国长江下游的封建经济和文化的发展居于先进地位。以苏州为典型的江南地区，入明以后成为重要的工商业城市，特别是丝织、刺绣等手工业经济非常发达。多方面的社会经济条件相互影响，资本主义萌芽产生于此地。其繁荣富庶的盛况，给文化艺术事业的发展奠定了基础。艺术作品进一步商品化，收藏书法、名画、骨器物、珍本书籍，庭园营建、讲究服饰器用之风也很盛行。苏州一带成为各种艺术活动的集中地区。明中期以后，吴门画派在此兴起。取代了浙派在画坛的霸主地位，文人画重新占据了画坛的盟主地位，并从此成为中国封建社会晚期的主流绘画。

沈周（1427～1509年），字启南，号石田，长洲相城里人，出身于士大夫诗画及收藏世家。沈周诗文书画都有很高的造诣，是吴门画派的领袖。他在画法上主要取法元人黄公望、吴镇等，并上溯董源、巨然及北宋诸家。沈周绘画造诣尤深，兼工山水、花鸟、人物，以山水和花鸟成就突出，沈周山水画有两种面貌，一种是学王蒙，画法严谨细秀，用笔沉着劲练，以骨力胜，人称"细沈"。如《庐山高图》（图8-4）等；另一种笔墨粗简豪放，气势雄健，人称"粗沈"，如《沧州趣图》《扁舟诗思图》等。《庐山高图》是沈周41岁时（1467年）为自己的老师陈宽祝寿而作，作者用王蒙的笔法，以高度的想象与技巧，集中地表现了这一雄伟瑰丽的名山形象。

"The Four masters of the Wu School" nearby Suzhou, namely Shen Zhou (1427-1509), Wen Zhengming (1470-1559), Tang Yin (1470-1523) and Qiu Ying (1502-1552) represented the highest level of scholar paintings of that period.

文徵明（1470～1559年），初名壁，字徵明，后改字为名，更字徵仲，号衡山居士，长洲人，是苏州地区文坛画界继沈周而起的又一个中心人物。在文学方面，他与祝允明、唐寅、徐祯卿齐名，被称为"吴门四杰"或"吴中四才子"。在书法方面，他也是明代的大家之一。文徵明学画的直接老师是沈周，但对他的绘画艺术影响最深的则是元代画家，尤其是赵孟頫。文征明的绘画作品主要是山水画，画法有工细与粗率两种。工细者占绝大多数，其中又有着色与不着色之分。《溪桥策杖图》《仿吴镇山水》是其代表作，苍劲郁密。《惠山茶会图》是细笔小青绿画法，为文征明以茶会友、饮茶赋诗生活的真实写照，体现了文徵明早年山水画细致清丽、文雅隽秀的风格。

唐寅（1470～1523年），字子畏，字伯虎，号六如居士、桃花庵主，自称江南第一风流才子，吴县（今江苏苏州）人，明代画家，文学家。天资聪颖，少年时便有才名。他文化修养丰富，见闻广博，才华横溢，具有文人气质；作画题材丰富，风格清新自然，雅俗共赏；不仅擅长山水人物，而且在写意花鸟方面也有独到之处，山水画在唐寅绘画中占有相当重要的地位。唐寅不仅取法宋代诸家，而且还融入了元代文人山水画的笔墨意趣，画中的人物也占有一定比重。《落霞孤鹜图》（图8-5），此图高峰耸立，几株茂密的柳树掩映着水阁台榭，下临大江，阁中一人独坐眺望落霞孤鹜，全图也因题画诗而染上了浓浓的愁绪。

仇英（1502～1552年），字实父，号十洲，原籍太仓，后移居苏州。名画家周臣发现他的非凡绘画才能，收为门徒，加以培养。他是临摹古画的高手，可以"奇真""乱真"。仇英是一位精力出众、勤奋惊人的画家。他的年寿并不长，但作品的数量却很大，其中有不少是繁复而工致的长轴大卷，如《兰亭修禊图》《蛮夷职贡图》《浔阳琵琶图》《金谷园图》等均须经年累月方可完工。《桃源仙境图》精丽而华美，是仇英大青绿山水精品。画面布置繁密、结构谨严、气势连贯、意境深邃。在艺术表现上，画家勾勒精工，似学宋赵伯驹、刘松年细笔一路，系南宋院体遗风。

三、写意花鸟画

陈淳（1438～1544年），字道复，号白阳山人，苏州人。文征明的弟子，工书法，擅画山水、花卉。其写意花鸟画继林良、沈周之后多有建树，在绘画史上与徐渭并提，对后来写意花鸟画的发展有着深远的影响。陈淳的花鸟画形象大都是习见的花木，如梧桐、芭蕉、荷花、丛竹、古梅、幽兰与水仙……可谓士大夫燕居环境的写照。其次，花卉造型更以严于剪裁见胜，虽仅折枝，但给人的印象是自然而完整的。在表现上，不贵浓妆艳饰，而重简率的笔墨情趣；不求劲挺豪放的气势，而得闲事宁静的意趣。传世作品有《秋葵图》《山茶水仙图》等。

徐渭（1521～1593年），字文长，号天池，又号青藤道人，山阴（今浙江绍兴）人，出身于破落的士大夫家庭。徐渭才华横溢，在诗文、戏曲、书法、绘画方面都有很高造诣。他自20岁中秀才，后在科举上屡试不中。徐渭本来就生性高傲，蔑视虚伪的礼法，行动狂放，坎坷的经历更加强了他愤世嫉俗的性格，并表现在他的艺术创作中。徐渭最擅长水墨大写意花卉，发挥了文人画中以笔墨抒情写意的传统，一改吴门画派花鸟画自然秀润、恬静幽雅的格调，而形成大胆泼辣、乱头粗服的画风，并结合题诗及苍劲奔放的书法，从中表现出他倔强不驯的个性。代表作有

Chen Chun was born in a wealthy family of scholar-officials in Suzhou. He learned calligraphy from Wen Zhengming. He later broke with Wen to favor a more free-style method of "ink and wash" paintings. He was associated with the Wu school of literary painting. Mi Fu of the Song Dynasty had a strong influence on his work. He did many landscapes, but to a degree is noted as a "flower and bird" painter.

Xu Wei, art name Wenchang, also called Tianchi and Qingteng, was born in Shanyin (now Shaoxing), Zhejiang Province. He boldly broke the limit of the shapes and injected the subjects with powerful personal feelings. Xu's painting style had great influence and inspiration significance to many painters of the Qing Dynasty, such as Zhu Da, Shi Tao and the "Yangzhou Eight Eccentrics", and the painters of modern times such as Wu Changshuo and Qi Baishi.

《杂花图卷》《墨葡萄图》《荷蟹图》《榴实图》等。《墨葡萄图》（图8-6）以狂放泼辣的行笔和淋漓酣畅的水墨，画出枝叶低垂掩映着的串串葡萄，画上放以奇绝的行草题诗："半生落魄已成翁，独立书斋啸晚风。笔底明珠无处卖，闲抛闲掷野藤中。"体现了画家激愤的心境。

四、明晚期绘画

整个明代，江南松江府地区（今属上海市）工商业发达，文化艺术兴盛，其地位仅次于苏州府，而高于常州、嘉州、湖州等地区，到明代后期，松江地区形成了以顾正谊为首的"华亭派"，继起者有莫是龙、董其昌、陈继儒等，渐成巨流，势压吴门；松江的职业画师宋旭、沈士充也自立门墙，分别被称为"松江派"和"云间派"，其实他们在美学思想、绘画作风等方面基本一致。故将三派统称为"松江派"。他们的区别主要在董源、巨然、黄公望诸前代画师的笔墨各有所偏好，因而在笔墨运用上略有差异。

董其昌（1555～1636年），字玄宰，号思白，香光居士，华亭（今上海松江）人。万历十七年（1589年）进士，曾参加《神宗实录》的编撰，官至南京礼部尚书，兼仕读学士。天启年间宦官魏忠贤专权，把持朝政，董其昌为避祸而告归家乡，从事诗文书画活动。董其昌在书、画两方面都有很高造诣，并精于书画鉴赏。他擅画山水，临摹过不少古人作品，能集诸家之长，主要以董源、巨然、米氏父子及黄公望、倪瓒为宗，而运以己意，笔墨上追求秀雅蕴藉的效果与趣味。他把绘画中的笔墨审美地位提到极高的高度。董其昌的传世作品极多，《夏木垂阴图》《遥岑泼翠图》《山水小景册页》（图8-7）等可见他如何运用笔墨干湿浓淡的变化达到文人所要求的韵味。

Dong Qichang wrote many books to discuss theories of paintings and was a keen promoter of scholar paintings. His proposal that paintings could be divided into the north and south sects, which had a great influence to the development of fine art in China. It discussed in details the origins of different painting styles and the criteria to judge scholar painters. Paintings were divided into north and south sects, but the criteria to judge should not be based where painters came from and only related to the style of paintings.

图8-5 《落霞孤鹜图》
（唐寅，明）

图8-6 《墨葡萄图》
（徐渭，明）

图8-7 《山水小景册页》
（董其昌，明）

董其昌认为唐代以后绘画发展出现了"南北宗"两个不同体系,"禅家有南北二宗,唐时始分,画之南北宗亦唐时分也,但其人非南北耳。北宗则李思训父子著色山,传为宋之赵幹、伯驹、伯骕以至马、夏等;南宗则一变勾斫之法,其传为张、荆、关、郭忠恕、董、巨、米家父子以至元之四大家"。南北宗论首先在一个以董其昌为核心的小圈子里获得认同,如他的友人莫是龙与陈继儒的著作里都有内容相同或相近的话。南北宗论是以文人画家的美学观和艺术观来评价画史,贬低南宋以上的院体画和青绿山水画体系,竭力抬高文人画以及他们所代表的画派。南北宗论是文人画思潮的一种反映,所以一经建立,便得到文人画家的赞同。此论树立了"温和文雅""精气内含"的作风,奠定了文人画在绘画史上的主导地位。

陈洪绶(1598～1652年),幼名莲子,字章侯,号老莲、悔迟,出生于世代为宦的浙江诸暨望族。幼年聪颖过人,具有非凡的画才。由于他对明末奸臣当道、政治腐朽深怀不满,拒绝了崇祯皇帝的提拔,毅然回到了老家,专心于绘事。陈洪绶擅长人物、花鸟、山水,其中人物画对后世影响最大。他融和传统艺术和民间版画之长,在浙派、吴派之外,别树一帜。他画的最多的人物是屈原和陶渊明,都是言行殊异、超拔脱俗的典型。晚年所画人物,造型夸张甚至变形,古拙中见俊美,令人印象颇深。陈洪绶所作人物注意神情的刻画,塑造形象带有一定夸张因素,衣纹细润圆劲,设色古艳,富有装饰趣味。《九歌图》为19岁时所画,是目前所见他的人物画创作最早的一件。该图绘《东皇太一》直至《礼魂》11幅,最后增画1幅《屈子行吟图》(图8-8)。陈洪绶也涉猎木刻插图,造诣很高,对版画艺术的发展起了巨大的推动作用。

崔子忠(1594～1644年),字道母,号北海,又号青蚓,山东莱阳人。明末为顺天府生员,据说他在明亡后入土室不出,绝世而死。他为人处世品格高洁,生平好读书,通经史,能诗善画。画尤精于人物,师法古人而参以己意,面目奇古,衣纹细劲,设色古雅,亦能作肖像,与陈洪绶齐名,时称"南陈北崔"。他不慕荣利,有以金钱求画者从不应允,而遇有同好,则挥洒不绝。遗留传世作品甚少,仅有《洗象图》《东坡留带图》《云中鸡犬图》《云中玉女图》(图8-9)数幅,皆有高估脱俗之风。

曾鲸(1568～1650年),字波臣,在肖像画艺术上继承以形写神的美学思想和以墨为之的表现技法,能通过对人物面貌、眼神的细微刻画以及服饰衣纹的处理,揭示不同职业、不同生活经历、不同年龄的人物的内心世界和性格特性,具有形存神生、形神兼备的艺术效果。画史说他"写照如镜取影,妙得神情。其敷色淹润,点睛生动,虽在楮素,盼来嚬笑,咄咄逼真"。其画风成为明末以至整个清代肖像画法的主流。曾鲸传世作品有《葛一龙像》《顾与治像》《王时敏像》《张卿子像》(图8-10)等。笔法谨劲流畅,依结构晕染,略有明暗对比效果,浅淡明快,不失骨法用笔。

第二节 清代绘画

一、清初四王

清初"四王吴恽",包括王时敏、王鉴、王翚、王原祁,吴历、恽寿平,画史上又称"清初六家"。他们的绘画曾被认为是清代画史上的"正统派",在清初到鸦片

图8-8 《屈子行吟图》
（陈洪绶，明）

图8-9 《云中玉女图》
（崔子忠，明）

图8-10 《张卿子像》
（曾鲸，明）

图8-11 《仙山楼阁图》
（王时敏，清）

战争的两百年间，影响不衰，尤其是"四王"在山水画中的垄断地位和恽寿平在花鸟画中的"正统"地位牢不可破。

王时敏（1592～1680年），字逊之，号烟客，太仓人，出身官僚家庭。王时敏完全承袭董其昌的文人画理论并在实践中加以发展，他在绘画中特别推崇元人笔墨，又自认为渴笔皴擦得大痴神韵，但实际仅是追求"峰峦浑厚，草木华滋"的笔墨效果，丘壑上极少变化，章法上又多为大同小异。他的主要作品有《仿倪云林山水轴》《溪山楼观图》《仙山楼阁图》（图8-11）等，并著有《王烟客集》。《仙山楼阁图》在笔墨表现上借鉴黄公望，峰峦叠叠，树丛浓郁，繁密中见清疏雅逸之情趣。作品勾线空灵，苔点细密，皴笔干湿浓淡相间，点染兼用，笔墨平淡天真。布局严谨，笔墨精到，显示了王时敏深厚的笔墨功力。

王鉴（1598～1677年），字玄照，后改字元照、园照，号湘碧、染香庵主，江苏太仓人。从小遍临摹五代、宋元名家墨迹，传统功力深厚。他工画山水，受董其昌影响，多拟宋元，长于青绿设色，擅长烘染，风格华润，但较平实。王鉴比王时敏技法精能，眼界宽阔，丘壑多变，笔墨沉雄，而王时敏则多率真虚灵。传世画迹有现藏于北京故宫博物院的《长松仙馆图》，藏于中国台北故宫博物院的《仿王蒙秋山图》等。

王翚（1632～1720年），字石谷，号耕烟散人，江苏常熟人。青年时专为画商临摹古画谋生，后得到王时敏、王鉴的指导。他的作品没有脱却仿古的范围，但他对古人的态度却与另外三王不尽相同。王翚的作品多以繁密取胜，尤善于经营长卷巨制。现存《江山纵览图卷》《太白观泉图》《康熙南巡图》（图8-12）等，都是壮观的鸿篇巨作。画家以丰富的题材，变化多端的笔墨和灵活运用空间的本领，展示出河山逶迤，氤氲万态的山川气象。

"Four Wangs" refers to Wang Shimin（1592-1680），Wang Jian（1598-1677），Wang Hui（1632-1720），Wang Yuanqi（1642-1715）. Their styles were appreciated by the imperial court and thus were regarded as orthodox school with influences until the modern age.

Yun Shouping, also known as Nantian (1633-1690), was a major artist of the early Chinese Qing dynasty. He was regarded as one of the "Six Masters" of the Qing period, together with the Four Wangs and Wu Li. Yun imitated the 11th century artist Xu Xi's boneless method, an approach that tried to express art without rigidly defined outlines and forms. Yun's style was vibrant and expressive; he attempted to display the inner vitality and spirit of his subjects in painting.

"Four Monks" were Zhu Da, Shi Tao, Shi Xi and Hongren. Zhu Da (1626-1705) always expressed his emotions by his paintings through symbolism, implication and exaggeration. Shi Tao. His brushwork changed frequently in perilous but elegant pictures. His experience of traveling to different places greatly contributed to his paintings.

图8-12 《康熙南巡图》（局部）
（王翚，清）

王原祁（1642～1715年），字茂京，号麓台、石师道人，江苏太仓人，王时敏的孙子。绘画方面他得到祖父和王鉴的传授，也是走的临古路子，尤其喜欢临摹黄公望，笔墨生拙，韵味醇厚。在技巧方面，他喜欢用干笔积墨法，先用笔后用墨，连皴带染，由淡而浓，有疏有密，反复皴擦，画面显得融合厚重。王原祁传世作品有《仿大痴山水图》《云壑流泉图》《仿倪瓒笔意轴》（图8-13）等。

吴历（1632～1718年），号渔山、墨井道人，江苏常熟人。吴历曾经师从王鉴，而后王鉴把吴历介绍给了王时敏，在王时敏家中，吴历有机会观赏到历代绘画遗迹，眼界大开。《湖天春色图》是吴历44岁时的作品，也是他的代表作。以抒情笔调描绘江南春天风和日丽、山清水秀的湖滨美景。这幅作品明显有王鉴的绘画韵味，用笔沉着细致，皴染秀润工细，设色清润淡雅，风格清朗自然。作品采用平远法构图，视野开阔，画中数目从近到远大小长短不一，使画面纵深效果十分明显。

恽寿平（1633～1690年），初名格，字寿平，后以字行，改字正叔，号南田，江苏武进（今常州）人。他早年的创作主要是山水画。中年以后专攻花卉，创没骨画法，这种画法不采用墨笔勾勒轮廓然后敷色的传统方法，而是以色彩直接渲染，点染并用。恽寿平画风清新雅丽、淡冶秀美，于绚烂中求平淡天真，极好地体现出董其昌所致力推崇的文人画旨趣。代表作品有《灵岩山图》《锦石秋花图》《秋塘冷艳图》（图8-14）等。恽寿平的没骨画法在清初画坛上"别开生面，令人耳目一新"，从学者甚多。

二、"四僧"

清初画坛呈现出繁荣景象，除了清初六家外，还活跃着"四僧"。"四僧"是指朱耷、石涛、髡残和弘仁四位出家为僧的画家，他们都是由明入清的遗民画家。四僧冲破当时画坛摹古的藩篱，标新立异，振兴了当时画坛，对后世的影响深远。

朱耷（1626～1705年），号八大山人、个山、良月、道郎等。江西南昌人，明朝宁王朱权后裔，袭封辅国中尉。明亡后，落发为僧，后又改做道士。他怀念朱明王朝，深怀"亡国"之痛，精神郁抑，情态癫狂。他绘画创作基本倾向是用高度强烈的笔墨效果和象征手法，抒发他高傲、冷漠、苦痛、仇恨、轻蔑等种种对现实不

图8-13 《仿倪瓒笔意轴》
（王原祁，清）

图8-14 《秋塘冷艳图》
（恽寿平，清）

满的感情。因此他的作品个性特征空前突出。他笔下的鱼鸟，神情奇特，常常显出"白眼向人"或痛苦不堪、倔强的情态。这些形象或表达了他对世态人情的嘲讽，或是他自己人格精神的写照。现存的《牡丹孔雀图》《湖石翠鸟图》《安晚帖》（图8-15）等都可代表朱耷作品的典型面貌。

石涛（1642～1718年），原姓朱，名若极，法名原济，字石涛，别号很多，常用的有清湘老人、大涤子、苦瓜和尚等，广西全州（今全县）人，是中国绘画史上一位在理论和实践两方面都有着杰出成就的

图8-15 《安晚帖》
（朱耷，清）

伟大画家。他和朱耷一样也是明王室后裔，入清后为了躲避清兵的追捕杀戮出家为僧。他早年过着僧人云游四方的生活，游览了许多名山大川，在山水画方面成就卓著。如《黄山图》《听泉图》笔墨豪放而有雄伟的气势；《细雨虬松图》用笔略细，着重于对山水的真实感受；《黄山八圣画册》则笔法老辣疏放。他著有《苦瓜和尚画语录》，阐发了许多深刻的艺术见解。

弘仁（1610～1664年），俗名江韬，字元奇，徽州县（今属安徽）人。明朝灭亡后入武夷山为僧，名弘仁，字渐江。经常云游名山大川，往来于黄山、白岳（白岳今称齐云山）之间。弘仁从宋元各家入手，后来师法"元代四家"，风格特征主要是源于倪瓒，构图上洗练简逸，笔墨苍劲整洁，善用折笔皴和干笔渴墨，作品如《清溪雨霁》《秋林图》《松壑清泉图》《黄海松石图》（图8-16）等，取景清新，都有倪云林的遗意。弘仁以画黄山著名，曾作黄山真景50幅，"得黄山之真性情"，与石涛、梅清等人被称为"黄山画派"。

髡残（1612～1686年），字介丘，号石溪，又字白秃、石道人、残道者等。湖南武陵（今常德）人。画面多峦幽深，长于干笔皴擦。布局严谨，墨气沉着，景物茂密，境界奇僻。黄宾虹以为其特点是"坠石枯藤，锥沙漏痕，能以书家之妙，通于画法"。潘天寿评价说："石溪开金陵，八大开江西，石涛开扬州。"（《听天阁画谈随笔》）石溪对于清代南京以至现代中国山水画，有着很大的影响。髡残的传世作品

有《报恩寺图》《苍翠凌天图》(图 8-17)、《雨洗山根图》等。

龚贤(1618～1689年),字半千,又字野遗,号柴丈人,原籍昆山,迁居南京,一度曾在扬州。他与复社文人及遗老有诸多交往,明亡后一度漂泊流离,晚年隐居南京清凉山,栖居半亩园扫叶楼,卖花课徒,编选唐诗,过着坚守节操的贫苦生活。龚贤虽宗尚董源、吴镇,但反对死搬硬摹,主张师法造化,吸取前人成就,用浓郁的笔墨创造鲜明强烈的画面。他善用多层次的积墨,深沉雄厚,强烈明净,有力地塑造山水形象和气氛,加强了艺术魅力。传世代表作有《千岩万壑图》(图 8-18)《木叶丹黄图》《夏山过雨图》等。

三、宫廷绘画

清代的宫廷绘画是清代绘画的重要组成部分,也是中国历代宫廷绘画的继续。清代宫廷绘画之盛,仅次于宋代。宫廷画家们按照皇帝授命作画,作品往往史料价值高于艺术价值。但由于皇帝对画家比较宽厚,因此产生了一些名家名作。

宫廷画家的主要任务,不外是描摹帝王、后妃的肖像,创作歌颂帝王"功绩"、维护封建政权的历史画,以及挂在室内供贵族们欣赏的各种画轴。特别是反映清代重大事件的历史画和帝后肖像画以及一些反映皇帝与宫廷生活的风俗画等点缀"盛世"的作品,如《康熙南巡图》《雍正耕织图》《乾隆南巡图》《万树园赐宴图》《马术图》等,最能博得统治者喜欢。宫廷画家中在人物兼肖像画方面有一定成就的代表性画家有禹之鼎、焦秉贞等;花鸟画方面有蒋廷锡、邹一桂等;山水画方面有袁江、袁耀等。

禹之鼎(1647～1716年),字尚吉,号慎斋。原籍江苏兴化,寄籍江都(今扬州)。禹之鼎的肖像画,往往把人物置于特定的情节、环境之中,力求如是地反映他们的行为举止和思绪心态,作品富有真实性和亲切感,而减少人为雕琢或理想化、概念化的痕迹。《幽篁坐啸图》为当时任刑部尚书的诗坛巨子王士祯的肖像。作者把对象置身于王维《竹里馆》诗描绘的意境中,真切自然,动人心弦。

郎世宁(1688～1766年)生于意大利米兰,1715年他以传教士的身份远涉重洋来到中国,被康熙皇帝召入宫中,从此开始了长达50多年的宫廷画家生涯。郎世宁是一位绘画全才,人物、肖像、走兽、花鸟、山水无所不涉,无所不精。在绘画创作中,他重视明暗、透视,用中国画工具,按照西洋画方法作画,形成精细逼真的效果,创造出中西合璧的画风,因而深受康熙、雍正、乾隆器重。他的代表作品有《聚瑞图》《八骏图》(图 8-19)《弘历射箭图》《平定西域战图》等。由于郎世宁绘画成就很高,跟随其学画者甚多,有孙威风、永秦、张为邦、丁观鹏等。

图8-16 《黄海松石图》
(弘仁,清)

图8-17 《苍翠凌天图》
(髡残,清)

图8-18 《千岩万壑图》(局部)
(清,龚贤)

四、清中期的扬州画派

"天下三分明月夜，二分无赖是扬州"。扬州自隋唐以来，即以经济繁荣著称，虽经历代战争破坏，但由于地处要冲，交通便利，土地肥沃，经雍正、康熙、乾隆三朝的发展，又呈繁荣景象，成为我国东南沿海的一大都会和全国的重要贸易中心。各地文人名流，汇集扬州，扬州画派是清朝雍正到乾隆年间活动在扬州地区的著名画派。因为这些画家大胆地突破了当时以"四王"为代表的所谓"正统派"崇尚摹古、一味追求笔墨形式的桎梏，在继承传统的基础上敢于创新，所以有人称为"扬州八怪"。他们之所以构成一个画派是基于两点：一是共同的活动地域，二是相似的艺术主张。扬州画派的绘画主要是写意画鸟，人物次之、山水较少。内容主要是梅、兰、竹、菊、花鸟枯石、仙佛鬼趣等。扬州画派的画家们在艺术上主张师造化，注重创作。他们对中国画的传统技法非常重视，都曾广泛研究过古代名家的作品。扬州画派都有追求书画同源的艺术情趣。他们除了能诗善画外，大多长于书法、篆刻。

郑燮（1693～1763年），字克柔，号板桥道人，江苏兴化人。乾隆年间考中进士，后在山东范县、潍县做了十二年七品知县。郑燮一生坎坷，形成他孤高倔强、不落时俗的性格，流露于诗画并茂的各种艺术品中。郑燮在艺术思想上反对泥古，主张革新，师法自然，摆脱了清初以来的摹古风气，而能独树一帜。他的画多写兰、竹、石。他画竹或挺拔直上，伸出画外，或瘦竹树竿相互交错，如《墨竹图》（图8-20）。疏密有致，偃仰有情，生动而有风趣的题诗、跌宕而有变化的书法，交错于画中，笔墨放逸自由，章法上富于美感。郑板桥的《丛竹图》画面取景不落俗套，从地面起笔直而上，不露竹梢，可见其刻意求新的才气横溢。

华嵒（1682～1756年），字秋岳，号新罗山人、东园生、布衣生等，福建汀州人。华嵒的花鸟描绘范围很广，他尤爱画疏枝上自由飞鸣的鸟雀，善于用简括的笔法勾出枝杈，用干笔枯墨，赋以淡彩画鸟的形体羽毛，质感极强，能生动地画出禽鸟倒挂、展翅、飞翔等复杂活泼的动态，形象简练突出，非常传神。他的人物画中常描绘高士、仕女及传说神仙形象，也爱画边塞人物，如《天山积雪图》画牵驼的旅人看着天边的孤雁，在描绘离乡思绪上颇为感人。

黄慎（1687～1768年），字恭寿，号瘿瓢，福建宁化人，久寓扬州。他在扬州画派中是最注重形式的画家。画人物常用倏忽往复、满纸飞动的狂草笔法，以表现疏狂豪放的情怀，笔墨效果热情奔放、活泼多姿，与其他人的冷寂、消沉情调有很大不同。作品多取材于历史故事和神仙佛道，有时也表现一些民间生活，如渔夫、纤夫、乞丐等。兼工花鸟、山水、花鸟粗犷精练，以小品为佳，山水泼墨雨景较为出色。

金农（1687～1764年），字寿门，号冬心，浙江仁和（杭州）人。以擅长诗文、书法、鉴别著称。中年曾到南北各处游历，乾隆时还曾应博学鸿词科荐举，一度到过北京，晚年定居扬州，靠卖画谋生。金农从事绘画较晚，"五十始从事于画"，最初是从画竹画梅开始，后来也画佛像、鞍马、杂画。金农画的梅花常用大片水墨涂出老干，圈点花朵，别有一种古雅朴拙的风格。金农的学生罗聘（两峰），画人物、山水、花鸟、梅竹无不工妙，尤以画鬼名重一时，曾著过多本《鬼趣图》，托借

图8-19 《八骏图》
（郎世宁，清）

Zheng Xie (1693-1763), commonly known as Zheng Banqiao was a Chinese painter from Jiangsu. He expressed himself in art and became one of the Eight Eccentrics of Yangzhou. He was noted for his drawing of orchids, bamboo, and stones.

图8-20 《墨竹图》
（郑燮，清）

"Yangzhou Eight Eccentrics" or "Yangzhou Painting Sect" referred to a group of scholar painters in Yangzhou in the middle 18th century, including Jin Nong, Huang Shen, Zhen Xie, Li Shan, Li Fangying, Luo Pin, Hua Yan, Gao Fenghan, Min Zhen, Bian Shoumin and several others, "Yangzhou Eight Eccentrics" all showed strong personality in their paintings.

Giuseppe Castiglione, born in Milan, Italy, came to China in 1715, and was appointed court painter at the Imperial Palace in Beijing. He served in this position under three emperors, painting under the Chinese name Lang Shining. He became a key figure in the artistic revival of the time, introducing Chinese painters to perspective, three-dimensionality and other western techniques. Combining typical Chinese material with western technique, he was particularly known for portraits and animals, especially horses.

Gai Qi (1774-1829) was a poet and painter born in western China during the Qing dynasty. In painting his works mainly concerned plants, beauty, and figures. In poetry he preferred the rhyming ci form and added such poems to his paintings.

讽寓之意，抨击黑暗的现实。

李鱓（1686～1762年），字宗扬，号复堂，又号懊道人，扬州兴化人。李鱓早年学工笔花卉，造型上下过坚实功夫，中年后受林良、陈淳、徐渭、石涛等人画风的影响，并得高其佩指点，笔墨纵横驰骋但不失法度，设色用墨效果强烈，具有雅俗共赏的特色。李鱓善画竹兰松柏，敢突破明丽端庄的正统之风。他的绘画对晚清花鸟画也有相当影响。

五、晚清绘画

晚清绘画成就主要表现在人物画和花鸟画方面。无论在题材、内容和形式技巧上都有新的发展。晚清嘉庆、道光、咸丰之际，南北两地四王传派的文人山水画和传统的仕女画仍具有一定影响，且有一些具有相当水平的名家，与后起的海派等具有革新色彩的绘画共存。

（一）文人山水画

晚清的山水画家中以黄易、奚冈、戴熙、汤贻汾最为著名。他们的身份是文人，多曾在官府中任职，绘画上主要继承清初四王的艺术传统，重视笔墨技巧，但并不一味摹古。

黄易（1744～1802年）、奚冈（1746～1803年）的艺术活动在乾隆后期至嘉庆前期，善山水，并以金石书画著称。黄易喜集金石文字，访残碑断碣。他曾自写《访碑图》多幅，颇有意趣。奚冈亦工篆刻，与黄易齐名，皆是"西泠八家"的重要成员。他们都能画山水和花卉，且以金石书法补拙意趣入画，别具风致。汤贻汾（1778～1853年），字若仪，号雨生，江苏武进人。工诗文书画，学养深厚。晚年退隐，太平军攻克南京后赴水自杀。画山水宗董其昌、四王及宋元传统，高旷疏爽，苍秀简淡，画中亦有实景图写，亦能画水墨梅竹。戴熙（1811～1860年），字醇士，钱塘人。道光时进士，官至兵部侍郎。他的画力求平稳，用干笔皴擦、湿墨渲染，强调法度，笔墨功力深厚。

（二）仕女画

改琦（1774～1829年），字伯蕴，号香白，江苏松江人。擅长以清淡雅致的笔调画仕女，也能画山水、兰竹。他的著名作品《红楼梦图咏》共描绘书中100多个人物，人物形象娟秀，线纹流畅。费丹旭（1801～1850年），字子苕，号晓楼，浙江湖州乌程人，费丹旭幼年即擅画仕女并精于人物肖像。费丹旭的肖像画吸取了各派之长，他以线描为骨干，将笔墨色和谐地融为一体。在他所描绘的人物肖像作品中，常常以简练的笔墨抓取对象的特征和神采。改琦和费丹旭的仕女画多数画闺秀才女类型的人物，形象娟秀、身躯纤瘦，有弱不禁风之感，营造出一种情景交融的伤感情结，如《纨扇倚秋图》。

六、海派诸家

"海派"是"上海画派"的简称，又称"海上画派"（当时文人好用上海的别称"海上"），属于中国传统画流派之一。鸦片战争后上海辟为商埠（1843年），海道畅通，人文荟萃，各地文人墨客流寓上海者日益增多，据《海上墨林》所记多达700多人，可以说蔚为壮观，成为中国绘画活动的中心。这一画派的特点十分明显，既

善于继承传统，又从古代刚健雄强的金石艺术中汲取营养，描写民间喜闻乐见的题材，形成清新明快、雅俗共赏的新风貌，他们还能放眼世界，汲取西方绘画的养分。他们创造出富有生活气息和时代感的作品，博得了广大市民阶层的喜爱。代表画家有赵之谦、任颐、虚谷、吴昌硕、黄宾虹等。"海派"通常被人们分为前后两个时期。前期从张熊、朱熊、任熊算起，任熊、任熏、任颐又合称"三任"，以任颐（任伯年）为高峰。晚期"海派"则以吴昌硕为巨擘。

赵之谦（1829～1884年），号悲盦，浙江绍兴人。他学问广博，精于金石、书法、篆刻，擅画花卉、蔬果，继承徐渭、朱耷、李鱓诸家写意画法，以金石篆隶笔意入画。写花木之神采，赋色浓艳，章法奇特时出新意，笔墨酣畅而富有气势，配合以精到的诗词书法款识题字，形成古艳雄浑富有金石气的艺术风格，如《五色牡丹图》（图8-21）。《瓯中物产图》描绘东海的海产和植物，用笔老辣生拙，敷彩浓艳，但艳而不俗，在浓艳里呈现出他的艺术特色。

任颐（1840～1895年），早年名润，字小楼，后字伯年，浙江山阴（今绍兴）人。任伯年于1868年到上海定居卖画，他适应上海新兴现代城市的审美特点和市场需要，锐意创新，题材广泛，风格多样，能工能写，人物、花鸟、山水均显示出杰出的水平。任伯年的花鸟画富有创造，富有巧趣，早年以工笔见长，仿北宋人画法，纯以焦墨勾骨，赋色肥厚，近老莲派。后吸取恽寿平的没骨法和陈淳、徐渭、朱耷的写意法，笔墨简易放纵，设色明净淡雅，形成兼工带写、明快温馨的格调，如《花鸟》（图8-22）这种画法对近现代产生了巨大的影响。

任熊（1823～1857年），字渭长，浙江萧山人。早年曾随塾师学画肖像，绘画技巧全面，人物、肖像、花鸟、山水无不擅长。能工能写，画风上受到陈洪绶的影响并加以发展，人物身躯伟岸，生动传神。山水景物不拘古法而多变化，花鸟多用勾勒法，铁画银钩，于图写生趣中带有装饰意味，雅俗共赏。他逝世前一年所作《自画像》，着装朴素、袒露前胸、双手交于前方、傲然直立、表情严肃、若有所思，面部渲染出解剖结构，衣纹则以方折之笔勾画，面上有长题，流露出苦闷迷惑的情绪。

任熊之弟任熏，字阜长，得其兄指授，亦擅画花鸟、人物。他的画注重传统，画风严谨工致，赋色古艳。人物多作文人高士、历史及神话传说人物，线描细腻而流畅，在形象及笔墨上可见陈洪绶之影响，但却削弱了陈洪绶的奇古成分而接近现代风格；画花鸟多用双钩法，用笔遒劲富于装饰性，章法时出新意。任熏是继任熊后开海派画风的又一巨匠。

清末海派绘画中另一成就卓越的画家是吴昌硕。他在金石书法上成就极高，所作写意花卉有着极强的独创性，对后代绘画有重大影响，其地位可与任伯年并列。他逝世于民国年间，因而被称为"后海派"。吴俊卿（1844～1927年），原名俊，字昌硕，浙江安吉人，出身文人家庭。吴昌硕早年以书法篆刻见长，30多岁后始从事绘画，初学任伯年，后参以赵之谦法，更揣摩李鱓、金农以及陈淳、徐渭、朱耷等人绘画，但不拘理法而追求真意。他以金石书法的经验运用于绘画，以篆、隶、草书的笔法挥写，用笔奔放有力，布局疏密偏正，独具匠心，形象强烈突出，颇有气势。画花卉竹石天真烂漫，偶作山水人物也质朴有趣。吴昌硕晚年的写意花卉达到炉火纯青的地步，无论是松竹梅菊斗寒耐寒的姿态，仙果垂实、葫芦缠蔓的有趣形象，还是生意盎然的桃

Fei Danxu (1801-1850) was an itinerant Chinese painter during the Qing Dynasty. Fei's style name was Zitiao, and his pseudonyms were Xiaolou. He was a native of Wucheng. He is most noted for his paintings of beautiful women.

From the middle 19th century to the early 20th century, the city of Shanghai with its booming economy became a commercial center in China. It gradually replaced the important economic position of Suzhou and Yangzhou. Great painters also came to Shanghai and the last painting school in modern Chinese painting history, the Sea Painting School, emerged. Painters of the Sea Painting School inherited traditional Chinese painting techniques, but became more realistic to meet the commercial demands of their society. They played a transitional role between classical and modern Chinese painting.

红和玉兰，生长在卷曲枝蔓上的紫藤花等都饱含情感，如《桃清》（图8-23）。他的作品重整体构图，尚其实韵律，笔墨设色、提款铺印等均极其讲究。吴昌硕在赵、任的基础上，把花鸟画推到了登峰造极的地步。

图8-21 《五色牡丹图》
（赵之谦，清）

 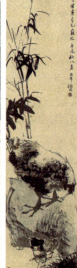

图8-22 《花鸟》
（任颐，清）

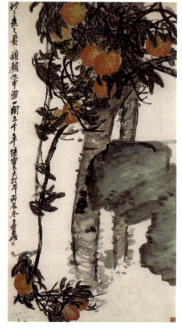

图8-23 《桃清》
（吴昌硕，清）

七、岭南绘画

晚清岭南绘画为现代绘画史上的岭南画派打下了坚实的基础。广东地处岭南，南面大海，有着对外交通便利的条件。明清以来这里的商业繁荣，带动了文化的发展，书画艺术亦随之而兴。这其中变化最多、成就最大、影响最为深广的主要发生在花鸟画领域，代表人物是居巢、居廉兄弟。

居巢（1811～1865年），字梅生，号梅巢，广东番禺人。他与堂弟居廉合成"二居"。以清新秀丽的花鸟画独步当时，并开近代岭南画派的先河。居巢工诗，善画花鸟、山水、人物，而尤以花鸟最为杰出。他以工笔中兼写意，以形写神的手法，发展了工笔花鸟画法。他重视自然真情实景，提出"不能形似哪能神似"，作品用笔简洁，敷色清淡，具有疏朗淡雅，潇洒飘逸的格调，构图方面也不落俗套，时出新意，如《五福图》（图8-24）。

居廉（1828～1904年），字士刚，号古泉，又号隔山老人，绘画得其堂兄指授，艺术上非常勤奋，一生作画不辍。晚年在家乡筑十香园，栽花养鸟，朝夕体察，对物写生。他在师承居巢花鸟画风格基础上，又博取诸家之长，并以造化为师，崇尚写生，尤工撞水、撞粉等技法，故其作品色彩丰艳，色调和谐，不仅形神兼备，且文体感强，因而不落窠臼独创一格，一时名噪岭南。

Ju Lian (1828-1904), a native of Panyu, was a Chinese painter in Qing Dynasty. His courtesy name was 'Ancient Spring' (Gu Quan), and self-given pseudonym 'Old Man of the Divided Mountain' (Ge Shan Lao Ren). He was the younger brother (or cousin) of the painter Ju Chao. He was known for his bird-and-flower paintings as well as people and plant-and-insect paintings.

八、壁画

明代的寺庙壁画较墓室壁画发达，清代也以寺观、宫殿壁画为多。这些寺观壁画的内容，仍以宗教题材为主，如道释画、水陆画、密宗佛画等，也有取材于历史传说和现实生活的壁画，特别是到了清代，出现了小说、戏曲、说唱艺术等内容，而进入清代中后期以来，西洋画法也开始渗入壁画领域。

明代画坛占统治地位的是文人画，画工所绘制的壁画向来不为史家所重视。明代壁画的规模和艺术水平远不能与唐宋时期相比，但是佛道二教仍然受到统治阶级的重视，寺观的兴建、佛道景点的刻印屡见不鲜，宫廷壁画也需要绘画装饰，随着寺观的修复及宫苑的建造，壁画仍然流行。明代因为距今较近，所以有较多的寺观壁画保留下来。特别是在山西、四川、青海、北京、河北等地寺观中保存的一批明代壁画，继承和发扬了唐宋传统，具有相当的艺术水平。例如，北京西郊模式口法海寺系明英宗朱祁镇的近侍太监李童倡议，并向当时许多官员、喇嘛僧尼及民众募钱建造的。此后寺院虽经重修，但大雄宝殿壁画并未重绘，历经500余年，色彩仍然绚丽辉煌。其中最为精彩的是位于大殿后门两侧的帝释梵天及天女图，表现诸神列队赴会的场景。东西两侧相对进行，人物皆交错排列，突出庄严肃穆的气氛。

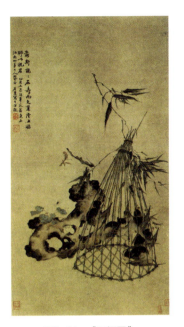

图8-24 《五福图》
（居巢，清）

九、版画

在明清时期，城市经济的发展、市民阶层的壮大、手工业生产技术的提高，以及文化领域中通俗文学和戏曲创作的活动，对刻书出版业的发展起着巨大的作用，而作为书籍重要的组成部分的版画也随之取得辉煌成就，进入了鼎盛时期。明代版画题材除了宗教、儒家典籍之外，更为发达的是画谱以及小说、戏曲、传奇、诗词、应用科学等书籍的插图。明代版画印刷几乎达到全国普及的程度，版画艺术呈现出相当繁盛的局面。

徽派版画源于刻书，起于南宋，盛于明中叶，至清初渐衰微。明万历年间徽州版画最盛，万历至清顺治年间为徽派版画鼎盛时期。它由兴起、鼎盛、创新、传播，逐渐形成完整的徽派版画体系。"徽派版画"是画家和木刻艺人通力合作的艺术结晶。其艺术风格细密纤巧、典雅静穆，富有文人书卷气。"徽派"版画作画的著名画家主要有丁云鹏、吴廷羽、蔡冲寰、陈老莲、汪耕、黄应澄、雪庄等。丁云鹏与其学生同匠人黄守言、黄德时等合作完成了《方氏墨谱》《齐云山志》《考古图录》《唐诗画谱》，其中皆有徽派版画的精品。徽州刻工充分运用传统的砖、木、石、竹四雕和徽墨歙砚的雕刻技艺，精益求精地钻研刻印技术，把中国水印版画发展推向更高层次，使书籍插图逐步发展为中国版画艺术中的主要品种。

在徽派版画以典雅、精丽、工巧、生动的风格畅行于世之际，金陵（今南京）、武林（今杭州）、苏州等刻书中心的版画插图艺术也形成了各自的特色。杭州的秀丽华贵；苏州的小巧纤弱；至于南京的版画，早期受建安版画影响，风格较为古朴，后因地近徽州，作风也类乎徽派了。清代版画除了徽派以外，北京的殿版也很有名。

十、年画

明代后期，随着商业手工业的发展、雕版印刷的繁荣和彩色套印技术的进步，

In China, there are 3 major kinds of traditional New Year pictures: the Yangliuqing in Tianjin, the Taohuawu in Jiangsu Province, and the Yangjiabu in Shandong Province. Of these three kinds, New Year paintings made by the peasants of Yangjiabu seem to be not only the most primitive but also the most original. Yangliuqing New Year pictures feature a combination of classical and folk art techniques. Taohuawu pictures carry on the traditions of previous dynasties and also adopt Western perspectives and shadings.

年画得到了空前发展，清代则是年画艺术最为繁荣昌盛的时期。

杨柳青年画为天津著名的民间木版年画。它继承了宋、元绘画的传统，吸收了明代木刻版画、工艺美术、戏剧舞台的形式，采用木版套印和手工彩绘相结合的方法，创立了鲜明活泼、喜气吉祥、富有感人题材的独特风格。杨柳青年画取材内容极为广泛，诸如历史故事、神话传奇、戏曲人物、世俗风情以及山水花鸟等，不仅富有艺术欣赏性，而且具有珍贵的史料研究价值。

杨家埠木版年画是流传于山东省潍坊市杨家埠的一种民间版画，杨家埠木版年画始于明朝末年，繁荣于清代，至今已有400多年历史，是我国著名的三大民间年画之一。杨家埠木版年画制作方法简便、工艺精湛、色彩鲜艳、内容丰富。代表作品有《门神》《男十忙》《女十忙》等。

桃花坞年画产自苏州桃花坞，其色彩绚丽夺目，构图精巧，形象突出，主次分明，富于装饰性，有优美清秀、严密工整的特点。桃花坞木刻品种很多，大致可分为门画、农事画、儿童、美女画、装饰图案画、历史故事画和神州传说画等，其中神仙佛像等迷信类画片，内容有门神、灶神，以及所谓的"辟邪人物"。桃花坞年画不仅表现传统题材，还表现繁华的都市风貌，反映时代新事物。

除去以上三个最大的年画中心以外，其他各地如河北武强、河南朱仙镇、陕西凤翔、四川绵竹、福建泉州、广东佛山，以及浙江、安徽、湖南、贵州均有年画产地，各地年画也均大致形成了不同于他处的风格。

第三节　明清书法

明代书法艺术的发展主要分为三个阶段：明代初期，以"三宋"为代表的书法家延续元代书法，随着帖学盛行，刻帖之风盛极一时，随后以"二沈"为代表的书家将台阁体推向顶峰，阻碍了书法艺术的发展。明中期，随着吴四家的崛起，以畅情适意、抒发个人情感为目的的书风逐渐成为明朝中后期的主流。至明晚期，出现一大批具有革新精神和强烈个性色彩的书法家，如董其昌、徐渭等人。

进入清代，书法形势陡然转变，总体倾向是"尚质"，金石学引发的尚碑运动突破了宋、元、明以来帖学的樊笼，开创了碑学。士人大多开始转向研究秦汉篆隶和唐楷，形成了雄浑沉凝的书风，彻底改变了明末的学术风气，尤其是碑学书法家借古开今的精神和表现个性的书法创作，使书坛显得十分活跃，在篆书、隶书和北魏碑体书法方面的成就巨大，为书法开辟了一个新纪元。

一、明代书法

（一）明初三宋二沈

三宋二沈指的是由元入明、延续元代书风的书法家，"三宋"即宋克、宋广和宋璲，其中以宋克最为有名，虽然他们的书法取法不同，但是其成就多表现在草书这一书体，较宋、元两代，他们更加注重法度，强调书法的气势与形态，充分发扬了明代人喜爱草书的风气，为明后期草书的发展奠定了坚实的基础。宋克（1327～1387年）将章草与狂草杂糅，融入今草和行书的写法，形成挺拔秀丽的章草风格。草书代表作品《急就章》（图8-25）技巧娴熟，笔墨精妙，结体长方，瘦

劲流畅。宋广传世作品较少，代表作有草书《风入松轴》。宋璲（1344～1380年）善小篆和行草，代表作品有行草书《敬覆帖》。

"二沈"指沈度、沈粲兄弟。沈度（1357～1434年）与弟沈粲皆擅长书法，沈度篆、隶、真、行诸体皆能，尤精于楷书，其楷书华润秀美，笔致雅洁轻灵，结构以方正为主，转折分明，端庄而不失秀逸，具有文人本色的清新典雅，传世作品有《敬斋箴》（图8-26）《不自弃说》等。沈度的小楷深受明成祖的喜欢，成为同期官场中人和士子效仿的对象，遂为"台阁体"及清代"馆阁体"之滥觞。沈粲（1379～1453年）同以善书得宠，尤攻草书，他的草书行笔圆熟，点画爽利，传世作品有《草书千字文》。

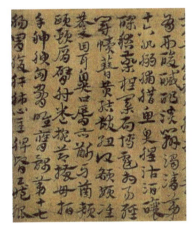

图8-25 《急就章》（局部）
（宋克，明）

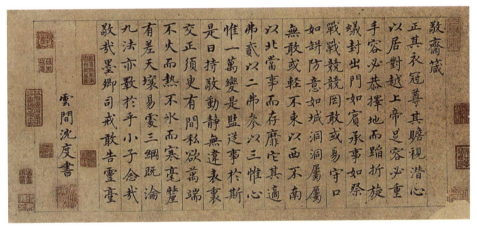

图8-26 《敬斋箴》
（沈度，明）

（二）明代中期吴门书派

在明初书家的影响下，明中期吴地（今江苏苏州一带）先后涌现出一批富有创新精神的书法名家，如吴宽、沈周等人，后来又出现了以祝允明、文徵明、王宠等为代表的书家，成为明代中期书法发展的主流，他们师法晋唐，力矫台阁体之弊，改变了明初以来低靡单调的书法审美趣味。

祝允明（1461～1527年）字希哲，吴中四才子之一，他的书法理论和创作功力深厚，通过学习古代书学传统，将众家笔法与个人性情结合，形成自己的面貌风神。祝允明主要成就在于楷书和狂草，被誉为"明代草书第一人"，其草书笔法纯熟，气象开阔，受张旭、怀素的影响较大，讲究多种笔法的变化使用，对点画线条的提按有其独到之处，在具体创作时与个性相结合，情浓势足，不落俗套。他的草书代表作品《草书诗帖》下笔深沉、章法奇特，字里行间距离很近，节奏紧密、姿态纵横。祝允明传世作品有《杜甫诗轴》《自成诗》《洛神赋卷》《前后赤壁赋卷》等，他的书法对吴门书派以及晚明书法产生了深刻的影响。

文徵明（1470～1559年）从篆、隶到楷、行、草各体皆备，全面继承了古典书法，博采众长，其中以小楷和行书最为精妙，他在讲究规矩、法度严谨的同时，强调个性意趣，主张在融会古法的前提下自成家法。他的行书汲取了二王的飘逸、黄庭坚的清劲，欧阳询的严整和赵孟頫的圆润。字体温润秀劲，平和典雅，传世小楷

With a prosperous economy and rich cultural heritage, Suzhou had always been a wonderful soil for great painters and calligraphers, among whom stood out Wumen School. Seemingly an effort to bring back the tradition of valuing the regular style and writing regular style based on cursive, Wumen School, in essence, was a correction of defects seen in the works in the early Ming dynasty. Wumen School dealt a blow to the superficially prosperous calligraphic field and became an important force in the Mid-Ming dynasty to push Chinese calligraphy forward.

作品有《前赤壁赋》《离骚经》《归去来兮辞》《醉翁亭记》等，行草作品有《杂花诗赋卷》《自书雪书卷》等。

除祝允明、文徵明之外，吴门书派中唐寅、王宠的书法成就同样令人瞩目。唐寅（1470～1524年），书法取法赵孟頫，风格丰润妍媚，注重学古的形神兼备，而又在笔法和字法上突破了专业书家的思维定式，尽显本色，具有通俗美、天趣美的特点，其传世书迹有《行书七律诗卷》《落花诗册》《漫兴》等。王宠（1494～1533年），诸体皆能，书法趣味高洁，疏淡空灵而又逸笔草草，代表作品有《诗册》《杂诗卷》《古诗十九首》《李白古风诗卷》等。

（三）明代后期书法家

董其昌（1555～1636年）字悬宰，明晚期书画家，其书法起笔多以藏锋为主，收笔时候多以露锋为主，笔法衔接着前后笔画，起笔时力量隐藏于笔画之中，似拙实巧，兼有"颜骨赵姿"之美。无论是在笔画的提按上还是在转折上，技巧纯熟，变化颇多，都做到了恰到好处，给人一股生动之感。董其昌最擅长行草书，他将朴实和自然作为书法的一种审美，点画清秀中和，结体飘逸流畅，布局匀称工整，用墨润淡相间，呈现出恬淡淳雅之气。他的书法作品多为册页、手卷、尺牍类以及题跋等，传世书迹有《杜甫醉歌行诗》《潞路马湖记》《白羽扇赋》《草书诗册》等。《白羽扇赋》（图8-27）是董其昌晚年所作，其书法枯湿浓淡，洒脱自如，笔画秀逸圆劲，用笔精致，章法上力追古法，行字之间疏朗匀称。

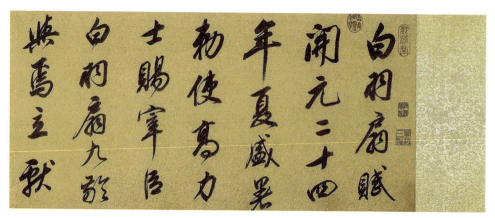

图8-27 《白羽扇赋》（局部）
（董其昌，明）

二、清代书法

（一）清初书法

王铎（1592～1652年）字觉斯，号嵩樵，河南孟津人。他工古文、诗、书、画，书法于楷、隶、行、草诸体无不擅长，而以行、草书成就最高，终其一生坚持"一日临帖，一日应索"，书学积淀甚厚。他的行、草书宗法"二王"、米芾等人，用笔或方或圆，时见折笔顿挫，结字奇崛险茂而富于变化，章法恣纵错落而不失法度，笔势连绵流畅而大气磅礴，于秀逸婉转之中追求刚健豪迈、苍郁雄畅的"气骨"。作品有《行书诗翰四首卷》《草书杜诗卷》《临古法帖》等。

傅山（1607～1684年）字青竹，后改字青主，号真山、石道人、松桥老人等，阳曲（今山西太原）人。他以行草书擅名，在书风上与王铎一样都追求"气骨"，强调直抒性情，傅山还明确提出了"宁拙毋巧，宁丑毋媚，宁支离毋轻滑，宁真率毋安排"的书法美学观。他兼擅篆、隶、楷书，作品有楷书《逍遥游》、隶书《七律四条屏》、行书《丹枫阁记》、草书《高适五律》等。其行、草书用笔之纵横道迈，结体之宕逸浑脱，情感之狂肆真率，风格之古拙苍劲，无不是其审美意趣的体现。

八大山人（1626～约1705年），其书法筑基亦广，虽然受董其昌影响，但因不同时期师承与心境的不同而呈现出多种面貌。他善用秃笔、藏锋，其行草书的字与字、行与行之间，布白疏匀，字字独立，大小疏朗有致，书风或怪伟峭拔、雄健恣肆，或简静沉着、圆浑古淡，作品有《草书联》《河上花图卷题跋》等。

（二）清代中后期书法

清代中期以来，随着先秦青铜器、秦汉碑片的不断发现，引发了古文字学与金石学研究的高涨，也带动了书法艺术的变革。特别是清代嘉庆、道光以后，碑学取代帖学成为主流，一时出现百花齐放、争奇斗艳的局面，开创了清代书法的新风。

在书法中突破帖学的拘束而独创一格的，有清初和清中叶的一些画家。如傅山隶书沉郁跌宕，率意而成；程邃隶书笔意凝重，有金石味。这时期还出现了邓石如、伊秉绶等著名的碑学书家，而扬州八怪的画家中郑燮、金农等人的书法更不拘陈套，展示着新奇的面貌。

金农以擅长隶书著称，其书法得力于《天发神谶碑》和龙门造像铭，创造出一种用笔方正、棱角分明的特殊风格。所用笔皆将毫端剪平，书写时平铺如板刷，横粗竖细，点画浓重，因而称为"漆书"。这种以拙为妍、以重为巧、苍古奇异、魄力沉厚并带有金石味的书体，颇令人有耳目一新之感。

邓石如（1743～1805年），清代中叶富有创新精神的书法家、篆刻家，书法尤以篆、隶成就最高，他以北魏碑书为根基，将隶书笔法糅合于小篆的书写之中，采用长锋软毫，丰富了书法用笔，结体略长，形成自己的独特风格。至其晚年，篆书线条圆涩厚重、古茂浑朴，结体灵动，打破了传统规行矩步的作篆笔法，开创了清人篆书的典型。不仅如此，邓石如的隶书和楷书都不同程度地受到碑学的影响，他从魏碑和汉碑中吸收养分，融会贯通，创造出自己独特的碑派面目。邓石如的传世书迹很多，有《文轴》《七言诗轴》《游五园诗轴》《白氏草堂记》《文心雕龙轴》《海为龙世界联》《沧海三十七字联》等。《白氏草堂记》（图8-28）是邓石如篆书的代表作，将古朴的篆书写出新意，笔画圆润、体势严谨、韵味豪迈醇厚。

吴昌硕（1844～1927年），清末书、画、篆刻大家，书法以篆书、行书为主，尤善篆书，是篆书发展史上的里程碑人物。吴昌硕临摹了《石鼓文》几十年，并扎根于《石鼓文》书法，形成笔势强劲、格调高古的个人风格。他的隶、行、草不同程度地受到篆书笔法的影响，并且融入篆隶笔法的气韵，笔墨厚重，不拘成法。吴昌硕的行书更是"强抱篆籀作狂草"，开辟了新的境界。其隶书在临摹若干汉碑后，将篆隶融为一体，字形变方变长，用笔雄浑饱满，形成独特面貌。晚年将草书结合篆、隶笔法，气势雄浑，笔墨苍劲。《石鼓文》在吴昌硕的艺术生涯中影响深远，他临摹《石鼓文》（图8-29）并非照抄照搬，而是不断从秦权量、琅琊山刻石中广泛吸收营养，在章法、结体、笔画上进行创新，改变了原《石鼓文》略显方正和圆润

Wu Changshuo was an omnipotent artist who was good at poetry, calligraphy, painting and seal works as well. In calligraphy, he had learned regular script first from Yan Lugong and later from Zhong Yao; he learned clerical script from stone inscription in the Han dynasty; his seal script was influenced by Deng Shiru, Zhao Zhiqian at the beginning and he finally took in the influence in imitating stone drum inscriptions. For his semi-cursive script, Wu Changshuo learned the use of brush from Huang Tingjian, Wang Duo, and the order and structure from Huang Daozhou. He was also influenced by Northern Wei's calligraphic style and seal script. His calligraphic work, though small in size on paper, expressed the power able to move a mountain.

的形态，化新意于古拙之中，充满旺盛的艺术生命力，气韵酣畅，而又凝练遒劲，力求"古新统一"，堪称书法史上临摹《石鼓文》第一人。

图8-28 《白氏草堂记》
（邓石如，清）

图8-29 《临石鼓文》
（吴昌硕，清）

第四节 明清工艺

总体来看，明清时代在工艺方面所取得的成就是相当突出的。农业、手工业生产水平的提高，特别是商品经济的发达，都直接影响和推进着工艺美术的发展。

一、陶瓷工艺

明清工艺美术中陶瓷艺术取得重要发展。地方窑址遍于各地，其中如江西景德镇、江苏宜兴、浙江龙泉、福建德化、广东佛山等地的陶瓷生产均有相当规模。在这一时期，陶瓷艺术的突出成就之一就是色釉和画彩发展到高度水平。盛行于元代的青花、釉里红此时取得独特的成就，斗彩、五彩、粉彩、珐琅彩开始出现，白釉和单色釉瓷器也有很大发展和提高。

青花瓷在元代的基础上有了很大的发展，质量和数量都大有提高。它是瓷器釉下彩装饰手法之一，又名"釉下蓝""釉里青""白釉蓝花"。青花瓷白底蓝花，色调单纯明快。又因各个时期用料的不同，形成早期（明永乐宣德之际）色彩沉厚浓艳而带有黑色结晶斑，明成化前后色调明快雅致而匀净，清初康熙时又转为青翠明亮等不同风貌。装饰花纹有图案，也有偏于绘画写实效果的。器形品种也日渐增多，小者如杯盘之类，胎薄如纸，白釉与青花相映，兼有雅致与华丽之美；大者如瓶炉尊缸，器形稳重，花纹配置相宜得体，如《景德镇青地白龙尊》。

五彩是青、白、红、黑、黄，泛指各种颜色。这五种颜色从阴阳五行学说上讲，分别代表木、金、火、水、土。同时，分别象征东、西、南、北、中，蕴涵着五方神力。五彩为明清时期景德镇窑的新品种，由宋元釉上加彩的基础上发展而来。明代彩料中无蓝彩，需用蓝色表现之处，皆以青花代之，称"青花五彩"，成为独特的时代特征，以嘉靖、万历五彩为代表。

珐琅彩，瓷器装饰手法之一，源于画珐琅技法。使用珐琅彩装饰手法的瓷器也常简称为珐琅彩。珐琅彩是将画珐琅技法移植到瓷胎上的一种釉上彩装饰手法，后人称"古月轩"，国外称"蔷薇彩"。珐琅彩始创于清代康熙晚期，至雍正时，珐琅彩得到进一步发展。

二、染织工艺

明代后期，松江府上海县露香园顾绣，被称为高雅的刺绣艺术，对后世影响很深，清代四大名绣皆得益于顾绣。明代顾绣秘笈主要在于作者的文化艺术涵养、题材高雅、画绣合一、用材精细、针法灵活创新、择日刺绣与锲而不舍的精神七要素。以韩希孟为代表的顾绣传世实物，文化艺术内涵颇深，皆是文物珍品，被各大博物馆所收藏。

清代的"四大名绣"。由于丝绸产品的贵族化，清代丝织工艺基本放弃了印染，把重点集中在了织绣上。清代的宫廷服饰大部分均用刺绣加以装饰。清代刺绣运用之广、针法之妙、绣工之精巧，为历代所不及。这与当时商品绣生产的大力发展是分不开的，各地民间绣品已逐渐形成了别具特色的风格。在这些地方绣中，最著名的是以苏州、广州、长沙、成都为集散中心的"苏绣""粤绣""湘绣""蜀绣"，合称中国的"四大名绣"。

（1）苏绣是苏州地区的代表性绣品，它承袭了宋、明的传统绣技，且深受明代顾绣的影响。苏绣的题材极为广泛，有花鸟、书法、人物、山水等，尤以写生花鸟画为粉本，根据国画画稿作绣本，所绣之作多为欣赏品。苏绣以精细雅洁而著称于世，苏绣的技法可以概括为平、光、齐、和、顺、细、密、匀八个字。

（2）粤绣是产于广东地区的刺绣品。其特色有五：一是用线多样，除丝线、绒线外，也用孔誉毛捻楼作线，或用马尾缠绒作线；二是用色明快，对比强烈，讲求华丽效果；三是多用金线作刺绣花纹的轮廓线；四是装饰花纹繁缛丰满，热闹欢快；五是绣工多为男工所任。绣品品种丰富，有被面、枕套、床帏、披巾、头巾、台帷、绣服、鞋帽、戏衣、条幅等。

（3）湘绣是湖南长沙一带刺绣产品的总称。湘绣主要以纯丝、硬缎、软缎、透明纱和各种颜色的丝线、绒线绣制而成。其特点是：构图严谨，色彩鲜明，各种针法富于表现力，通过丰富的色线和千变万化的针法，使绣出的人物、动物、山水、花鸟等具有特殊的艺术效果。

（4）蜀绣是以四川成都为中心的一种历史悠久、传统的地方刺绣系列，在西汉时已有记载，那时称为"川绣"。它以彩丝和软缎为主要原料，技艺严谨精密、构图简洁、讲究针法、针脚整齐、虚实合度、变化丰富。针法以套针为主，并有斜滚针、旋针等新技法，增强绣品立体感，具有浓郁的地方特色。绣制品多为被面、枕套、衣服及画屏。

Following the tradition of earlier qingbai porcelains, blue and white wares are glazed using a transparent porcelain glaze. The blue decoration is painted onto the body of the porcelain before glazing, using very finely ground cobalt oxide mixed with water. After the decoration has been applied the pieces are glazed and fired.

Su embroidery features a strong, folk flavor and its weaving techniques are characterized by the following: the product surface must be flat, the rim must be neat, the needle must be thin, the lines must be dense, the color must be harmonious and bright and the picture must be even. Su embroidery products fall into three major categories: costumes, decorations for halls and crafts for daily use, which integrate decorative and practical values. Double-sided embroidery is an excellent representative of Su embroidery.

三、家具

中国家具发展到 15～17 世纪出现了一个小高峰,因这一样式始于明代,故习惯上把这一时期的家具均称为"明式家具"。明式家具以造型简洁、线条流利、装饰适度为特点,十分重视功能性与艺术性的统一,并善于体现在选材、结构、装饰的制作环节中。家具发展到清代,民间仍继承着"明式家具"朴实简洁的风格和程式,官方制作的家具则一味地追求材质的名贵,装饰的富丽,以致造型趋于笨重,装饰也过于繁冗琐碎了。

明式家具是指自明代中叶以来,能工巧匠用紫檀木、酸枝木、花梨木、鸡翅木等木材制作的家具。明式家具不事雕琢,装饰洗练,充分地利用和展示优质木材的质地、色泽和纹理的自然美,加上工艺精巧,加工精致,使家具格外显得隽永、古雅、纯朴、大方。明式家具比例的合度和谐,体现了完美的尺度与人体工学的科学性;合理、巧妙的榫卯结构和加工工艺,都充分地反映了"明式"的卓越水平。

中国传统家具工艺发展到清朝的雍正、乾隆时期,形成了有别于明式家具的又一个流派:清式家具。这种家具在形式和格调上与明式家具的朴素大方、典雅内敛的风格形成强烈对照,其最大特点是用材厚重、奢靡挥霍。清式家具的总体尺寸较明式家具而言,追求更宽大、更厚重、更奢华的风气,相应的局部尺寸也随之加大。尤其是镶嵌手法在清代家具上得到了极大的发展,除了常见的纹石、螺钿、象牙、瘿木之外,还有金银、瓷板、百宝、藤竹、玉石、兽骨甚至景泰蓝等。

Making full use of the natural characteristics of the hard wood, the Ming dynasty style furniture is characterized by the simple design, precise structure, proper decoration and elegant textures, which constitutes its natural and lingering charm with elegance and profundity. Therefore the furniture made in later generations with the above characteristics is referred as "Ming Style Furniture" in general.

第五节 明清建筑

明清建筑成就体现在宫殿和园林艺术的建造上,把中国古典建筑艺术的审美价值推到了顶峰。例如,南京、北京两地的都城建设气势雄伟,前所未有;皇家宫苑、陵寝的修造规模宏大,超越历代;祠寺性建筑、宗教性建筑因统治者的倡扬而层出不穷。

一、皇家建筑

在中国现存的宫殿建筑中,以曾是明、清两代皇宫的北京故宫最完整、最宏伟、最有代表性,且至今保存得最好。故宫(图 8-30)是中国古代建筑的集大成者,建筑体量雄伟,外形壮丽,主次分明,建筑形象统一而又有变化。它总占地约 72 万 m^2。四面有高大的城门,四角设华美精致的角楼,城下有绕城一周的御河。宫城大致分外朝和内廷两部分,体现"前朝后寝"的古制。午门为宫城正门,午门至天安门的御路两侧设朝房,朝房外则遵照"左祖右社"的礼制建太庙(东)与社稷坛(西)。午门内为外朝,以太和、中和、保和三殿为中心,附会"三朝"制度,文华殿、武英殿则分列两侧。外朝以北为内廷,内廷以乾清宫、交泰殿、慈宁宫为主,是帝后居住的区域,在这组建筑的两侧是居住用的东西六宫及宁寿宫、慈宁宫等。最后还有御花园一座。以皇室为中心,宫城、皇城、内城层层环绕而形成了坚实严密的密封体系,这一规划思想体现了皇权至上并符合封建礼制的规范。出于同样目的,都城与宫室的建设又严格遵循一条南北走向长达 7.5km 的中轴线,将所有的宫

The Forbidden City was the Chinese imperial palace from the Ming Dynasty to the end of the Qing Dynasty. It is located in the middle of Beijing, China. For almost five hundred years, it served as the home of emperors and their households, as well as the ceremonial and political center of Chinese government. Built in 1406-1420, the complex consists of 980 buildings with 8707 bays of rooms and covers 720000m². The palace complex exemplifies traditional Chinese palatial architecture, and has influenced cultural and architectural developments in East Asia and elsewhere.

图8-30 故宫
（北京）

殿和主要建筑都置于这一条轴线上，或沿此轴线做水平化的结合，从而构成齐整肃穆的城市面貌。故宫以其巍峨壮丽的气势、宏大的规模和严整的构图，给人以强烈的精神感染，突显皇权的至高无上。

二、皇家园林

明朝的皇家园林主要在宫城以西，是利用金元时期旧址扩建而成的，时称"西苑"。明朝的皇家园林规模尚小，缺乏自然生趣，又少水面，未能形成特殊景观。清后，皇家园林得到空前发展，如北京的圆明园、长春园、万春园、静明园、清漪园等处；晚清时修筑的颐和园，是现存规模最大、最完整的皇家园林。颐和园地处北京西北郊，距城10km，背依翁山而面揽西湖，自元以降即为名胜佳处。颐和园占地约3km^2，大致可分为两区：北区以万寿山为中心，南区以占全园面积75%的昆明湖为主体，皆利用天然地势精心巧构。宫殿区由殿堂、朝房、值房等组成多进院落的建筑群，建筑尺寸不大，占地不多，虽是严谨对称的殿廷格局，却比紫禁城的严肃气氛轻松了许多，格调与全园基本协调，与面积广阔的园林区，既分隔又有联系。园林区包括三部分：万寿山前山景区、万寿山北麓的后山和后湖景区、昆明湖水景。颐和园不仅利用建筑布局和体量的不同而取得和谐统一的园林效果，同时又能通过巧妙的组合以及地形、山石树木掩映配置，创造出一种富丽堂皇又饶有变化的造园风格。

三、庙堂与陵墓

为了宣扬"敬天法祖"的思想，明清时期的皇家建筑中出现了大量祭祀性的建筑、宗庙建筑与陵寝，并制定了一套与之相适应的建筑制度。明清都城所建的坛和庙，有太庙、社稷坛、天坛、地坛、日坛、月坛等，天坛是其中最有代表性的建筑。天坛位于北京外城南部中轴线东侧，与西部的先农坛对称布置，总面积约2.73km^2。

天坛的整体设计主要是为了体现天的神圣崇高和帝王与上天之间的亲密关系，因此其平面结构、建筑样式都较为特殊。另外，祈年殿、明代帝陵、清代帝陵等都是明清宗教与陵墓建筑的代表。

四、私家园林

私家园林是住宅的一部分，兴盛于明中叶后而集中在文化发达、经济繁荣的地区。由于明初即对百官府邸及民居制定了严格的等级制度，因此私家园林规模不大，却能在有限的空间结构内形成若干景区，获得相互连贯而对比的艺术效果，其曲折细腻的手法充分融合了中国建筑、园艺、雕刻、书画的优良传统，出现了像明代的陆叠山、清代张琏这样的专司造园的专业人士，和计成专论园林艺术的著作——《园冶》。在明清各地园林中，以苏州、扬州两处私家园林名声最大。

五、北方民居四合院

北方民居以北京的四合院为代表。典型的四合院平面仍作南北较长的矩形，建筑布局在封建宗法礼教的支配下，按南北纵轴线作对称布置。大门常南向而辟于南墙偏东处，迎门建影壁一方，保持宅内活动的私密性。左转即至前院，院南的一列房屋——"倒座"为外客厅、书房、杂用间、置杂屋、厕所。庭北建正房供长辈居住，东西厢房为晚辈的住所，以走廊彼此连接，是全宅的核心部分。

第六节 明清雕塑

在雕塑方面，艺术的进展主要体现在敬神意识的衰落与世俗审美趣味的上升。这时，佛教和道教在明清两代仍为社会上普遍流行的宗教信仰，并受到传统阶级的支持，修建寺观塑造神像的活动得到继续，但大规模的石窟开凿已显得十分稀少。总体来说，明清雕塑是呈衰微之势，佛教雕塑多陈陈相因，缺少创意，陵墓雕刻也以沿袭前代为主，虽间有佳作，但创意之作极少。

一、宗教造像

明清时期的宗教雕塑手法上虽更趋向写实，形象塑造中世俗化成分亦明显增多，但其造型则大多呈公式化和概念之风，尽管外表装金饰彩，灿烂辉煌，而内在的生命活力缺乏，总体上流于呆板和僵化，艺术水平较前明显下降。

明代佛教塑像中以双林寺的艺术水平最为突出。双林寺位于山西平遥城西 7km 的桥头村，约建于北齐，后世多次重修，现有殿堂 10 座，满布大小彩塑 2000 多尊，多为明代遗物。天王殿外走廊前的高达 3m 的 4 尊力士彩塑，皆为坐姿，手握金刚杵，个个竖眉怒目、雄健魁梧，虽无激烈的动势，但威严凶悍的神情气度似在表现降魔护法的巨大威力，形成先声夺人的气势。本时期盛行在寺庙中塑罗汉像、建罗汉堂，或立十六、十八罗汉，或做五百罗汉。虽然罗汉仍是人们顶礼膜拜的偶像，但工匠多能摆脱旧习，发挥自己的艺术想象，解构出更趋世俗化和个性化的罗汉形象。同样较为出色的创作还有大量的侍女造像，这些形象写实生动、比例适度、自然而极为生活化。

清代宗教雕塑中另一值得注意的现象是木雕与铜铸的喇嘛教造像的增多。如承德"外八庙"普宁寺的千眼千手观音,高22.28m,是中国最大的木雕彩漆像;溥仁寺宝相长新殿的九尊无量寿佛,端庄慈祥,面部表情丰富。北京雍和宫大佛楼中以白檀木刻制的高达18m的弥勒菩萨像,身躯宏伟;法轮殿里的喇嘛教中黄教祖师宗克巴铜像,也是这一类型中的重要作品。

二、工艺雕塑

为了适应美化生活与室内观赏的需要,明清的实用工艺雕刻与小品雕塑获得了蓬勃发展。在这一时期,工艺雕刻与小品雕塑的品种繁多,大致有玉、石雕刻,牙、骨雕刻,竹、木雕刻以及瓷、陶、泥塑等。或圆雕,或浮雕,或多种技法错综使用。题材内容也极广泛,有佛道形象、历史故事、神话传说、生活风俗、戏曲文学、山水花卉、水果蔬菜等。各类工艺雕刻与小品雕刻由于取材师承之异,彼此争奇斗胜,形成了若干专业化的生产中心,造成了不同的流派与地方风格。

天津泥人张就是在此基础上脱颖而出的卓越民间匠师。张明山泥塑的最大特点是十分善于刻画人物性格,据说他能一边与人谈话,一边在衣袖中捏泥塑,并能将对方的神态惟妙惟肖地表现出来。《渔樵问答》(图8-31)是张明山一万余件泥塑作品中的佼佼者。通过泥塑中人物脸上那种平和而安详的神态,人们不难体会到劳动人民自食其力、安居乐业的生活理想。到泥人张第二代张兆荣、第三代张景古,泥塑题材扩展至表现社会各行业、风俗民情以及古今人物。

明清时期江苏宜兴、广东佛山石湾皆为陶塑的主要生产地。佛山石湾的陶塑,人物、鸟兽、花果皆做,以《渔樵耕读》为主题的陶塑则是石湾窑具有典型性的突出品种。部分产品采用陶瓷结合的方法,做成陶胎瓷釉或瓷陶混合成胎,施陶釉或瓷釉的多样化面貌。其艺术性在于形象刻画生动,善于抓住对象的瞬间神态作细致入微的描述,并能够运用复杂的中性色调,柔润协调,给人以真实安详的美感。

图8-31 《渔樵问答》
(张明山,清)

As early as in the Qing Dynasty, Tianjin had already established itself as a place well known for its clay figurines. Particularly, Zhang's Painted Clay Figurines has contributed greatly to this reputation. Its founder, Zhang Mingshan elevated clay figurine making from a mere skill to a form of art. Thereafter, the craft has been handed down through generations of Zhang's family.

第二篇 外国美术史
History of foreign art

第九章　原始社会美术

地球母体因其优越的地理条件而孕育了生命，经过长期的演变，大约在一百万年前，万物的造事主——人类终于出现在地球上，又经过几十万年，人类揭开了原始社会的第一页，从此人类文化开始了自己的艰难历程。

人类为了生存和发展与大自然进行了艰苦的斗争，在此过程中，他们逐渐理解了周围的世界，并且制作了工具，可以说，人类早期的工具是以后一切创造物的起点和最初形态。人们在制造工具时，不可避免地要考虑形式感等问题，从而产生了朦胧的审美感受。我们从考古发掘中发现了大量精美的原始艺术遗迹，包含绘画、雕刻、建筑等艺术形式，虽然它们不能完全等同于今天我们所称的艺术作品，但是它们也是原始人在特定的历史时期下的视觉表现形式。

第一节　原始绘画

原始时期的绘画成就主要体现在旧石器时期的洞窟中，最著名的遗迹是西班牙阿尔塔米拉洞窟和法国拉斯科洞窟。

一、阿尔塔米拉洞窟

该洞窟位于西班牙北部的海滨地区，距今约 13900 年至 14700 年，它是在 1868 年由一个猎人所发现，刚开始人们只挖掘出一些碎石和骨制品，1872 年一个小孩偶然的发现才使人们看到了精美的洞窟壁画。该洞窟分为主洞和侧洞，壁画主要分布在侧洞的洞顶，洞顶上面画了二十多个栩栩如生的动物，所有动物的尺寸接近其真实大小；包括野牛、野马、野鹿，以及正在被追捕的野猪等；形态有站立、怒吼、屈跪、奔走等。其中一头受伤的野牛（图 9-1）形象最为突出：它已受伤倒在地上，睁着圆圆的眼睛，红、白、黑的色彩渲染出野牛的形体，简洁有力的线条把倒地野牛躯体的起伏结构表现得准确生动，简单的明暗描绘显得自然而稚拙。可见，绘者已相当准确地掌握了野牛的外形和性格特点，并能熟练地将它表现出来。

二、拉斯科洞窟

拉斯科洞窟是一处规模较大的原始洞窟壁画遗址，位于法国南部蒙底涅附近。在洞顶和大部分通道两侧的岩壁上刻着大量的牛、马、驯鹿等动物，奔逐驰跃，生机盎然。从画面上看，这些画经过数辈人之手，重重叠叠，后画者似乎对原来的画视而不见。最早的画距今 3 万年左右，作品以勾勒轮廓为主，画幅较小，线条也较乱，并且不那么强调动势。大多数画作于公元前 14000 年左右，线条准确简洁，多是动物各种动态的侧面像，有的用红、黑色渲染出明暗和体积，姿势充满了生动有力的节奏。这一洞窟中还发现了披野兽皮并戴面具的人及鸟头人身像，这些人物表现形式简单稚拙，在写实方面，相较于动物准确生动的描绘逊色很多，但是它与一

During the summer of 1879, a Spanish archaeologist was digging near the entrance of a cave near Altamira, in northern Spain. He was hoping to find artifacts like the prehistoric tools with images of animals that had, beginning in 1840, been unearthed in France. His young daughter wandered into the cave, and soon her cries were heard. When her father entered anxiously, he found her excitedly pointing to images of bison-animals that had disappeared from Spain since 14000 years ago—painted on the ceiling. Cave art had been discovered. But the paintings at Altamira were not accepted as prehistoric until 1902, only after similar discoveries were found that showed such imagery and style could have been achieved by prehistoric people.

图9-1 《野牛》
（西班牙阿尔塔米拉，旧石器时代）

些形象和符号组合在一起，使其带上了庄重的叙事意义，也有助于我们理解原始人的作画动机。

新石器时代的石制工具较之旧石器时代有很大改进，由磨制代替了过去的打制。新石器时代文化是以驯养动物和发展农业为基础的，生活方式的改变使文化艺术呈现新的面貌。这时期的绘画仍以洞穴壁画为主，表现对象还是动物。区别于旧时代，这时期的绘画开始重视人物的描绘，集体狩猎的场面居多，人物及动物的形式处理都较为简单统一，尺寸缩小，单个形体之间用复杂的构图联系起来，这些特点都是旧石器时代的绘画所没有的。新石器时代农业经济的发展促使了陶器的发明，陶器是这一时期美术的重要组成部分。陶器上的纹样变化多端，疏密有致，并出现了趋于精巧和图案复杂化、抽象化的人物、动物以及山川河流的趋势。

第二节 原始雕塑

在旧石器美术遗迹中，除了原始壁画外，还发现了小型雕刻，其中最著名的有以下两件。

《威伦道夫女像》（图9-2）又名威伦道夫的维纳斯，因发现于奥地利威伦道夫而得名，高11cm。它突出表现了肥大的臀部和丰隆的乳房，这是因为在原始氏族社会中，女性是关系到氏族繁荣昌盛的中心人物，当时人类最大的愿望就是氏族繁荣，这决定了人类的情爱与性爱以女子为主体，并给女性形象罩上圣洁的光环，把崇高、富饶、多产等形容词赋予女性，女性成为丰产之神、部落之母。原始雕刻家以极度夸张的手法描绘女性特有的特征，使整个雕像的醒目之处完全集中在这些局部，最充分地表达了原始人多子多孙的愿望，而雕像的头部、四肢却雕刻得相对简单甚至

忽略不计。大胆的夸张变形、大胆的强调与省略使整个雕像呈现出优美的曲线，它是人类初次把制造工具中的韵律美转化为人体的韵律美。

《持牛角的维纳斯》（图9-3）高46cm，在造型上与维伦道夫的维纳斯有异曲同工之妙：同样是裸体，同样强调她丰隆的双乳和臀部，忽略其他部分。有解释说，她是个女神，正在进行一项祭祀仪式，祈祷人运安康。

图9-2 《威伦道夫女像》
（奥地利威伦道夫，旧石器时代）

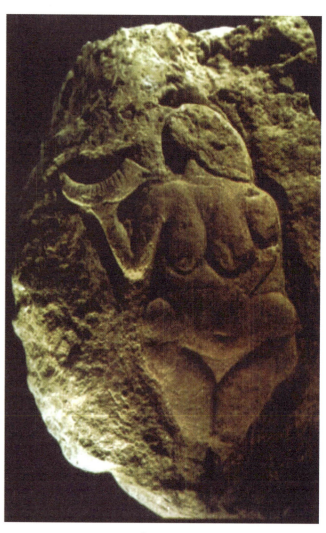

图9-3 《持牛角的维纳斯》
（法国劳赛尔，旧石器时代）

第三节 原始建筑

新石器时代中期至晚期，有一个"巨石文化"时期，规模巨大的巨石建筑先后出现在地平线上，这些用巨大的保持自然状态的岩石块垒筑起来的建筑物，其功用与石构的居住场所有所不同，它是人类万物有灵信仰及祖先崇拜的结果。这些巨石

建筑也是原始艺术的重要遗迹，其分布很广，样式很多，但形式主要有三种：石墓、立石和石垣。最著名的巨石建筑遗址是英国斯托亨齐石垣。

斯托亨齐石垣（图9-4）位于英国北部威尔士郡，它约建于4000年前，是专门为祭祀太阳神而建的宗教崇拜场所，其占地面积甚广，结构庞大而复杂。它是用整块的巨石筑成的环状墙垣，其建筑形式显示出原始人对复杂的空间结构进行了周密的处理，从这一建筑上可以看到条理井然的规划，对巨石的承重部分和覆盖部分作了恰到好处的估计，它单纯雄伟的造型美，庄严崇高的气氛，强有力地表现了人与自然斗争的自信心，反映了人类为生活而斗争的精神。

The Neolithic period was also called New Stone Age. It ended with the discovery of bronze. Other important artistic expressions were statuary and megalithic stone monuments. The prime medium of Neolithic art was pottery. It began when men first developed agriculture and settled down in permanent villages.

图9-4 斯托亨齐石垣
（英国，中石器时代）

第十章　古代埃及和两河流域美术

古代埃及人和美索不达米亚人在人类文明史中创造了许多世界第一,他们建立了人类历史上的第一批国家,率先发展农业、手工业、制陶业和冶金业,从此,人类从愚昧走向文明。其他民族也因此缩短了在黑暗中摸索的时间,加快了文明的进程。

古埃及人在造型艺术上作出了重要的贡献,他们在绘画、石雕、木雕、浮雕、建筑等方面无所不精。埃及的壁画在二维空间中描绘出人物的各种活动,在人物造型中"正面律"的表现方式令人印象深刻。神祇和法老的雕像庄严大度,两眼直视前方,身躯笔直,双手下垂紧贴身体的姿态特点鲜明。神庙和陵墓建筑气势宏伟,巨大的建筑石料经过精心打磨,严丝合缝,其角度和压力经过周密的计算达到了完美平衡。美索不达米亚人创造了自己丰富的艺术品和独特的美术传统,尤其在建筑上,以巴比伦城为典型,它的筑路技术、筑城技术、拱门圆顶建筑结构、浮雕艺术都影响了周边地区和国家。

第一节　古代埃及美术

古埃及是四大文明古国之一,就像黄河是中国的母亲河一样,尼罗河也是埃及的母亲河。尼罗河西部是撒哈拉沙漠,东部是阿拉伯沙漠,北临地中海,南方上游是高原山地和热带雨林。古埃及的可耕地就分布在两大沙漠之间的尼罗河两岸和尼罗河下游由冲积形成的尼罗河三角洲上。尼罗河的定期泛滥不仅给两岸居民带来了繁荣的农业,而且间接影响了古埃及社会组织结构的建立,每次河水的泛滥都会掩盖部落内部及部落之间的可耕地界限,这样重新划分耕地的机构就会产生,大规模兴建的水利工程更加速了社会结构的建立,所以埃及奴隶制形成比其他地区都要早。

古埃及政府机构十分庞大,法老的权力至高无上,而法老的权力来自人们对神的崇拜,并且法老拥有全国大部分土地。宗教在古埃及人的生活中起着支配作用,几乎每件事物都有它的烙印,艺术是宗教象征的一种表现,文学和哲学也充满了宗教色彩。古埃及人认为人死后灵魂不死,人的躯体是灵魂的载体,保存好尸体并让坟墓如生前环境一般,才能让灵魂永远安息在体内,于是大量的木乃伊应运而生,举世闻名的金字塔也是出于同一目的修建的。

古埃及艺术规模宏大,主要是由实用的目的而产生,尤其是为了宗教上的需要——坟墓陪葬而大量制作,即它的一切创作都有一个以崇拜死者为核心的宗教目的。古埃及艺术是为法老和少数贵族服务的,在题材和表现方法上必须严格服从统治者的要求,这就从根本上决定了古埃及艺术必须遵循的基本法则和程序,其中最著名的就是"正面律",这种刻板而不露表情的程式表现了法老权威的永恒和稳定,并使得埃及的雕塑和壁画也体现出独特的风格。由于封闭的地理环境,这种稳定的程式和风格历时3000年而没有太多的变化。

古代埃及遗留下来的美术作品大致可分为绘画、雕塑和建筑。

When you think of Egypt, it is likely that the first thing that comes to your mind are the pyramids and the huge stone figure of the sphinx. They still stand after nearly 5000 years. There are about 80 pyramids still standing. Most of them are set in groups along the west bank of the Nile. Egyptians developed a distinctive way of drawing the human figure: the head was shown in profile, the shoulders facing forward, and the feet in profile.

一、绘画

古代埃及法老和贵族的墓中,绘有很多壁画,内容包括墓主人生前的活动情景以及死后的布置,这些是我们了解当时绘画水平的重要史料。古埃及用于圆雕上的艺术法则在绘画上有新的变化,即"正面律"的平面化——正面—侧面法,具体表现为:正面的躯体与侧面的头部和侧面的双腿相结合,与此同时,画双手必须画出所有手指,画侧面的头必须将眼睛画成正面,躯体的上部虽是正面,但肚脐却画在侧面,以便和扭转的下半身相符,乳房也是侧面表现,并直接画在肩下,双脚都朝向里面。人物服饰变化不大,最有特色的男性服饰是系在腰间的上半部分打褶的短围裙,女性服饰一般是露出胸部的紧身长袍。

《女乐师》(图10-1)是纳赫特墓室壁画的经典之作,纳赫特是图特莫斯四世在位期间阿蒙神庙的书记官与天文学家,纳赫特墓室壁画的内容有耕作、播种、收获、簸谷、宴乐等。三个女乐师是再现宴会场面的一组人物,她们一个吹笛子、一个弹竖琴、一个奏弹拨乐器,画者在画这幅画时,并没有违反传统的艺术法则,但在局部却有小小的突破:画中间人物时,下半身没有按习惯画成全侧面,而是取了接近正面的角度,身体的重心不像其他的画一样平均放在双足上,而是转到一只脚上,增加了人物的动势。这样,三个人物动静搭配,参差回转,整体气氛比较热烈,也使得观众可以感受到那动人的旋律美和节奏美。

《鸿雁图》(图10-2)从属于梅杜姆墓室壁画的一条边饰画,全部内容是六只鸿雁,它们以中间为界,三只向左,三只向右,大致形成对称的装饰图案。令人惊叹的是,画家以写实的手法勾画出它们的身姿,雌雄不同的差别,羽毛美丽而有规律的变化,淡雅和谐的设色配合,画面带有典雅的诗意化情调。

二、雕塑

古埃及人为了使其灵魂永久有所寄托,除了修筑坚固的陵墓,还用特殊的方法制成木乃伊保存死者遗体,使其免于毁坏。即使这样,他们仍担心尸体会腐烂,死者的灵魂会失去依附,于是便出现了对死者形象的雕刻复制。古埃及的肖像雕塑主要是出于这一目的,因此它们与死者的身材、容貌十分相似。雕像的材料有石头、木头、铜、陶土和象牙等,分别呈立像、坐像、胸像和头像,在这些雕塑中,大部分是法老和官吏的雕像。

图10-1 《女乐师》
(底比斯附近,公元前1420年,第十八王朝)

图10-2 《鸿雁图》
(梅杜姆墓室壁画,公元前2555年,第四王朝)

古埃及艺术几千年一直遵循着一种法则，即"正面律"的表现程式。在圆雕中，"正面律"表现为雕像的两眼直视前方，两臂紧贴身体，手里有时拿着表明身份的权杖或工具，两脚一前一后，人体重心完全均等地落在两脚上，尽管是迈步的动作，仍然显得静止而略带僵直。如果是坐像，就必须两脚并拢，双手平放在膝盖上。这种程式表现了古埃及艺术的独特风格。

《王子拉诺切普及其妻诺伏列特像》（图10-3）这对雕像发现于尼罗河下游美杜姆地区拉诺切普王子的陵墓中，雕像由石灰石雕成，男子躯体涂红棕色，女子躯体涂黄色，头发黑色，眼珠用透明的水晶石镶嵌而成。人物面部表情安详庄重，虽有法则的约束，较之法老雕像的威严刻板要随意的多。

现藏于柏林国家博物馆的《卢菲尔蒂蒂皇后像》（图10-4）是一件精致无比的小型雕像，石灰石材料，像上涂有重彩，眉毛、眼眶、鼻孔、唇沿都有黑线勾勒。这尊雕像表现了皇后惊人的美，并把一国之后精明、能干的特点刻画得淋漓尽致。雕像解剖结构严格准确，尤其是脖颈一段，塑造微妙，显得既紧张又自在，显出皇后稳重、矜持和高贵的仪态。

木质雕刻《村长像》（图10-5）本是王子卡别尔的塑像。整个人物动态还是遵循"正面律"法则：双足一前一后，重心平均落在双脚上，双目平视，但从整个造型看丝毫没有陈规的束缚，人物性格特征的挖掘比较深刻，大腹便便，得意洋洋，显示出上层贵族生活的闲散。虽是王子，却无任何表示身份的标志，而更像监督奴隶劳动的村长，于是"村长"这一名称便代替了这位王子雕像的原有名称。

古埃及法老们的雕像十分严格地遵循古埃及艺术法则，在保持特征的同时，经大力美化完成。而另一批雕塑则不然，等级的差别使它们更加个性化，《书记凯伊像》（图10-6）即是一例。该像以石灰石刻制，涂有色彩，塑像主人所属的官僚阶层不在神圣的范围之内，因此尽管雕像的姿态按"正面律"法则安排，但躯体和表情更写实，甚至不避讳生理上的某些缺陷：松弛的皮肉，凸出的腹部，厚厚的脂肪，并选择了他最有特征的动作：盘腿而坐，膝上铺好了纸草卷，手握笔杆，正准备记录，逼真地描绘出一个具体人物的面貌。

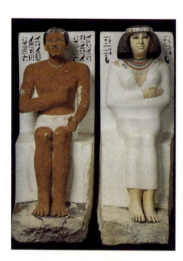

图10-3 《王子拉诺切普及其妻诺伏列特像》
（开罗美术馆藏，公元前2600年，第四王朝）

图10-4 《卢菲尔蒂蒂皇后像》
（柏林国家博物馆藏，公元前1365年，第十八王朝）

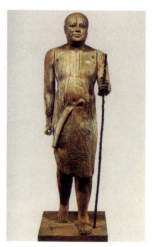

图10-5 《村长像》
（开罗美术馆藏，公元前2400年，第四王朝）

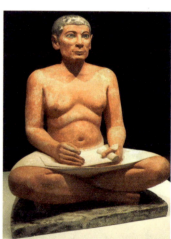

图10-6 《书记凯伊像》
（开罗美术，公元前2490年，第四王朝）

三、建筑

古代埃及建筑主要是宗教性的，它涉及两个类型：陵墓和神庙。

古埃及人相信人的灵魂不死，他们对陵墓建筑十分重视，把它看作永久的栖身之地。在初期，古埃及贵族的陵墓为玛斯塔巴式，玛斯塔巴意为凳子，是长方形的石头建筑。到了后来，为了体现王权永恒的思想，在玛斯塔巴式的基础上进行叠加，像台阶一样由下往上一层比一层缩小，从外形看，它已呈现出金字塔的形状（图10-7）。

古埃及以尼罗河孟菲斯为中心建造了大小金字塔八十余座，最著名的是尼罗河下游的基泽三座金字塔（图10-8）。它们分别是法老门卡乌拉、哈佛拉和胡夫的陵墓，三者都是十分准确的巨形正方锥体，是最成熟的金字塔代表，外形单纯简洁。胡夫金字塔是其中最大的一座，高146.5m，底边长230m，用230多万块平均重2.5t的石块砌成。哈佛拉金字塔前有古埃及著名的巨型雕塑——狮身人面像，雕塑高20m，长57m，面部长5m，法老头带王巾，着假须，前额上雕着神蛇，面部保留了法老哈佛拉本人的基本特征，雕像一部分采用天然岩石，一部分由石工雕刻补充。三座金字塔相互间隔330m，外表的石灰岩在金黄色沙漠的映衬下闪闪发光，展现出雄壮威武的气概和辽阔广大的意境。

古埃及神庙建筑体现其宗教意义，古埃及的宗教系统与其他地区不一样，它是开放性的，每个地区有本地区崇拜的神，他们崇拜本地区的神并不妨碍他们崇拜全国性的神，太阳神阿蒙是全国至高无上的主神。

卡尔纳克阿蒙-拉神庙（图10-9）是古都底比斯城最著名的神庙，底比斯城的保护神是拉神，与太阳神合并称为阿蒙-拉神。神庙规模是空前的，圆柱廊长84m，宽54m，其中仅大厅就用了134根圆柱支撑，成16行排列，柱头呈张开的莲花状，柱身粗大并有优美凸出的弧度。柱子的间隔距离小，一是建筑材料及技术有限，二是为了营造神庙神秘的气氛。古埃及建筑技术与古希腊建筑技术一样，是用列柱承托屋顶的承柱式为基础。另外，墙面及柱身上部有上色的刻纹，并用象形文字记载了神庙的历史，敬奉的神的名字，以及当时的重大事件。

图10-7　台阶金字塔
（萨卡纳地区，公元前2650年，
第三王朝）

图10-8　基泽三座金字塔
（古埃及，公元前2600～前2500年，
第四王朝）

图10-9　卡尔纳克阿蒙-拉神庙
（古埃及底比斯，
第十九王朝）

第二节 古代两河流域美术

在今伊拉克的境内有两条河流，一条是幼发拉底河，另一条是底格里斯河，两河中下游的平原地区，希腊人称为美索不达米亚，意为"两河之间的地方"，所以我们又称美索不达米亚为两河流域。大约从公元前4000年开始，这里先后建立了苏美尔、阿卡得、巴比伦、亚述等国家。当地人民在长期的生活实践中，创造了充满自身特色的丰富的艺术品和独特的美术传统，使得这一地区成为与埃及并肩的另一个人类古代文明发源地。

一、绘画

也许因为气候潮湿的缘故，两河流域只有少量壁画，并且很少保存下来，镶嵌画成为该地区的主要画种。

《乌尔的军旗》（图10-10）是在一块涂有沥青的板上用贝壳和蓝宝石镶嵌而成的纪念式作品。它的正面绘有国王巡视、士兵作战等场面，反面是欢呼凯旋的和平场面。画面的空间虽然有限，但内容丰富，无论是人物、动物还是武器、物品都安排得疏密有致，平直得当。

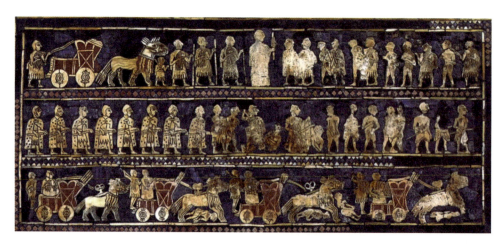

图10-10 《乌尔的军旗》
（伦敦不列颠博物馆藏，公元前2600年，乌尔第一王朝）

二、雕塑

在两河流域，苏美尔人的雕像不同于埃及，大多数雕刻成正在祈祷的人物，供祭祀用，所以造型不写实，雕塑给人以硬直的静感。从数量巨大的雕像中，形成一种压迫感和恐惧感，"祈祷像"是最具特点的雕刻种类。

雕像的一般特征是：男子像赤裸上身，双手叉在胸前，腰较细，穿着筒裙；女子像则半裸肩头，同样穿着筒裙。雕像没有太多的细节刻画，在造型上呈几何形体的倾向，雕像眼睛夸放大，用黑柏油画上眼圈，似乎望向视平线之外，作品《男女立像》（图10-11）充分体现了这一特点。

《持壶女神》（图10-12）是两河流域人们信奉的伊斯塔尔女神形象，传说她能够保佑风调雨顺、五谷丰登。雕像基本保持了苏美尔人雕刻传统，全身直立，呈几何形体，神像的姿态稳重、安详，雕刻手法十分简洁大气。

亚述人建立了统治西亚地区的强国后，兴建都城，大造宫殿和庙宇，建筑工程规模超过了以往两河流域的任何一国。宫殿内布满了浮雕和装饰带，《守护神像》（图10-13）雕刻在宫殿中央拱门洞两侧和碉楼转角处的石板上，它拥有人首、狮身、牛蹄、鹰翅，从正面看，它两条腿站立不动，从侧面看四条腿却在行走，是当时杰出的雕刻作品。

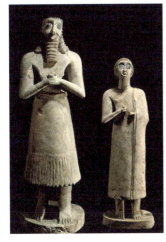
图10-11 《男女立像》
（苏美尔文化，巴格达博物馆藏，公元前2600年）

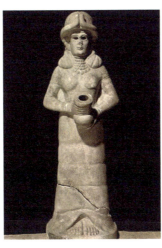
图10-12 《持壶女神》
（巴比伦王国，叙利亚阿立波博物馆藏，公元前2040～前1870年）

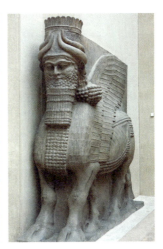
图10-13 《守护神像》
（亚述王国，巴黎卢浮尔美术馆藏，公元前8世纪）

亚述人的艺术是一种性格坚毅的硬性艺术，人物形象严峻而缺乏热情，肌肉突出，对植物、动物的描绘也是如此，缺少温柔感。《受伤的母狮》（图10-14）是宫殿装饰浮雕，母狮中箭后两只后腿无力地拖在地面，但前肢仍强支着躯体，抬头吼叫，整个雕刻给人以力量感。

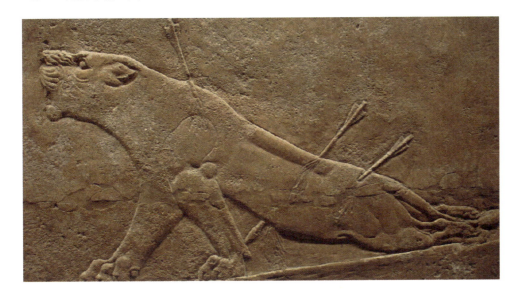
图10-14 《受伤的母狮》
（亚述王国，伦敦不列颠博物馆藏，公元前7世纪）

三、建筑

两河流域与埃及有类似的地理条件,这使得两者在建筑上具有一定的相似性:体积庞大,线条简洁,建筑效果雄伟、强劲。两河流域中下游地区缺乏良好的石材和木材,人们多用土坯砖或黏土砖造房。

乌尔的山岳台(图10-15)是一个残存的月神台,它的实体是夯土,外面贴着一层黏土砖,底面为长方形,原高约21m,其形体庞大简洁。

伊斯塔尔城门(图10-16)为古巴比伦的城门,古巴比伦城位于幼发拉底河两岸,巴比伦城在阿卡德时期仅是一座小城,到了汉谟拉比统治时便成了一座繁荣的大城市。在汉谟拉比后期,这个城市几经战乱的破坏和毁焚,虽在此期间也曾加以修复,但在公元前7世纪的一次反巴比伦王朝战斗中,起义者把幼发拉底河挖开,用河水把城市彻底冲垮了。城中有两道城墙,一条圣道,圣道与伊斯塔尔门及城门两旁的几座高塔相接。公元前3000年左右,两河流域下游的人民在生产砖的过程中发明了琉璃。数以万计的深蓝色琉璃砖覆盖在这城门表面,其间夹杂着一些金色和黄色的动物走兽,在阳光的照耀下,釉色灿灿,效果十分强烈。

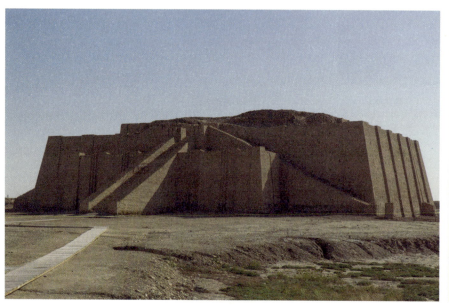

图10-15 乌尔的山岳台
(伊拉克,公元前2250~前2240年,乌尔第三王朝)

图10-16 伊斯塔尔城门
(古巴比伦王国,东柏林国立博物馆藏,公元前6世纪)

第十一章　古希腊与古罗马美术

恩格斯曾说："没有希腊和罗马所奠定的基础，也就没有近代的欧洲。"的确，古希腊艺术是人类文化史上最宝贵的遗产之一，它遗留下大量人们熟知的雕刻、建筑、陶瓶等作品，作品中蕴涵着热爱生活的态度，博大、率真、朴素、深刻的现实精神，和谐的完整性，崇高的英雄气概和理想性的美感。古罗马是个严谨务实的国家，古罗马的雕刻一方面体现出希腊美术崇高、理想性的美化特点；另一方面更注重人物个性的表达。罗马创造了伟大的物质文明，竞技场、神庙、剧院、公共浴池、凯旋门、记功柱等建筑就是最好的证明，罗马建筑中新材料以及拱顶结构的运用在当时都是创举，这些无不对后来的艺术创作产生巨大影响和启迪作用。因此，古代希腊、罗马作为一片艺术的沃土，培养了近代欧洲的文化艺术。

第一节　克里特—迈锡尼美术

位于欧洲、亚洲和非洲之间的克里特岛，气候温和、土壤肥沃、物产丰富，是东西方交通的必经之地。克里特是希腊最大的岛屿，迈锡尼是希腊史前的城市。大约在公元前1600～前1200年，以克里特岛为中心，包括附近的岛屿和巴尔干半岛的南部和中部，经历了原始制度的瓦解和初级奴隶制度的建立，即从新石器时代到铜器时代过渡的历史阶段。克里特的文化虽然受到当时腓尼基和埃及文化的影响，但自成体系，具有独特的风貌，在许多方面可以和埃及文化相媲美。

在科诺索斯和阿基亚·特里亚德宫中发现的壁画中，妇女形象占较大比重，这大概和当时妇女在社会中的地位有关。克里特壁画比较写实，不像埃及绘画那样程式化，但是它在表现手法上和埃及绘画有某些相似之处。例如，描绘人的侧面时，把眼睛和肩画成正面的。壁画与当时的题材内容和当时的宗教信仰有一定的联系，富有生活情趣。

克里特文明的鼎盛时期就是传说中的米诺斯王统治时期，因此人们常称克里特文明为米诺斯文明。大约在公元前1900～前1300年，克里特岛占主导地位的建筑是规模庞大的宫殿建筑群，它们同时也是行政和商业中心。居住区部分和作坊都聚集在一起，整座建筑有高大的瞭望台和石墙守护。克诺索斯宫建筑（图11-1）的核心部分是位于西侧的王座厅（实际上是举行宗教仪式的地方）和东侧的双斧大厅（那里绘制有双斧图案的建筑装饰）之间的中央庭院，由此可以看出米诺斯文化对宫殿建筑中空气、光线和人群流动的关注。宫墙上有壁画装饰，壁画的线条极为流畅，色彩亮丽迷人，写实地描绘出了富有装饰性的人物和图案，手法上与埃及艺术不无联系，米诺斯的绘画也许是最具有乐观天性的艺术。《公牛之舞》是克诺索斯王宫壁画中的精品，它描绘的是一头向前冲公牛、两个女孩和一个男孩，左边的女孩正紧紧抓住公牛的双角，男孩在牛背上翻跟斗，而右边的女孩仿佛在保护他，随时准备扶住。从公牛的神圣性来判断，画中所描绘的场面有可能与仪式性的体育活动相关，涉及牛的献祭，甚至运动者的死亡。

It is believed that the Mycenaeans were responsible for the end of the Minoan culture with which they had many ties. This theory is supported by a switch on the island of Crete from the Cretan Linear A Script to the Mycenaean Linear B style script and by changes in ceramic styles and decoration. The styles on painted vases and weapons that depicted hunting and battle scenes are more formal and geometric than those of earlier examples, demonstrating the art of classical Greece.

克里特—迈锡尼时期出土了陶塑、象牙雕、工艺精巧的金属器皿及刻在上面的浮雕，还有形体完美、图案典雅的陶器（因在迦马雷斯出土，所以一般被称为"迦马雷斯"陶器，Kamares Ware）。品读这些壁画，便会了解到克里特—迈锡尼文化艺术具有高超的水平。

迈锡尼文化繁荣于公元前 1500～前 1200 年。谢里曼于 1876 年再次在希腊挖掘，发掘出了巨大的宫殿堡垒，并发现金质器皿，证实了荷马史诗所记载的故事的真实性。

迈锡尼人建造的城市已显示出军事防御的目的，迈锡尼卫城的狮子门（图11-2）在一块三角形的大石板上雕刻有一根柱子，两旁有一对狮子相对而立，造型简洁明快、粗壮有力，是西方最早的纪念碑式装饰性雕刻。

迈锡尼出土的金器皿上的浮雕典雅精美，富有生活气息的场面十分生动，外壁的浮雕呈环形布置，精美之至。浮雕不乏写实的精彩发挥，譬如牛的形象通过姿态和肌肉的刻画突出其力量，相比之下，人是消瘦而又灵活的，突出其驾驭动物的智慧，背景风景（包括树木、大地和云彩等）显得自然而优美，富有装饰性。整个构图自然活泼，画面富有动感和鲜明的节奏，四周用枝蔓和绳索相交错的图案，形成与画面既有区别又有联系的装饰效果。

图11-1 克诺索斯宫
（克里特文化，克里特岛，公元前1450年）

图11-2 狮子门
（迈锡尼文化，迈锡尼，公元前1300年）

第二节 古希腊美术

古希腊艺术是西方文化艺术的第一次高峰，希腊的艺术作品以深刻的现实意义，和谐的完整性，对人崇高品质的尊重震惊了后世。它的产生与它独特的社会制度、意识形态和地理环境等分不开。

独特的社会制度：希腊的奴隶制不同于东方各国，它没有组成统一的、政权高度集中的奴隶制君主专制国家，希腊奴隶社会的历史是城邦国家的历史。在希腊各城邦国家中占主导地位的是奴隶制民主政治，这比东方各国的奴隶主君主专制带有较多的民主性。特定的社会制度造就了特殊的社会阶层，希腊的社会阶层除奴隶主、奴隶以外，还有介于两者之间的自由民阶层。自由民的社会地位比奴隶高，虽然他们要从事一定的生产劳动，而且生活比较清苦，但他们不需要拼命干活，他们有充足的时间从事各种政治、宗教、文娱、体育活动，富于幻想和进取的他们是希腊的

社会中坚，是希腊艺术的创造者。

独特的意识形态：希腊人的宗教也与东方各国不同，没有严格的教条体系，宗教观与民间神话保持着十分紧密的联系。希腊的神是人的朋友而不是威胁和压制人的力量。希腊人使他们的神具有与人同样的属性：人一样的身体，人一样的缺点。希腊人觉得自己生活在一个由比较熟悉的力量统治的世界里，会感到轻松愉快，他们把自己的快乐、痛苦、希望和幻想编进神话故事，于是希腊神话成了希腊人的启蒙教材，希腊人的伦理观以及美学观都由神话里的形象体现出来。

希腊的哲学基本上是朴素的唯物主义，思考问题的方法不仅用逻辑理论的形式，而更多用生动形象的形式。古希腊的美学受"模仿论"影响，认为艺术模仿自然，苏格拉底对各学派思想进行了归纳，他的美学思想对当时希腊艺术发展起到很大作用，他认为"集众美为一体"、塑造完美形象即优美的人体。实际上，追求完善的人体美是古希腊艺术的一个基本特征，力量与美在希腊获得普遍推崇，运动及经常的锻炼被视为训练出一个得到和谐发展的漂亮人所必不可少的条件。在奥林匹亚举行的全希腊运动竞赛具有重大意义，这是对肉体与精神一次检阅，每四年一次的运动会，人们为胜利者树立塑像。力量及美与精神崇高不可分割的概念促进了艺术，尤其是雕塑的繁荣。

希腊优越的地理条件也是希腊艺术顺利发展的原因之一。希腊地处丘陵地区，盛产石料，遍地有优质的陶土，给雕塑、制陶业打下了良好的物质基础。希腊温和宜人的气候更是得天独厚，夏天无酷暑，冬天无严寒，给希腊人提供了广泛的户外活动条件，这也促进了希腊艺术的繁荣发展。

古希腊美术的发展一般分为荷马时期、古风时期、古典时期、希腊化时期4个阶段。

（1）荷马时期。几何风格的陶瓶是这一时期的艺术品代表，发掘出来的雕塑几乎全是小型的，雕像的形体是几何形，与这一时期陶瓶的几何风格比较统一，因此荷马时期又被称为几何风格时期。

（2）古风时期。荷马时期之后紧接着便开始了古风时期，古风时期确定了以人为主体的艺术表现原则，雕像人物面部往往呈现出微笑的状态，但是这种微笑比较生硬呆板，也称"古风式的微笑"。围柱式建筑中的两种风格柱式——多利亚式和爱奥利亚式已出现，多利亚式没有柱基，由柱身和柱头构成，柱身的凹槽较之爱奥利亚式少而浅，柱身由下向上的斜线略有弧度，多利亚式柱式具有朴素、粗犷、雄厚的感觉，具有男性美的特点。爱奥利亚式柱式由柱基、柱身和柱头构成，它比多利亚式要细长，柱身的凹槽多且深，柱头有涡形装饰——涡卷，显得轻快、严谨、典雅，具有女性美的特点。之后的希腊人还在这两种柱式的基础上创造出另一种多利亚式，它是在爱奥利亚式的基础上演变过来的，只是柱头更为华丽，像一个花篮。这种样式主要流行于小亚细亚地区。陶瓶瓶画转向"黑绘风格"，其特点是把图案涂成黑色，背景保持陶土的赭色，使图案轮廓突出，有如剪影。

（3）古典时期。古典时期是古代希腊艺术发展中最富特色、最可以作为特征的时期，这是古代艺术与文化空前繁荣的时期，雕塑家创造了新的典型，塑造出健壮、有充沛活力、有理想、有自由的形象，以代替"古风式的微笑"。古典时期的雕塑表现的是宁静和严肃，这种风格不仅在古典时期，而且在之后的艺术发展中被视为

How were these talented people able to leave such magnificent gifts to civilization? There are many points to consider: the origin of the Greeks, the relative isolation of their individual city-states, the freedom and individualism fostered by their society, the competition and rivalry among the city-states, and their conflicts with outsiders. All Greek art expressed Greek ideals of harmony, balance, order, and moderation—the qualities of simplicity and restraint.

典范,被德国美学家温克尔曼形容为"高贵的单纯""静穆的伟大"。这一时期的作品主旨在于塑造真实、具有深刻意义人物的典型形象作为每一个公民的标准与典范,因此雕像中完全真实、各不相同的精神状态具有概括的特点,这些精神状态并没有任何心理上复杂而深刻的感受。围柱式建筑的各部分比例更加完善,总的趋势是简练合理,建筑成就可观,突出的代表是雅典卫城。瓶画出现"红绘风格",与"黑绘风格"恰好相反,"红绘风格"是在背景上涂以黑色,留下主体部分的赭色,细部用线来描绘。古典时期培养了一批优秀的艺术家,留下了大批杰出艺术作品。

(4)希腊化时期。公元前338年,马其顿王国控制了全希腊,接着又远征东方各国,建立起地跨欧、亚、非三洲的大帝国——亚历山大帝国,希腊艺术随征服者传播到新的地区,影响其他地区艺术的发展,它的影响远达印度的犍陀罗艺术。在亚历山大国境内,希腊艺术与当地艺术相结合,形成了几个希腊化文化艺术中心,较著名的是希腊本土和小亚细亚的柏加摩斯等地区。希腊化时期的建筑没有保存古典时期的全部特色,以前简朴的多利亚式和爱奥利亚式神庙,让位给豪华的皇官、高贵的官邸和象征权利与财富的豪华公共建筑和纪念碑了。比较典型的一例是柏加摩斯的建筑工程。希腊化时期的雕塑与建筑一样,也表现出奢华和伤感的倾向,许多雕像表现出强烈的感情色彩和骚动不安的情绪,并出现英雄化和个性化倾向,不过也并非绝对,希腊本土仍保持希腊古典传统,也有许多精美无比的雕像让人回忆起古典时期优秀艺术家的佳作。

古代希腊的美术作品浩瀚如海,保存到现在的希腊美术作品,只不过是过去丰富作品中的极小部分,它们却给我们展示出遥远时代的生活与世界观的清晰概念,并且给予我们极大的美感享受。

一、绘画

由于战乱和自然侵蚀,希腊绘画(包括绝大部分壁画)大都荡然无存了。希腊人把瓷器装饰作为画面来处理,这种画称为瓶画,瓶画保存了当年的风采,使我们得以了解成就并不亚于雕塑和建筑的希腊绘画的面貌。美术史家把瓶画分为不同的风格,如"几何风格""黑绘风格""红绘风格"等。

在希腊本土、爱琴海诸岛和小亚细亚的沿海地区,出土过不少荷马时期几何风格的陶瓶,其中以雅典城狄莆隆发现的《狄莆隆瓶》(图11-3)最为著名。此瓶是个高低座的双耳大口瓶,瓶内有眼,内盛液体会慢慢渗入土壤中。器皿表面除画有各种直线、波浪线及交叉线图案之外,还有许多马匹和车辆图案,富丽而有气派,造型与同时期的雕像很像。因为此瓶是祭神的葬品,图案的含义有待进一步探讨。

《狄奥尼索斯渡海》(图11-4)是一个"黑绘风格"的小型酒器,陶盘圆形的构图内描绘的是发明了酿酒的酒神,在航海的途中遭海盗绑架,他施展魔力,使船上长出葡萄藤从白帆中穿过,吓得海盗纷纷落水,变成海豚的故事。画面中央是一叶小舟,弯弯曲曲的葡萄藤从白帆中穿过,七串葡萄和七只海豚非常别致地安排在船的周围,海面及蓝天都是留出的陶土色,未着一笔,一些描绘部分的细线更使画面显得精细和雅典,人物、鱼的造型简洁,具有图案装饰的特点,这与当时的绘画和雕塑有一定的关系,这件陶盘是"黑绘风格"的陶器中比较突出的一件。

《阿克琉斯与埃阿斯玩骰子》(图11-5)这个双耳瓶上的图案也是"黑绘风格"。

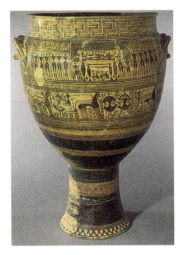 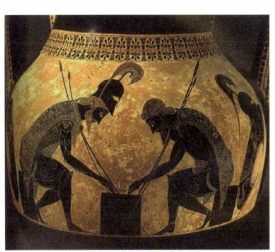

图11-3 《狄莆隆瓶》
（雅典城狄莆隆，公元前8世纪）

图11-4 《狄奥尼索斯渡海》
（慕尼黑博物馆藏，公元前535年）

图11-5 《阿克琉斯与埃阿斯玩骰子》
（罗马梵蒂冈博物馆藏，公元前530年）

它描绘了两位特洛伊战争英雄在出征途中，遇到暴风雨，他们偶作小憩，玩掷骰游戏。阿克琉斯和埃阿斯虽然身披铠甲，长矛依肩而立，但依然兴致勃勃，富有生活情趣。构图对称而富有变化。

二、雕塑

人们一般认为古希腊雕塑在它的艺术领域里成就最高，如前所述，每一时期的雕塑作品都有其鲜明的特点。

《拉斯帕的骑士》（图11-6）是古风晚期的作品。古风时期雕塑较之荷马时期显得比较生动，富有人性，人体的肌肉开始塑造得更出色，躯干已经由浑圆结实的具体肌肉和骨骼代替了原来几何化的形体，比例更加准确，艺术家致力于表现雕塑的脸部表情，导致了在古风时期雕塑中经常反复出现的形式，即"古风式的微笑"的形成。这种微笑具有虚套的性质，然而它也表现了人们对自己力量的乐观和深信不疑的气氛。《拉斯帕的骑士》就具有上述特点，作品似为一位竞赛骑术的优胜者，名称是以原作头部的所有者命名。

《德尔菲的御者》（图11-7）这尊驾驶马车的御者青铜雕像在希腊德尔菲出土，它是存世不多的十几尊古希腊雕像原作之一。公元前5世纪上半叶，雕像多用青铜翻铸，后因战争不断，许多铜像被熔铸成武器，所以存世的铜像原作非常珍贵。御者像的造型技巧已经完全进入了古典时期，作者熟悉人体解剖知识，雕像各个部位的比例都加工得恰到好处，御者表情平静，他谦恭的姿态和肃穆的神色已经预示出"高贵的单纯"和"静穆的伟大"等古典时期所特有的标准。

古典时期产生了一大批艺术杰作，这些作品的产生离不开优秀的艺术家，名字流传于世的有米隆、菲迪亚斯、波利克利特、普拉克西特列斯等。

米隆以《掷铁饼者》（图11-8）闻名于世，他是古典时期最伟大的雕刻家之一，与菲迪亚斯并驾齐驱。《掷铁饼者》被誉为体育运动之神，原作已不复存在，留存下来的均为罗马时代的模制品，其中以藏于罗马的为最佳。雕像是一位运动员，为表彰他而作。他的身体向右扭转90°，并向下弯曲45°，他全神贯注于拿铁饼的右手上，全身的

重量落在稍稍前移的右腿上，左手与左腿则松弛地放着。尽管这时身体运动处于最紧张时刻，可是雕像却给人以沉着平稳的印象，经过这个瞬间所形成的暂时稳定与平静预示着即将爆发力量的释放。

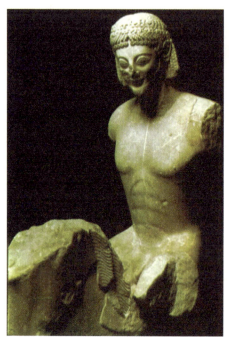
图11-6 《拉斯帕的骑士》
（雅典阿克洛波利美术馆藏，公元前550年左右）

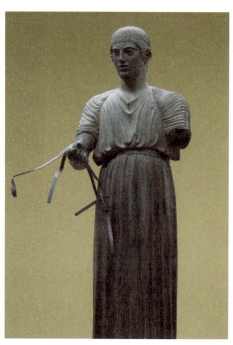
图11-7 《德尔菲的御者》
（希腊，公元前470年左右）

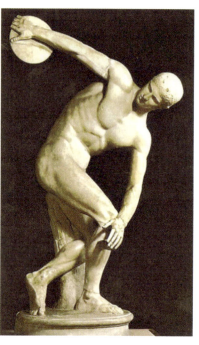
图11-8 《掷铁饼者》
（米隆，罗马国立博物馆藏，公元前450年）

米隆力图使和谐壮丽与逼真生动合而为一，着重表现的是精神、肉体上都坚强有力的具有典范体格的人物，他不着力于人物个性的刻画，而注重通过人体动作姿态来传达内在精神，通过静穆的美感体现古典时期的艺术精神。

帕特农神庙是雅典古典盛期的骄傲，它除了拥有雄伟壮观的建筑主体之外，周身还布满了精美的雕塑。菲迪亚斯担任总设计师，使它足以代表当时的艺术水平。浮雕带绕神庙一周，全长160m，高1m，内容是雅典人每四年一次向自己城市的保护神献礼的行列。浮雕带的西面从年轻的骑士准备参加游行开始，东面是正在等待献祭的祭司和奥林匹亚山的众神。游行队伍中有马队、车队、牛群，有男有女，有老有少，有动有静。整个浮雕共雕刻了500个人像，100匹马及其他，人物的动作没有一个是完全相同的，生动表达出游行行列的整齐严肃，表达了声势浩大的游行行列的丰富多彩与多样化，整个浮雕充分地具备了节奏与造型的一致，为帕特农神庙增添夺目的光彩。

波利克利特是与菲迪亚斯同时代的雕刻艺术家，除了从事雕刻外，他还致力于理论的研究，根据自己的创作心得，写出专著《法则》一书，书中阐明了雕刻的法则，提出理想的人体比例是：身高为头长的7倍，这个比例体现了古希腊雕刻端庄、健康、朴素的特点，他的雕刻作品就是他的法则的具体化。波利克利特代表作是《束发的运动员》和《持矛的人》，可惜它们的青铜原作都不复存在，只能从罗马的云石复制品上领略其风采。《束发的运动员》（图11-9）可能是个运动员正在扎发带

（一说是优胜者奖励饰带），均匀的躯体一脚在前，一脚在后，整个姿态潇洒自如。

普拉克西特列斯是希腊古典末期的著名的雕刻家，他的作品以细腻入微的内心表现、优美典雅的艺术处理见长。他的作品特别强调世俗的静穆状态，从不追求激烈的运动，他雕刻的神是人性化的神，有着人的生活和乐趣。《赫尔墨斯》（图11-10）表现的是希腊神话中的通信史神抱着酒神在路上停留的片刻，他靠在树干上，含蓄、柔和的人物造型显出悠闲自在的神态；S形的人体动态，质地光柔的大理石构成一曲优美、宁静的乐曲。普拉克西特列斯超群的技艺，使大理石仿佛失去了硬度，变得柔美无比。

在希腊化时期的美术里，纪念性雕塑得到更大的发展。这一时期的匠师们大大丰富了雕塑的艺术方法，除了在作品中保持古典时期的特点以外，他们为更加具体地表现对象发掘潜力，探索表现各种各样的情绪，探索在复杂多变的形式中表现运动的方法。柏加摩斯雅典娜圣殿广场的装饰浮雕《杀死妻子后自杀的高卢人》以及《垂死的高卢人》都表现出这一时期雕刻的特征，比较著名的作品有《萨莫色雷斯的胜利女神》（图11-11），是希腊化时期优秀的雕塑作品之一，原放在萨莫色雷斯岛上，用来纪念公元前306年击溃埃及托勒密舰队所取得的胜利。在希腊神话中，尼凯是胜利女神，她长着双翅，为人们送去胜利和神的礼物。雕像中的女神张开两翼呈现出雄健的身体，迎面而来的飞沙走石般的疾风，使她的步伐更加坚定。躯体的每个动作，迎风飘动的裙摆上的每个褶子，都让形象充满了欢乐的胜利感受。重视明暗处理是这一雕塑的造型语言中非常重要的特征，明暗加强了形式的绘画性，有助于形成形象上情感洋溢的表现力，而丰富多彩、变化莫测的衣纹也表达出尼凯的激情，给人以深刻的印象。

古希腊称爱与美之神为阿芙罗蒂德，罗马则称为维纳斯。她在希腊罗马的神话中是最富有浪漫色彩的女神，所以一直是雕刻家和画家喜爱描绘的对象。人们按照自己的现实需要和审美理想创造神，在历史发展进程中，又根据自己的时代需要和审美追求修改神的肉体和灵魂，使之更具有时代精神，所以历史上各个时期所表现的维纳斯各不相同。

《米洛岛的阿芙罗蒂德》（图11-12）由于出土时没有双臂，又被称为《断臂的维纳斯》，她在世界美术史上起着无与伦比的典范作用，并产生了深远影响。雕像表现的是半裸的女神，身躯稍稍扭转，并略向前倾，脱落下来的衣服挡住了身体的一部分，保持了雕像的严肃性和典雅感。舒展自然的衣纹与袒露圣洁的上身形成视觉单纯与复杂的对比美，静默安详的面部表情显示出女神内在的纯洁贤淑而朴实无华的个性；女神身体各部分比例符合黄金比数，使她有着完美理想的美。最后，这件作品的魅力还在于形象的崇高性：外表完美和精神完美的统一。后人曾对残缺的双臂作过各种修复，但都无法与断臂的维纳斯比美。

群像《拉奥孔》（图11-13）是罗德斯岛地区的著名作品，题材取自神话特洛伊之战。拉奥孔是特洛伊城的祭司，希腊人围攻特洛伊城时，久战不克，故设木马计伏兵陷城。拉奥孔最早识破了木马计但违背了神意，神派遣两条巨蛇将他和他的两个儿子绞死。雕像展现了拉奥孔父子与蛇搏斗这一触目惊心的场面，雕刻家所选择的人物动作正是被蛇缠住噬咬的瞬间，拉奥孔父子急剧地向相反方向躲避，拉奥孔腹部收缩，头向后仰，人物紧张而痛苦的表情，及人蛇穿插交错而成的复杂动乱的

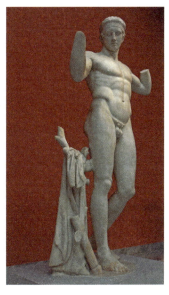

图11-9　《束发的运动员》
（波利克利特，雅典国立考古博物馆藏，公元前420年左右）

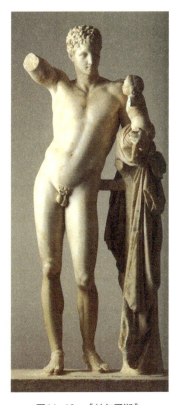

图11-10　《赫尔墨斯》
（普拉克西特列斯，古希腊，奥林比亚考古博物馆藏，公元前350～前330年）

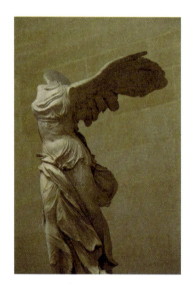

图11-11 《萨莫色雷斯的胜利女神》
（巴黎卢浮宫美术馆藏，
公元前220~前190年）

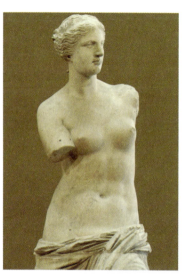

图11-12 《米洛岛的阿芙罗蒂德》
（公元前2世纪下半叶）

图11-13 《拉奥孔》
（罗马梵蒂冈博物馆藏，公元前2世纪初）

构图都强烈地表达了悲壮、痛苦的情绪。作品以紧张、痛苦而激烈的基调表现出这一悲剧性场面，一定程度上代表了希腊化时期躁动不安、情绪强烈的特点。

三、建筑

希腊的建筑形式主要有卫城、神庙及剧场等。

雅典卫城（图11-14）是古典时期杰出的建筑群，旧卫城在波斯人入侵时被毁，伯利克里时期重建，天才艺术家菲底亚斯任总监，一些著名的建筑师也参加设计建造。这个浩大的工程历时16年，几乎耗尽"提洛同盟"全部资金。新建的建筑物有：供奉雅典保护神雅典娜的神殿——巴底农神庙，内部有图书馆和画廊的山门，胜利女神神庙及稍晚建成的伊克里翁神庙。卫城广场上本来还耸立着高大的雅典娜青铜像，她沉着而威严地环顾她脚下的城市，警惕地保卫这一城市。整个卫城建在一座山岗上，陡峭、岩石重叠、顶端平坦的卫城山冈与周围大自然融合一体，卫城的建筑不仅体现出雅典是一个海上强国的概念，肯定了希腊奴隶制民主的高度发展，同时它贯穿着崇高的美，贯穿着庄严、协调与和谐的感觉。

神庙建筑始终是古希腊最主要的建筑，它的建筑样式逐渐演变成围柱式，成为古希腊建筑的主导形式，建筑材料也逐渐由石头代替木材。这样，建筑可以无所依傍地处于空旷的地方，并且赋予了神庙整个结构以庄严朴素的性质。

巴底农神庙（图11-15）是此类建筑的代表，"巴底农"意即处女的圣所，神庙供奉雅典城的保护神雅典娜，为多利亚围柱式建筑，是雅典卫城的主要建筑。神庙东面与西面各8根柱子，南北两面各17根柱子，外圈共48根柱子，用白色大理石刻制而成，吸收了爱奥利亚式的特点，拉长了柱身，扩大了柱身与底座的比例，柱子间隔不等，两边距离略大，中间距离略小，中间两根柱子垂直，其余都略往中央倾斜，横楣也不是绝对水平，可能是为修正观者的视差，也或是出于艺术目的。巴底农神庙结构匀称，比较协调、朴实、庄重，有92块浮雕板，160m长的浮雕带，两个三角楣浮雕，这些艺术品如锦上添花，为建筑增添了艺术魅力。

古希腊的戏剧是由祭祀酒神狄奥尼索斯节日里的游行、朗诵和舞蹈发展而来的，内容大多取自荷马史诗或神话传说，著名的埃斯库罗斯和阿里斯托芬被后人喻为悲、喜剧之父。希腊戏剧的繁荣促进了其剧场建筑的发展。不同于埃及的金字塔和神秘阴森的神庙，古希腊建筑有着它自由民主的社会特征。神庙是通畅的柱廊，与周围风景浑然一体，具有世俗公共建筑的性质。剧场大都建在露天，卡比多拉露天剧场（图11-16）依山傍水，以地形的自然坡度，形成半圆形由下而上、用石块逐级叠成的观众席。

图11-14　雅典卫城
（希腊雅典，公元前5世纪）

图11-15　巴底农神庙
（雅典，公元前477～前432年）

图11-16　卡比多拉露天剧场
（伯罗奔尼撒半岛卡比多拉，公元前3世纪上叶）

第三节 古罗马美术

The roots of western civilization can be traced to the blend of Greek and Roman culture, known as classical culture. The Romans admired Hellenic culture and borrowed widely from the Greeks. For example, Roman sculpture became more lifelike than the Greek; Roman architecture, more elaborate.

古罗马美术是古代奴隶社会美术发展的最后阶段，要研究奴隶制的艺术，古罗马和古希腊一样，是最完美的典范，而且它对于西方美术的发展也起到了直接或间接的影响。古罗马给后人留下了许多优秀作品，虽经历了沧海桑田，至今仍然吸引众人的目光，具有很强的艺术魅力。

罗马美术的形成并不只是罗马人独立创作的成果，它源于当地意大利部落与民族的美术，首先是埃特鲁里亚人的美术和希腊美术的相互影响，后来罗马占领了希腊，因而和希腊美术的交流大大加强。但是罗马美术在吸收各种因素的同时，保持着自己的思想内容及艺术形式，并没有丧失自身的重要特征，这与其自身的发展和民族特性不无关联。

公元前5世纪初，逐渐强大的罗马人用战争夺回了原属于他们的土地，缔造了共和政体。公元前290年，罗马统一了整个意大利中部，随后征服了马其顿、希腊和小亚细亚，获得地中海及其沿岸广大地域的统治权。公元前27年，屋大维执政，开始了罗马帝国时代，罗马帝国进入稳步发展的阶段。建筑是古代罗马主要的美术形式之一，体现罗马国家强大的思想在罗马建筑里占据重要地位。

罗马民族是一个讲求实际的民族，和古代希腊人富于诗意的世界观比较起来，罗马人的世界观更加冷静，更加实际，这个庞大的军事强国的文化所称颂的是具有直接实用价值的各种艺术与科学。众所周知，神话对于希腊美术具有重大意义，而对罗马美术来说，神话主题的影响不大，罗马神话里的神都是实用性很强的神，如战神、丰收神等。因此，在罗马美术中，建筑侧重于政府修建的公共建筑，雕塑侧重发展个人肖像与历史浮雕。雕刻一方面体现出希腊美术崇高、理想化和美化的倾向；另一方面又显示出罗马民族务实的特点，人物形象十分写实，突出性格特征。总地说来，古罗马美术表现手法表现为严峻的庄重感、贵族化的奢华、个性化的表现等。

古代罗马代表性的美术种类主要体现在建筑和雕塑上，绘画也保留了一些杰作。

一、建筑

为了体现古罗马国家强大的思想，向世人显示元老的威力，罗马修筑了既符合上层奴隶主的要求，又受到城市中居民欢迎的建筑物，如广场、凯旋门、竞技场、神庙、公共浴场、水道、宫殿及别墅等，它们共同构成了丰富多彩的建筑类型。除此之外，古罗马建筑的贡献还在于罗马人开始使用新的建筑材料，即耐水、坚固的混凝土，混凝土的成分包括石灰浆、火山灰和碎石。混凝土起初用来修路，后来用于房屋建筑，不仅节约了建筑成本，而且导致新的建筑结构处理形式——拱顶的诞生。

The Pont du Gard in Nimes, France is an example of a Roman aqueduct still in existence. It is about 30 miles long and brings up to 100 gallons of water per day per resident to Nimes. The weight of all this water is supported by a series of rounded arches.

科洛西姆竞技场（图11-17）又称弗拉维优斯圆剧场。在平面图上，科洛西姆竞技场为椭圆形，椭圆形的演技场位于剧场的中央。圆剧场仿佛是由两个半圆剧场衔接起来，供各种演出、斗兽、角斗之用，这完全是罗马人的创造。高高的墙垣把演技场与观众席隔开，观众席环绕着演技场逐渐上升，共计四层、分为五个区域，不同身份的人严格按规定的区域就座，这是与希腊不同的。为了使观众不受风吹雨

打日晒，场内建有拱形回廊，而且第四层墙垣里有高耸的杆子，可扯起帐篷。竞技场的外部由多利亚式、爱奥利亚式、科林斯式和半柱围墙组成，作为罗马建筑的特征，多层的连续拱券与柱子结合成为有机的整体。

万神庙（图11-18）即众神的神庙，是纪念碑性的建筑之一。它是一座大穹顶结构的圆形建筑物，四周没有门窗的墙垣，进入神庙就会看到内部庞大的空间，体现了祭祀众神的建筑构思。神庙内部空间通过大穹顶与外部连接，大穹顶也是神庙唯一的采光口，成束状的光线洒落下来，仿佛与天空浑然一体。万神庙穹隆顶结构为后来的建筑提供了完美的典范，是古代建筑技术最高成就之一。

图11-17　科洛西姆竞技场
（罗马，75～80年）

图11-18　万神庙
（罗马，120～124年）

图拉真元首是罗马帝国最有才能的统帅和执政者之一，其在位期间，版图再度扩大，人们对帝国的崇拜也达到顶峰，踌躇满志的图拉真在奥古斯都广场旁边建造了一个包括凯旋门、集义厅、图书馆、神庙和集贸市场在内的建筑群，建筑群中耸立着雄伟的纪功柱。图拉真纪功柱（图11-19）由白色大理石构成，柱的上端为圆形，下端有方形的基座，柱身环绕着22圈螺旋形浮雕带，浮雕的总长度为200多米，它记录了图拉真率领军队击败达吉亚人的经历。在叙述中，浮雕用真实的环境来表现事件，详细描绘了架桥、扎寨、围攻城堡及其他许多场面，出现在浮雕上的人物多达2500个，图拉真的形象出现过90次，浮雕对于研究时代、战争事实、服装等是极有价值的史料。柱子内部是空的，安装了螺旋式梯子，基座安放着图拉真的骨灰盒，柱头原来立着图拉真本人的雕像，16世纪换上了圣彼得的雕像。

尼姆水道（图11-20）位于法国南部，是古罗马人创造的奇迹。水道离地面最高处有49m，它由三层拱状结构组成，下面两层大拱叠起，最大的券拱跨度达24.5m，上层为小拱，且四个小拱叠加一个大拱，形成明快的节奏。水道一层走车，二层行人，三层流水，具有较高的经济、实用价值。

凯旋式建筑包括拱门、柱子和讲坛，是古代罗马广泛流行的建筑，用来表彰历史事件与军事胜利，向世人显示罗马武装的强大威力。奥古斯都时期建造了数量极多的凯旋门，但保存下来的寥寥无几。君士坦丁凯旋门（图11-21）兴建于4世纪初，由三个拱门组成，它比早期仅有一个拱门的凯旋门要复杂、高大，两边装饰着

图11-19 图拉真纪功柱
（罗马，107～117年）

图11-20 尼姆水道
（现在法国尼姆，公元前1世纪）

图11-21 君士坦丁凯旋门
（罗马，315年）

四根科林斯式圆柱，整个建筑物几乎密密麻麻布满了浮雕，显得繁缛华丽。

罗马的元首建造公共建筑，一方面用来体现国家的强大；另一方面借此取得居民的好感。公共浴池不仅用来洗澡，还可以作为体育锻炼、游泳以及休息、娱乐的场所。卡拉卡拉浴池在当时是这一类建筑中规模最大的建筑，面积达 12hm^2，它是一个由各种各样的房屋构成的建筑群，设计服从于均衡的原则，内设冷水浴室、暖水浴室、热水浴室、休息厅、更衣室、竞技场、图书馆等，可同时容纳 1600 人。雕像及其他艺术品多彩地装饰着公共浴池，给人一个舒适享受而充满艺术的空间。

二、雕刻

肖像雕塑是古罗马雕塑的伟大建树的体现所在，酷似真人的写实主义是其先辈伊特拉里亚艺术全盛时期的雕像特征，这种特征后来由罗马人继承下来。与希腊雕像体现人的理想共性不同，罗马肖像雕塑着重反映人的个性，其中不乏杰出的代表作品。《女子头像》（图11-22）就是一件上乘之作，堪称最为细腻的古罗马肖像之一。雕塑家在创作这件作品时独具匠心，娴熟地利用了大理石表面的微妙质感以及明暗光影映衬下的视觉效果，雕像中发卷上强烈的、风格化的凹凸造型反衬出女性脸部的柔润和光洁，使人物形显得更加楚楚动人。在雕刻妇女复杂的发式时明显地使用了钻孔的方法，头发卷中的孔在光线的照射下显示出丰富的光影和肌理变化，为肖像平添了魅力。

罗马帝国的政治经济权力大都集中在贵族手中，他们要求艺术表现他们个人的权威，并为他们歌功颂德，因而留下一批帝王的雕像。

《奥古斯都像》（图11-23）是罗马帝国前期非常有代表性的帝王全身像。这个将统治者塑造成一半是神、一半是君王的雕像，充满写实的气息，如人物的容貌刻画十分逼真，华美的衣饰也颇有真实感，传达出布料、金属和皮革的质感。从雕像的姿态和艺术表现手法上，我们很明显可以看出这是在模仿古希腊的作品（如《持矛者》），据说这种仿效古希腊雕像从而将人物理想化的艺术手法正是奥古斯都本人所欣赏的，艺术史上将这种风格称为"奥古斯都古典主义"。

与之相媲美的是《马库斯·奥里略斯骑马像》（图11-24）。马库斯·奥里略斯是罗马时期政治处于衰退时期的一位帝王，右手如通常罗马领袖式地举着，平静地看着眼底的世界，人的比例比马匹的比例稍大一些，但总体布局平衡。他涉猎宗教，重视道行，因而雕像在中世纪免遭损毁。自文艺复兴以来，它一直是欧洲雕造骑马像的雕刻大师们的灵感来源之一。

卡拉卡拉是罗马的皇帝，他的残忍无以复加，人人皆知。艺术家在创作《卡拉卡拉像》时，似乎丝毫没有丢弃肖像雕塑真实性的原则，直截了当地刻画出了卡拉卡拉内在的残忍性格，卡拉卡拉将头转向一边，皱紧的眉头下是一双充满怒气的眼睛，微微开启的嘴唇似乎正要发号施令，这是对一个暴君的绝妙写照。

三、绘画

伊特拉里亚的墓室中发现的壁画是极其珍贵的一份遗产。地下墓室的壁画题材，大多与崇拜死者这一信仰有关，描绘的多是丧葬礼仪和为悼念死者举行娱乐活动的场面，有时也有表现日常生活的题材，如狩猎、捕鱼和角力等，即使表现地府的生活也是歌舞升平。伊特拉里亚的画师们非常注重细节的描绘，注重写实的造型，同时重视气氛和环境的表现，使画面富有装饰效果。在公元前4世纪至前3世纪，伊特拉里亚墓室壁画的内容出现了变化，起先那种愉悦、欢乐的景象不再见到，阴府生活的暗淡、恐惧却得到了展现。还出现了有恐怖感的人物形象和气氛悲切的场面，这和当时伊特拉里亚受到罗马的威胁，面临严重的政治、经济危机有关。

庞贝城是意大利南部的小城市。在公元79年，它与临近的赫尔库兰姆、斯托比一起，被维苏威火山灰所埋没，直到18世纪中期才重见天日。由于火山灰烬的掩埋，避免了潮湿水汽的侵蚀，许多装饰壁画得以完整地保存下来。现在我们看到

Equestrian portraits of Roman emperors were not unusual, however few still exist. Most were melted down for their bronze during the middle ages. The Equestrian Statue of Marcus Aurelius survived, because the Christians of the middle ages believed that it was a statue of Constantine. This larger than life bronze statue shows the emperor Marcus Aurelius greeting his people on horseback. It was intended to be a symbol of power. This superhuman, godlike emperor presides over his people with his arm raised in greeting and blessing.

图11-22 《女子头像》
（罗马卡比多利博物馆藏，90～100年）

图11-23 《奥古斯都像》
（罗马梵蒂冈博物馆藏，公元前19年）

图11-24 《马库斯·奥里略斯骑马像》
（罗马市政广场，170年）

In 79 A.D., Mount Vesuvius erupted, burying the resort town of Pompeii under a layer of soft volcanic ash. Because this ash was very easy to excavate and everything was preserved exactly as they were at the time of eruption, we have a great record of Roman fresco painting. Roman structures had few or no windows; so much of the wall was used for painting. Four styles of painting developed. They were: Masonry Style, Architectural Style, Ornate Style, and Intricate Style.

的罗马时代的装饰壁画，大多数是在庞贝城或赫尔库兰姆被发现的，统称"庞贝壁画"。庞贝壁画中的不少作品，并非罗马艺术家的创作，而是公元前5世纪至公元前4世纪希腊绘画的复制品，所以它对研究希腊绘画也有重要的参考价值。从庞贝壁画提供的材料来看，罗马人不仅用壁画美化建筑内部，而且在室外的墙面上也常常用壁画装饰。在公元前2世纪至公元前1世纪的两百多年间，庞贝壁画的技法不断发展，风格不断变化。著名的德国学者奥古斯特·马乌把它分成4个发展阶段，或者称为四种风格：镶嵌风格、建筑风格、华丽风格及复合风格。现在发现的带有情节的壁画，大多属公元前1世纪至公元1世纪期间的作品，庞贝壁画广泛地采用神话故事，又一次生动说明《荷马史诗》和其他神话在希腊、罗马的政治和文化生活中的位置是十分重要的，对于文艺的发展也产生了重大的影响。

由于罗马人有保留主人肖像的习俗，因此在庞贝建筑的壁画中常出现肖像绘画。庞贝第12号房间内一幅复合风格的中庭壁画中绘有一对夫妇肖像，画面中的主人手持一个书卷，妻子一手拿笔一手持书写板，显示出画中的人物受过良好的教育，这是罗马人典型的结婚肖像画。从人物充满个性特征的描绘中，可以看出艺术家对生活的细致观察，并且具有相当高超的写实技巧。

法尤姆是埃及的地名，它在罗马时代属于罗马帝国的一个行省，这里出土了一批相当精彩的木板肖像画，这些肖像画因出土地点而被艺术家们称作"法尤姆肖像"。《法尤姆肖像》（图11-25）是埃及的贵族和富有者的肖像画。这种肖像画一般画在很薄的木板上，用的是在蛋黄与胶调和的矿物质材料中混合了蜡的成分的特殊颜料，这种肖像画不仅色彩富有光泽，而且对潮湿和干燥的气候有相当的适应性，因此可以保存很长时间，在地下的陵墓中不受损坏而保留至今。法尤姆肖像的蜡绘技术在世界绘画史上也是别具一格，这种蜡画颜料可以是稠密的、胶着的，也可以是乳状的、呈现出透明和半透明的效果，体现笔触美。《法尤姆肖像》以高度的写实技巧对人物的面貌、性格特征进行细致刻画，用笔有虚实轻重的不同变化，从而引起了人们的关注。

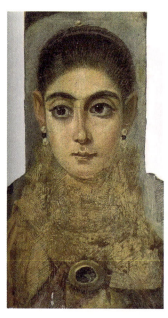

图11-25 《法尤姆肖像》
（巴黎卢浮宫藏，2世纪）

第十二章　中世纪美术

　　欧洲历史上的中世纪是指476年西罗马帝国灭亡到17世纪中叶英国资产阶级革命爆发。在艺术史上是指从476年到1452年土耳其人攻陷东罗马帝国的首都君士坦丁堡为止，共一千年左右。它是欧洲特有的历史分期，其名称来源文艺复兴时期，当时的意大利人反对宗教神权的统治，并且认为从罗马帝国覆灭到文艺复兴之间的历史是黑暗野蛮的时代，是处于文明与复兴之间的时代，故称"中世纪"，后来这一名称被历史学家沿袭下来。

　　中世纪美术从君士坦丁大帝开始，成为基督教向大众传递信息、教义的工具，从某种意义上来说，中世纪美术就是基督教艺术。

　　基督教产生于公元1世纪罗马帝国统治下的中东巴勒斯坦和小亚细亚一带的犹太人中间，早期信仰者主要是穷人。巴勒斯坦地区的犹太人，多次遭受外族蹂躏，在罗马的统治下，他们的灾难更加深重，多次反抗都被残酷镇压，他们渴望"救世主"前来拯救，于是创造了一个救世主的形象——耶稣。基督教教义的主要内容是宣称所有人不论地位的高低，都是上帝的儿子，无所谓贵贱，四海之内皆兄弟，要博爱；只有信仰上帝并且虔诚悔罪的人才能进入天堂；信仰基督教的人应该把财产贡献出来，共同生活。早期的基督教反映了下层人民向往美好生活的意愿，不过其中的一些观点很难被统治者接受，因而遭到帝国统治者的敌视，信徒也受到残酷迫害。但是，残酷的镇压并没有阻挡信徒们皈依的热潮，到1世纪末，罗马帝国的各个主要城市仍有基督徒的存在。

　　3世纪，面对充满着痛苦和悲伤的世界，许多对现实感到失望的上层人物，如律师、医生、军官、文吏甚至有些行省的总督也皈依了基督教。310年，皇帝伽利略（Galerius）颁布命令，结束迫害基督教徒，给他们以宽容。313年，皇帝君士坦丁大帝进一步颁布了"米兰诏书"，扩大了皇帝伽利略给基督教徒宽容的范围，从此基督教取得了政府的承认，同时基督教的原始教义被篡改，成为统治者麻痹人民的工具。

　　在基督教没有得到统治者承认前，它是秘密的、受镇压的宗教，教徒们不能公开建立教堂，只能利用埋葬教徒的地下墓室作为礼拜和聚会的场所。地下墓室的壁画题材多取自民间流传的有关基督的故事，运用的手法多是象征或有寓意的：如阳光代表上帝，牧童象征耶稣等，很少具体的描绘，故事的情节和环境常常被忽略，人物之间缺乏有机的联系，因为对他们来说，重要的不是表达有生命的、肌肉丰满的形象，而是表现抽象的灵魂。另外，早期的信徒大多为社会地位低贱的贫民、奴隶等，他们无法请技艺高超的艺术家来作画和雕刻，致使人体结构比例不准，但更主要的原因是基督教对人的忽视，不求真实的再现。

　　所以中世纪艺术在风格上与古希腊罗马艺术具有极大的差异，它重视的是装饰性、象征性以及观念化的表达，本质上远离了现实生活，而且不注重写实性的技法，如透视、比例、质感、量感等原则，而是采取变形、抽象和超脱时空等手法。

Virgin of Vladimir, 12th century. This icon, probably created in Constantinople, was taken to the Russian city of Vladimir and then to Moscow, where Russians hoped it would ward off an attack by the Tartars. Only the faces dated to the 12th century, like many icons, for, the drapery has been repainted in a style similar to that of the original, but stiffer and more abstract.

第一节 拜占庭美术

The church is considered a masterpiece of Byzantine art and architecture. The floor plan is in the form of a cross. The interior walls were built with various tones of marble to form a continuous color scheme. The top was a huge dome 54 meters (179 feet) from the floor. The altars and floors were decorated with gold, silver, ivory, marble, and precious stones. Mosaics, pictures of patterns made with bits of colored glass, stone, or enamel, were placed on the walls.

西罗马帝国灭亡之后,东罗马帝国又奇迹般地延续了千年之久。东罗马帝国迁都到了拜占庭,并将其改名为君士坦丁堡(Constantinople),其对艺术的强烈影响约从公元4世纪延续到15世纪中期,东罗马帝国亦被称为拜占庭帝国,故其美术也就有了拜占庭美术之称。

拜占庭美术依然承续早期基督教艺术的特色,所强调的是对耶稣神性的描绘,而通常不强调对人性的刻画。其主题的表现依旧受制于宗教,圣经故事、基督神迹是主要的表达对象。此外,拜占庭是希腊、罗马和东方三种伟大文明的交汇点,拜占庭艺术兼有西方的雄健与东方的华丽。

拜占庭的建筑成就集中地体现在教堂建筑物上,其教堂建筑不像天主教那么强调圣仪的神秘性,而是宣扬信徒之间的亲密无间。教堂除用作礼拜之外,皇帝的一些重要仪式、集会也在这里举行。从审美上看,其主要的特色是对中央圆顶的强调,这是和教堂的宗教性息息相关的,因为圆顶代表天或天堂。教堂对线条的美感特别敏锐,爱用较薄的墙,较高的穹顶,较大的窗户,柱子十分华丽。拜占庭建筑中最有代表性的是圣索菲亚教堂。

圣索菲亚教堂(图12-1)原为君士坦丁皇帝所建,后毁于火灾。555年,查士丁尼在原废址重建,"索菲亚"(Hagia Sophia)意为"智慧"。教堂以罗马万神庙为蓝本,是一个巨大的圆顶建筑,直径33m的大穹顶高耸于中央,覆盖主要空间,东西两头连接着两个半圆穹顶。与万神庙不同的是,教堂下部墙体为方形,方形墙体四个角上修建四个户间壁,四个户间壁支撑着四个圆穹,在圆穹上架上大圆顶。

教堂内部装饰讲究,空间复杂多变,比万神庙单纯统一的封闭式样来显得繁复斑斓。

图12-1 圣索菲亚教堂
(土耳其,伊斯坦布尔,532~563年)

在建筑史上，圣索菲亚大教堂的意义是多方面的。第一，它在方形的结构上成功地添加了一个巨大的拱顶（直径达 32.6m，距离地面高度近 55m），其挑战在于如何使拱顶的圆形与被其覆盖的方形结构相互嵌合。建筑师奇妙地在中央大厅四角的柱子上竖立了四个半圆形拱弧，拱顶的边沿就落在四个半圆的拱顶石上，而拱弧与柱墩之间的三角形间隙用砖石填实，由此形成了一种气势恢宏的壮美建筑。

第二，装饰风格上与更早时期的希腊风格有别。拜占庭人对于细密风格的象牙雕刻、宝石打磨、手抄本修饰及镶嵌画等极为擅长，他们将这些艺术元素带入了大教堂的装饰之中。这些具有光影效果材料的运用无疑为所描绘的对象增加了神秘和高贵的氛围。

1453 年，土耳其人入侵，圣索菲亚大教堂被改为清真寺。四个尖塔就是当时所加的部分，如今的圣索菲亚大教堂已经成为世界著名博物馆。

镶嵌画在拜占庭艺术中占有特殊的地位，其代表之作是圣维他尔教堂（St. Vitale，建于 526～527 年）内部圣坛两侧的镶嵌画。

圣维他尔教堂本身是为庆祝查士丁尼大帝光复拉文纳而修建的，教堂内的镶嵌画既是表彰国王的功绩，又是宣扬拜占庭帝国的统治者与教会之间亲密无间的关系。乍一看，这两幅镶嵌画是一组静止的群像，实际上作者描绘的是运动着和前进着的队列，只是由于勾线的手法和人物的正面安排以及构图的对称给人静止的感觉。作者用硬而直的线条，强调人物拘谨的姿态，以营造庄严感。作者在注意人物个性特征的同时，强调了他们的共同特征，并表现出一种新的美学标准：细长的人体、瘦小的脚、椭圆形的面庞、瞪大而平视的眼睛，这里表现的不是客观物质世界的美，而是一种升华的、超脱尘世的永恒美。由于作画的材料大多是天然彩石，大块的白、黄褐、浅红与小块的金黄、灰紫相间，产生一种生动的装饰效果（图 12-2）。

在查士丁尼大帝之后，拜占庭的艺术进程受到了圣像破坏运动的干扰。726 年，拜占庭国发布命令，禁止一切宗教形象，禁止创造圣像，这就是历史上著名的"圣像破坏运动"。

834 年，赞成圣像崇拜的势力取得胜利，圣像很快得到恢复。从另外一角度说，禁止圣像运动在某种程度上又促进了圣像崇拜者对非宗教艺术的兴趣，因为非宗教艺术未受禁令的限制。在 8、9 世纪的拜占庭绘画中，我们看到希腊罗马古典题材又得到复苏。例如著名的《巴黎祈祷韵文》中的《大卫弹奏竖琴》（图 12-3）的插图，构图和造型手法很像古希腊的绘画。

这个时期的绘画作品更多是把古典传统和抽象的宗教精神融合在一起，希腊达夫内修道院教堂里的镶嵌画《耶稣钉在十字架上》即表现出这种倾向，其中既有写实的人物造型，又有平面空间上的处理，构图单纯、明确，悲壮中含有神秘的气氛。从这时起，拜占庭的壁画开始着重表现人物的痛苦、忍耐和牺牲，画面的基调是忧郁和压抑的，这和《圣经》上宣传的精神完全一致。

拜占庭的独幅圣像画最早是从希腊化时期的肖像演变过来的，其保存下来的较少，比较成功的几幅现藏于俄罗斯，其中以《符拉季米尔圣母子》最为著名。这幅画引人注目的原因是圣母的形象比较内在、有诗意，同时画面在线条、构图等方面都比较讲究，包括韵律感在内的形式感很强。

图12-2 《皇后西奥多拉及其侍从》
（圣维他尔教堂，547年）

图12-3 《大卫弹奏竖琴》
（巴黎国立图书馆藏，约900年）

第二节 罗马式美术

罗马式美术的兴起与欧洲10世纪前后蛮族入侵以及社会萧条之后普遍再次复兴有关。随着城市的兴起，教会重振旗鼓，大规模建造作为城市中心的教堂和修道院。罗马式美术遵循早期基督教艺术与古希腊罗马艺术的传统，例如，教堂模仿古罗马建筑的某些方面：厚重的墙，半圆的拱门，圆形的穹隆屋顶，高而小的窗和有守望功能的塔楼。

罗马式美术中教堂建筑依然占有举足轻重的地位，由于古罗马的首都在意大利，罗马式建筑最早出现于意大利。比萨大教堂（图12-4）是意大利最典型的罗马式教堂，其基本形式延续了罗马时期的风格，是一个竖道很长的拉丁十字型教堂，还配有洗礼堂和钟塔（因地层倾斜而成为举世闻名的"斜塔"），高高的塔楼具有罗马式建筑的显著特征。由于教堂的屋顶改成石拱结构，墙壁还负担着顶部重量，所以窗

图12-4 比萨大教堂
（意大利，1053~1272年）

户开得很小，离地面较高。

比萨大教堂最有特色的是其外部的装饰，外观显得整齐而有条理性。三个门上方叠加的小圆柱加之一排排的连拱是一种独特的井然有序的结构，仿佛是音乐节奏淋漓尽致地展示，既传达出庄重肃然的氛围，又有变化有致的情调。

罗马式美术中的雕刻，由于装饰上的需要和形象再现技巧的生涩，人物形象的塑造有明显的类型化的倾向。《逃往埃及》是一个典型的例子。

《逃往埃及》是对《圣经》"马太福音"中的一段故事的叙述。约瑟夫牵着一头驴走在前面，驴背上是圣母和圣婴，约瑟夫的衣服下摆向后翘起，好像突然有风吹来，整个作品反映出罗马式雕塑孜孜以求的优雅构成的特点，圆形与弧线的反复增添了整个雕像的设计感。装饰性的植物成为背景，具有图案性的圆形是雕像的支撑物。不过，圣婴坐在圣母身上交代得并不理想，他仿佛是没有重量似的存在，对地心引力的忽略或许是许多罗马式雕塑的通病。

罗马式美术中的绘画大致特征是明显的轮廓线条，鲜明的色彩和平涂的作画方式，光线、远近、质感等问题似乎均不在考量之内。

第三节　哥特式美术

"哥特"一词是意大利文艺复兴的人文主义者发明的，它意指12~16世纪西方文化。该词首先用于建筑，然后用于艺术范畴，最后用于这一时期的一切文化。哥特美术曾经遭到人们长时期的鄙视，之后由于浪漫主义的出现，才恢复了对它正确的看法。

哥特式教堂的产生跟繁荣的城市有关，教堂是城市建筑的一部分，是城市经济的象征，建立豪华壮丽的教堂是每个城市的愿望，也是城市繁荣的标志。哥特式教堂的结构特点是：高耸的塔楼，多为尖笋状；薄壳般的屋顶，正中有三个大门，中间大门为主要通道；高大宽敞明亮的内部空间；彩色玻璃镶嵌的宽大窗户；利用骨架作为拱顶的承重构件，十字架结构转变成了框架式，既节省用料又减轻重量；内部为轻盈、裸露的棱状飞肋骨架穹窿；两侧有独立飞券分解侧推力等。

哥特式教堂从罗马式厚重、结实的风格转变为强调垂直向上、轻盈修长的独特形式，它是最为复杂的建筑风格之一，它将教堂的装饰推到了一种极致的状态，一切都散发出一种神秘壮丽、恍如置身天堂般的气氛。巴黎圣母院（图12-5）无疑是早期哥特式建筑的典范之作，始建于1163年。它的正面分为三层，底层为三个叶片状的大门，中层为窗，第三层为两个平顶的塔楼。哥特式教堂内部空间给人以向上的升腾感，这种效果更多来自对垂直线的不断强调。巴黎圣母院的大厅为棱状飞肋交叉的穹窿，不论内部和外部都有光灵幻升的感觉，表现了基督教徒的天国愿望。

典型的哥特式教堂还有德国科隆大教堂、意大利米兰大教堂等。

哥特式艺术中的雕塑以夏特尔大教堂精美的西门雕塑为样板，它堪称早期哥特式雕刻最古老、最成熟的范例。在这里，雕塑显示了新的秩序感，所有雕像都与建筑构架相互协调，扭曲穿插、动态奇异的罗马式雕刻已经让位于对匀称、简括的追求。最引人注目的是门廊两侧简洁而拉长的雕像，它们有自身的中轴，能够从支柱上分离出来，雕像表现了《圣经》中的圣徒、君王和后妃，其目的既为重申法国的统治者是旧约中帝王的精神后裔，也在于强调世俗统治和宗教统治的协调。

The purpose of this sculpture was to instruct the largely illiterate population on the messages of the church. The message of this time was pessimistic with judgment for sins as a major subject. These sculptures were intended to instill fear in all those who passed by them. Fear was a means of controlling these illiterate people. Like the divided spaces of the architecture, they tended to be organized in a way that compartmentalized them. Figures were forced to fit into a given space or frame.

12世纪末,早期哥特式开始向盛期哥特式转变,这种转变在斯特拉斯堡大教堂(Strasbourg Cathedral)的门楣雕刻中有所体现。雕刻名为《圣母之死》(图12-6),表现了两位悲伤的门徒将圣母的遗体安放在床榻上,圣母的身体呈现自然而微妙的转折,流畅的衣纹显露出身体的轮廓,耶稣站在床边,周围是众位哀伤的门徒。雕像通过对人物形象目光、动作的生动刻画,表现出人物之间的情感交流。

盛期哥特式雕塑的最高成就体现在法国韩斯大教堂,其中最著名的是《圣母玛利亚访问伊丽莎白》(图12-7)群像。

雕像的身体采用了S形曲线,使人物的动态更趋自然。圣母玛利亚和伊丽莎白之间的亲热和温情很像古代罗马贵妇,表明作者可能受到大型罗马雕刻的启发,因而在雕塑中运用了古典主义元素,同时也说明中世纪艺术越来越向世俗化和现实主义方向发展。

哥特式艺术中的绘画主要是彩色玻璃窗上的彩绘。因为哥特式教堂内大多有宽大的窗户,艺匠们就用彩色玻璃在整扇窗面上镶嵌一幅幅图画。彩色玻璃画的做法是先用工字形的铅条在窗框内盘成画面,再根据需要在铅条上嵌入切割好的小块彩色玻璃片,彩色玻璃片的颜色有蓝、黄、深红、紫等十几种,最多可达二十种左右。这些彩色玻璃画在随时间变化的光线的作用下,由色彩缤纷的玻璃画变成了无比生动的神圣故事,抽象的图案与人物形象结合在一起,产生奇异的光色效果,因而具有抽象的概括性和强烈的装饰性(图12-8)。

哥特式美术活动的时间范围是12～15世纪,中世纪已步入晚期,如前所述,其艺术在表现宗教的同时,亦显现出世俗性的特色,这也预示着文艺复兴时代即将来临。

图12-5 巴黎圣母院
（法国，1163~约1299年）

图12-6 《圣母之死》
（法国斯特拉斯堡大教堂，约1220年）

图12-7 《圣母玛利亚访问伊丽莎白》
（法国韩斯大教堂，1230年左右）

图12-8 《耶稣升天》
（法国亚眠大教堂，1145年）

第十三章　文艺复兴时期欧洲美术

文艺复兴时期是指欧洲 14～16 世纪的历史阶段。"文艺复兴"的原意是"在古典规范的影响下，艺术和文学的复兴"，16 世纪意大利美术家瓦萨利首先使用这一词语，后被沿袭下来。文艺复兴时期美术的思想变革是由中世纪的神本位转向以人为本位的世界观变化，这一变化与时代的发展息息相关。

第一，文艺复兴时期是欧洲封建社会进入晚期，资本主义萌芽迅速发展的时期。新兴的资产阶级为了维护自身的利益，巩固和发展资本主义生产方式，迫切要求建立与资本主义生产关系相适应的上层建筑，确立新的思想文化体系。于是，他们与封建统治的宗教神学展开了尖锐而广泛的斗争，斗争的焦点集中在对待人性这一问题上。资产阶级提出了与宗教神权文化相对立的思想体系——人文主义，人文主义提倡人性，反对神性，提倡人权反对神权，提倡个性自由反对人身依附。人文主义的基本特征是它的世俗性，它和中世纪封建文化的宗教性尖锐地对立，中世纪基督教提倡来世幸福和现世的禁欲主义，人文主义却提倡重视现世，享受现世生活中的乐趣。

第二，由于考古学上的成就，当时不断发掘出古希腊、古罗马的艺术作品，对美术发展产生直接而重要的影响。中世纪，封建教会把古代文化视为异端，采取敌视的态度，随着古希腊、古罗马的艺术作品不断出现，再也抑制不住人们的热情。文艺复兴时期之所以产生灿烂辉煌的艺术，而且其数量大得惊人，正是因为经历了漫长的中世纪宗教理性和宗教伦理的压抑，人们一旦从古希腊、古罗马的文化中发现了那种对人性的心仪和赞美的传统时就自然地回到了那种彰显和歌颂人的艺术上了。

就像恩格斯所说"这种艺术繁荣好像是古典古代的返照"，不过，文艺复兴时期的文化艺术，不只是简单意义上对古希腊、古罗马文化的重复和复兴，它反映了资产阶级上升时期的观念与思想，是新的、资本主义的文化艺术。

在人文主义思想的指导下，艺术开始面向生活，从现世生活中吸取营养，克服了中世纪宗教艺术轻视生活、脱离生活的缺陷。艺术家要表现富有活力的，而非僵化的无生命的人物形象。在描绘人物形象时，他们更注重刻画人的共性、人性的美与崇高、伟大和力量。例如，拉斐尔笔下的圣母，眉清目秀、面容圆润、慈爱贤淑、安详稳重，是人们心目中理想女性和母亲形象的艺术概括和创造。但是由于新文化与旧文化有着错综复杂的关系，文艺复兴美术并不排斥宗教题材，相反，宗教故事的题材在美术中不仅继续存在而且得到了发展，只不过它是通过作品中宗教内容的世俗化来实现的，是通过神的人化来达到的。从该时期宗教题材的绘画中，我们可以看到，作品体现出来的是世俗的自然风光和市民生活的真实写照，这与中世纪表现神的世界与禁欲主义是完全不同的。

同时，绘画艺术开始运用其他科学领域（如透视、解剖学）的成果来丰富和充实了自己表现物象的立体感、空间距离和物体结构的技巧。此外，艺术家对绘画、雕刻的工具、材料和技术进行了实验和研究，调色油、画架和画布的应用使得布面油画有了飞跃性的发展。

The name "Renaissance"—meaning "rebirth"—is given to a period of broad cultural achievement spanning three centuries. The idea of rebirth lies in the heart of all Renaissance achievements: artists, scholars, scientists, philosophers, architects, and rulers who believed that the way to greatness and enlightenment was through the study of the Golden Ages of the ancient Greeks and Romans. They rejected the medieval past, which constituted the Gothic era. Instead of this, inspired by Humanism, they looked to the literary and philosophical traditions, and the artistic and engineering achievements, of Greco-Roman antiquity.

文艺复兴的繁荣造就了一批杰出的巨匠，此时，艺术家的地位得到了改善，他们不再是中世纪时地位低下的手工艺匠人，通过积极与上层社会和人文学者接触，投身于科学与艺术实践中，因此，他们成为具有科学态度、求实精神和丰富艺术实践经验的巨人。达·芬奇是最典型的例子，他不仅是艺术家，也是一名杰出的科学家，正是他们把文艺复兴的美术推向高峰。

第一节　意大利文艺复兴时期美术

虽然文艺复兴运动在欧洲带有普遍性，但是意大利地处东西贸易的枢纽位置，商品经济发达、城市繁荣，它最早出现了资本主义萌芽。同时，意大利与古罗马的天然联系使它成为文艺复兴的发源地和中心，对欧洲美术产生了很大影响。

一、早期文艺复兴

意大利早期文艺复兴从 14～15 世纪，产生了很多杰出的艺术家。

乔托（Giotto dei Bondone，1266～1336 年）被尊为主流的西方绘画的创始人，这是因为他的作品摆脱了拜占庭艺术的程式，引进了自然主义的新理想，同时创造了一种可信的绘画空间感，他是意大利文艺复兴时期绘画和建筑的先驱。

乔托的时代恰好是人的心灵和才能刚刚从中世纪的束缚中解放出来的时候。尽管他所画的作品大部分与传统的宗教题材有关，但他大胆抛开虚伪的公式化处理，将世间真正人的感情、人的动态摄入宗教画里，具有明显的世俗气息。在他的作品中，人物形象已经表现出立体感，同时人物背景不再是平涂的色彩，空间感也表现出来。乔托写实的技巧在当时来说不免有些幼稚、生硬，不过他在实践中解决的一系列有关写实技巧的问题启发了后来的艺术家不断努力、不断完善，所以，他开创了文艺复兴美术的现实主义道路，在欧洲美术史上有重大意义。

乔托代表性的作品有《哀悼基督》《犹大之吻》等。

《哀悼基督》（图 13-1）是一幅具有很强感染力的画作，它显现出画家对人物内心强烈感情的把握，对复杂空间关系的明晰处理以及对人物形体的立体感的凸现。围绕在耶稣的遗体周围是圣母和一群绝望的女信徒们，他们均流露着痛楚的表情，悲痛的气氛笼罩着全图。她们在哀伤的同时似乎又有着高贵的节制，这使人们可以自然地联想到的古典传统中的静穆。整个画面的空间层次明确有序，犹如舞台一般的前景是围着基督的人们，这里是悲剧的中心；稍远的中景是站着或弯着腰的人们，石梁的走向强化了他们的视觉注意方向；对角线的石梁之后是远景，悲恸的天使们在天空中盘旋，透露出萧瑟、凄凉的情绪，变化了的前缩法在这些形象上得到了应用。

马萨乔（Masaccio，1401～1428 年）是意大利文艺复兴早期的伟大艺术家，他将科学的透视法引入了绘画的领域，从而有力地推动了近代绘画的进程。马萨乔利用了透视法在二维的平面上创造了更为可信的立体形象。他的代表作是佛罗伦萨布兰卡奇礼拜堂（Cappella Brancacci）的壁画《逐出乐园》。

《逐出乐园》（图 13-2）的题材取自《圣经》：原来住在天堂的人类始祖亚当和夏娃，不听上帝的劝告，受一条变成毒蛇的妖精的诱惑，偷吃了伊甸园中树上的智慧之果，结果他们有了智慧，有了羞耻心，发现了自己的赤身裸体，上帝为了惩罚

Masaccio in the early 1400s created human figures that had a much more solid quality than those in medieval art. The interest in reality and the ancients developed throughout the 1400s in Florence. It influenced such paintings of scenes from classical mythology as the famous Birth of Venus and Primavera by Sandro Botticelli.

他们违诫，把他们逐出了乐园。马萨乔画中的男女裸体，结构严谨，比例合度，动作自然，明暗关系、立体感处理恰当，亚当和夏娃忏悔、羞耻、痛苦的感情描绘得很真挚，这表明壁画《逐出乐园》已经摆脱了中世纪的禁欲主义，鲜明体现了人文主义肯定人、赞美人的思想。

波提切利（Sandro Botticelli，1455～1510年）被认为是佛罗伦萨文艺复兴的重要画家。他发展了一种高度个人化的风格，优雅流畅的线条、富丽美艳的色彩、理想的人体美和淡淡的忧郁感，以及美不胜收的细节描绘等是波提切利的个人特色。

波提切利年幼体弱多病、沉默寡言，性格忧郁多思，他艺术风格的形成与美第奇家族有着密切的关系。在他艺术中所体现的华丽与装饰感是佛罗伦萨文艺趣味逐渐贵族化趋向的反映，他的作品中所表现出来的某种朦胧的哀愁，又和佛罗伦萨人文主义文化所遇到的挫折，兴起的佛罗伦萨异教改革，否定人文主义文化艺术的思潮有关。

波提切利的作品很多，代表作有《春》和《维纳斯的诞生》。

《春》（图13-3）是波提切利于1478年创作的，题材受诗人波里齐阿诺的诗篇的启发。画面从左到右安排为：神的使者梅尔库里，他正用神杖点示果林，据说他的神杖所及之处，万木苏醒，一片生机；接着是三女神（象征美丽、青春、欢乐）在翩翩起舞；面带笑容的爱神维纳斯立于画面中央；着华丽衣服的春之神把朵朵鲜花洒向地面；向她奔跃而来的花神芙罗娜正被西风之神塞非乐推送出树林；在树林中飞翔的小爱神把爱情之箭射向人们，背景上的果树林和地面上的花草显得十分诱人。人们在画面上可以感受到生活的富有和欢乐，但画面也给人以感觉淡淡的哀愁，这是作者在充满着矛盾的现实面前的内心写照。

《维纳斯的诞生》（图13-4）是文艺复兴第一幅描绘真人大小裸体女性的大型绘画作品，并且是以神话传说为主题的非宗教性题材作品。

根据古希腊神话，维纳斯诞生于塞浦路斯岛附近大海的泡沫中，出生即是成人。她被西风之神吹到了岛上，然后由季节女神荷拉为她披上艳装，奉到诸神的面前。画中的维纳斯亭亭玉立地站在贝壳上，身体的重量落在一条腿上，优雅而又庄重，动作仿佛像一尊雕像一样无可挑剔。她的头微微侧向左边，而秀发却飘向右边，增添了动感的美，她秀丽的面容略含羞涩，给画面增添了几分娇媚。

波提切利留下了丰富的素描遗产，其中最主要的是为但丁《神曲》所作的插图。这套插图用鹅毛笔绘制，共96幅，现藏于柏林和梵蒂冈博物馆。这些作品以准确、精练的线描见长，表现了作者非凡的想象力和创造力。

早期文艺复兴最伟大的雕塑家是多那太罗（Doatello，1386～1466年）对古典艺术的鉴赏力众口皆碑，他了解古代雕塑的渊博知识超过了同时代的任何人。一方面他常常受到古典艺术的启迪；另一方面他又会大胆地予以创造性地转化。

在其终身未娶的80年生涯里，多那太罗创作了大量的作品，代表作有《加塔梅拉塔骑马像》（图13-5）。1443年，多那太罗来到帕多瓦，为刚刚去世的威尼斯军队指挥官加塔梅拉塔塑造一尊骑马像，这尊骑马像是一件独立的青铜圆雕作品，至今仍然坐落在帕多瓦的圣安东尼教堂前的广场上，它体现了文艺复兴的新风格。多纳泰罗创造了一个理想与现实完美结合的形象，将军的盔甲是古代铠甲与当时装束的结合；头部形象具有强烈的个性，但又具有罗马贵族气质；马匹矫健非凡，比例十分高大，骑手除了要有过人的臂力外还需具备指挥若定的涵养才能驾驭。这是文艺复兴时期人

第十三章　文艺复兴时期欧洲美术　171

图13-1　《哀悼基督》
（乔托，帕多瓦，阿雷那礼拜堂，意大利，1305年以后）

图13-3　《春》
（波提切利，意大利，1478年）

图13-4　《维纳斯的诞生》
（波提切利，意大利，1482年以后）

图13-2　《逐出乐园》
（马萨乔，佛罗伦萨，布兰卡奇礼拜堂，意大利，1427年）

们特有的自信和沉着，雕塑家以炉火纯青的技艺为自己留下了一座丰碑。

早期文艺复兴时期建筑领域最杰出的代表是菲利普·布鲁内莱斯基（Filippo Brunelleschi，1377～1446年）。他最初是雕塑家，在佛罗伦萨研究了古代纪念性建筑，并首次做了实地测绘。他发明了科学透视法，给绘画和雕塑领域带来了重大变革，从此，艺术家可以在画面上再现真实生动的空间效果。1417～1419年，他获得了建造佛罗伦萨大教堂穹顶的工作，他采用了双层的空心穹架构成穹顶，双层穹架巧妙结合、相互加固，代替了单一的实体，减轻了穹顶的总重量，免去了笨重而昂贵的木构桁架，比以往的方法更加简便。穹顶富于弹性的线条异常优美，这是工程技术与美学的完美结合。

布鲁内莱斯还设计了圣洛伦佐教堂，这些建筑都显示出和谐与均衡的特点。布鲁内莱斯基建筑成功的奥秘在于各主要部分之间正确的比例，也就是采用了简单的整数。

二、盛期文艺复兴

盛期文艺复兴是意大利文艺复兴时代的顶峰，也是整个文艺复兴文化的高潮阶段。在盛期文艺复兴的作品中，精神与肉体完美结合的理想化人物占据了主要地位。文艺复兴时代以人为中心的思想，在盛期文艺复兴美术中的表现尤为突出，尤其是在16世纪佛罗伦萨和罗马的绘画中，人物形象处于压倒一切的地位。正是在这个时

An outstanding sculptor of the early 1400s was the Florentine Donatello. He was the first sculptor of this time to show that he knew human anatomy. Possibly his best-known work is his grand statue of the Venetian general, Gattamelata. This statue was the first large-sized figure on horseback since Roman times. In the general's face, Donatello caught the spirit of the Italian despot—proud, powerful and cruel.

图13-5 《加塔梅拉塔骑马像》
（多那太罗，意大利，1445～1453年）

图13-6 《岩间圣母》
（达·芬奇，意大利，1490年）

Leonardo Da Vinci, Italian painter, draftsman, sculptor, architect, musician, engineer, and inventor. His Last Supper （1495~1498）and Mona Lisa （1503~1506）are among the most popular and influential paintings of the Renaissance.

期，美术作品中的人文主义理想得到了最直接的表现。

被称作盛期三杰的艺术家有达·芬奇、米开朗琪罗和拉斐尔。

达·芬奇（Leonardo da Vinci，1452～1519年）出生在离佛罗伦萨不远的一个叫芬奇的小村，父亲是公证员，母亲则是农妇。少年的达·芬奇在佛罗伦萨接受过当时所能获得的最好的教育。他学识广泛，言词雄辩，除了爱好绘画外，还喜欢音乐和自然科学。

大概从1466年起，他师从当时著名的艺术家委罗基奥（Andrea del Verrocchio），并且开始参与绘制祭坛画（如委罗基奥画于1470年的《基督受洗》中的跪着的天使就是出于达·芬奇的手笔）以及用大理石或青铜雕塑大型作品，1472年，他进入了佛罗伦萨的画家行会。委罗基奥是一个特别识才的艺术家，据说在看了弟子画的天使后赞叹不已，遂决定从此不再画画，而只做雕塑。

在1482年，达·芬奇离开佛罗伦萨，来到米兰，以画家、雕刻家、音乐家、工程师和建筑师的身份为米兰公爵效力。在给公爵的信中，达·芬奇曾令人惊讶地提及了他的诸种过人的本领：建造可以移动的桥梁、懂得制造炮弹和大炮的技术、造船甚至造"飞机"弹射器等。

达·芬奇在朋友巴里乔的影响下，研究了彼耶罗·德拉·弗兰奇斯塔·阿尔伯蒂的画论，还从事人体解剖学和光影学的研究，他自己在透视学和绘画法则及人体运动方面还多有著述。在这期间，他为弗朗切斯柯一世斯福查塑制了骑马像，还绘制了《岩间圣母》以及壁画《最后的晚餐》。

《岩间圣母》（图13-6）（现藏卢浮宫）起稿于1483年，1490年完成，是达·芬奇的代表作之一。画中人物组成金字塔式构图，显得稳重而单纯，人物之间通过动态和手势相互呼应，左边的小约翰与右边的耶稣描绘得自然、生动，年轻的圣母坐在草地上微带笑容。画中背景是奇异的岩石，从洞穴处露出远处的天空，这是达·芬奇常用的方法，目的是使背景活跃而不呆板，同时也使前景人物显得均衡。画面上的树木、花草、岩石、衣饰，都描绘得相当细致。

从1495～1498年，达·芬奇为一修道院的餐厅绘制大型的壁画《最后的晚餐》（图13-7）。达·芬奇在构思时表现了大胆的革新精神，他把犹大和其他11个门徒放在一起，描绘耶稣在说完"你们当中有人出卖我"这句话以后众门徒的心理反应。众门徒有的愤怒，有的惊讶，有的怀疑，纷纷向耶稣表示忠诚，犹大虽故作镇静，但他内心恐惧，与大家形成了鲜明对照。在尖锐的矛盾中，各门徒的性格和心理描绘，都达到了相当的深度。在富有戏剧性的场面中，画面上的13个人分成了3个组，各组之间用手势、动作、眼神相互联系。除了符合宗教经典的人的性格与道德的冲突之外，事实上画家还充分地表现了复杂的人性及其因人而异的差别，将人的内心世界揭示得细致入微。据说，为了画好这幅画，达·芬奇经常冥思苦想，偶尔才添上几笔，尤其是为了画出一个卑鄙的犹大，艺术家常常去闹市或罪犯出没的地方，以便捕捉到一个恰如其分的面容。修道院的院长曾经告他的状，称其无所事事，不花力气画画，达·芬奇就把他的头放在了犹大的身上，艺术家面对现实的勇气可见一般。

画面色彩以蓝、红为主色，最强烈的蓝、红两色在耶稣的上衣和披肩上显现出来，从而也成为加强耶稣形象的手段。不幸的是，艺术家尝试所用的那种在干燥的墙上画油彩的做法后来证明并不适合餐厅的环境，没有几年的工夫画面就开始褪色

和脱落。从1726年起，形形色色的修复其实都不得要领，可谓雪上加霜，反而破坏了原作的意韵。直到1977年，一项起用最新科技的修复和维护计划启动，在一定程度上阻止了进一步的毁坏，甚至复原了原作的一些风采。尽管受损严重，人们依然能够从中感到原作的宏大气势以及艺术家对人物性格的洞察力。

1500年，艺术家返回了佛罗伦萨。其间，达·芬奇画了若干幅肖像画，但只有一幅《蒙娜丽莎》（图13-8）留存于世。《蒙娜丽莎》的肖像之所以具有永久的艺术魅力，就在于画家以真挚的感情、完善的技巧、独具匠心的构图描绘了美丽、健康、心灵完美的妇女形象。这是位摆脱了中世纪宗教及禁欲主义观念束缚的妇女，她充满了自信，披肩的长发衬托了平静、安详、端庄的面庞，她的微笑那么富有魅力，眼睛似乎永远在看着观众。

图13-7 《最后的晚餐》
（达·芬奇，意大利，1495～1498年）

达·芬奇为了表现一个摆脱了中世纪束缚的"人"，一个纯洁、善良的妇女形象而不断探索，为了寻找最新的艺术语言、尽善尽美的形，他研究了造型规律、构图方法、色彩法则、明暗和光影的变化。经过较长的绘制过程，最后作为艺术形象体现出来的《蒙娜丽莎》可谓是他呕心沥血、不断探求的结晶。这应该是西方美术史上最著名的肖像画了，达·芬奇对此画极为偏爱，在以后的生命里始终带着这幅画。

1506年，艺术家再到米兰，翌年，他被任命为法国路易十二的宫廷画家，国王当时居住在米兰。在随后的6年之中，画家往来于米兰和佛罗伦萨之间。

1516年，达·芬奇应法兰西斯一世的邀请，在自己心爱的学生法朗切斯柯·米尔兹（Francesco Melzi，1493～1570年）和沙莱的陪同下来到法国。国王把他安置在风景如画的安波斯城附近的克鲁·留赛城堡，并授予他宫廷画师的称号，他备受法王的宠爱，在这里达·芬奇主要从事人体解剖学方面的著述。1519年5月2日，他在此地逝世。达·芬奇在向法国传播意大利文艺复兴文化成果方面，起了不可低估的作用。

达·芬奇的理论一方面是实践经验的总结；另一方面是前人理论探讨的继承和发展，他的绘画理论包括了绘画技法和绘画思想，其中以绘画思想部分的意义尤为

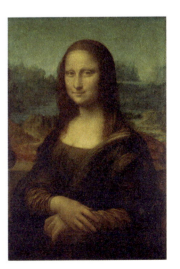

图13-8 《蒙娜丽莎》
（达·芬奇，意大利，1503～1506年）

Leonardo Da Vinci. The Portrait of a Woman (known as the Mona Lisa), oil on the wood. The Louvre, Paris. Vasari tells the unforgettable tale that Leonardo employed musicians or jesters during the sittings for the portrait to keep her full of merriment and to chase away any trace of melancholy that might arise from the boredom of sitting quietly posed, repeatedly, for long hours. Leonardo, who seemed to have worked on the painting over a number of years, took it with him when he went to France, where he died in 1519. After Leonardo's death, the painting was owned by Francis I of France.

重大。达·芬奇强调创作的灵感"来源于知觉",绘画应该师法自然,绘画是"自然合法的儿子";画家不能只是像一面镜子重复自然的面貌,而且应运用理性去洞察自然,他认为绘画应该和科学结合起来。他说"绘画是研究自然和表述科学知识的最有效手段""科学是将领,实践是士兵",他主张绘画实践应该在科学法则的指导下进行。达·芬奇的画论,渗透了人文主义思想,在论述绘画的宗旨时,他强调"一个画家应该捕绘两件主要的东西:人和他的思想意图"。他研究活的人,研究人的运动、姿态,作为辅助手段他还用很大精力解剖尸体,掌握人体结构。他对透视学、物体的空间关系、明暗、色彩等都有精辟的论述,他的画论是重要的历史文献,是人类精神财富中一份有价值的遗产。

米开朗琪罗(Michelangelo Buonarroti,1475~1564年)是西方美术史上最具灵感和创造性的艺术家之一。他是非凡的雕塑大师,同时也是杰出的画家,又在建筑和诗歌方面显现出才气横溢的特点。他的长寿使他有更多充裕的时间从事艺术的创造,留给后世心仪不已的杰作,无论是同时代的艺术家还是后辈艺术家都受到他巨大的影响。

米开朗琪罗13岁时在父亲安排下跟一位画家学画,约两年之后又开始学习雕塑。16岁的米开朗琪罗已经显现出早熟的艺术才情,曾经做了两件颇有才气的浮雕作品:《拉匹斯人和肯陶洛斯之战》和《楼梯上的圣母》。在后一件作品中,米开朗琪罗探索了15世纪的雕塑技巧,而其中又包含了古希腊雕塑的影响,正是这些作品显现了艺术家走向辉煌未来的可能性和巨大的潜力。

随后,米开朗琪罗到了罗马,他目睹了许多出土不久的古代雕像。深受启迪的他很快就完成了第一件大型雕像《巴科斯》(1496~1498年),接着又完成若干件雕塑作品,其水平之高堪与古代雕像媲美。

米开朗琪罗早期作品的典范之作是巨型雕像《大卫》(1501~1504年)。《大卫》(图13-9)的原料是别的不太高明的艺术家用过的石头,因为对其无法驾驭,其他艺术家已经知难而退,可是米开朗琪罗却用这一块被搁置了的石头创造了一件引人入胜的杰作,他创造了一个充分体现盛期文艺复兴人文主义思想的理想化英雄形象。

他花了两年时间,成功地解决了大型雕塑的诸种挑战:首先是巨大的尺寸,在15世纪,这块巨石是当时罕见的,即使是在完成之后,雕像仍然高达4 m多;其次,在形象的塑造方面,传统意义上的大卫是一个少年英雄,但是米开朗琪罗却把大卫表现成一个体魄健美有力的青年形象。他左手上举,抓住了投石器,右手下垂,头部微侧,仿佛在机警地注视着远处,随时要和巨人歌利亚决战。米开朗琪罗显然是有意要与以前的大卫形象拉开距离,他不是一个取胜后的大卫形象,而是临战前的瞬间,就像许多古希腊英雄雕像那样,大卫最终雕刻成了最完美的"对手"样子。作品完成后,人们只有惊叹了!米开朗琪罗无疑向人们展现了一个象征正义和力量的雕像。

1505年,米开朗琪罗接受了教皇尤里乌斯二世的两项委托,其中最重要的一项就是为西斯廷教堂绘制天顶画。从1508年起,米开朗琪罗开始绘制西斯廷教堂的天顶壁画,这是一个浩大的工程,约持续了四年,喜欢"单干"的米开朗琪罗将助手统统打发掉,他画了300多张的草图,又一个人躺在高高的架子上不断地画,终于完成了整个系列的天顶画。

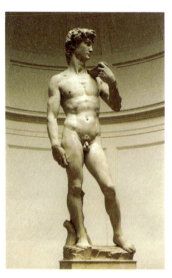

图13-9 《大卫》
(米开朗琪罗,意大利,1501~1504年)

天顶画长 4m，宽 14m，距离地面 20 多 m。天顶的中间部分是由《创世纪》（图 13-10）中的 9 个场景组成，它们分别为《上帝区分光明与黑暗》《创造日月》《赐福大地》《创造亚当》《创造夏娃》《逐出伊甸园》《诺亚祝祭》《洪水》和《诺亚醉酒》。它们的四周则是基督的祖先，男女预言者以及旧约的其他故事，共有 343 个人物形象，这幅天顶画无疑是西方美术史上最复杂和宏伟的作品。

那些令人称奇的巨幅绘画展现了米开朗琪罗对人体结构及其运动的精湛理解，更为重要的是，它们极为有力地表达了他所理解的"巨人的世界"。正是米开朗琪罗的这些旷世的作品改变了西方绘画的整体面貌，而且也使现在外观已经平平如也的西斯廷教堂成为无数艺术爱好者心中的"圣殿"。

1536～1541 年，米开朗琪罗应教皇保罗三世的委托，为西斯廷教堂的祭坛墙绘制《最后的审判》，这成了整个文艺复兴时期最大的湿壁画。

《最后的审判》（图 13-11）是教皇委托的，也是米开朗琪罗唯一迅速完成的委托作品。1541 年 10 月 31 日，此画揭幕后第一次展现在世人的眼前，任何第一次直接面对此画的人都产生了对宏大效果的强烈感受，画家在这里正是通过巨大的尺幅展示了一个具有宇宙感的事件。米开朗琪罗依然运用人体作为最有力的表现手段，全画有各种姿势的人体 400 多个，场面宏伟、气势磅礴、造型坚实有力、色彩浓重，充满了忧郁的悲剧情调，具有惊心动魄的艺术感染力。这一作品的深远意义就如瓦萨利在《名艺术家传》一书中所预言的那样："这一崇高的绘画应当成为我们艺术的楷模。神圣的天意将其赐赠现世，表明她有何等的智慧可以分予大地上的一些人。最精明的画家在凝视这些大胆的轮廓和绝妙的透视缩短时都会发颤，在这一天际之作前面，是一种惊呆的感觉……"

拉斐尔（Raphealm，1483～1520 年）是意大利文艺复兴盛期的又一位大师，虽然只活了 37 岁，但是他也创造了辉煌的艺术，从而与达·芬奇和米开朗琪罗并列称为"盛期三杰"。

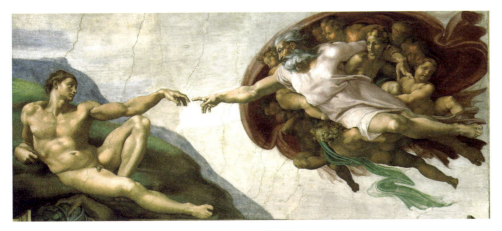

图13-10 《创造亚当》
（米开朗琪罗，意大利，1510年）

拉斐尔的父亲是作家兼画家，因而拉斐尔从小就获得了一些人文主义的思想，不幸的是拉斐尔 8 岁母亲去世，11 岁时父亲也去世了。拉斐尔在艺术上是早熟的，还不到 17 岁就成了独立的艺术家。在达·芬奇和米开朗琪罗的影响之下，他的作品

变得越来越大气，在 1505～1507 年的作品中，人们可以感受到两位大师相互影响的痕迹。不过，拉斐尔依然有自己的独特追求，与达·芬奇不同，他笔下的人物往往是温柔的圆脸，既有纯真的人的情感，又升华到了一种崇高的完美和宁静的境界。他的作品也与米开朗琪罗有异，他希望发展一种更为优雅亲切的风格。

拉斐尔对考古学有浓厚的兴趣，细细地研究过古希腊古罗马雕塑，希腊、罗马艺术对拉斐尔的影响是很大的，这些在他的绘画中都有所反映，他被人们称为西欧艺术中古典派的先驱人物。

圣母的形象在拉斐尔的作品中占有主要的地位，通过这一宗教题材，画家尽情表达了对人间母子之爱的颂扬。为了创作完美的圣母形象，他不得不观察许多美女，然后选出最美的一个作为模特，拉斐尔在创作时，还揉进了自己脑中理想美的形象。他笔下的圣母都很年轻，眉清目秀、面容圆润、慈爱贤淑、安详稳重，集中了现实生活中女性的美貌和温柔。他几乎没有画过悲痛欲绝、面容憔悴的圣母，他笔下的圣母经常与幼儿基督及幼小的施洗约翰在一起，母子三人相依为命，尽享天伦之乐（图 13-12）。对于拉斐尔的圣母形象，普列汉诺夫说得好，"是世俗的理想战胜基督教和修道院的理想最突出的艺术表现之一"。

拉斐尔短暂的生命中有 12 年是在罗马度过的，他在那里留下了辉煌的壁画作品，梵蒂冈的湿壁画是拉斐尔最伟大的作品，它们分别是表现神学的《圣典辩论》、表现哲学的《雅典学院》、表现诗学的《巴尔纳斯山》和表现法学的《智慧与毅力》。

这四幅画显示了画家的巨大才能，他的壁画既和建筑物融为一体，又具有独立的艺术意义。各个画面的人物虽多，但中心突出、统一和谐、节奏分明、有条不紊，每个构图又根据内容和建筑环境做不同处理。其中尤以《雅典学院》（图 13-13）最为出色。画面以亚里斯多德（右）和柏拉图（左）为中心，两派哲学家们在宏伟的大厅里进行热烈的辩论。以后面的透视拱门为中心，人物起衬托作用，两边人群的明暗、动静的处理非常巧妙。拉斐尔用画笔来表明梵蒂冈对世俗古典文化的兴趣，柏拉图与亚里斯多德的争论在当时具有积极的现实意义。

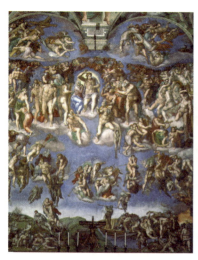

图13-11 《最后的审判》
（米开朗琪罗，意大利，1534～1541年）

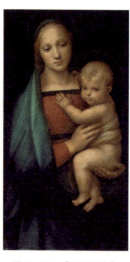

图13-12 《圣母子像》
（拉斐尔，意大利，1505年）

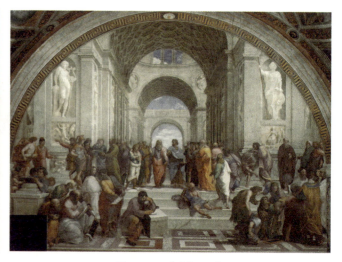

图13-13 《雅典学院》
（拉斐尔，意大利，1510～1511年）

拉斐尔的作品有强烈的戏剧效果,有内在的力量,有形象的感染力,并能运用色彩对比来达到预期的艺术效果。而他的肖像画不失个性特征,是文艺复兴时期难得的理想化和个性化相结合的好作品。

三、威尼斯画派

位于意大利半岛东北部的威尼斯阳光灿烂、商业繁荣、生活富有,这种气候和生活趣味反映在艺术上则有明朗华丽、色彩丰富等特色,作品大多充满了享乐主义和乐观主义的意味。尤其是他们在油画上的成就令世人瞩目,较之蛋彩和湿壁画,油彩在画布上的直接运用提高了色彩的丰富程度,其多层的肌理效果也增添了特殊的美感,同时,更好地体现了光的微妙变化。

乔尔乔内(Giorgione Barbarelli,1476~1510年)是一位威尼斯画派重要画家,英年早逝。他从小喜欢绘画,对音乐也极为迷恋,既会弹琴,也善唱歌,他在风景画及人体画方面有重要的贡献。乔尔乔内的作品展示了一种新的、诗意般的光的运用,甚至他笔下的雷电也显得柔和了,他的风景画与其说是对场景的写实,不如说是一种心境的写照。

自1505年开始,乔尔乔内进入了艺术的成熟期,他创作了《暴风雨》《田园合奏》《沉睡的维纳斯》等不朽之作。

在《沉睡的维纳斯》(图13-14)中,女神安详地躺在恬静、幽远的自然怀抱中,女神形体丰满而修长,轮廓线柔和。背景天空上飘动着云彩,开阔又壮丽,情寓于景,景渗透着情,可谓情景交融。画中的维纳斯似乎完全沉浸在梦境之中,恬然的表情表明了她没有意识到是否有人在看她,恰好传达了"超凡脱俗"的含义。此画开启了以风景为背景,以女性人体为主要描绘对象的绘画风格的先河,成为西方艺术的重要主题。乔尔乔内用尽善尽美的形式表达富有生气的人文主义思想,使《沉睡的维纳斯》成为文艺复兴时期表现女性人体美的艺术品中最有艺术魅力的一幅画。

Giorgione (completed by Titian). Sleeping Venus.C.1505, oil on canvas. The painting was apparently damaged at an early date. A kneeling cupid near the feet of the figure, the attribute identified the main figure as Venus, was on the painting. An early source suggests that Titian completed both figures, the cupid and the landscape. Giorgione, who died in the great plague of 1510, may have left the work unfinished. The face of Venus had been repainted, probably in the 195 century.

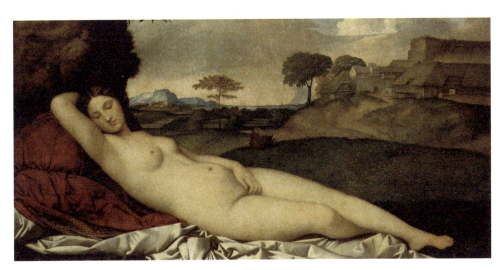

图13-14 《沉睡的维纳斯》
(乔尔乔内,意大利,约1505年)

Titian. Venus of Urbion. C.1538. oil on canvas. This work was painted for Guidobaldo II della Rovere of Urbino. Although a letter from Guidobaldo to his agent referred the painting not as Venus, but as la donna nuda ("the nude woman"), the roses in her hand and the myrtle, a symbol of Venu, growing in the pot in the background, supported the identification as Venus. The dog on her feet had been recognized as an emblem of marital fidelity.

提香（Titian，1490～1576年）是威尼斯画派的主将，也是文艺复兴时期优秀的肖像画大师。大约在1498年，提香跟哥哥到威尼斯学画，后来也曾师从贝里尼学画。1507年，提香成为乔尔乔内的助手，之后三年的时间，深受乔尔乔内的影响。

在艺术气质上，提香更豪放，他的画不像乔尔乔内那样柔和、抒情，画面更多充满了率真活泼的趣味。他的造型厚重有力，在运用油画色彩上，包括涂抹技巧和笔触的表现力上，也有别开生面的创造，他用深红作底，使涂在上面的色彩产生浓厚与富丽的感觉。另外，他使用粗面画布，在底色上涂较浓的颜色，得到断断续续的反光。

他的前期作品注意塑造具有英雄气概的人物形象，表现人物内心与外在美的和谐与统一，表达生活中欢乐的情绪。当然，由于威尼斯特定的社会条件，还由于他个人的生活与艺术经历的异常顺利，他的作品含有享乐主义的因素。他的著名作品有《人间的爱与天上的爱》《花神》《纳税钱》《圣母升天》等。《圣母升天》是威尼斯文艺复兴盛期的一件里程碑式的作品，此画使画家获得了闻名遐迩的声誉。形式的优雅和色彩的绚丽是其作品的共同特点，体现出提香在所谓"古典化"阶段的追求。

从15世纪30年代开始，提香描绘了许多以维纳斯或以神话人物命名的女性人体形象。《乌比诺的维纳斯》是画家成熟期的杰作之一，它恰好是人体美表现的一个新开端的标志。提香将手拿一束玫瑰的维纳斯安排在一种居住环境中，维纳斯带着珍珠耳环和手镯，为人们展现了一个真实的女性形象。同时，她透出"神奇的娴雅"，犹如苞蕾绽放的鲜花，具有无拘无束的美，在给人愉悦的同时，几乎令人忘却了她是画笔的产物。提香的女性人体形象大方、壮健、丰满、精力充沛并生机勃勃，是对人性的大胆肯定。

提香创作过大量的肖像画，他为权贵们作的肖像，忠实于客观对象，描绘了他们的性格特征，如《保罗三世像》《保罗三世与他的侄儿》《查理五世骑马像》等。特别值得提起的是《波里托·里米纳尔第肖像》（图13-15），此画就深入探求人物内心世界这方面来说，在文艺复兴的艺术中比较少见。

提香对17世纪意大利画家和欧洲其他各国画家的艺术创作曾产生过重要的影响，鲁本斯、委拉斯贵支都从提香的创作中受到直接的教益。提香在光影、色彩应用方面的成就得到了德拉克洛瓦的重视，后来法国印象派的画家们也对包括提香在内的威尼斯画派的探索有很高的评价。

委罗内塞（Paolo Veronmese，1528～1588年）是威尼斯画派后期最主要的画家，他出生在维罗纳，1553年定居威尼斯。他成熟的作品就是此后创作的，包括许多为教堂画的油画、湿壁画等。

他喜欢画漂亮的男子、丰满的女人、健康天真的儿童及豪华的建筑，他尤其对那种与建筑物联系在一起的大型绘画感兴趣。他创作了一系列有关圣经题材中筵席场面的大画，画家从中淋漓尽致地展示了当时世俗的威尼斯贵族的奢华生活，同时也加入了许多同时代人的肖像。委罗内塞的作品具有浓郁的世俗气息和热烈的快乐情趣，具有反禁欲主义的进步倾向。

《利未家宴》（图13-16）是委罗内塞的代表作之一。虽然是宗教题材，但画中

图13-15 《波里托·里米纳尔第肖像》
（提香，意大利，1540~1545年）

图13-16 《利未家宴》
（委罗内塞，意大利，1575年）

显而易见的享乐色彩与宗教的主题大相径庭，画中一场奢华的宴会场面在柱廊下进行，背景是映衬在淡蓝色的天空下的城市，俨然是16世纪威尼斯人对现世生活之爱的颂扬。委罗内塞因其强烈的世俗化，触怒了教会，但是，画家坚决不放弃自己艺术想象力的自由性，不对画作做任何修改，而只是将这幅画易名为现在的名字。

委罗内塞用色丰富，他善用银灰色调绘制极为和谐的效果。他的作品有魄力、造型能力强，构图有节奏感、有装饰趣味，他喜欢画华丽、富有的场面，他的艺术一方面是乐观的、生气勃勃的；另一方面也是富丽堂皇、豪华和享乐主义的。委罗内塞的宏大构图和华美、丰富的色彩，对鲁本斯、委拉斯开支、华托、德拉克洛瓦、库尔贝以及苏里柯夫都有影响。

丁托列托（Tintoretto，1518~1594年）是威尼斯画派在16世纪后期的一个举足轻重的画家。他一生中创作了许多取材于宗教、神话故事的作品以及军事战争画和肖像画。他有丰富的想象力，善于运用独特的构图、奇特的透视缩影、纵深的空间感、色彩的戏剧性以及强烈的光影效果，给人以紧张、激烈和无所不至的动感。

《圣马可的奇迹》是丁托列托的成名之作，全画氛围紧张，人物动作剧烈，富于动感，充满戏剧效果，无论是空间的错觉感，还是高调子的光感，都产生了令人印象深刻的效果。

《银河的起源》取材于古罗马神话，描绘朱庇特为了使他与人间妇女结合所生之子像神那样长生不死，让他的儿子吮吸女神尤诺娜（即希腊神话中的赫拉女神、朱庇特之妻）的乳汁，尤诺娜的乳汁四溅，形成了天空的银河。画面空间深远，充满运动感，光影变化复杂，十分突出地表现了处于对角线位置上，在运动之中失去平衡的女神的明亮人体，有强烈的浪漫主义气息。

时代的动乱对当时的文艺思潮有着强烈的影响，丁托列托创作中出现的某些紧张、运动的感觉是和当时社会的动荡分不开的。他的创作中已经孕育着洛克风格的一些因素，这对埃尔·格列柯以及巴洛克风格的艺术家（尤其是鲁本斯和卡拉齐）影响巨大。

第二节 尼德兰文艺复兴时期美术

The Van Eycks, the artists of the Nether-lands had been recognized as perfect masters in the imitation of nature. The van Eycks' real achievement was the development-after much experimentation-of a stable varnish that would dry at a consistent rate. The invention of this technique transformed the appearance of the painting.

尼德兰位于欧洲的北部,"尼德兰"(Netherlands)一词原来是"低洼的土地"的意思,它包括了现在的荷兰、比利时、卢森堡以及法国的一部分地区。15、16世纪随着资本主义生产关系的发展和意大利文艺复兴的影响,这里也出现了人文主义的美术运动。

尼德兰文艺复兴美术,一方面保留着与中世纪哥特式艺术千丝万缕的联系;另一方面又焕发出摆脱禁锢,重新发现自然和人生的绚丽光彩。北欧的绘画是精细、写实和有表现力的,同时含有神秘的情绪,具有夸张的想象,与较有秩序和理想色彩的意大利艺术形成鲜明的对照。

胡伯特·凡·爱克和扬·凡·爱克兄弟是尼德兰早期文艺复兴时期最重要的画家,他们最早也是细密画家。据考证,扬·凡·爱克(Jan Van Eyck,1386~1441年)是15世纪最杰出和具有创新意识的画家,是个颇有教养的人,他还曾研究过几何学、化学和绘图。凡·爱克兄弟的功绩在于使油彩技术趋于完善,使色调有浓度、更透明和更有表现力。

他们兄弟俩创作的最出色的作品是《根特祭坛画》(图13-17),该画设在根特城圣巴文教堂内,它的规模较大(3.435m×4.435m),由若干部分组成,可以折叠或展开。在折叠时,它分上下两层构图,下面一层描写洗礼约翰和福音传道者约翰,两边画的是订件者约多库斯·威德夫妇;上面一层是《受胎告知》。当祭坛画展开时,也分上下两层,上层是居于中间的基督,两旁分别是马利亚和洗礼约翰,再两旁是天使的歌唱队和乐队,边缘分别是裸体的亚当和夏娃;下层中间的大构图是《祭祀羔羊》,两旁是来祭拜的神职人员、通世者、先知、使徒和善男信女们的礼拜行列。祭坛画的人物写实,笔法细致、细密,色彩灿烂辉煌,画作所具有的装饰趣味和细密画有着明显的联系。画面中的背景处理地十分出色,已完全脱离了中世纪绘画的原则,代之以真实美丽的大自然景色,显示出一定的世俗性。

《根特祭坛画》还未画完,胡伯特·凡·爱克就辞世了,扬·凡·爱克后来还有一批精彩之作,《阿尔诺芬尼夫妇像》(图13-18)就是其中的一个代表作。《阿尔诺芬尼夫妇像》记录的是意大利商人乔万尼·阿尔诺芬尼夫妇的婚礼,就像许多婚礼肖像一样,画家试图揭示出婚礼的内在含义。扬·凡·爱克的这幅作品以精湛的写实细节而闻名遐迩,画面中的服饰、家具、水果、地毯等都显示出主人的富裕程度,其中不少局部是精心所为。镜子是整个构图的聚焦中心;画面左边的矮桌和窗台上的橘子就包含着丰富的意义,令人联想起人的原罪,同时,它们也点明了婚礼主人的富裕程度;一只小狗在此画中意味着忠诚。画中对于人物之外的细节及其寓意比较细致的刻画,使这幅肖像画带上了风俗画的意义。

15世纪下半期,尼德兰的绘画获得了进一步发展,也可以说是逐渐成熟了。成熟的标志是逐渐改造了哥特式传统,形成了比较自由的风格,其代表人物是胡戈·范·德尔·古斯(Hugo van der Goes,生年不详,卒年为1482年)。古斯的作品虽然仍是宗教题材,但构图显得有变化,画中已经出现来自下层人物的形象,并且作品把当时的建筑物画进了背景。例如,他为美弟奇家族在布鲁日的代表托马

斯·波尔提纳里（Tommaso Portinari）所作的祭坛画（现藏乌菲齐博物馆），中央部分是《牧人来拜》，两侧是圣徒庇护下的订件人及家属的肖像，画面背景上描绘了当地的自然景色，表明了作者捕捉形象细节的能力。偏狂和忧郁症的干扰使古斯心情不得宁静，后期创作中夸张和强调主观感受的趋势，可能与此有密切的联系。

16世纪初尼德兰绘画中风格独特的画家当首推吉罗姆·博斯了，他的父亲和祖父都是有名望的画家，他是虔诚的天主教徒。但是由于他的画作异想天开，与众不同，以至于他一度被认为是异教徒。

吉罗姆·博斯（Jerome Bosch，1480或年1481～1516年）主要从民间寓言中汲取题材，广泛运用幻想和夸张的手法，构成虚幻荒诞的艺术形象，以此对社会生活进行讽喻。尽管他的画多与传统的宗教和神话题材相关，但是无一不是奇异的现实和幻想并置的魔幻场景，彰显了他对人的内心的深度把握，也使他的画难以读解。在他的作品里，外部世界往往被严重弯曲，产生令人捉摸不定的超现实效果。

《圣安东尼的诱惑》（图13-19）是博斯最著名的作品，博斯选取路人皆知的题材，虚构出种种离奇古怪的植物鸟兽：马腿架着水罐、背着枯树的老鼠等。画中这些奇形怪状、丑恶不堪的形象，显然暗指荒淫无耻的教会僧侣，隐喻教会僧侣和魔鬼乃是一体。

今天的人们甚至觉得博斯更像是一个现代的超现实天才画家。的确，他的画不仅直接影响了勃鲁盖尔，同时也让后来的超现实主义艺术家获取了大量的灵感，他们尊其为重要的先驱之一。

尼德兰16世纪文艺复兴的最高成就体现在画家勃鲁盖尔的创作中。彼得·勃鲁盖尔（Pieter Brueghel，1529～1569年）的作品中常常表现农民，他是欧洲美术史上第一个深刻地表现了农民生活的伟大艺术家，他对农民有真挚的感情，所以有"农民画家"的称号。勃鲁盖尔笔下的题材极为广泛，风景、圣经、寓言和神话均有涉及，无论是他的风景画抑或充满机智的农民风俗画，都体现了他独具一格的特色。

图13-17　《根特祭坛画》
（扬·凡·爱克兄弟，尼德兰，1432年）

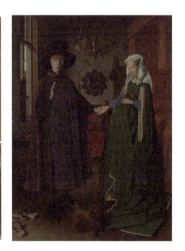

图13-18　《阿尔诺芬尼夫妇像》
（扬·凡·爱克，尼德兰，1434年）

The greatest of the Flemish 16s century masters of genre was Pieter Bruegel the Elder. We know little of his life except that he had been to Italy, like so many northern artists of his time, and he lived and worked at Antwerp and Brussels, where he painted most of his pictures in 1560.The dignity of art and of artists was probably as important to him as to Durer or Cellini.

勃鲁盖尔早期作品中可以看到受博斯的影响，他的早期作品常从尼德兰民间谚语中汲取题材，他以诙谐、幽默的笔触惩恶扬善，富于寓意和讽刺意味，有一种漫画式的夸张诙谐，刻画出有社会意义和有现实感的形象。这些作品的构图，往往是构图紧凑，布满了各种细节。

勃鲁盖尔的风景画和风俗画尤为出色，他喜欢选取全景式构图，意境开阔，风景和人物紧密结合。如《收割》（图13-20）、《雪中猎人》（图13-21）、《农民的舞蹈》《农民的婚礼》等都是他的代表作品。《收割》《雪中猎人》等作品生动地表现了北国景色特有的单纯、静穆和壮丽，细致区分了不同季节色彩上的情调变化。《农民的舞蹈》和《农民的婚礼》是勃鲁盖尔表现农民习俗的著名姊妹作，画中见不到明显的中心人物，似乎是随意摄入的画面，给人自然、亲切的印象。画中的农民形象纯朴、自然，真实再现了尼德兰农民乐观开朗、善良敦厚的性格。

图13-19 《圣安东尼的诱惑》（局部）
（博斯，尼德兰，1505～1506年）

图13-20 《收割》
（勃鲁盖尔，尼德兰，1565年）

图13-21 《雪中猎人》
（勃鲁盖尔，尼德兰，1565年）

勃鲁盖尔创作后期的主要作品，有悲怆深沉的《绞刑架下的舞蹈》和《盲人的寓言》（图 13-22），隐喻了尼德兰人民在西班牙统治下的灾难和痛苦。

图13-22　《盲人的寓言》
（勃鲁盖尔，尼德兰，1568年）

第三节　德国文艺复兴时期美术

德国文艺复兴开始于 15 世纪，比意大利要晚得多。德国这一时期的艺术家，也和欧洲其他地区文艺复兴的艺术家一样，把目光转向了人的生活环境和生活现象，反映了人文主义肯定现实生活、肯定人性、歌颂大自然的倾向。

德国 15 世纪的艺术中心是科隆。科隆画派的重要画家是蒂凡·洛赫纳（Stephen Lochner，生年不详，1451 年卒），他首先改造了哥特式细密画的传统，赋予它以人文主义的内容，虽然在技法上还比较幼稚，但色彩鲜亮，有生活气息。他的代表作是科隆大教堂中的祭坛画《三帝王的朝拜》（约于 1426 年完成）。

阿尔勃莱希特·丢勒（Albrecht Dürer，1441～1528 年）是德国文艺复兴美术划时代的人物，恩格斯称把他和达·芬奇相提并论，列为文艺复兴"巨人"。他在德国历史上是位了不起的伟人，他是油画家、铜版画家、雕刻家、建筑师，还发明了一种筑城学体系，是德国盛期文艺复兴的主要代表人物。1515 年，丢勒和拉斐尔交换了作品，标志着他已经一跃成为国际知名的艺术家。

丢勒的圣像画中最有名的是他的《四使徒》（图 13-23）（现藏慕尼黑画廊），描写的是约翰、彼得、保罗和马可四个圣徒。《四使徒》虽然是宗教题材，但画家塑造了不同年龄和性格的人物形象，而且赋予他们以当代人的肖像特征。四个人物具有迥然不同的表情，分别代表着血质、黏液质、胆汁质和忧郁质。或许，通过对四种不同性格的聚合，画家表达了对完备的人格、和谐的联合等的期望。画中的人物充满整个画面，顶天立地的构图具有宏大的纪念碑特点。

丢勒是个杰出的肖像画家，他的作品描绘亲人们及当代政治家、人文主义者的肖像以及一些妇女的肖像（如维也纳艺术史博物馆收藏的《少女像》等），有着鲜明的性格特征和时代气氛，他的许多素描肖像和一些肖像画稿也极为生动。同时丢勒是第一个对自己形象感兴趣的艺术家，他最早的作品是 13 岁时画的一幅素描自画

像，整整一生中他都不断地绘制自画像，其中最出色的是1500年创作的《自画像》（图13-24）。他将自己打扮得像庄严的基督一样，以显示他的胸怀大志，他严肃的使命感和自信心。

图13-23 《四使徒》
（丢勒，德国，1527年）

图13-24 《自画像》
（丢勒，德国，1500年）

丢勒的水彩和水粉风景画有雄伟的气魄和抒情的气息。丢勒的艺术成就也充分地体现在他的版画中，他是运用线条和黑白的大师，尤其是细密的线，非常有表现力，他是在木版画、铜版画领域内表现社会生活、表现人文主义时代精神的巨匠。《骑士、死神和魔鬼》是丢勒杰出的版画作品之一，骑着骏马的骑士沉着自信，死神和魔鬼都无法动摇他的意志，画面中的狗是美德的象征，它无视道路上的蜥蜴和骷髅，忠实地追随着主人。丢勒本人的信条实质上正是这种基督教的人文主义。丢勒的这些作品有着深刻的人文主义思想内容，有着内在的哲理思想与细致的心理描写。

汉斯·荷尔拜因（Hans Hoblein the Younger，1497～1543年）作为16世纪第二代的德国画家，无疑是同时代艺术家中最显露才华的，在16世纪的德国极负盛名。因他的父亲也叫汉斯·荷尔拜因，为了区别，人们称他为小荷尔拜因。他从小就受到艺术的熏陶和训练，对人文主义的世俗文化和古典文艺产生了浓厚的兴趣，宗教意识比较淡薄。

荷尔拜因以肖像画家、书籍装帧设计家、插图家和装饰家闻名于世，尤以肖像为最出色。

荷尔拜因的第一幅重要肖像画作品就是后来蜚声遐迩的《伊拉斯谟的肖像画》，画中的人物是著名的人文主义学者伊科斯谟，一个16世纪最博学的人。画中的他此时仿佛远离了尘世的喧嚣，坐在书桌上专心致志地写着信。由于构图取自侧面角度，辅之以深色的衣服和背景色彩映衬，对象的面部特征特别突出，画面产生静谧的气

Albercht Durer, painter and printmaker generally regarded as the greatest German Renaissance artist. His studies and sketches showed his aim to contemplate the beauty of nature and to copy it as patiently and as faithfully as any artists had ever done.

氛，很好地揭示了伊科斯谟博大、坚定的精神品质。画家采用的手法简练、朴素而又细致，使肖像具有亲切、自然的特点。

在《商人乔治·吉兹的肖像画》中，从人物有点局促不安的神情到周边的物品似乎都包涵着情绪的含义，人们不仅可以看到一个人的逼真肖像，还有他的特殊生活方式。墙上还写有一句意味深长的拉丁文"Nulla sine merore voluptas"（"没有悲伤就没有快乐"）。

《两大使》（图13-25）描绘了画家的两个朋友。除了细致地描绘两人的外貌外画作还把周围衬托人物的静物一一展现，画面前景上横着一块颇大的动物尸骨，象征和提醒着生命的短暂或虚幻。无论是他们的服饰、站姿，还是神情，都反映着一种积极而又充满思想的生活方式，而且两人有互补的地方。

荷尔拜因曾经两次到英国，担任英国国王亨利八世的宫廷画家，他绘制了许多皇室肖像和其他人物的肖像，其作品表现了所描绘对象的高贵、静穆与专注，《亨利八世王后肖像》（图13-26）就是其代表。

荷尔拜因在艺术史上被称为"高贵的画家"。他的艺术中的世俗精神比丢勒还要强烈，他在吸收意大利美术成果方面也比同时代的其他画家大胆，且有成效。他的艺术具有"理想化"的特色，可以说，他把德意志的写实性融化在理想化的境界中了。

文艺复兴时期是西方历史上一个伟大的变革时代，也是美术史上一个重要的转折时期，它突破了中世纪的禁锢，为西方近代美术奠定了基础，成为继古希腊、罗马以后的又一个高峰。

图13-25 《两大使》
（荷尔拜因，德国，1536年）

图13-26 《亨利八世王后肖像》
（荷尔拜因，德国，1533年）

第十四章　17、18世纪欧洲美术

17～18世纪的欧洲，是各个国家在政治制度、宗教、自然科学和艺术诸方面发展和探索的时代。人类自文艺复兴觉醒之后，以新的人生观和科学手段探索自然的奥秘，以更加活泼的求知欲和好奇心去观察自然和认识世界，从而获得许多重要的成就，整个欧洲呈现出一派多姿多彩的面貌，艺术也呈现出不同于文艺复兴时期的多元局面：巴洛克风格追求辉煌、热烈和骚动；以卡拉瓦乔为代表的朴实的艺术，针对浮华的艺术风格提出朴实、否定矫饰提倡自然、贬低高贵弘扬贫贱的学说；学院派总结文艺复兴300年来的创作实践和经验，提出系统的理论，极大地促进了艺术教育的系统化和正规化；古典主义崇尚理性，注意形式的完美；洛可可艺术注重纤巧柔丽、轻佻飘逸的创作。

第一节　17世纪的意大利美术

和世界上任何事物一样，艺术也会衰落。当文艺复兴盛期的大师相继离去，创新的源泉似乎枯竭，此时的艺术家只能在原有的基础上做些修补，以求完善。于是在文艺复兴盛期与17世纪成熟风格出现前，在16世纪20年代的意大利，造型艺术形成了新的风格，即样式主义，它特指1520～1590年流行于意大利的美术风格。样式主义（Mannerism），又译称风格主义。"样式主义"一词起源于意大利文Maniera，主要指样式和风格，有时也指风度。以往学者通常将16世纪20年代的这个阶段称为后期文艺复兴，但现在美术史学界将这个阶段称为"样式主义时期"。样式主义是指艺术家们因专注于前辈（文艺复兴盛期）的风格和样式的研究而忽视内容表现的一种艺术，在欧洲艺术史上它又是特指某一阶段艺术现象的专有名词。

样式主义美术有如下特征：①它有别于文艺复兴盛期现实主义与理想主义的具体和客观的描绘，而强调表达内心的感受和抽象的精神，对文艺复兴时期以生活为镜子的审美观点提出异议，强调表现艺术家的主观感受和印象；②在艺术语言上，平静、和谐与对称让位于动势、交错和对比；③和以前严整的素描不同，样式主义的素描是变形的，后来的美术教育家F.佐卡里称为"内在的素描"；④在人物的表情、动态、比例中运用夸张的手法，产生装饰的效果和神秘的气氛。样式主义的这些特征，在米开朗琪罗后期的作品中已见端倪。

样式主义的产生，与意大利国家内部矛盾加剧、经济萧条和人文主义思潮受到封建宗教势力的镇压有关。对于现实十分敏感的艺术家们，从面向客观转为面向主观，他们开始不满于现实，样式主义艺术家们开始追求艺术的表现形式，有时甚至流于矫揉造作。样式主义最大的弊端是过于模仿前人成就中奇特的手法，没有创造性。但在表现空间、表现人物的内心感受、色彩和线的运用方面，样式主义都有了新的进展。

样式主义的代表人物有雅各布·达·篷托尔莫（Jacopo de Pontormo, 1494～1557年），篷托尔莫属于佛罗伦萨画派，他是第一次在绘画中描绘异常的人体比例和类似舞蹈的人物动作。他的代表作是《四十个圣徒的殉难》（现藏佛罗伦萨彼蒂博物馆）。受米开朗琪罗后期作品影响的还有乔治·瓦萨利（Giorgio Vasari, 1511～1574年），他不仅是画家、建筑师，又以艺术史家闻名于世。在雕刻方面，样式主义的代表人物是切利尼。

在16世纪末至17世纪初，终于有3个具有影响力的流派产生，它们是巴洛克风格美术、卡拉瓦乔画派（卡拉瓦乔为代表的质朴的艺术）和意大利学院派美术。

一、巴洛克风格美术

巴洛克风格美术的出现与它的时代相关。从16世纪末至17世纪，欧洲进入了一个新的历史阶段，这一时期宗教改革和农民运动受到挫折，封建的天主教势力得到了加强，新兴的资本主义生产关系也不可抑制地继续发展。同时，各个中央集权的国家正在形成，封建教会势力和资产阶级处于既矛盾又妥协的情况之下，一方面，新兴的人文主义思想仍有相当的影响；另一方面，封建宗教意识也同样顽强地表现出来，而且他们各自的思想意识也在互相影响。随着人文主义的衰弱和反宗教改革势力的猖狂，17世纪的意大利出现了为天主教会和封建贵族服务的巴洛克风格。

巴洛克（Baropue）是一个艺术风格概念，它最先是一个贬义词。关于它的名称由来说法不一，一种说法是它来自葡萄牙语或西班牙语，意思是指"不规则的、不完美的珍珠"；另一种说法是它来自意大利语，有奇特、古怪或推论错误的含义。巴洛克风格是17世纪广为流传的艺术风格，它的主要特征是：①服务对象主要是上层人物和贵族，追求豪华和享乐；②具有浪漫与激情，巴洛克强调非理性的无穷幻想与幻觉，尽力打破和谐与平静，并且充满强烈的感情色彩，强调艺术家丰富的想象力，巴洛克美术作品不仅外形令人激动，内容也是骚动不安；③具有运动感，巴洛克的内容充满激情，其作品外在形式则强调运动感，有着强烈而复杂的节奏感和旋律感；④突破空间性，巴洛克作品突破平面，开拓空间；⑤具有综合性，巴洛克风格一方面强调建筑、雕刻与绘画的综合；另一方面也强调建筑物本身与部分的综合，如柱子、墙壁、壁龛等的综合，同时巴洛克还强调建筑与周围环境的综合，以及美术与文学、戏剧、音乐之间的关系；⑥它具有浓厚的宗教色彩，作品题材一般表现一些殉教、幻觉、神迷的宗教故事和情节；⑦背离现实生活的倾向，大多数巴洛克艺术家显示过分的超凡脱俗，远离现实生活的态度。

贝尼尼（Gianlorenzo Bernini, 1598～1680年）是意大利巴洛克艺术最杰出的大师，集雕塑家、建筑家和肖像画家于一身。贝尼尼是巴洛克时代最伟大的雕塑家，也是米开朗琪罗以后最出类拔萃的雕塑家之一，他的雕塑作品往往具有勃勃的生气、戏剧性的动感及强烈的对比效果等，甚至有人说，没有贝尼尼的喷泉雕塑，就没有罗马。可见，他的雕塑在罗马有着重要意义。我们从他留下的杰出作品中可以了解其成就。

《大卫像》（图14-1）是贝尼尼25岁左右时所作的雕塑，这个与米开朗琪罗和多那太罗等人同题材的名作，显现出艺术家本人所处时代特有的动荡不安的情绪。

Baroque style was born in Italy, and later adopted in France, Germany, the Netherlands, and Spain. The word "baroque" was first applied to the art of the period from the late 1500s to the late 1700s, by critics in the late 19th century. Baroque covers a wide range of styles and artists.

雕像的右侧显示了大卫的动态,他在掷石时跨步向前,仿佛要纵身一跃;而从正面看,大卫姿态就像是凝固了似的。大卫旋风般投石之前的一瞬间,充满了动态的丰富韵律,艺术家强调姿态、强调明暗对比的艺术准则表露无遗。

《阿波罗和达芙娜》是贝尼尼为波尔盖兹主教所作的一件脍炙人口的作品。它描绘奥林匹斯山上十二尊神之一的阿波罗的一场恋爱事件,这一事件是阿波罗的初恋,屡屡成为艺术家创作的重要题材。雕像表现了两个处于运动中的人体,贝尼尼成功地将复杂的飞奔运动和人物内心激越澎湃的情感融于一体,表达了贞洁战胜爱欲的主题。雕像中的人体轻盈、优美,有一种乘风向上的感觉。

《圣德烈萨祭坛》(图14-2)是贝尼尼为罗马的圣玛利亚·德拉·维多利亚教堂而雕刻的大型作品,也是标志着贝尼尼雕刻顶峰的作品。圣德烈萨是反宗教改革时期的一位著名圣徒,她曾经描述过一个天使用带着火焰的金箭刺穿了她的心脏:"剧烈的疼痛使我呻吟,可同时又感到无尽的甘甜,我愿意永远痛下去。虽然它在某种程度上影响肉体,但这不是肉体的痛,而是心灵之痛,这是上帝给灵魂最甜蜜的爱抚。"贝尼尼真实再现了这一刻的圣德烈萨,为了烘托她梦幻般的感受,艺术家设计由云朵载着她冉冉升起,圣德烈萨宽松的衣袍与云朵连为一体。天使被表现成少男的模样,面带微笑,举着金箭刺向她的胸口,发自祭坛高处的金色光线揭示了力量的来源。礼拜堂拱顶上有幅壁画,一群欢闹的小天使在一束耀眼的光芒中展现了天国的荣耀。贝尼尼在此综合了建筑、雕刻和绘画的因素,营造了一个充满戏剧性的宗教氛围,巴洛克雕塑在贝尼尼手中达到了顶峰。

Ecstasy of Saint Teresa. 1645-1652. Marble and bronze, height approx. Teresa, a 16th century nun and a leading charouter in the Counter-Reformation Church in Spain, founded a new, stricter reformed group of Carmelite nuns known as the barefoot Carmelites. For this reason, she is represented as barefoot in Bernini's sculpture. She wrote a number of works about her mystical life, including a popular and widely read autobiography in which she detailed the vision and ecstasies she experienced.

图14-1 《大卫像》
(贝尼尼,意大利,1623~1624年)

图14-2 《圣德烈萨祭坛》
(贝尼尼,意大利,1645~1652年)

贝尼尼也是一位巴洛克建筑大师。圣彼得大教堂广场(图14-3)是他的代表作之一,广场占地面积约3.5km²,呈椭圆形。广场两侧由四排柱廊围住,左右对称,密密麻麻的柱子共有248根,柱廊顶上矗立着162个人物雕像,从空中俯瞰,柱廊犹如双臂环抱,十分壮观。广场中间矗立着从埃及运来的方尖碑,碑两侧各有一个喷泉。圣彼得大教堂广场是不惜工本把豪华的世俗装饰纳入到宗教艺术的典型例子。

图14-3 圣彼得大教堂广场
（贝尼尼，意大利，1656年）

二、卡拉瓦乔画派

卡拉瓦乔（Garavaggio，1571～1610年）原名米开朗琪罗·阿美里基·卡拉瓦乔（Michelangelo Amerighi Caravaggio），是17世纪特别有创造力的艺术家。卡拉瓦乔针对浮华的艺术提出质朴的思想，否定矫饰提倡自然，贬低高贵弘扬贫贱。他的艺术与样式主义或学院派美术形成了强烈的对比，作品充满了平民气质。

卡拉瓦乔一生都在社会底层流浪漂泊，曾经被当成杀人犯受到通缉，东躲西藏。他十分熟悉下层劳动者，所以他以现实生活中的真人实景来画宗教题材。在他的作品中可以看见这样的形象：复活的基督像一个挨打的农民，守护在圣母尸体旁的门徒，像失去亲人的农民那样嚎啕大哭，用手背擦泪。

除圣经题材外，他怀着对现实生活的浓厚兴趣创作世俗题材，他画过流浪汉、吉卜赛人和浪迹于江湖的人们的形象，说明他和社会下层的紧密联系。

在绘画语言方面，他喜欢对比强烈的明暗法，同时偏爱用深色的背景来衬托前景，凸显叙述的戏剧性。在他以前的绘画中，光的功能必须强调神的威严，照明集中在画面中作为主角地位的神的身上，显然这种画法中光的亮度并不强烈，与后来的绘画相比，它只给人一种朦胧的感觉。卡拉瓦乔把光照的亮度增加了，并且把日光变成了照明的光，他画面中所使用的光不是自然的光，而是经过精心设计过的光，这种光酷似现代舞台上的聚光，重点要表现的对象在光线的照耀之下，其他的部分则逐渐消失在黑色的背景中。因此画面的光影单纯、清晰，体积感也加强了，使人物具有雕刻般的重量感。由于灯光照明的关系，或者是由于强调画面的主要部分，使背景往往显现暗褐色，画中明暗的对比也因此更显强烈。

《逃亡埃及途中的小憩》是卡拉瓦乔24岁时的作品，此作品还带有一些文艺复兴时期画家的影响痕迹，整个画面显得比较舒缓和柔和。在这幅画中，圣母和圣婴

正在棕榈树下歇息，约瑟为拉着小提琴的天使举着乐谱，四周的景色宁静而又怡人。除了天使的超凡性之外，我们的所见充满了现实的真实气息。

《那喀索斯》取材于古代的神话。卡拉瓦乔极力渲染了一种神秘的气氛，既有悬念，又有人物的内省。同时，他对光影的无限可能性做了认真而又深入的尝试，不仅是人物及其倒影，而且还有日后频频出现的那种将背景与前景的强烈对比戏剧性表现的方法，这些尝试在画中都能够清晰再现，《那喀索斯》让人们窥见了卡拉瓦乔成熟时期的作品特征。

《召唤使徒马太》（图14-4）是他的一幅成熟之作。这一宗教题材在画家的手中俨然成了风俗画的表现，画面的戏剧性就在于基督的不期而至和人物的不同反应。画家选取了一个富有意思的"定格"：通过一种静态生动地表达了人在行动之前或者面对命令、挑战时的优柔寡断。画中的光线描绘尤为精彩，画中右上方的光照亮的是马太及其同伴，而基督和圣彼得身后的光则仅投射在他们自己的身上。强光勾勒了在场每一个人的轮廓，一切次要部分都退到黑暗里，这一极其生动的瞬间借助画家纯熟的强烈明暗对比法取得了前所未有的效果。伦勃朗对卡拉瓦乔的这种用光极为佩服和迷恋。

《以马忤斯的晚餐》是卡拉瓦乔颇具代表性的一幅油画，展示了卡拉瓦乔多方面的出众才华。这幅画表现的是一个圣经故事，卡拉瓦乔似乎没有迟疑地将两个门徒都画成了现实中的普通的劳动者，站着的酒馆的主人似乎无法理解眼前发生的戏剧性时刻，他显然很有兴趣了解自己所看到的一幕，但是却一脸的迷茫，与两个门徒的表情形成有力的对比。画面中一束亮光打在基督的脸上，红、白对比的明快色调无疑使他成为整幅画面的中心。以基督的头部为中心，他伸出的手臂与左边的门徒构成一条直线，又与右边门徒的双臂构成一个开放的三角形，画面的空间向我们敞开，观众也在不知不觉中成为剧中人，被卷入激动不已的情绪当中了。

Entombment of Christ. (1603-1604). Oil on canvas. In 1642, this painting was listed as being Caravaggio's greatest work. In Rome, Caravaggio succeeded in achieving a decisive breakthrough with his dramatic use of chiaroscuro, while in Bologna it was Carracci who established the Baroque landscapes of Poussin, the night pieces of La Tour and Claude Lorrillo's lyrical handing of ininfluential light.

Few artists in history have been as extraordinary and as this tempestuous and influetial short-lived painter. Caravaggio was destined to turn a large part of European art away from the ideal viewpoint of the Renaissance to the concept that simple reality was of primary importance. He was one of the first to paint people as ordinary looking. His impact on the art of his century was considerable.

图14-4 《召唤使徒马太》
（卡拉瓦乔，意大利，1592～1602年）

在表达人物深沉的内心世界方面，卡拉瓦乔有独到的贡献，他对鲁本斯、里贝拉、委拉斯贵支、伦勃朗和法国 17 世纪的一些画家，都产生过不应忽视的影响。

三、意大利学院派美术

17 世纪初期的意大利，除了巴洛克美术和卡拉瓦乔画派以外，以波伦亚美术学院为代表的学院派也有相当大的影响。

意大利文艺复兴经历了近三个世纪的发展，积累了丰富的经验，艺术家们认为有必要对艺术实践进行总结，把经验上升为理论。1585 年，卡拉奇兄弟建立波伦亚学院，当时的名称为"Degliincamminati"，意思是"向着真理的道路"。学院的建立，表明艺术家摆脱了行会的束缚，艺术完全走出中世纪，迈向现代文明。

17 世纪初期，波伦亚学院开设了理论课、设计造型课。一些理论家以学院为中心，著书立说，提出系统理论。学院派理论家首先确立了艺术及艺术家的崇高地位；同时提出艺术题材应该高尚，他们推崇宗教题材、历史题材、神话题材、肖像题材中的帝王将相，认为达官贵人是社会的中坚力量，穷人不能登艺术的大雅之堂；界定艺术造型的主题是人，神和英雄是形象完美的人，创造理想美的形象；艺术家应该注重基本功训练，进行系统的专业学习，应该临摹前辈大师的优秀作品，以古希腊罗马的艺术为楷模。

学院派把文艺复兴 300 年来的创作实践和经验提高为系统的理论，这是西方文艺思想的一次跃进。学院派推行比较平静、稳重的艺术风格，逐步形成一套教学体系，使欧洲的美术训练摆脱了中世纪行会传艺的方法，为西欧学院派艺术奠定了牢固的基础，这在当时来说无疑有一定的积极作用。但是，学院派也有缺陷，他们过于推崇古典题材，把反映现实生活、反映下层人民、歌颂自然风光的题材贬为粗俗。学生在学院接受专业训练，使他们与社会隔离起来，也导致了他们脱离生活的倾向。学院派按照一定的程式训练，产生了艺术手法趋向单一化的弊病，作品往往陷入呆板的模式，精细的画风却缺乏生命力。

卡拉奇兄弟之一的阿尼巴·卡拉奇是学院派的一位杰出代表。他为罗马法尔内塞宫所绘制的壁画尤为出色，这些壁画没有摆脱盛期文艺复兴大师，尤其是米开朗琪罗的影响，但就其绘制态度的严谨、宏伟的气魄和高超的造型技巧来看，仍然具有相当的艺术价值。

阿尼巴·卡拉奇将古典题材的知识与对人体的研究完美地融合在一起。曾有艺术家这样评价阿尼巴·卡拉奇的创作，他将一切美好的元素熔于一炉，把拉斐尔的优雅与素描、米开朗琪罗的博识与解剖术、提香的色彩以及安德列·曼泰尼亚的创意等集于一身。不过，这样做并非枯燥的折中主义，而是通过一种活力十足的视觉世界发展出一种独一无二的表达途径，在抛弃玄虚的手法主义因素的同时，以一种更为直接的方式传达了神话故事中令人兴奋的感官性。在这里，丰富而又联系紧凑的构成，生动而又充满动感的叙述，带有错觉感的写实手法使这一宏大的作品成了赞美爱情不朽之作。

属于学院派的画家还有格·列尼（G. Reni，1575 ~ 1642 年）、多明尼基诺（Domenichino，1581 ~ 1641 年）、乔凡尼·朗弗朗可（G.Lanfranco，1582 ~ 1647 年）等人。

第二节 17世纪的佛兰德斯和荷兰美术

一、17世纪佛兰德斯美术

16世纪发生的尼德兰资产阶级革命，以北方联省的胜利而告终，尼德兰在17世纪被分成两部分——南部的佛兰德斯和北部的荷兰。

17世纪佛兰德斯美术是在16世纪兼并尼德兰美术传统的基础上，吸收了意大利文艺复兴的成果，并经过了艺术家们艰难的探索而逐渐形成的。另外，天主教与贵族所需要的豪华也影响着佛兰德斯美术的发展，教会、宫廷和大资产阶级是艺术的庇护者，也是大批油画订件的主顾，尤其是教会，它要求用巨大的宗教画装饰宏伟的教堂，造成华丽、辉煌和强烈的艺术效果。贵族和大资产阶级则要求表现神话、寓言，要求表现世俗生活、狩猎场面或精致的静物画，用以装饰宅邸和别墅。因此，这类作品画幅极大，构图宏伟，画家们尤其注重色彩和描绘技巧。佛兰德斯最伟大的画家是鲁本斯及其弟子凡·代克。

彼得·保尔·鲁本斯（Peter Paul Rubens，1577~1640年），曾被同时代人称为"绘画之魁"。他的作品数量惊人，题材广泛，宗教、神话、政治、历史、风俗画等无所不画。他设计的场面有众多的人物、复杂的空间、热烈的气氛和戏剧性的效果。他在造型上不求典雅和秀丽，而求粗犷的美，求肉感的美和人体力度的表现。作品中异常丰富的色彩、充满动感的构图以及血肉饱满的形象达到了佛兰德斯巴洛克艺术的最高峰。就其才能和成就来说，他在欧洲绘画史上占有重要的位置。他把北欧绘画提高到一个新的水平，并以自己的创作影响了以后欧洲绘画的发展。

《劫夺柳西帕斯的女儿》（图14-5）是鲁本斯神话题材作品之一，最吸引画家的不是传奇色彩的故事情节，而是故事为他提供了描绘剧烈的运动和瑰丽的人体。两男、两女、两马纠缠在一起，形成圆环状的运动，又有从内到外的动势。画家成功运用了巴洛克艺术中常见的那种对角的构图，高光的红斗篷，冲突的前景和宁静的远景的并置，着衣男性的深肤色、强健的肌肉与裸体女性的浅肤色、柔婉的体态的对比，充分展示了他描绘丰满的女性人体的激情以及对富有力度的形式感的热衷。

《爱之园》（图14-6）是鲁本斯晚年的一件作品。在提香艺术的启发下，鲁本斯前期骚动的戏剧性画风变为带有抒情细腻的味道，此画就是典型的一例。主题是赞美生命的欢乐和现世的人生幸福，画面把神话与现实融为一体，集中体现宫廷贵族的生活享受，开启了18世纪洛可可庭园爱情题材作品。

鲁本斯的画风，不仅对同时代的委拉斯贵支有较大的影响，而且对以后的华托、德拉克洛瓦、康斯太勃艺术技巧的形成也起到有益的作用。

安东尼·凡·代克（Anthony Van Dyck，1599~1641年）是鲁本斯最得意的学生，他的名声和才能仅次于鲁本斯。他绘制过大量的肖像画，也创作了不少的宗教与神话作品。凡·代克曾数次到英国，当过英王查理一世的宫廷画家，为英国很多上层人物画过肖像，所以他对英国的绘画艺术具有启蒙性的作用。

《查理二世狩猎》（图14-7）是这类作品的代表，作品为了迎合贵族的趣味，大多是色彩典雅、明快，人物姿势优美，注重描绘衣服上的绸缎的闪光，人物缺乏某

Rubens was one of the best educated and most intellectual artists of his period to receive an honorary degree from Cambridge University. He served as the court painter and ambassador for the rulers of the Spanish Netherlands and was as active as a diplomat as he was as an artist. He counted many members of the royalty and nobility among his friends. He traveled a lot, and used his influence to help make the Baroque an international style.

种深度和内涵。他对英国的雷诺兹、庚斯博罗等人颇有影响，英国肖像画中的婉约风格无疑与他有密切关系。

图14-5 《劫夺柳西帕斯的女儿》
（鲁本斯，德国，1616～1619年）

图14-6 《爱之园》
（鲁本斯，佛兰德斯，1630～1635年）

图14-7 《查理二世狩猎》
（凡·代克，佛兰德斯，1638年）

二、17世纪荷兰美术

荷兰美术的发展与佛兰德斯有很大的不同，它没有明显的巴洛克风格。荷兰民族的独立、经济的繁荣、言论的自由给它艺术的成长创造了有利的条件。荷兰的文学艺术呈现出一片繁荣景象，尤其是绘画，集中地体现了荷兰人的智慧和他们的民主主义和人道主义的世界观。

荷兰人热爱劳动，崇尚俭朴，重视舒适整洁的生活环境，喜爱情意绵绵的家庭气氛。他们的寓所虽不豪华，但布置的舒适优雅，并且喜欢用艺术品，尤其是油画来点缀、装饰。这些作品画幅不大，价格也不是很高，但形式上装饰感强，内容上注意迎合中小资产阶级的审美趣味。因此，艺术家把艺术从神话和宗教题材中解放出来，把艺术创作推向广阔的现实生活。反映市井生活的风俗画，以及表现荷兰风光的风景画、动物画、静物画都得到了充分的发展。

题材的多样化导致创作方法和艺术风格的多样化。绘画题材的专门化成为荷兰特有的现象。专门的肖像画家、风俗画家、静物画家、风景画家和动物画家挂牌营业，接待顾客，艺术品在荷兰成为名副其实的商品。17世纪的荷兰，绘画人才辈出，群星璀璨，在欧洲绘画史上留下光辉的一页。

17世纪荷兰绘画的第一位杰出的代表人物应推弗朗斯·哈尔斯。

弗朗斯·哈尔斯（Frans Hals, 1580～1666年）是杰出的荷兰肖像画大师。他的人物肖像画达到新的境界，他以新的活泼自由的创作手法，取代了荷兰旧的肖像画中的烦琐。他的画不仅做到逼真的摹仿，而且充盈着勃勃生机。哈尔斯善于捕捉对象一瞬间带有特征的表情、动作和神态，尤其善于描绘人物的笑貌，用类似于速写的迅疾灵活的笔法，加上热情奔放的涂抹让人物"活"起来。所以，他的画总是保持着一种激情和新鲜感，所绘人物面容呈现愉悦的笑容，被称作"描绘微笑的画家"。由于生活的变故，在哈尔斯的创作后期，画面上的激情演化为一种具有深沉感情的朴素风格；色彩逐渐由比较外在的装饰效果转向沉重的棕黑色和白色的运用，

在单纯的色调关系中追求丰富。

《吉普赛女郎》(图 14-8)是哈尔斯早期画风的代表作之一。女郎衣着朴素,健康壮美,红润丰满;大而有神的眼睛放射出热情的光芒,脸上浮现出无拘无束的笑容。画家用明显跳跃的笔触和轻松的色调,把这位热情奔放的吉卜赛女郎的天性展现在画布上。

《哈勒姆养老院的女管事们》(图 14-9)是哈尔斯晚年的作品,反映的是他晚年的生活。随着岁月的磨难,他的用笔更加浑厚,调色板上深灰、褐色、黑色代替了早期鲜明温暖的橘黄等色彩,以前肖像上常见的笑容也消失了。画面中人物基本呈三角形,像一尊尊雕像,缄默、凝重却极富感染力。

伦勃朗(Harmenszoon van Rijin Rembrandt,1606~1669 年)是 17 世纪荷兰乃至欧洲美术史上最伟大的画家之一,他不仅擅长油画,在铜版画和素描方面也有很深的造诣。从他的艺术生涯开始之初,伦勃朗就深受卡拉瓦乔的影响,作品明暗对比强烈,具有很强的写实风格。他观察并研究自然现象、现实生活和人物心理,真实性是伦勃朗孜孜以求的原则。

伦勃朗一辈子勤于画业,为后世留下数以千计的艺术珍品,据统计有 600~700 件油画、300 幅铜版画、2000 件左右的素描。他创作了大量自画像,反映出自我发展的各个阶段,从莱顿时期的艺术实验到 17 世纪 30 年代的戏剧性装饰,最后是晚年坦白的自我剖析。他晚年的一幅《自画像》(图 14-10)显示出了这种变化,年老的艺术家平静地面对着观众,完全没有了年轻时的轻狂,在他眼中流露的只有世事的沧桑,但是充满淳朴的尊严感。此时伦勃朗的艺术逐渐趋向深沉,高度的哲理性与鲜明的艺术形象交织在一起。他的肖像画深刻地揭示了人物的人生阅历与内心奥秘。

显示伦勃朗在群像画方面才能的作品有《夜巡》(图 14-11)和《杜普教授的解剖课》(图 14-12)。画家巧妙地把人物安排在统一的气氛中,赋予群像以情节,突出了这个行会团体的性质和活动的特点。

《夜巡》是伦勃朗命运的转折点,也是一幅才华横溢的作品。这原是阿姆斯特丹一个国民自卫队成员的群像画。画家打破通常呆板的标准像构图,而处理成一个戏剧化场面:警报声响,战鼓雷鸣,战士们拿起武器紧急出动,呈现出丰富多样的表情和动作,因而各人的形象清晰程度不同。作品体现出伦勃朗独辟蹊径的艺术胆识,

图14-8 《吉普赛女郎》
(哈尔斯,荷兰,1628~1630年)

图14-9 《哈勒姆养老院的女管事们》
(哈尔斯,荷兰,1664年)

图14-10 《自画像》
(伦勃朗,荷兰,1669年)

以及善于调度全景式人物群像的构图、造型、光影和色彩的本领。但是他招致订件者的不满，使得画家的名誉受到极大的损害。《夜巡》事件是商品社会控制艺术和艺术品，打击艺术家的典型事件。

伦勃朗的铜版画，线条洗练、有力、黑白配置巧妙，富有变化，构图多样统一，画面有浓厚的生活气息。伦勃朗艺术中的人道主义思想，揭示出的人物精神世界的深度，以及高度现实主义的表现方法具有永恒的价值，遗憾的是直到19世纪伦勃朗才开始得到人们正确的认识。

17世纪的荷兰，除了哈尔斯和伦勃朗这样杰出的现实主义大师之外，还有一些被称为"荷兰小画派"的画家们，他们的作品画幅比较小，绘画题材特别注重对生活细节的描绘，格拉尔德·特鲍赫、加布里尔·梅蒂绥等是典型的代表。

维米尔（Jan Vermeer van Delft，1632～1675年）是一位优秀的风俗画家，又被看作"荷兰小画派"的代表画家。他笔下最动人的是日常生活的一瞥，而且画的几乎都是宁静的室内场景。他的作品人物不多，大多是单个的女性人物，其中包括恋爱中的女性、阅读或书写情书的女性、弹奏音乐的女性以及劳作中的女性等。维米尔用色典雅精致，善于把柠檬黄、淡蓝、绛紫、深红、浅绿等几种色彩加以调配，制造极其微妙的色调变化，组成有音乐感的画面。维米尔表现光感的能力很强，有人认为他是印象派的先驱，光线在他的笔下不是单纯，透明的，而是富有细微的银灰色调。他的画是17世纪荷兰舒适而又宁静的生活写照。

《情书》（图14-13）是他的代表作之一。顺着左侧射来的和煦阳光，室内的人物、器具以及一尘不染的地板清晰展现在眼前，光照充足、色彩饱满的室内与敞开门外昏暗的、几乎是单色调的布幔形成了强烈的对比。室内既有音乐、风景、思念和爱情等所构成的心理空间，也有随意摆放的物品：洗衣用的竹筐、拖把和一双鞋等所构成的家居空间，构成一派和平的光色世界。他的代表作还有《倒牛奶的女仆》《穿蓝衣读信的女郎》《花边女工》等。

17世纪的风景画已经完全脱离人物画，成为富有表现力的独立绘画题材。荷兰风景画的发展是和人们对乡土的热爱和朴素的唯物主义思想相联系的，荷兰画家对于描绘空气和景色的氛围也颇有造诣，雷斯达尔和霍贝玛开创了荷兰风景画的新时代。

The greatest of the Dutch genre painters was Jan Vermeer (1632-1675), produced only about 40 paintings in his lifetime. A Maidservant Pouring Milk is typical in his subject: a woman is shown in the corner of a room, with light coming from a window in the left wall. The setting offers typical objects from a Dutch kitchen, including a foot warmer on the floor and a border of Dutch blue-and-white tiles.

图14-11 《夜巡》
（伦勃朗，荷兰，1642年）

图14-12 《杜普教授的解剖课》
（伦勃朗，荷兰，1632年）

图14-13 《情书》
（维米尔，荷兰，1667年）

雷斯达尔（1628～1682年）的风景以气魄雄伟的构图和精细的描绘见长。他善画气势磅礴的山水、汹涌的急流、茂密的森林、低洼的沼泽、乌云密布的天空和幽深的水潭，具有深沉的美感。他也画蓝天白云下整齐的农舍、懒洋洋的磨房水车，画面平静而舒缓。

霍贝玛（1638～1709年）是雷斯达尔的学生，他是田园风景画家。他的风景画以平凡、朴实、恬静的画意见长，尽管他描绘的是乡村常见情景，但是因其独特的构图和透视表现，富有高度艺术化的美妙田园诗趣。《并树道》（图14-14）是他的杰作。低平的田野、高耸的杨树、延伸到远方的小路、淡云舒卷的天空，使人心旷神怡。

绘画的蓬勃发展促进了各种体裁的分科独立，文艺复兴时期作为重要道具和装饰之一的静物，在17世纪的荷兰也自立门户了，与此同时还出现了专门从事这一行的静物画家。一些优秀的静物画家对各种日常器皿、珍肴果品进行细致的描绘，极为真实生动。威廉·考尔夫（Willem Kalf，1619～1693年）是17世纪荷兰最杰出的静物画家之一，他擅长画荷兰与威尼斯的玻璃器皿和银器、中国的瓷器等，出色表现了物体的质感与光泽。

图14-14 《并树道》
（霍贝玛，荷兰，1689年）

第三节　17、18世纪的法国美术

法国17世纪被称为路易十四时代，这一时代崇尚古典精神，表现出严正、高贵、热爱秩序的特点。此时期法国的很多画家到意大利观摩学习、居住，他们把希腊、罗马的艺术视为典范，受到了卡拉奇折中主义、卡拉瓦乔强烈对比的手法和威尼斯色彩的影响。

一、古典主义美术

法国17世纪的古典主义文艺思潮，在思想上宣扬君主专制政权所崇尚的道德规

范，强调理性，强调"自我克制""温和折中"。在绘画中，古典主义的画家们以古希腊、古罗马的雕刻和文艺复兴时期大师的作品为典范，塑造从事正义事业和具有英雄气概的人物，题材常常取自神话、《圣经》和历史故事。艺术趣味强调崇高和典雅，绘画中古典主义的代表人物是普桑。

普桑（Nicolas Poussin，1594～1665年）是17世纪法国杰出的画家，也是第一位享有国际声誉的法国画家。他的整个艺术生涯几乎都是在罗马度过的。他热爱古希腊、古罗马的美术，熟悉意大利的风土人情。

普桑主要以神话、宗教和历史故事为题材。他创作的盛期风格是典型的古典主义，他的人物造型犹如古典浮雕，重视体积感，饱满有力；他的素描清晰严谨，构图对称完整；他的作品充满理性的力量，闪耀着法兰西人的智慧之光。

普桑在罗马独自作画时，竭力要创立一种井然有序的视觉语言。在《诗人的灵感》作品中，普桑将人物放在极为柔和的风景之中，而在柔和的暖色调的包容中体现明暗的微妙变化。所有人物的端庄的形象和文雅的姿态富有雕塑感，有古代的崇高气息。与其说它打动了观众的情感，还不如说是在诉诸画家内心的理性。

《阿卡迪亚的牧人》（图14-15）是普桑在巅峰时期的一幅代表作。这幅作品较完美体现了他的艺术思想与美学追求。阿卡迪亚在希腊传说中是一种宁静而又具有田园趣味的人间仙境。坟墓上刻着的"Et in Arcadia ego"据说是出自古罗马诗人维吉尔之口，传达的是一种人文主义的情怀，意思是说，"即使是在阿卡迪亚，我（即死亡之神）也依然存在"。也就是说，即使是在阿卡迪亚这样牧歌般的世界里，逃避现实的人仍然无法摆脱死亡的相伴相随。这幅画虽说是对"死亡"的深思，但在普桑的笔下，"死亡"也是那样富有诗意，没有丝毫的恐惧和忧伤。这表明了他对世外桃源的乌托邦社会的追求和向往。

的确如此，普桑在给友人和雇主的信中清楚表达了自己的观点。他认为，绘画的最高目标应该是表现崇高而严肃的人的行为，传达顺应完美的自然环境的秩序。这必须按照一种合乎逻辑的、井井有条的秩序来表现，而不是根据现实的秩序。为

The idealized painting of Niclas Poussin (1594-1665) transports us to remote antiquity, where we stand with shepherds and shepherdesses by a monumental tomb. Arcadia is an idyllic region in Greece where, during the ancient golden age, it was believed that the humanity had lived peacefully and harmoniously with nature. To the shepherds who lived there, life seemed perfect until they discovered a tomb and realized that death was a reality that they will someday have to confront. Despite the dramatic implications of the subject, the mood of the painting is calm and contemplative.

图14-15 《阿卡迪亚的牧人》
（普桑，法国，1638年）

了达到这一目标，艺术家应该表现具有典型性的内容和形式，努力启迪心灵而不是唤醒感觉。普桑一生有过快乐，有过痛苦，但不管哪个时期，他始终是理性的。普桑的理想是崇高的，虽然他的理想和严酷的现实发生了矛盾，但是他采用了寓意和曲折的手法，谴责一切非理性的行为及丑恶现象，这就是他的特殊性和他的艺术的积极意义。

在17世纪法国画坛，更加忠实于传统，不为意大利影响所左右的法国画家代表是勒南兄弟，包括兄弟三人——安东尼·勒南（Antoine Le Nain，1588～1648年）、路易·勒南（Louis Le Nain，1593～1648年）、马修·勒南（Mthieu Le Nain，1607～1677年）。勒南兄弟幼年生活在父亲的农庄之中，对农村有深刻的了解和特殊的感情。他们经常共同作画，署名勒南。其中路易·勒南最为著名，他主要描绘农村风俗，作品尺幅不大，人物不多，情节较少，构图单纯而有气魄，画面上的形象稳重沉着。他笔下的农民或在休息，或在劳作，作者不仅同情农民，而且尊重他们，因而路易画中的农民形象始终散发着迷人的魅力。

二、洛可可美术

18世纪路易十五执政后，宫廷中的气氛、文艺风格与路易十四时期的不同，路易十五时期的宫廷崇尚豪华，贵族生活骄奢淫逸，为满足这些贵族的精神需要，一种纤丽、享乐的洛可可风格应运而生。洛可可一词"Rococo"由法语"Rocaille"而来，意为贝壳形。贝壳上的螺旋线经常被艺术家借用到绘画、家具和室内装饰中去，变成曲线玲珑的人体、花枝招展的卷发和盘旋翻飞的涡纹，因此"洛可可"成为这种风格的称谓。洛可可艺术以上流社会男女的享乐生活为对象，描绘全裸或半裸的妇女以及应用精美华丽的装饰。就其基本的特征而言，洛可可艺术追求轻盈、优雅、柔和、娇媚、美丽和享乐的极境。它的代表人物有华多、布歇和弗拉戈纳尔。

华多（Jean-Antoine Watteau，1684～1721年）生于瓦朗西安，是一个有文化的建筑商人的后代。他的作品多描绘戏剧场面，有喜剧演员，有上流社会的谈情说爱。构图大多采用歌剧舞台的形式，很迎合上流社会的审美趣味。

《舟发西苔岛》（图14-16）是华多的一幅著名代表作品。西苔岛是神话传说中爱神维纳斯居住之地。画中题材取自当时的一个歌剧，描绘三姐妹各自带着自己的恋人，准备乘船去西苔岛的故事。画幅宛如一场爱情的大歌剧正在上演，近景是三姐妹及恋人，他们成双成对准备随已经动身的情侣们同行。画家精心构思把三姐妹及恋人安排成一个流动的时间曲线：第一对正在起身，第二对趋步缓行，第三对已经逶迤而去。远处待发的船帆，点明了这幅画的主题。画中云蒸霞蔚般的背景显然有威尼斯画派的影响。小天使们在恋人们的头上盘旋，营造出一种梦幻与现实交融的情景。至于色彩的运用，有鲁本斯晚期画风的一些特点。这幅作品真实反映了当时宫廷贵族的生活趣味和心理要求，受到上流社会的称赞，华多也因此博得"风流画家"的雅号。

华多对戏剧极为痴迷，丑角十分自然地成为其笔下的主题。《小丑》是他的另一幅名作，画中的主角是一位流动剧团的演员，他身穿白色衣服，麻木的外表掩盖着人物内心的悲怆。这幅画中包含了艺术家的某种相当强烈的同情感，委婉地表达出一种令人痛苦的情绪。

A pilgrimage to the Island of Cythera, by Antoine Watteau (1684-1721), combines reality and fantasy to express the transitory nature of romantic love. Delicately scaled couples in 18th dresses move slowly towards a fanciful ship that will bring them home from the island of Cythera, mythical home of Venus, goddess of love. Watteau simultaneously conveyed the poetry of love and suggested how remote it way from everyday reality. Romantic love survived only in the world of imagination.

华多绝大多数作品取材戏剧，但《热尔桑画铺》（图14-17）是一个例外，这也是他的最后一幅作品。它是华多为热尔桑画铺作的招牌画，十分写实地描绘了华多的艺术商朋友热尔桑画店内的情形。艺术史学者认为，这是画家笔下最富古典气息、构图最完美的作品，也是晚期的华多在写实与心理探询上的追求。画面试图描绘出人在日常生活中的位置，画上描绘了热尔桑画铺的情景：墙上挂满了各式各样的油画作品，热尔桑太太接待着绅士们和女士们，工人们往箱子里放的是严肃的路易十四肖像，这标志着路易十四和他的时代已经成为过去，路易十四的风格已经消失，人们正沉溺于浮华、轻佻的艺术风格之中。这幅画很有戏剧性，华多把银行家、俏丽女人、纨绔子弟和干粗活的工人的特征都作了独到的表现。朴实的色彩加之真实的店铺场面，使得它具有风俗画的特点。

洛可可艺术最典型的宫廷画家是弗朗索瓦·布歇（Francois Boucher，1703～1770年）。布歇的油画有以神话为题材的装饰画，也有牧歌式的风俗画、风景画和肖像画。他对神话题材感兴趣的主要原因是借此表现女人体的丰润感，他常常描绘情侣间互相挑逗，打情骂俏等场面。在色彩上，他经常用白中泛红的色调表现人体，用蓝色和珍珠色的微妙关系，组成有旋律的画面。布歇的笔调细腻轻松，作品反映了路易十五时期宫廷趣味，颇得公众的喜爱，尤其适合当时贵族的欣赏趣味，被认定是当代最受欢迎的画家。

布歇描绘脂粉气很浓的裸体神话人物，使得他的画风更加妩媚和柔和，因而颇受宫廷的青睐。《浴后的狄安娜》（图14-18）无疑是布歇的这一类作品中的杰作，这幅画是为1742年的沙龙展所作的，画家描绘希腊神话中的狩猎女神狄安娜，她沐浴完毕，坐在山石上擦拭身体。画家显然在人体的柔美、布幔的质感等方面上不遗余力，把其中的华丽、奢侈和高贵强调到了极点。华丽的色彩和细腻光滑的笔调都加强了享乐的成分。布歇此类的作品，曾遭到狄德罗严厉的批评，认为他的作品迎合宫廷的低下趣味，而他的神话人物不过是"艳丽无比的木偶"。

除了神话人物，布歇还喜欢以宫廷贵妇为模特作画，《蓬巴杜夫人肖像》（图14-19）是一幅比较特殊的肖像画。这个美丽的女性作为路易十五的情妇，曾经为洛可可艺术的发展起了推波助澜的作用。画家显然对她有着感恩与赞美的意思。她的优雅和美丽，仿佛是一个来自天国的人物，人物肌肤光感效果的描绘显得无懈可击，而身上华丽衣裙的线条之流畅、色彩之丰富也令人叹为观止。

布歇的那种感伤、温和的风格曾经广泛地被人模仿，尤其是他的学生弗拉戈纳尔。让·奥诺雷·弗拉戈纳尔（Jean Honore Fragonard，1732～1806年）是继布

图14-16 《舟发西苔岛》
（华多，法国，1717年）

图14-17 《热尔桑画铺》
（华多，法国，1720年）

图14-18 《浴后的狄安娜》
（布歇，法国，1742年）

歇之后洛可可艺术的代表画家，他以风俗、神话、风景和肖像为题材，在风俗画中常常描绘男女卿卿我我的柔情蜜意，在表现风流艳事方面，弗拉戈纳尔比起布歇来有过之而无不及。他的作品概括了他所处时代的一种风貌，精心的设色，睿智人物的刻画以及自然优雅的笔触都确保了即使是其最有色情意味的题材也显得高雅，而他最用心的作品确实具有一种不可抗拒的活力和愉悦性。

《秋千》（图14-20）是弗拉戈纳尔最著名的作品，他在35岁时不再参加沙龙展，开始为有钱的顾主们画艳丽而又轻浮的愉悦场面，结果大获成功。作品表现的是银行家和他的情妇在一片古典式的风景中荡秋千取乐的情景，画家安排贵妇故意踢落鞋子，卖弄殷勤的绅士在树丛中寻找鞋子，在取悦妇女上可谓登峰造极。S形曲线和有力的笔触涂抹出飞动的秋千和秋千上的贵妇，如花瓣一样散开的衣裙和虬枝密叶相映成趣，《秋千》也不失为一种对特殊的时代现象的描绘。

《浴女们》（图14-21）构图突兀，一群女子在野外僻静的溪流中嬉戏玩耍，女人体似乎同云朵、树木、河流一起急剧旋转，人与自然完美统一，与《秋千》一画相比，较多表现了画家对自然的真实情感。

图14-19 《蓬巴杜夫人肖像》
（布歇，法国，1746年）

图14-20 《秋千》
（弗拉戈纳尔，法国，1767年）

图14-21 《浴女们》
（弗拉戈纳尔，法国，1775年）

在 18 世纪中叶，出现了评论沙龙的文章，艺术的社会性、社会效果被提上了台面。艺术中出现了与宫廷贵族审美趣味的洛可可风格不同的，反映资产阶级和平民艺术趣味的画风，这种具有平民倾向的写实艺术得到启蒙学派思想家狄德罗等人的鼓励和支持。

在表现平民生活方面显示了杰出才能是让·西梅翁·夏尔丹（Jean Baptiste Simeon Chardin，1699～1799年），他是巴黎一个专做弹子台的细木匠的儿子。他认真观察自然，忠于自然是夏尔丹一生坚持的原则。夏尔丹静物画的选材多为各种器皿以及置放水果与蔬菜的厨房用具，还有鱼类，野禽等。他的艺术语言朴素、真实，继承和发展了荷兰 17 世纪静物画的传统，1730 年以后夏尔丹从静物画转向风俗画，他的风俗画取材于中、小资产阶级的生活，表现普通的市民。

图14-22 《铜水壶》
（夏尔丹，法国，1733年）

《铜水壶》（图 14-22）是夏尔丹静物画中的代表之作。画面上除了一个红铜制的水箱，还有水桶、瓦罐和铝锅等蓄水容器，这些器皿有的挂着铜锈，有的地方已被碰扁，似乎还能听到滴水的声音。这显现出日积月累随同主人生活的情景，自然让人联想到主人简朴的生活。夏尔丹在描绘普通物品的同时，引进了"人的存在"，夏尔丹笔下透发出的那种周遭环境异乎寻常的亲切，具有一种使静物所在处总是像家里的效果。在静物画中追求自然亲切的生活情趣，曾经受到当时学院派画家的贬抑，但是这正是夏尔丹独具慧眼的观察，说明了他善于从平凡的事物中发现美感。

夏尔丹通过描绘家居生活的普通场景确立了艺术史中的地位，他放弃了那种凭借艺术灵感的表现手法，而倾向于一种不见高潮、平铺直叙的创作方式。他笔下的家庭主妇衣着朴素，贤惠温柔，室内陈设简朴，人和物都那么纯朴，关系那么和谐。他的写实极具亲切感，加之宁静的气氛和富有光感的用色，使他显得不同凡响。他的画常常让人想起维米尔的作品，此类作品有《市场归来》（图 14-23）等。

图14-23 《市场归来》
（夏尔丹，法国，1739年）

夏尔丹一改洛可可艺术的浮华艳丽之风，狄德罗赞扬夏尔丹的画真实和富有教育意义，赞扬他在油画技巧方面的高度成就。夏尔丹在画中倾注了自己的心血与感情，真挚朴实的感情是夏尔丹的作品具有魅力的主要原因。

第四节　17、18世纪的西班牙美术

16 世纪 80 年代到 17 世纪 80 年代的 100 年被称为"西班牙文学和艺术的黄金世纪"。16 世纪下半期，西班牙的文学开始进入繁荣时期，其代表是塞万提斯和大戏剧家维加。在文学热潮的影响下，西班牙的美术也达到了繁荣，西班牙美术受意大利卡拉瓦乔的影响，同时它的文学艺术是在有人民大众参加的民族解放斗争的鼓舞下发展起来的，因此，民主性、人民性和现实性是它的基本特征。

西班牙的绘画作品一般是独幅的，画幅的尺寸较大，有宏伟的气魄。另外它吸收了东方阿拉伯的异国情调和意大利绘画写实的优点，既注意发挥油画表现的丰富性，又注意它的装饰效果。这一时期的肖像画，特别是一些底层人民的肖像画中，常常有一种坚定、冷峻、尊严和刚毅的特殊气质，使得它在世界艺术中独树一帜。西班牙美术"黄金时期"的代表人物有格列柯、里贝拉及委拉斯贵支。

埃尔·格列柯（El Greco，1541～1614年）的原名是多米尼科·泰奥托科普利，因为他出生在希腊克里特岛，所以人们称他为格列柯，即"希腊人"的意思。

早年,他在故乡学习圣像画,受东方拜占庭画风的影响,1565年到意大利,热爱威尼斯画派和人文主义思想,1577年移居西班牙首都马德里,由于格列柯在西班牙没有得到宫廷的重视,便迁居到托莱多城,他的主要作品都是在这里完成的。

托莱多是一个保守的城市,格列柯含有神秘色彩的艺术,在这里受到欢迎。大概由于受拜占庭中世纪绘画传统的熏陶以及意大利样式主义的影响,格列柯对变形很感兴趣,他常常故意把人体拉长,在修长和纤细的形体中传达空灵的精神狂热。他是最早把写实美和变形美加以完美结合的一位大师。他用色大胆,常用柠檬黄、淡蓝等偏冷的颜色与赭红、深绿等偏暖的颜色结合,在对比中寻求和谐。他画中的人物动势和构图充满着激动不安的情绪,他善于用闪烁不定的光线来加强画面的动荡感和人物的神秘感。

格列柯比较有名的作品有《奥尔加斯伯爵的葬礼》《托莱多风景》《大主教托维尔像》等。

《奥尔加斯伯爵的葬礼》(图14-24)取材于中世纪的传说:当奥尔加斯伯爵下葬时出现了圣者来临的情境。画面分成两部分,上部是伯爵在天国与圣母和基督在一起,下部是他的遗体下葬场面。在这件作品中,人物排列的疏密对比自然而然地分隔了空间,画面施以黄、绿、灰等色调,加重了画面庄严神秘的气氛。

风景画是西班牙画家所忽略的一种体裁。格列柯对于自己居住的古老城市托莱多的风貌有很深的情感,常常是其创作的灵感之一,这一风景在他不同的画作中频频出现过,《托莱多风景》(图14-25)是其中的代表作。这幅风景画描绘的是暴风雨来临前的托莱多城,但它并不是通过写生而来,而是画家以非凡的想象力展示他对风景或者自然的理解,形象表现了暴风雨来临前沉闷压抑的意境,给人心灵造成一种震撼力,故有"心灵的风景"之称。他的表现形式显得相当现代,格列柯的艺术语言对19世纪末以来的西方现代艺术有很大的影响。

图14-24 《奥尔加斯伯爵的葬礼》
(格列柯,西班牙,1586~1588年)

图14-25 《托莱多风景》
(格列柯,西班牙,1608年)

16世纪末至17世纪初,西班牙出现了一批富有民族特点的画家,他们奠定了西班牙民族画派的基础,其中最杰出的是里贝拉(Jusepe Ribera,1591~1652年)。里贝拉出生在瓦伦西亚南部的小城查蒂瓦,在瓦伦西亚他师从西班牙画家弗朗西斯科·里巴塔,接触写实主义绘画传统。里贝拉在青年时期到意大利旅行,学习和研究威尼斯画派和卡拉瓦乔的绘画。

里贝拉的宗教题材绘画,主要描绘圣徒殉难的场面和圣徒们单独的形象。他的早期作品侧重明暗法和暗调子,如《圣徒塞巴斯蒂安殉教》《圣徒巴多罗买的受难》,画面既有情节性,也有造型艺术的感染力。里贝拉除了描绘宗教绘画外,更多的是肖像画和风俗画,这些作品体现出画家对劳动者的同情。

里贝拉经常从社会下层人民中选择他创作中需要的形象,《瘸腿孩子》(图14-26)是他艺术成熟时期的作品。这是一个不幸的、身体畸形的少年,肩上扛着扶手拐棍,手里拿着一张纸条,纸条上写着:"看在上帝的面上,可怜我吧!"画家精心刻画了这个为世人鄙视的残疾儿童,赞美他不为命运所折服的勇气和精神。

西班牙17世纪最杰出的绘画大师是迭戈·德·席尔瓦·委拉斯贵支(Diego de Silvay Velazquez,1599~1660年),他出身于塞维利亚一个破落的贵族家庭,早年随巴切柯学画,巴切柯是个有才能的教师,他的指导和教育对委拉斯贵支的成长影响很大。促使委拉斯贵支艺术成熟的更主要原因是塞维利亚的普通生活,他早期作品如《早餐》《卖水的人》《摘葡萄者》《音乐家》《煮蛋的老妇》等,表现了他对生活细致敏锐的观察力,也表现了他描绘日常生活中平凡的美的能力。

1623年春,委拉斯贵支被召到宫廷,接受了第一件委托作品,为菲利普四世画像,作品的成功使他一跃成为宫廷画家。委拉斯贵支曾先后于1629年和1649年两次去意大利访问,研究意大利文艺复兴大师的作品。

《教皇英诺森十世肖像》(图14-27)这幅画是他第二次到意大利,受罗马教皇英诺森十世之邀,为教皇作了这幅肖像。画面所运用的流畅的速写笔触,与哈尔斯的绘画笔触相似,教皇凝视观众的咄咄逼人的眼神,显示出他暴躁、强悍的个性,十分细腻逼真地再现英诺森十世的外貌和内心世界。

委拉斯贵支任宫廷画师时,为西班牙皇亲贵戚、朝廷重臣画过大量的肖像。《宫娥们》(图14-28)是他晚年的肖像画杰作之一。画面表现的是西班牙宫廷生活的一个侧面,占中心位置的是菲利普四世心爱的小公主玛格里特,她穿着华丽的细腰宽裙,其余的人物通过一定的情节组合起来,形成一个互相关联的群体肖像。此画对空间的理解和驾驭可谓别出心裁,画家极为独特地处理画面中的气氛,懂得人物之间关系的调停,尤其是善于调整前景与背景的关系,利用一切手段增强画面的景深错觉。

《纺纱女》(图14-29)是他在参观了由他管辖的皇家挂毯厂以后,受启发而创作的,这是欧洲绘画史上最早描绘工人劳动题材的作品之一。它描绘了挂毯作坊中妇女劳动的场景,刻画了五个不同年龄的女工形象。其中右角的一个女工,她穿着白上衣和蓝色的裙子,体形健美匀称,动作有节奏感,从构图的位置、色彩的对比和明暗的运用上看,她是画面上最引人注目的一部分。与纺织女工相对的成品间内,一群贵妇在欣赏织造好的挂毯。从左角窗帘透过来的光和从背景凹处窗户来的光,同时照耀画面,使各种物体都具有复杂、细致的色彩变化。

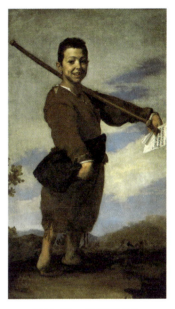

图14-26 《瘸腿孩子》
(里贝拉,西班牙,1642年)

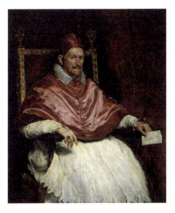

图14-27 《教皇英诺森十世肖像》
(委拉斯贵支,西班牙,1650年)

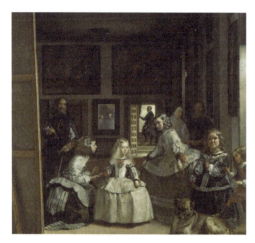
图14-28 《宫娥们》
（委拉斯贵支，西班牙，1656年）

图14-29 《纺纱女》
（委拉斯贵支，西班牙，1657～1660年）

在委拉斯贵支的传世作品中，描绘女性裸体的作品极为少见，《维纳斯与丘比特》（图14-30）是唯一的一幅。委拉斯贵支以一种不能再简略的处理来表现具有神话背景的女性裸体，画家在描绘维纳斯裸体上运用一些舒缓起伏的曲线，而丝绸上的曲线又呼应和强化了这种特殊的美。色彩上，画家精心选择了鲜亮的红色、轻柔的蓝色、纯净的白色和暖色调的红棕色使得维纳斯的肌肤色调显得尤为突出。画家作这幅画，意在展示人体的和谐以及油画语言的丰富性，题材退到了次要地位。

委拉斯贵支艺术中深厚的写实传统和高超的艺术技巧得到了欧洲19世纪浪漫主义画派和写实主义画派的高度评价。他在表现光和色彩方面的成就，也为印象派的画家们所继承和发展。

17世纪下半期，西班牙在艺术上，自委拉斯贵支逝世后，"黄金时期"基本结束了，这一时期的塞维利亚画派还保持繁荣，牟立罗（Bartolome Esteban Murillo，1617～1682年）是该画派的重要代表人物之一。牟立罗继承了委拉斯贵支艺术的写实传统，以画圣母和儿童题材著名，画圣母有"西班牙的拉斐尔"之称。他刻画的塞维利亚妇女和儿童的形象甜美而抒情，更多体现出现实主义的精神，即使宗教画也充满世俗生活的气息。他的画风比较温和、柔美，形象比较理想化，并且追求画面的装饰和色彩的丰富统一。牟立罗的代表作品有《圣母子》《吃葡萄和甜瓜的孩子》（图14-31）等。

戈雅（Francisco de Goya，1746～1828年）是西班牙18世纪末19世纪初继委拉斯贵支之后又一位具有世界影响力的绘画大师。他14岁随当地画家马尔蒂尼兹学画，后到意大利游学，1771年回国开始从事艺术创作，1789年成为宫廷首席画师。戈雅的艺术具有强烈的个性，美术史上把他作为浪漫主义的先驱。

18世纪90年代是戈雅创作的转折期，作品充满了愤怒的激情和冷静的思考，这一时期他的重要作品有铜版组画《奇想曲》、油画《疯人院》《查理四世的一家》等。铜版组画《奇想曲》共80幅，画家采用隐喻的手法，把社会上一些病态和罪恶的现象转化为巫婆、魔鬼、驴子等形象，描绘真实、大胆，具有深刻的讽刺性和批评性。

在这个时期，他除了为宫廷贵族画有肖像外，还作了大量亲友和同时代人的肖像，这些作品高度展现了画家的艺术成就，其中突出的有《着衣的玛哈》《裸体的

玛哈》《波塞东夫人肖像》等。《裸体的玛哈》中的玛哈据说是戈雅一位朋友的夫人，戈雅请她做模特画成此作，这位朋友耳闻此事，非常气愤前来查问，戈雅便将《着衣的玛哈》像给这位朋友看，才免去一场官司。从这种传说可见西班牙是个禁欲的国家，所以戈雅这幅裸体画完成后一直不能公诸于世。但是这幅画在表现技巧和人体美上可以与委拉斯贵支的《镜前的维纳斯》媲美。

1808～1814年，西班牙经历了第一次资产阶级革命，西班牙人民掀起了反拿破仑入侵，进行了反贵族和宗教的斗争，《1808年5月3日夜枪杀起义者》（图14-32）是戈雅此刻的代表作之一。画面上黑沉沉的夜空下一排法国士兵正在枪杀一群被捕的起义者，戈雅描绘了一个十分悲壮激昂的场面，起义者画得格外明亮，这是正义与怒火的化身，他们不是失败者，而是精神上的胜利者。他们顽强的形象与刽子手的怯弱形成对比。

戈雅的一位朋友这样形容他："戈雅他醉心于新的思想，但他又无法逃避这一个病魔的世界。"的确，我们从他的作品感受到他的抗争。

The Spaniard Francisco Goya covered the length of the road leading from the world of the Rococo to the collapse of the Napoleonic dream. From that faith in reason characteristic of the Age of Enlightenment to the consciousness of negative and irrational forces act upon single men and people which in the end are part of nature herself.

图14-30 《维纳斯与丘比特》
（委拉斯贵支，西班牙，1656年）

图14-31 《吃葡萄和甜瓜的孩子》
（牟立罗，西班牙，1670年）

图14-32 《1808年5月3日夜枪杀起义者》
（戈雅，西班牙，1814年）

第十五章　19世纪欧洲美术

　　法国是一个与众不同的国家，她经过几百年的发展与积累，已经成为欧洲的经济强国和文化大国。18世纪70年代至19世纪70年代的100年，是法国大革命蓬勃发展的时期，也是能诗善画的法兰西人在艺术领域大展宏图的时期。19世纪法国的艺术获得了全面的繁荣，出现了成千上万件的艺术珍品，涌现出一批杰出的艺术天才，形成了具有独特民族色彩的画派，从而成为欧洲文艺的中流砥柱，并且影响着欧洲各国艺术的发展。

　　从18世纪70年代至19世纪70年代，法国经历了古典主义、浪漫主义、现实主义和印象主义等艺术思潮。这些艺术思潮的形成、发展和消失，一方面与现实生活的变化有密切的联系；另一方面反映出文艺本身发展的某些规律，即社会生活决定了人们的意识，经济和政治的变革推动了艺术的发展，同时艺术自身也有其发展的规律。古典主义为浪漫主义所替代，浪漫主义为现实主义所替代，现实主义又向追求光和色的印象派发展，这反映了人们审美趣味和评价标准的变化。这些艺术思潮，从不同的角度丰富了人类艺术地认识世界和表现世界的方法，虽然它们在表现形式和审美观点上存在不同之处，但是它们之间又存在着不可分割的内在联系。

第一节　新古典主义美术

　　18世纪70年代到19世纪初，古典主义取代洛可可艺术在法国画坛占统治地位，由于它直接与1789年法国大革命相关，故人们把这个时期的古典主义称为"革命的古典主义"或"新古典主义"。艺术家们在资产阶级革命的浪潮中寻求一种复兴古代希腊和罗马的艺术理想（如秩序、明晰和理性等），他们热衷于用古典的形式来表达自身对勇气、牺牲和爱国等精神的感悟。这并不是古代精神气质的简单再现，而是特定的历史条件的结果——为了战斗的需要，即喻古讽今，制造革命舆论。它以古典美为典范，但从现实生活中吸收营养。

　　新古典主义之所以能取代当时盛行的洛可可艺术，原因众多。其一，革命的资产阶级在古希腊古罗马的社会中，看到了他们渴望的理想，从古代共和制中看到了资本主义共和制的典范。其二，从路易十四到路易十六，宫廷奢华的生活耗费了法国人民大量的财富，主张社会改革的人们，不仅批判社会制度的流弊，而且对这种腐朽的社会风尚也进行批判。先进的思想家们主张以崇尚实用、简明、精练和严格的合理性为特点的古典主义来取代繁缛、华丽和奢侈的洛可可。其三，当时欧洲的思想界、文化界被庞贝、赫尔库兰姆城的考古发掘成果所震惊，重见天日的古代文物的宏大气魄和简练、质朴的表现手法使他们顶礼膜拜。

　　新古典主义代表人物是雅克·路易·大卫（Jacques Louis David，1748～1825年），大卫出生在巴黎的一个中产阶级家庭，10岁丧父，叔父成为他的监护人。曾

拜巴黎皇家美术学院教授维安为师。1766年入皇家美术学院学习，1774年获罗马大奖，有了去罗马学习的机会。

大卫的新古典主义风格是1775~1781年在罗马培养起来的。他把理性视为主宰艺术创作的因素，他说："艺术家必须是哲学家——在艺术中智慧只能追随理智的火把所指引的道路。"1784年，大卫再度来到罗马，并在那里创作了他的成名作《荷拉斯兄弟的宣誓》（图15-1）。这件作品以古罗马的英雄故事为题材，大卫将人物安排在一个舞台般的空间里，荷拉斯三兄弟对天起誓，视死如归，与右侧痛苦的女性形成了鲜明的对比。他们的坚毅勇敢是法国人民向巴士底狱冲击的榜样，这是路易十六的订件，用来激励人们的爱国热忱，画面的确达到了这个效果。这幅画以高度完整的构图、纪念碑式的人物造型以及浓烈的英雄主义气氛，轰动了1785年的沙龙，博得法国新兴资产阶级的高度赞扬。

大卫是1789年法国资产阶级大革命的积极参加者，他是当时的国民议会议员，激进的雅各宾党人，极力主张艺术为政治服务。他这个时期的艺术活动与法国大革命联系紧密，强烈地反映着时代脉搏。

《马拉之死》（图15-2）是大卫忠实地记录法国大革命历史的不朽之作。马拉是雅各宾党的领导之一，1793年7月13日他被女保皇分子刺杀，死在浴盆之中。画面上，马拉身子歪向一边，他的左手拿着凶手给他的便笺，握着鹅毛笔的右手无力地垂落了下来，凶手的匕首抛在地上，鲜血从马拉的胸部沿着浴盆往下流，脸上显出濒于死亡的表情。作者没有渲染死亡的痛苦，而用精练、朴素的语言以及浓重的色彩表现马拉生活的简朴和工作的勤奋，表现他伟大的献身精神，这幅画的成功之处在于表现了这一悲剧的崇高性。

大卫是拿破仑的挚友，在拿破仑执政期间，大卫又开始了旺盛的创作活动。拿破仑要求文艺作品用古典的形式把他描绘成非凡的人物，歌颂他的战功，歌颂帝国的伟大与不朽。在这期间大卫比较著名的作品有《拿破仑加冕式》（图15-3）。这幅宏大的构图尽管是为拿破仑的统治歌功颂德的，但其气魄之宏伟、构思之巧妙以及严肃的写实作风是令人赞叹的，它对以后欧洲绘画的发展有着不可忽视的影响。

In the late 1700s, Europe experienced another return to classicism—Neo-Classicism, or new classicism. To leaders of the Enlightenment, Greek and Roman classicism represented the order and reason they strived for in European life. Especially in France, Jacques Louis David and Jean Auguste Ingres were the recognized leaders of the movement. Neo-classical painting were simple, balanced, and clear. They expressed the values of the coming period of revolution—values such as patriotism, duty and sacrifice.

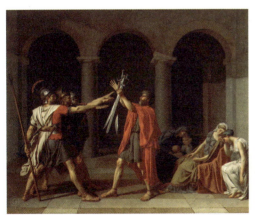

图15-1 《荷拉斯兄弟的宣誓》
（大卫，法国，1784年）

图15-2 《马拉之死》
（大卫，法国，1793年）

图15-3 《拿破仑加冕式》局部
（大卫，法国，1793年）

司汤达说，大卫的艺术是严肃、雄伟的，有激动人心的感染力量。这是因为他的艺术气质与法国中小资产阶级在大革命中表现出来的锐气密切相关，是启蒙学派"理性王国"的理想在艺术上的表现。

继大卫之后把古典主义推向新阶段的是安格尔。古典主义艺术由大卫到安格尔是一个转折，在内容上由革命的、与时代相关的事件转向脱离现实的神话和纯艺术的表现。在形式上由严格的古典主义走向带有华丽东方色彩的古典主义。让·奥古斯特·多米尼克·安格尔（Jean Auguste Dominique Ingres，1780～1867年）自幼在教会学校学习绘画和音乐，1797年到巴黎成为大卫的学生，后曾两次去意大利长时间研究古典美术。一生作过大量历史画、肖像画和裸女题材的绘画。

安格尔在理论上进一步确立了古典主义法则，他认为造型的基础是线，他要求线要画得清晰明确，他吸收了从希腊画到18世纪绘画中运用线条造型的经验，创造出自成一体的、稳健、朴素而有变化的勾线风格。他的素描肖像很有艺术表现力。安格尔奠定了法国19世纪中期新学院派的基础。

安格尔的裸体画造型语言把握精细，对形式感执著追求，因而具有很深的艺术魅力，《大宫女》（图15-4）是此类的代表作。画中的人体具有更为清晰而又优美的轮廓线，女性形象显得冷漠或超然。从某种意义上说，《大宫女》体现了安格尔对形式美的极端追求。因为在这幅画中，女人体的背部并不拘泥于真实，画家有意拉长了背部的曲线，但是在画中显得恰到好处。

《泉》（图15-5）是安格尔的不朽名作之一。它在形式方面富有想象力的苦心经营到了一种登峰造极的地步。在《泉》这样的完美之作中，一切都是饶有意味的。譬如，少女的"无表情"其实为她倍添了无邪的魅力，而岩石、陶罐、鲜花和流水等除了隐喻的意味之外，丰富了画中可与人体相比较的质地效果。优美的形式感，加上单纯的色彩，淳厚的油画语言，使得这幅画更趋完美，达到了高雅、抒情、理想化的艺术境界。

图15-4 《大宫女》
（安格尔，法国，1814年）

图15-5 《泉》
（安格尔，法国，1856年）

古典主义肖像总的特点是把人物画得很高贵，安格尔在肖像创作上增加了新因素——华丽。他作的肖像不像大卫的那样真挚、质朴，安格尔对各种物体质感产生兴趣，津津乐道地描绘衣着服饰等细节，但是这些细节表现并不喧宾夺主，而是妥帖地服从整体效果，它们造成华美而有音乐感的画面。

在安格尔创造的男性肖像中以《贝尔坦像》最为突出，1832年安格尔为他画像时，他已66岁。画家以简略的笔触画背景，旨在突出人物。贝尔坦锐利的眼睛、深沉的嘴角、一双有力的手以及卷曲的头发，画得都很有性格，显示了他非凡的毅力。

新古典主义是一种承前启后的艺术运动。如果说，新古典主义有一种寻求规范和标准的倾向，那么继起的浪漫主义将是一种对"不合常规的"事物的接纳和追求，体现了与新古典主义相异的美学趣味。

第二节 浪漫主义美术

1789年法国大革命后，以安格尔为首的官方学院派古典主义在法国艺术中占统治地位，到19世纪初时，学院派古典主义越来越因袭保守，拒绝艺术上的任何革新。一场新的艺术运动——浪漫主义便在与古典主义的斗争中应运而生。法国浪漫主义美术，以籍里柯开其端，德拉克洛瓦成其就。

让·路易·安德烈·泰奥多尔·籍里柯（Jean Louis Andre Theodore Gericault，1791～1824年）一生短暂，他最初是维尔尼的学生，后受格罗的影响，临摹过提香、鲁本斯、伦勃朗的作品，对米开朗琪罗尤为崇拜。他的绘画中兼有这些画家的影响，但更富于运动感和激情。

他本人十分喜欢骑马和观看赛马，留下了千幅画马的作品。《龙骑兵》（图15-6）表现像旋风般驰骋战场的战马和士兵；《艾甫松赛马》（图15-7）表现马匹奔驰的速度和紧张激烈的气氛，这些正是浪漫主义所力求传达的新因素。

图15-6 《龙骑兵》
（籍里柯，法国，1812年）

图15-7 《艾甫松赛马》
（籍里柯，法国，1821年）

在1819年的沙龙展上，籍里柯展出了他的最重要的作品——《梅杜萨之筏》。此画将一个震撼人心的灾难——在西非海岸发生的梅杜萨号帆船的海难事件呈现出来，是一种对政治丑闻的无情揭示。画家为了画出事件的真相，访谈幸存者，做了一个木筏的模型，同时悉心研究真实的尸体。该画取自金字塔式的构图，把事件展开于筏上的幸存者发现天边船影时的刹那景象，刻画了遇难者饥渴煎熬、痛苦呻吟等各种情绪，画面充满了令人窒息的悲剧气氛。当这幅巨作在英国首次展出时，被视为浪漫主义的伟大宣言。

欧仁·德拉克洛瓦（Eugene Delacroix，1798～1863年）从小受到大革命的教育和民主主义思想的熏陶，他是盖兰的学生，年轻时喜爱格罗的画，在当代画家中他尊敬籍里柯。他对文学、音乐有浓厚的兴趣，爱读但丁、塞万提斯、莎士比亚、拜伦等人的作品，尤其对拜伦推崇备至，他的绘画题材常常来源于文学和诗歌名作。德拉克洛瓦认为艺术家的任何涂抹都应该充满奔放的激情，他强调绘画中色彩的运用，为了色彩不惜忽视线条的正确性，他的绘画观点与古典大师安格尔针锋相对，他被安格尔称之为"艺坛上的魔鬼"，被左拉誉为"浪漫主义的雄狮"。

德拉克洛瓦留下了众多杰作。《希阿岛的屠杀》（图15-8）描绘的是1822年希阿岛上的希腊人为了反抗土耳其人的压迫而引发大屠杀的事件，这是发生在希腊独立战争中极为悲惨的历史遭遇。大约两万人被惨无人道地杀害，整个欧洲为之震惊。画家以满腔的义愤创作了这幅画。此画和1822年在沙龙展上展出的《但丁之舟》一样引起了轰动。画面十分凄惨，土耳其人肆意杀戮，被害者陈尸遍野，前景处无辜的人们奄奄一息，徒手待毙，表现手法奔放，其中色彩运用大胆不羁，曾被人称为"绘画的屠杀"，可见对观者的冲击是何其强烈。无怪乎有人要将此画喻为浪漫主义的真正宣言。

19世纪20年代末，德拉克洛瓦创作了《沙尔丹纳伯勒之死》（图15-9），这是一幅取材于拜伦诗篇的作品。它描述了阿尔及利亚国王沙尔丹纳伯勒在陷落时命令侍卫们将他生前一切宠爱的东西——从爱妾到犬马都杀死，最后在王宫中架起薪柴，自焚身亡，揭示了暴君的残酷和野蛮。画家以强烈的色彩，洒脱流畅的笔调表现了这一悲剧：被杀者痛苦的挣扎，施刑者残酷的行为给这幅画增添了浓

图15-8 《希阿岛的屠杀》
（德拉克洛瓦，法国，1824年）

图15-9 《沙尔丹纳伯勒之死》
（德拉克洛瓦，法国，1827年）

重的血腥味。

如果说保守的学院派可以对《沙尔丹纳帕勒之死》这样的作品有所抵制和压抑的话，那么1830年7月的革命，却使德拉克洛瓦的影响更为势不可挡了。由于当年的《自由引导人民》（图15-10）尺幅巨大，效果撼人，是画家为了纪念巴黎政变而作的。画中高举着三色旗的女神裸露着上半身，她正在指挥人们奋战。人物情绪高昂而激越，充分表明了画家的斗争热情和对自由的向往与追求。

法国浪漫主义美术的成就，不仅表现在绘画上，在雕塑界也出现了两位杰出的代表——吕德和他的学生卡尔波，吕德的雕塑《马赛曲》（图15-11）安置在巴黎凯旋门上，它以独特的美感以及独特的地理位置，为更多的世人所关注。

英国的画坛在18世纪50年代之后出现了本国的杰出画家。荷加斯以社会道德风俗画而知名于世，同时他也是一个优秀的肖像画家，《卖虾女》（图15-12）是他肖像画中的代表作。雷诺兹是英国皇家美术学院的创建者和第一任院长、杰出的肖像画家，他认为一幅画中大面积的蓝色会影响人物的性格刻画和面积色彩的和谐，因此，在他的肖像画中很少用蓝色作为主导色调。庚斯博罗是与雷诺兹齐名的画家，他不同意雷诺兹的艺术观点，认为恰当地运用蓝色可以很好表现人物的性格特点和画面的和谐，《蓝衣少年》（图15-13）就是他所提出理论的证明。康斯泰布尔和透纳是风景画的代表画家，特别是康斯泰布尔的艺术成就，对于欧洲后来的绘画创作影响极大，法国巴比松画派、印象主义的画家都对他的绘画才能推崇备至，浪漫主义画家德拉克洛瓦曾把他誉为现代风景画之父。

英国的浪漫主义绘画的代表有弗塞利（Henry Fuseli，1741～1825年），他是出生在瑞士的英国画家。曾留学意大利，受古典主义思潮的影响，回到英国后逐渐成为一位个性鲜明的画家，并确立了他在画坛中浪漫派画家的地位。他的作品既富有想象力，同时也颇为怪异。他作过一系列以《噩梦》（图15-14）为题的油画和版画，弗塞利构思出一种令人心悸的景象，其中弥漫着神秘和令人恐慌的气氛，显示出超现实梦境的荒诞与怪异。20世纪20年代，心理学家弗洛伊德的公寓里就挂了一幅《噩梦》的版画，可见弗塞利的独特表现也使弗洛伊德颇为欣赏。弗塞利的绘画对布莱克影响很大。

图15-10 《自由引导人民》
（德拉克洛瓦，法国，1830年）

图15-11 《马赛曲》
（吕德，法国，1833～1838年）

图15-12 《卖虾女》
（荷加斯，英国，年代不详）

图15-13 《蓝衣少年》
（庚斯博罗，英国，1770年）

图15-14 《噩梦》
（弗塞利，英国，1781年）

威廉·布莱克（William Blake，1757～1827年）是英国浪漫主义绘画最重要的代表，同时也是著名的诗人。布莱克的绘画主要是用蛋彩、水彩和铜版形式，作品都是小型的插图和版画，这使他的作品屡遭冷遇，一生坎坷，心情忧郁，到晚年他沉迷于《圣经》和但丁《神曲》的插图之中，与他的好友弗塞利一样，他的作品也具有很强的文学色彩，不乏神秘同时而又具有梦想联翩的色彩。

如果要理解布莱克的绘画，我们应该了解他赋有的才情和神秘色彩的哲学观念。在布莱克看来，感官可以触及的世界是一种不真实的外壳，其中隐藏着心灵的现实。他要创造一种视觉的象征主义，来表达他的那种与日常的视觉经验没有任何关系的心灵世界。主观情绪成了他重点表达的对象，虽然他的哲学观念不易理解，但是他的画使人感动，在他奇异的视觉图像中，总是充满饱满的情感。《撒旦击打约伯》（图15-15）取材《圣经》，画中正是约伯遭受撒旦毒刑的情景，这幅画在形象和色彩的处理上都有强烈的悲剧色彩。

拉斐尔前派是19世纪中后期英国著名的画派。在1848年，由青年画家罗塞蒂、亨特、米莱斯发起并成立了"拉斐尔前派协会"（Pre—Raphaelite Brothehood），这个协会之所以称为"拉斐尔前派"，是因为它的发起者们认为，在文艺复兴全盛时期以前的诗歌和艺术是尽善尽美的典型，而文艺复兴盛期的艺术则包含过多的肉欲，不利于社会的道德教育。因此他们以但丁和乔托的作品为偶像，并作为自己创作的楷模。1848年，法国的浪漫主义已趋于尾声，而"拉斐尔前派"常用中古题材、东方题材和莎士比亚和但丁作品中的情节作画，因此有人说，"拉斐尔前派"是理想主义，浪漫主义。虽然它存在的时间不长，但它打破了美术界沉闷的空气，显示了英国青年一代的创作实力，在艺术上引起了令人注目的变革。

罗塞蒂是拉斐尔前派的倡导者和思想领袖，画家兼诗人。他的作品执著于象征诗意的表现手法，其深厚的文学修养、高度的诗的热情以及近乎悲剧性的一生，赋予了他作品盎然的诗情、朦胧的画意与浓浓的悲剧情绪。他的代表作有《白日梦》《比娅塔·贝娅德》（图15-16）等。

图15-15 《撒旦击打约伯》
（布莱克，英国，1825年）

图15-16 《比娅塔·贝娅德》
（罗塞蒂，英国，1863年）

第三节 现实主义美术

继法国浪漫主义之后，法国出现了礼赞大自然，描绘现实普通人生活的现实主义美术运动，首先表现出现实主义精神的是巴比松画派。

19世纪30、40年代，一群对法国统治不满的青年画家，在18世纪启蒙学者卢梭的"返回自然"口号的启发下，先后聚居到巴黎郊区枫丹白露森林附近的巴比松村，他们在这里研究自然，观察自然界的风云变幻，用画笔表现大自然壮丽的景色和内在生命，于是人们称为"巴比松画派"。

巴比松画派的出现，革新了欧洲传统的风景画。在此之前，法国流行理想的风景画已经一二百年之久，这种风景画必须按照一定的程式和格局，由画家在画室中想象而成。自"巴比松画派"开始，法国风景画呈现出新的面貌。画家们开始对景写生，研究自然界光和空气的表达，自然界风雪雨露、朝夕晨暮、雷电虹霓的种种变化，在画面上得到了表现，大大提高了画面的艺术效果，加强了人与自然之间感情上的共鸣和接近。

"巴比松画派"的主要成员有：卢梭、迪阿兹、杜普莱、特罗扬、杜比尼、柯罗，有人也把米勒算在其中，称他们为"巴比松七星"。但是米勒的主要贡献是在人物画方面，和前面六位画家的风格实际上并不一样。

卢梭（Theodore Rousseau，1812～1867年）是"巴比松画派"的领袖，他受17世纪荷兰风景画的影响，最初从事森林、海景河流的写生，1844年移居巴比松，形成个人的风格。他的画风细腻，富有乡土气息。卢梭重视光线的变化，善于表达大自然的内在情绪，画面色彩明亮，技法上革新了传统的表现方法，对早期印象派代表人物莫奈和西斯莱及俄国的风景画家希施金等都有影响。他的代表作品有《巴比松森林的黄昏》（图15-17）《阳光下的橡树》等。

"巴比松画派"的主要成员各有特色，迪阿兹（Diazde la Pena，1808～1876年）是一个性格豪放的画家，有人把他称为风景画中的德拉克洛瓦。杜普莱（Jules

Dupre，1811～1889年）的画很有特点，他用色厚重，画面明暗对比强烈，画面中央经常是最亮的部位。他爱画天空，天空中常有游弋的云块。特罗扬（Constantin Troyon，1810～1865年）是一位画动物的能手，他常把牛群、羊群、马群和法国农村的景色结合起来，组成优美、清新的画面。他善于表现日出时的光影、晨曦中迷漫的雾气，大车压过的潮湿村道、村边带露珠的草地，作品具有田园的诗意。杜比尼（Francoic Daubigny，1817～1878年）喜欢描绘峡谷、河流。他经常在船上作画，观察水面光、色的变化，他的研究对后来印象派画家的影响较大。杜比尼的风景画秀丽、明净。《奥普特沃兹的水闸》一画，因受到观众的欢迎和收藏家的收购，曾由作者多次复制，此画在1855年世界博览会展出时，曾轰动一时，被评为法国当代名画。

在法国风景画家中，具有独特风格和重要地位的是柯罗。柯罗（Camille Corot，1796～1875年）从小喜欢画画，最早跟随从意大利回来的法国风景画家米夏龙学画，之后正式到学院派风景画家贝尔坦画室学习，受到较严格的古典主义训练。柯罗早期的风景画没有摆脱古典主义的模式，较注重自然物体的质感，多选取城市建筑、乡村古堡入画。如《南尼桥》《威尼斯大运河》《意大利城堡》等，在这类作品中可以看到柯罗所作的艺术探索，但还不足以代表他在风景画中的独特面貌。

19世纪40年代以后，柯罗形成自己细腻动人、宁静抒情的风景画面貌。他的画面一般是银灰色调，阳光柔弱，在朦朦的雾气中显出隐隐约约的池塘、湖水、森林或大树。在充满诗意的风景里，常常出现几个点景人物。柯罗既表现宁静、优雅的大自然，也表现大自然中的运动，如狂风吹折树梢，天空乌云翻滚，暴风雨来临前的景象等。《孟特芳丹的回忆》（图15-18）《荷马和牧羊人》《运草》《梳妆》等为代表性作品。

柯罗长于风景画，不过也创作不少肖像，据统计，他画了300多幅人物画，其中比较有名的有《戴珍珠的少女》（图15-19）《弹曼陀铃的女郎》《读书的牧女》《蓝衣女人》等。和他的风景画创作一样，他在人物画中力求表现一种理想的美。

现实主义作为一个文艺流派兴起于19世纪中叶，1844年，评论家戈蒂埃首先使用现实主义这个词。古斯塔夫·库尔贝（Gustave Courbet，1819～1877年）是第一位公开自称为现实主义的画家，1848年，革命大潮的冲击很快席卷了欧洲，库尔贝逐渐认识到浪漫主义对感情与想象的强调，实际上是对现实的一种逃避。而现代艺术家必须依靠他自己的直接经验，反映现实生活。1855年，库尔贝发表了著名的现实主义宣言，他因此成为现实主义的旗手和主导画家。

图15-17　《巴比松森林的黄昏》
（卢梭，法国，1849～1850年）

图15-18　《孟特芳丹的回忆》
（柯罗，法国，1864年）

图15-19　《戴珍珠的少女》
（柯罗，法国，1868～1870年）

1849年，他在法国创作的《石工》（图15-20）是库尔贝早期具有明确现实主义倾向的作品。库尔贝画了两个真实的、正在路旁劳动的工人，这是画家在回家的路上所见的一个真实场景。在画面中，两个形体高大的工人，穿着破旧的粗布衣服，正在敲打和搬运石块，远处是一片荒凉的山坡，在乱石成堆的斜坡上，放着铜锅等生活用具。这样直率地表现劳动工人形象，在欧洲艺术中很少见，库尔贝如实地再现拿破仑三世时期法国平民劳动的画面，在当时引起了强烈的反响。

1855年，库尔贝以惊人的精力创作巨幅油画《画室》（图15-21），他用横幅的构图展示自己的艺术历程及其追求，作品的全名为《我的画室，概括了我创作生活七年的寓言》。画面上，画家描绘了与他接近的友人以及各种类型的模特儿共约30余人，画面以自己为中心，分为左右两部分。右边是库尔贝的朋友，分别代表了社会的精英，他们影响着库尔贝的思想和艺术；左边则被画家视为该声讨的社会弊端，衣衫褴褛的妇人象征贫困，神父象征伪善的宗教，妓女象征社会的堕落等。画中不同阶层的人物都取自现实生活，这幅画虽然采用寓意的语言，但尊重现实的创作态度和高度写实的艺术风格仍不愧为现实主义的杰作。《画室》原为参加1855年沙龙展而作，但最后落选，为表示对官方审查的抗议，他在沙龙展旁举办了"库尔贝先生现实主义画展"，在展览前言中明确提出现实主义的主张，可以说，使得现实主义名声大振的画家是库尔贝。

米勒是法国现实主义绘画中表现农民生活题材的画家，有"农民的米勒"之称。法郎索瓦·米勒（Jean Francois Millet，1814～1875年）生于诺曼底的一个农村，他的童年和青年时代都是在农村度过，他对农村生活和在那里劳动的人们，有深刻的了解和深厚的感情，他了解他们的欢乐与痛苦，也分享他们的信仰和偏见。这些构成了米勒作为19世纪中期一个农民画家的创作特色。他在1849年夏天到巴比松村，此后一直定居巴比松，边从事农活边作画，直到去世。

他的代表作是《拾穗者》和《晚祷》，描绘了农民的生活和乡村的风景。在《拾穗者》（图15-22）中，农民的形象成为画面上的主角，画家展示的是地道法国农村的生活。三个农妇斜向排开，动作各一，她们近乎忘我的专注，还带有一些浪漫主义绘画中的那种"与自然融为一体"的气息，但是劳作本身以及背景的收获的场面，却把人带到乡土气息浓郁的现实之中。整个画面质朴而又崇高，宁静又饱满，展示了画家心目中"真正的人物和伟大的美"。罗曼·罗兰讲座说："米勒画中的三位农妇是法国的三女神。"

图15-20 《石工》
（库尔贝，法国，1849年）

图15-21 《画室》
（库尔贝，法国，1855年）

《晚祷》被认为是知名度仅次于《蒙娜丽莎》的绘画作品。画面上,夕阳西下,劳动了一天的农民夫妇,听到远方教堂钟响,丢下手中的活计,俯首默默祷告。画家着力描绘出他们的虔诚,作品给人印象至深的正是人物的内心状态,我们为他们的纯朴和诚实所感动。画家显然对这样虔诚的劳作者有着无比的同情和祝福,米勒在法国绘画中确立了真实地反映农民日常生活和艰苦劳动的新型风俗画,《晚祷》即是这一主题的佳作。

在法国现实主义运动中,杜米埃(Honore Daumier,1808～1879年)是个具有战斗精神的画家之一,他不像米勒那样避开敏感的政治问题和社会问题,而是积极投身到社会之中,把握时代脉搏,以笔代刀,讽刺丑恶,揭露阴谋。1830年革命之后的法国,言论自由的空气使得大众媒介迅速发展,有政治讽刺意味的艺术也就随之繁荣起来,杜米埃开始为一些漫画杂志工作。1831年,他借鉴小说家拉伯雷的作品,创作了讽刺国王路易·菲利普大肆侵吞民脂民膏的漫画《高康大》,为他带来了巨大的影响,同时也让他遭受了六个月的牢狱之苦。杜米埃的漫画几乎都是石版画,题材涉及法国和欧洲的历史、社会、政治关系和政治家等,作品准确地捕捉对象的本质、形态和滑稽的成分,有很强的感染力。

19世纪40年代末期,杜米埃的兴趣转向了油画,他的油画如同讽刺漫画一样,造型不求形似,只重视色块与形体的"神肖"。他往往以棕色和粉红为基调,从现实生活中选择表现题材,以批判的艺术眼光审视自己所创造的形象。《三等车厢》(图15-23)是他的代表作之一,从中可以发现画家的写实主义的独特性。杜米埃似乎有意让观者从其偏黑的、速写似的轮廓线上及有肌理的画面中感受作品,透露出相当的现代色彩。他笔底下的现实没有太多人工摆布的痕迹,好像是对现实生活的一种即兴的截取,体现出特殊的艺术魅力。

可以说,杜米埃的艺术和时代密切联系,没有19世纪前期的法国革命形势便没有杜米埃的艺术。他不受当时成见的拘束,创作了与众不同的、有些怪诞但很独特的艺术,他一生用艺术为自己的理想而战斗。

欧洲现实主义艺术流派,除了在法国开花、结果之外,俄罗斯和德国也是现实流派颇具代表性的两个地区。

图15-22 《拾穗者》
(米勒,法国,1857年)

图15-23 《三等车厢》
(杜米埃,法国,1862年)

俄罗斯处于欧洲与亚洲内陆，特殊的地理位置使俄罗斯能吸收欧、亚两洲的文化，结合本民族特点创造有鲜明民族特色的文学艺术。俄国文艺的繁荣首先归功于18世纪初彼得大帝的新政与改革。19世纪俄罗斯出现了一大批世界级的文学家，也正是在这一个世纪，俄罗斯美术空前繁荣。

1855年，车尔尼雪夫斯基在他的论文《艺术与现实的美学关系》中，提出了批判现实主义以及人民性、民族性等文艺创作原则。文艺界也形成了一股民主思潮，揭露和批判俄国社会弊病，这些对俄国美术创作形成了很大的影响。在当时皇家美术学院，画家彼罗夫受当时文学作品启发，创作出一批富有现实主义特色的艺术形象，这对现实主义美术发展起了很大的作用。

1863年，在彼得堡的皇家美术学院中，出现了十四个"反叛者"。为了抗议院方的命题创作，他们推举年龄较大、善于思考的克拉姆斯科依，向校方提出让他们根据自己的爱好与熟悉的题材进行毕业创作，但他们的要求遭到学院领导的拒绝。这一结果使他们毅然离开学院，成立了"彼得堡自由美术家协会"。1870年，彼得堡与莫斯科的进步使美术家们自发成立"巡回展览艺术协会"，制定协会章程，明确规定每年举行定期展览，并在俄罗斯各地巡回展出，向大众传播自己的艺术。从1870～1927年50多年中，他们共举办了近50次展览。他们的创作观念是以车尔尼雪夫斯基的美学原则为基础，对于他们来说，"美"就是真实地再现生活。

巡回画派的画家们无论在历史画，还是风景画与肖像画方面都取得了较大的成就并形成世界性的影响。风景画代表画家有希施金、列维坦，肖像画代表是谢洛夫。而19世纪俄国最伟大的画家当属列宾和苏里柯夫。列宾（Llya Yefimovich Repin，1844～1930年）一生的作品广泛描绘了俄国人民的生活，揭露了沙俄的黑暗与腐朽，塑造了俄罗斯革命者和人民的形象。《伏尔加河纤夫》（图15-24）、《伊凡雷帝与儿子伊凡》《查波罗什人写信给苏丹王》等都是他的代表作。苏里柯夫（Vasililvanovich Surikov，1848～1916年）以精湛的艺术手法和宏大的历史画卷而著称于世，《近卫军临刑的早晨》（图15-25）是苏里柯夫的成名作。

德国自普法战争以后，资本主义经济快速发展，大工业生产得以出现，工人阶级开始走上政治舞台，一些画家敏锐感受到新时代的气息。门采尔创作了不少工业题材的作品，《轧铁工厂》（图15-26）是其代表作，他以朴实无华的笔调真实描绘了工业生产热火朝天的场面，讴歌产业工人的劳动创造精神，而利伯曼的《洛林的纺纱女工》则画出了纺织工业的繁荣。

Side by side with the forms of theater-land, Daumier represented images of class warfare, bearing witnesses to repressions and massacres and rulers. But Daumier also captured the double face of the modern mob, and in Third-class Carriage he showed the dreary lot of this new third-estate. Stylistically, Daumier, who is mainly a graphic artist, makes an efficacious use of color which tends towards the monochrome, a swift and synthetic stroke to abbreviate forms, which he then exaggerates in ways which were to become typical of Expressionism.

图15-24 《伏尔加河纤夫》
（列宾，俄国，1870～1873年）

图15-25 《近卫军临刑的早晨》
（苏里柯夫，俄国，1879～1881年）

图15-26 《轧铁工厂》
（门采尔，德国，1875年）

第四节　印象主义、新印象主义和后印象主义美术

19世纪下半叶，法国出现了以研究外光色彩为主旨的印象主义画派。印象派绘画的理论认为一切自然现象都应该从光的角度来观察，一切色彩皆发源于光。他们运用光学研究成果为依据，主张用赤、橙、黄、绿、青、蓝、紫七原色，或近似这七种色彩的颜料作画。印象派还认为光线是瞬息变化的，捕捉瞬息间的光线，才能揭示客观自然的奥妙。为了表现多变的光线效果，他们强调瞬间印象的表达，采用瞬间观察方法。"光"和"色"成为印象派研究的中心课题，支配着他们的创作活动，强调表现画家的直接感受。

一、印象主义

1874年4月15日至5月15日，摄影师纳达尔的工作室举办了一个画展，展览上展出了莫奈的一幅《印象·日出》，展览因此被批评家称之为"印象主义展览会"，这是印象主义的第一次联合展览，标志着印象主义的诞生。印象主义自1874年第一次展览到1886年解体，共举办了8次展览。

马奈（Edouard Manet，1832～1883年）是印象派画家的精神领袖，是19世纪下半叶对绘画领域的革命起着重要作用的绘画大师，他创作了很多创新之作。法国官方的沙龙展一直处于举足轻重的地位，他们认为，19世纪的艺术家应当尽可能地遵循古典大师的榜样，他们要求艺术家追求理想化的甚至是过于甜美的东西，而不是寻求现实的真实描绘，那些光顾沙龙展的人期望看到合乎这种标准的"好画"，不然不会购买。与此同时，当时公众的趣味也显得相当保守。

马奈的《草地上的午餐》（图15-27）是众人瞩目和争论的作品。画面上，两位具有绅士模样、衣冠楚楚的男人与一位裸体女人席地而坐。马奈的画与学院派的画确实有很大的差异。首先，画中的人物不是什么维纳斯或者历史上的重要人物，而是现实中的人物。批评家们认为，此画冒犯了公众的尊严感，他们觉得一个现实中的女性裸体在两个着衣的男性前面实在是不成体统，有伤风化。其次此画不合艺术上的典雅规范，技法粗放。马奈表现了光的反射，仿佛空气有了一种真切的、湿润的透明感。他利用正面光削弱了女性人体上细微的明暗变化，几乎勾勒出了一种平面化的效果，这与古典绘画中常常采用侧光来增添立体的做法极不相同。显然，画家对外光的特殊讲究，使他无形之中对印象主义乃至整个现代绘画作出了重要的贡献。画中的透视也与传统绘画有距离，中景的人物用的是平视的角度，前景的静物有的是俯视的角度，而背景的树林则是用仰视的角度，这种将不同的视角混融在一起也与传统绘画相背离。

马奈的创新之举不胜枚举，《奥林匹亚》（图15-28）、《吹笛子的少年》（图15-29）都是他这一时期的创新之作，正是由于他的创新，使得他一举成名，年轻的画家都对他艺术的革新精神与创造才能表示钦佩。

莫奈（Claude Monet，1840～1926年）被认为是印象主义画派的开拓者，在所有的印象主义的画家中，莫奈是最令人信服和一以贯之的实践家。他对自己所见或知觉坚信不疑，而且任何苦难都无法阻碍他对光和影的执著追求。

图15-27 《草地上的午餐》
（马奈，法国，1863年）

图15-28 《奥林匹亚》
（马奈，法国，1863年）

莫奈为了进行外光实验，早在1866年，他在花园露天完成《花园中的妇女们》。此画高达2.5m，为了能在户外完成这幅画，他请人在花园里挖了一条沟，这样画布就能用滑轮车升降到他所需要的恰当高度。他每天在同一时间作画，以保持光线和色彩的统一。

《印象·日出》（图15-30）是莫奈的代表作，"印象主义"之名由此而来。这幅海景画用稀薄的灰色调，不经意的笔调表现，成功地画出日出时海上雾气迷蒙、景物绰约的瞬间感受。

从80年代后期，莫奈的作品获得了公众和批评家的双重关注，他开始创作一系列的风景画，而光始终是其中的"主角"。同时，为了捕捉转瞬即逝的效果，他养成在不同的时间、不同的光照条件下作画的习惯。这样，人们看到了一系列的景致，同样的风景在不同的作品中呈现出不同的色彩和光线效果。《草垛》系列（图15-31）、《卢昂大教堂》系列（图15-32）是其代表。

莫奈是一个极为勤奋的画家，即使在晚年眼力不济的情况下，他仍作画不辍。他画睡莲、青蛙塘、水草、水花等，光与影的五光十色精彩到极点。

德加（Edgar Degas，1834～1917年）是印象主义画家中的积极活动者和重要成员，以描绘浴女和舞蹈演员著称。早年师从安格尔的学生，19世纪60年代后，受马奈的影响，注重色彩的研究，参加印象主义画展，成为印象主义画家中风格独特的画家。他以极大的兴致描绘歌剧院和芭蕾舞的排练场，常常在后台和包厢里冷静地观察对象，描绘演员们瞬间剧烈的动作。他用色温暖、轻快、鲜明。他的画面重视线的运用，造型清晰明确，富有韵律感。1865年，他在沙龙展出一幅题为《中世纪战争的光景》的粉笔画，受到好评，从此他非常喜欢用彩色粉笔作画。德加的代表作有《少女头像》《巴黎歌剧院的乐队》《芭蕾舞排练场》《舞台上的舞女》（图15-33）等。德加通过他的英国学生西克特对英国绘画的发展产生影响。

雷诺阿（Pierre Auguste Renoir，1841～1919年）是印象派画家中唯一受到官方认可的画家，他的作品以人物为多，尤以裸女、儿童、少女题材的绘画闻名。雷诺阿最初在陶瓷器皿上作画谋生，后来入格莱尔画室学习，与莫奈、西斯莱结交，一同参加印

图15-29 《吹笛子的少年》
（马奈，法国，1866年）

图15-30 《印象·日出》
（莫奈，法国，1872年）

图15-31 《草垛》
（莫奈，法国，1891年）

Auguste Renoir is a specialist in the human figure, a sympathetic admirer of what is beautiful in the body and what is pleasurable in the simple form of human body. The bright gaiety of his Moulin de la Galette, where a Sunday throng enjoyed themselves in a popular dance hall of Paris, is a characteristic Renoir celebration of vivacious charm.

象主义画展。他试图在肖像和裸体画上运用印象派的原则，描绘阳光照射在人体上的效果，他沉醉于描绘女性肉体润泽而有弹力的美。他创作了不少有艺术价值的女性裸体画和儿童肖像画，也创作过不少印象派画家的肖像，著名的有《萨玛丽夫人像》《莫奈肖像》等，描绘外光的代表作有《勒加列特舞会》（图15-34）和《秋千》。他的不少作品藏在欧洲各大博物馆中，但因为他的作品在美国最早受到特别推崇，许多优秀作品为美国画商购买，现藏美国。

法国印象主义画派杰出的画家还有西斯莱（Alfed Sisley，1839～1899年）、毕沙罗（Camil Pissarro，1830～1903年）等。

图15-32 《卢昂大教堂》
（莫奈，法国，1894年）

图15-33 《舞台上的舞女》
（德加，法国，1877年）

图15-34 《勒加列特舞会》
（雷诺阿，法国，1876年）

二、新印象主义

在1886年印象主义第八次画展中，修拉展出了他的新作《大碗岛的星期日下午》，这幅作品所运用的手法是纯净颜色的小点排列构成，它的出现表明印象主义技法被一种更为科学的技法所替代，一个新的画派随之诞生，我们称为新印象主义。"新印象主义"一词是由这派的理论家费利克斯·费内翁于1884年在布鲁塞尔的美术杂志《现代绘画》上首先使用。

新印象主义是印象主义理论和实践的发展，直接给新印象主义启示的是艺术评论家和艺术家布朗所著《绘画艺术的法则》、谢弗勒所著《色彩的并存对比法则》中有关色彩混合的理论、美国物理学家鲁特的著作《现代色彩学》以及其他一些科学家和艺术理论家的理论。自然科学试验的成果表明，在光的照耀下，一切物象的色彩是分割的，要真实地表达这种分割的色彩，必须把不同的，纯色彩的点和块并列在一起。新印象主义画家根据这种原理认为，与其在调色板上把颜色调匀，不如直接把纯粹的原色排列在画布上，让观众的眼睛自行去获得混合的色彩效果。由于新印象主义使用色彩分割法，所以这一派也常常被称为"分割主义"，由于他们使用点描的画法，往往被称为"点彩派"。新印象主义宣称他们是用光学科学的试验原理来指导艺术实践，是把科学自觉地运用于色彩的探索，这恰好也说明了新印象主义与印象主义的关系和共同目的——对光和色的研究。

新印象主义的发起人和主要代表画家是修拉和西涅克。

修拉（Georges Seurat，1859～1891年）是艺术家中的科学家，他热衷研究色彩理论和各种各样线条的结构效应，在他短暂的人生里创作了七幅大型作品，六十幅小型作品。1883年，他首次在沙龙展上展出新印象主义作品，他用点彩表现光的作用，点彩的笔触小到了若隐若现的地步，产生出奇妙的光的闪烁效果。

《大碗岛的星期日》（图15-35）是修拉的代表作品，画家捕捉的是一种极为普通的场景，即巴黎人在一个公园里享受午后的阳光。这幅画修拉精心绘制了整整两年，

图15-35 《大碗岛的星期日》
（修拉，法国，1884～1885年）

他曾作过油画写生稿38幅，草图23张，力求构图严谨，色彩关系明确。修拉根据自己的理论来创作，他使画面构图符合几何学原理，他根据黄金分割法则，以及画面中物象的比例，物象与画面大小、形状的关系，垂直线与水平线的平衡，人物角度的配置等进行构图，建立了画面的造型秩序。色调上以大块的绿色为主调，掺杂以紫、蓝、红、黄等色点，使画面在局部有着丰富的色彩变化和互补色的对比。这幅画的表现手法所达到的效果是革命性的，它表明用点彩法画成的画比用笔涂抹的画更加鲜亮夺目，因此它成为当时广为传扬的作品之一。

受修拉色彩理论影响的点彩派画家中，西涅克成就较为显著。西涅克（Paul Signac，1863～1935年）是修拉的追随者，主要作海景画。他的绘画色彩分区更加明显，对比更加强烈，色点比修拉阔大而有秩序，具有镶嵌画的特点。《科恩卡尔港》（图15-36）是西涅克海景画的代表作。新印象主义的理论和实践在修拉和西涅克这里已经发展到了顶点，当时就显出它的局限性。在后来的画家中，完全用点彩派技法作画的画家几乎没有出现。

三、后印象主义

后印象主义（Post-Impressionism）的代表人物是塞尚、凡·高、高更和劳特累克等，"后印象主义"一词在20世纪20年代之后才普遍使用。事实上，这一派的理论、实践和印象主义不一致，它反对印象主义和新印象主义的客观主义表现和片面地追求外光与色彩，而强调艺术要抒发作者的自我感受、主观感情和情绪。"后印象主义"艺术家也并没有结成社团，所以他们追求的艺术宗旨和表现方法各不相同。我们之所以把他们归为一派，是因为他们是西方现代艺术的开拓者，他们大胆的探索和实践拉开了西方现代美术的序幕。

塞尚（Paul Cezanne，1839～1906年）早年学法律，与文学家左拉是同窗好友，1862年改学绘画，在巴黎经左拉介绍，与印象派画家马奈、毕沙罗等交往，曾几次参加印象派展览。但从19世纪70年代以后，塞尚不再拘泥于印象主义的光色分析，捕捉转瞬即逝的自然现象，而探索与印象派不同的表现方法，注重表现物质的具体性、稳定性和内在结构。他经过长期的观察和实践之后，提出自然的物象都可以概括成圆柱形、圆球形、圆锥形的主张，并创造了几何观察方法。

塞尚的艺术表现方法具有独创性，他采用色的团块表现法表现物象的立体、深度，他用色彩的冷暖变化造型，完全抛弃靠明暗渲染的手法，他用几何因素构造的形象，结构敦实、严密，他的这种表现方法给后来的立体派很大的启示。现代派艺术家们把塞尚强调主观感受的理论和实践看做是现代艺术的起点，称他是"现代艺术之父"。

《静物》（图15-37）是塞尚创作法则的具体体现，塞尚对于物体的形式感的兴趣远远超过了对描绘对象本身的兴趣。画面上画有苹果和橘子，辅之以衬布，苹果橘子圆圆的体积具有张力，衬布画成硬的边角和直线，画家处理成圆与方的对比，色彩的对比也非常明显，使得画中的静物非常突出。

在后印象主义画派中，色彩感受最敏锐、感情最炽热的画家是凡·高（Vincent Van Gogh，1853～1890年），凡·高是荷兰人，早年作过画店店员，先后到过伦敦和巴黎，20岁时到比利时矿区当传教士，他学习绘画时已经27岁。1886

年来到巴黎，在他的弟弟提奥的资助下安心绘画创作，在巴黎，他和印象派、新印象派画家结识，画风明显受他们的影响。不久，他厌倦繁华的巴黎生活，不满印象派和点彩派的画风，迁居法国南方小城阿尔。

凡·高的作品在忠实于对象的同时，用夸张的手法，有力地表达画家的主观感受，倾诉画家内心强烈的感情。他的作品在生前不被人理解，神经本来不健全的他，经不起生活中的种种挫折，非常苦恼和沉闷，在精神错乱中自杀而死，于37岁离世。虽然他进行绘画只有七八年，可是他对西方现代绘画有着很大的影响，在他写给弟弟提奥的书信中，阐述了不少精辟的艺术见解。

《向日葵》（图15-38）是凡·高的静物画中的精品之一。他不像一般的静物画那样以描绘对象的形似为目的，或者仅仅展示一种装饰性的美。在这里，凡·高以饱满的大笔触表现了各种各样的向日葵的形态，似乎在展示向日葵生长的全部过程，因而这些向日葵具有了某种人生的寓意。画面中鲜亮的色彩和平涂的笔触，具有强烈的表现力。凡·高的作品对挪威画家蒙克和德国表现主义都有很深的影响。

后印象派中第三位个性独特的画家是高更，高更（Paul Gauguin，1848～1903年）早年经商，1873年他弃商从艺，来到巴黎参加印象主义运动，1886年，他到法国布列塔尼的一个有艺术传统的古老村庄"阿望桥"（Pont-Aven），组织了一个绘画社团叫做"阿望桥画派"。在阿望桥，他结识了贝尔纳，他们主张用象征主义手法进行创作，高更被尊为象征主义的鼻祖。1888年，他在阿尔与凡·高的合作失败后，决心到原始人居住的地方探索新画风。1891年，他到达南太平洋上的法国殖民地塔希提岛居住，从土著人的生活和文化中汲取营养。

高更画得最多的是塔希提岛上的风光、土著人及其生活，他们没有被西方文明污染，悠闲地与大自然为伍，毫无矫揉造作之态。为了准确表达这些土著人，高更有意违反人体解剖学和透视原理，用鲜亮的原色和具有装饰意味的平涂手法，展现出朴实、率真的风格，表达出自己返璞归真，回归自然的愿望。

《我们从哪里来？我们是谁？我们到哪里去？》（图15-39）是高更的代表作，反映他在失去女儿之后内心的痛苦与矛盾，也反映了他对人生的哲学思考。整个画面被布置在塔希提充满热带风情的美妙世界里，背景的丛林中有一条小河，而在更远处是蔚蓝的大海和天空。全画由三个部分组成：右边部分由一个躺在地上的婴儿和三个年轻女性组成，显然是在提出"我们从哪里来"这一问题。中间部分是与"我们是谁"有关，一个年轻人在采摘果子。左面部分有年迈的妇人将要面对死亡，这恰好和画面右侧的婴儿的形象相对照，无疑在表达"我们到哪里去"的问题，这就是人生的旅途，从幼年到老年，从生到死的旅途。鲜明的原色，平实的形象，使画面获得震撼的表现力。

纵观整个19世纪欧洲美术的发展，法国成为西方艺术的中心，绘画艺术在造型艺术中取得了压倒一切的地位。而从18世纪下半叶开始，法国大革命打破了千百年以来的传统观念和对权威的迷信，使思想获得解放，个性得到尊重，同时促进了科学技术的发展和社会的进步。在这个时代里，艺术观念得以更新改变，艺术家有意识地追求不同的风格样式，以满足不同的审美趣味，所以出现了各种流派大放异彩的繁荣局面。这种创新意识的不断追求，也预示着现代艺术的来临。

Gauguin began his career under the aegis of the Impressionists—he exhibited with them from 1879 to 1886>and then went on to explore new approaches to style. In 1891, Gauguin sold 30 paintings to finance his trip to Tahiti. Apart from an 18 month stay in France from 1895 to 1896, he spent the rest of his life in the South Sea Islands. In his Tahitian paintings, Gauguin synthesized the Symbolist taste for dreams and myth with notice subjects and traditional Western themes.

图15-36 《科恩卡尔港》
（西涅克，法国，1911年）

图15-37 《静物》
（塞尚，法国，1895~1900年）

图15-38 《向日葵》
（凡·高，荷兰，1887年）

图15-39 《我们从哪里来？我们是谁？我们到哪里去？》
（高更，法国，1879年）

第十六章　20世纪现代美术

从 19 世纪末到 20 世纪前期，随着西方资本主义经济和社会的蜕变，传统文化转变为现代文化，人本主义或者说非理性主义思潮成为西方现代文化的主要特色。在现代文化思潮的影响下，西方的艺术领域流行着各种令人眼花缭乱的风格和艺术运动，这些流派通常有意识地彼此区别，但是它们被冠以一个共同的名称——现代主义（Modernism）。广义而言，现代主义美术是在 20 世纪初期至 20 世纪 60、70 年代之间在欧美各国相继出现的、与西方传统美术截然不同的美术流派的总称。各种流派名目繁多，其中较为显著的有野兽主义、表现主义、立体主义、超现实主义、未来主义、抽象主义等。这些流派不断交替更迭，呈现出种种复杂而又光怪陆离的现象。

西方 20 世纪的现代美术大致可以划分为两个阶段。第一个阶段是 20 世纪初至 20 世纪 60、70 年代。这一阶段，现代主义占主流地位，兼有其他传统的、学院的流派，现代主义中心在巴黎。第二阶段是从 20 世纪 60、70 年代至今，出现一种与现代主义既有联系又有区别的艺术思潮和流派，人们将其称为"后现代主义"（Post-Modernism）和"晚期现代主义"（Late-Modernism），中心转移到纽约。这一阶段，现代主义仍然很活跃，而传统的、学院的，以至其他被现代主义排斥的非主流艺术，也有复苏的迹象，同时出现在现代与传统之间折中的趋势。

第一节　现代主义美术

现代主义美术在艺术形式和表现手段上标新立异，从根本上否定了西方绘画的写实传统，它强调表现画家的主观精神，以荒诞、象征、变形或抽象的符号来折射、隐喻、暗含外部世界，表现悲观、扭曲、失落的思想或狂热、烦躁、激动的情绪。

从他们的作品中，可以感觉到艺术家表现现代人们（包括艺术家自己）的精神创伤和变态心理，感觉到他们对现实生活消极、悲观和失望的情绪，感觉到他们思想中强烈的个人主义和虚无主义。当然，也正是现代主义美术作品的这些特征，使它们具有不可忽视的社会价值和审美价值，因为它们是西方现代社会和人们精神生活方面的写照。

一、野兽主义

野兽主义又称野兽派。1905 年，巴黎秋季沙龙展出马蒂斯、德兰、弗拉芒克等人的作品。这些作品构图新颖，用色泼辣，明亮而又鲜活的色彩仿佛从画布上爆发出来，主宰了展览的空间。在展厅中间放有一件多那太罗古典风格的小型雕像，这些作品与雕像形成鲜明的反差，一个评论家看完展览，幽默地说道："哈！多那太罗被野兽们围住了。"从此，"野兽派"就成了这群年轻艺术家的称呼。野兽派是一个很松散的团体，作为一个流派存在的时间很短，1908 年各成员就分道扬镳了。但是，他们终于实现了色彩的解放。

In 1905, a new generation of artists exhibited their paintings in Paris. Bright and vivid colors seemed to burst from their canvases and dominated the exhibition space. Forms were built purely from color, vigorous patterns and unusual color combinations to create startling effects. To a large extent, they were derived from Gauguin's Symbolist use of color. The style of those pictures was still referred to as "Fauve."

野兽派的领袖是马蒂斯（Henri Matisse，1869～1954年）。他最初学文学和法律，受到学院派短期的教育，后来成为莫罗的学生。受后印象主义画家塞尚、高更、凡·高和新印象主义画家修拉等人的影响，他开始尝试革新之路。

马蒂斯自1905年之后，就致力于构图的简化，画风追求原始格调，富有幻想意味。他用变化的线条和平涂的色彩把复杂的空间压缩变形，抽去透视，抹去明暗，并且他的笔触快速、粗放有力，色彩纯粹，画面充满了律动感。他画面上特有的阿拉伯饰纹，色彩绚烂，线条流动，很有装饰性。早期的代表作有《戴帽子的妇人》（1905年）、《奢华、宁静和愉悦》（1905年）、《华丽》（1907年）、《舞蹈》（图16-1）、《音乐》（1910年）等。

马蒂斯的绘画是艺术家直觉的变奏曲，是色彩的颂歌。色彩摆脱了描摹外相的束缚，自由地展示光彩。20世纪30年代后，马蒂斯画风的"野"气有所收敛，但并未彻底地变化。除了创作油画、壁画外，他还是一位出色的雕塑家、书籍插图家。晚年因患眼疾，他创作了不少剪纸，有的剪纸尺幅很大，用来装饰墙面，犹如壁画。

野兽派其他成员也以各自风格见长。德兰（Andre Derain，1880～1954年）在艺术上追随凡·高和高更，并受马蒂斯色彩理论的影响，多用红、黄、蓝三原色作风景画，色调火热响亮，具有独特的风格。《埃斯塔克风景》（图16-2）是德兰野兽派时期的代表作之一。莫利斯·弗拉芒克（Maurice Vlaminck，1876～1958年）早期迷恋凡·高，他喜爱直接从颜料管中挤出明亮的色彩，浓墨重彩地作画，强化色调的张力。他的画风比马蒂斯更为粗犷，给人以压抑的感觉。杜菲（Raoul Dufy，1877～1953年）用装饰性的色彩和貌似随意、实则精练的素描笔法画风景、马戏和音乐会。卢奥（Georges Rouauh，1871～1958年）曾是象征主义画家莫罗的学生，早期作品受老师的影响。他的油画有着粗重的轮廓线和色块分割线，色彩纯净厚重，一般不作明暗处理，给人以凝重的画面感受。

图16-1 《舞蹈》
（马蒂斯，法国，1910年）

图16-2 《埃斯塔克风景》
（德兰，法国，1906年）

参加野兽主义活动的主要艺术家还有马尔凯、芒更、卡莫昂和荷兰的画家唐元等。

二、立体主义

自从塞尚把自然界的物体概括成圆球体、圆锥体和圆柱体之后，法国部分年轻的画家将塞尚的几何手法推向极致，这些画家打破传统时空概念，在平面上表现从不同视点观看的物体结构，将自然的形体分解为几何形的切面，把它们相互重叠展开来，成为开启一代新风格的美术流派——立体主义。立体主义名称的出现存在着偶然性。1908年，勃拉克在卡恩韦勒画廊展出作品《埃斯塔克的房子》（图16-3），评论家路易·沃塞尔在描述画面时首先指出画面"立方体"的特点，随后这种画风命名为"立体派"。

立体主义画家追求一种几何形体的美，追求形式的排列组合所产生美感。它的出现，除了受塞尚思想的启发之外，现代哲学、科学和机械工程学以及非洲面具造型也起到了不可忽视的作用。同时人们把它看成是现代艺术的分水岭。

立体主义的代表人物是毕加索和勃拉克。

毕加索（Pablo Picasso，1881~1873年）出生于西班牙，从青少年时代开始，毕加索就显现出过人的艺术才华，1900年后到巴黎学画，开始了他的艺术道路。毕加索早期的绘画写实，接近古典风格，后不断改变自己的风格。1901~1906年，他曾先后用蓝色和粉红色色调描绘社会的贫穷阶层，被称为"蓝色时期"和"玫瑰色时期"。1906~1907年，毕加索在对塞尚和野兽派进行研究的同时，迷恋于非洲黑人面具，这段时期他创作了属于"黑人时期"的艺术，这也为他立体主义的风格奠定了基础。

创作于1907年的《亚威农少女》（图16-4）被认为是第一件立体主义风格的作品。它由五个女性裸体形象和画面前景中的静物两部分组成。所有的裸体女性的形象都被分解成了几何造型，带有醒目的边线和尖锐的边角。她们的脸不像古典美，而是酷似非洲的原始面具。毕加索放弃的是传统绘画中的单一视点，把塞尚以来的那种多重视角推向了更加激进的地步。作品的产生，彻底打破了西方传统艺术的法

图16-3 《埃斯塔克的房子》
（勃拉克，法国，1908年）

图16-4 《亚威农少女》
（毕加索，西班牙，1907年）

则，主观结构代替了传统的客观结构。因此，《亚威农少女》被认为是一幅现代主义味道十足的作品。

毕加索的创作在1912年之前被称作"分析立体主义"。在分析立体主义阶段，画面在破碎而凌乱的结构中，仍然遵循着客观物像的影子，仍然保留着强烈的光线和某种空间感。画家将不同状态和不同视点所观察到的印象集中表现在单一的平面上，造成一种整体经验的效果。1912~1914年，毕加索从事综合立体主义的创作。综合立体主义则不再从解剖分析一定的对象着手，而是利用多种素材的组合来创造一个新的母题。在这个时期，画家不再停留在绘画上，而是运用综合的手段，如实物的拼贴等手法。不仅如此，综合立体主义开始重新重视色彩，避免了分析立体主义时期色彩的单调。

在西班牙内战和纳粹占领法国期间，毕加索坚定地站在民主和进步势力一边，积极参与反法西斯斗争。1937年，他为抗议德国法西斯屠杀暴行而创作了大型壁画《格尔尼卡》，产生了世界性的影响。这件作品的政治冲击力强烈，成为现代艺术介入政治的成功范例。

20世纪50年代初，毕加索积极参加了保卫世界和平的运动，并创作了一系列作品，如《朝鲜的屠杀》《战争》与《和平》等。另外，他在版画、雕塑、书籍、插图和陶艺方面，也有出色的作品。毕加索是个不断变化艺术手法的探求者，在他的各种变异风格中，都保持自己粗犷刚劲的个性，而且在各种手法的使用中，都能达到内部的统一与和谐。毕加索的创新精神给西方20世纪现代艺术带来很大的推动。

勃拉克（Georgeo Braque，1882~1963年）是立体主义的发起人之一。最初与野兽派接近，后与毕加索相会，用塞尚的画法作风景和人物画。立体主义的名称来源于他的作品《埃斯塔克的房子》。

莱热是在立体主义运动中风格独特的画家。他主要表现工业题材，描绘机器、钢铁、桥梁、现代都市等来表现机械的美。甚至他将人物也画成像机器一样僵直、生硬。代表作有《城市》（图16-5）、《三个女人》《建筑工人》等。

图16-5 《城市》
（莱热，法国，1919年）

立体主义思潮不仅影响了 20 世纪西方绘画的发展，而且有力地推动了西方现代建筑和设计艺术的革新。

三、表现主义

诞生期与法国野兽派几乎同时出现，地处欧洲北部的德国兴起了表现主义艺术运动，表现主义成为欧洲十分突出的艺术流派。表现主义美术的风格是从后印象主义演变发展而来，表现主义强调表现艺术家的主观感情和自我感受，而导致对客观形态的夸张、变形乃至怪诞的处理。它是社会文化危机和精神错乱的反映，在社会动荡的时代表现尤为突出和强烈。德国表现主义的两个艺术家团体是"桥社"（The Bridge）和"青骑士社"（The Blue Rider），而表现主义的精神领袖则是挪威画家蒙克。

爱德华·蒙克（Edvard Munch，1863～1944 年）是表现主义精神上的先驱者，他是 19 世纪末、20 世纪初具有象征主义倾向的画家。幼年时，他的家庭遭遇不幸。5 岁时，母亲因肺病去世，父亲也在他未成年时离世，他兄妹五人，一个姐姐死于肺病，一个妹妹患精神病，弟弟夭折。家庭的不幸使他幼年时就性格忧郁，精神压抑，这对他的艺术产生了极大的影响。

《呐喊》（图 16-6）是蒙克最为著名的作品，描绘的是一个头大身小的孩子双手捂耳，张嘴呼喊，而且在形式上有意采用了栏杆的对角线，以强调一种人在高度紧张时的疏离感。强烈的色彩（红色、橘色和黄色）渲染日落的无奈。有意味的是，人物捂住耳朵尖叫声化为可见的战栗，在画面上扩散开去。在这种凄厉的叫声中，不仅人物被极度扭曲，头形与骷髅几乎无异，而且天空与河流也随之变形似的。桥上的行人却毫无所动，更加揭示出痛苦的沉重和无法消解。在某种意义上，它已经成了现代人在孤独恐惧中的痛苦的典型图像。

"桥社"是德国的第一个表现主义团体，1905 年，由德累斯顿高等工艺美术学校建筑系的几个学生发起建立的。"桥社"一词的含义是团结所有德国艺术家，共同起来反对腐败的学院派绘画和雕塑，建立一种新的同日耳曼传统有联系的而又充满现代情感和形式的美学，从而在艺术家和切实有力的精神源泉之间建立一座"桥梁"。主要成员有 E·L·克尔希纳、E·黑克尔、E·布莱尔和 K.施米特 – 罗特卢夫等，他们从凡·高、蒙克等人的作品中吸收营养，发展了一种以简化的自然形体和版画作品中的线条为主的明晰风格。《街上的五个女人》（图 16-7）是克尔希纳（Ernst Ludwig Kirchner，1880～1933 年）的代表作品，他采用变形的手法，棱角分明的轮廓，大块的黑白对比和偏冷的色调，将徘徊在街头的妓女神态勾画出来，作品的处理带有很浓的木刻版画的趣味。1913 年，"桥社"因内部意见分歧而宣告解散。

"青骑士社"是德国的第二个表现主义团体，它于 1911 年成立于慕尼黑，主要活动于一战前后，代表人物有俄国画家康定斯基和德国画家马尔克。"青骑士社"第一期年鉴出版于 1912 年，年鉴封面是康定斯基以蓝和黑为主调作的马上骑士风景画（图 16-8），这就是"青骑士社"名称的由来。"青骑士社"的核心目的是对画面的表现形式进行探索，社团成员围绕对画面形式的关注，在创作中进行了广泛的探索。1914 年随着第一次世界大战爆发，青骑士活动停止。

In his best-known painting, The Scream of 1898, Munch represents his own sense of disintegration in a figure crossing the bridge over Oslo's Christiana Fjord. The bright colors-reds, oranges, and yellows-intensify the sunset, with darker blues and pinks defining the water. Both sky and water seem caught up in an endless swirl that echoes the artist's anguish. In contrast to the pedestrians at the far end of the bridge, Munch depicts a boy by the bridge, simultaneously screaming and covering his ears. The action of blocking out the sound distorts his face and makes his head a resemble of a skull and blends in with the landscape curves.

Related to the Expressionism was the contemporary movement called Futurism, which originated from Italy. The Futurists were inspired by the dynamic energy of industry and the machine age.They argued for a complete break with the past. In February 1909, a Futurist manifesto, written by Filippo Marinetti, the editor of a literary magazine in Milan, appeared on the front page of the French newspaper Le Figaro.The manifesto sought to inspire the general public an enthusiasm for a new artistic language.

康定斯基（Wassily Kandinsky，1866～1944年）生于莫斯科，曾在莫斯科大学学习法律和政治经济学。1896年去慕尼黑改学绘画，成为职业画家。1911年他组织成立"青骑士社"，后任教于德国包豪斯学院，建立起系统的抽象艺术的理论，他以形态的组合和色彩的变化来创造画面的空间。

马尔克（Franz Marc，1880～1916年）喜爱画动物，尤其喜爱画马，他声称在绘画中是用动物的眼睛观察世界，排除人的理性与逻辑，通过动物的形式以寻求自身和画中世界之间的内在和谐。油画《大蓝马》（图16-9）是他的代表作之一。

新客观社是德国表现主义后期的美术社团，出现于1923年。它提倡用写实的手段表现客观现实，但是他们更多的是对社会不公平现象或阴暗面进行揭露或批评。新客观社的画家受桥社和青骑士社的影响，但是他们不极端地分解和歪曲客体，而是注意细节的真实性，他们也适当采用抽象的手法，并把抽象的语言与真实的客观现实相融合。新客观社的代表人物是格罗斯、迪克斯和贝克曼。

图16-6 《呐喊》
（蒙克，挪威，1898年）

图16-7 《街上的五个女人》
（克尔希纳，德国，1913年）

图16-8 《青骑士》
（康定斯基，俄国，1908年）

图16-9 《大蓝马》
（马尔克，德国，1911年）

在欧洲其他国家中也有表现主义风格，除前面提到的挪威画家蒙克外，比利时的恩索尔在象征主义和表现主义运动中也起过重要作用。奥地利维也纳分离派及其代表人物克里姆特，将强调轮廓线的面和古典主义镶嵌画的平面结合起来，创造出一种独特的富有感染力的绘画样式。受克里姆特影响的画家席勒，以近乎颓废的神经质的病态人物造型呈现其成熟抑郁的画风。1918年，28岁的他死在西班牙流行感冒的袭击中。在席勒的画中，灰暗、苍白、扭曲、憔悴，让人感受到席勒的生命始终笼罩着死亡的阴影。

四、未来主义

1909年，意大利出现了一场涉及文学、戏剧、美术、音乐、电影各领域的现代主义运动——未来主义。未来主义首先由文学开启先声，意大利诗人、剧作家马利奈蒂发表了《未来主义宣言》，宣告传统艺术的死亡，号召创造与新的生存条件相适应的艺术形式，宣告未来主义的诞生。1910年2月，由画家和雕塑家波丘尼、卡拉、巴拉等在米兰公布了《未来主义绘画宣言》，呼吁画家们发展未来主义的风格，同年4月又发表《未来主义绘画的技法宣言》。1912年和1914年，又分别发表了有关于雕塑和建筑的宣言。至此，美术中全面展开了未来主义运动。首次未来主义展览于1912年2月在巴黎举行，并先后在伦敦、柏林、布鲁塞尔、汉堡、阿姆斯特丹等地巡回展出，之后又举行过两次未来主义展览。

未来主义者反对模仿的形式，主张创造性；反对和谐、趣味高雅等传统的鉴赏趣味，主张艺术反映时代的节奏和韵律；反对绘画中的传统题材，主张表现现代生活。他们认为20世纪工业、科学、技术、交通、通信的飞速发展，使客观世界发生了根本的变化。新时代的特征是机器和技术以及与之相适应的速度、力量和竞争。未来主义者以表现速度、力量和运动为宗旨，通过歌颂狂热的行为、急速的脚步、迅捷的动作以至暴力、战争来摧毁传统的审美趣味。为了表现持续的运动感，未来主义者利用立体主义分解物体的方法来表现运动的场面和感觉。他们还喜爱用线和色彩描绘一系列重叠的形和连续的层次交错与组合，表现在迅疾运动中的物象。

波丘尼（Umberto Boccioni，1882～1916年）是未来主义艺术中最有影响的画家和雕塑家。他提倡与过去的艺术彻底分道扬镳，在他的《未来主义绘画和非文化》一书中，他认为，如果说印象主义的绘画是使视觉的某一瞬间永恒的话，那么未来主义的绘画是要在一幅画中综合所有可能的运动。

《城市的崛起》（图16-10）是波丘尼未来主义时期的代表作品之一。画面前景是一匹巨大的红色奔马，它充满活力，扬蹄前进。在它前面，扭曲的人物如纸牌般纷纷倒下。背景是正在建筑中的楼房。画中四个人物处于与红马同向的对角线上，加强了向上运动的力度。一匹白马正与红马形成对峙，这是另一种方向的动势。画面以鲜艳的高纯度颜色、闪烁刺目的光线、强烈夸张的动态以及旋转跳跃的笔触表达了未来主义者的信条：对速度、运动、强力和工业的崇拜。正如《未来主义画家宣言》所云"一切都在动，一切都在奔驰，一切都在迅速变迁。在我们的面前，事物轮廓从来都不是静止的，而是不停地在隐现"。

除绘画外，波丘尼把很多精力投放在雕塑方面，他是唯一杰出的未来主义雕塑家。为了使雕塑这种凝固的艺术品具有"运动的风格"，他主张把雕像的形式肢解和

变形,《空间中连续运动的独特形式》(图 16-11)是他的新主张的产物之一。一个昂首阔步的人物,形体结构塑造上是传统的,但是为了表现人在行进过程中的连续动作,波丘尼在某些身体部位添加了类似肌肉的体块,加强了雕像向前突进的运动趋向,这是雕塑上一次有意义的尝试。

巴拉(Giacomo Balla,1871~1958年)是从新印象主义转向未来主义的画家。他作品的特点是用色和形为基础的抽象符号来表现运动、速度和力量。《拴着皮带奔跑的狗》(图 16-12)是他画的第一幅未来主义作品,描绘奔跑的狗和女人的裙摆和脚,他将一连串的运动凝缩成一个个交替变化的影像,重叠地画在一起,给人的感觉是奔跑的狗有几十只脚,画面有似真似幻的运动感。

图16-10 《城市的崛起》
(波丘尼,意大利,1910~1911年)

图16-11 《空间中连续运动的独特形式》
(波丘尼,意大利,1913年)

图16-12 《拴着皮带奔跑的狗》
(巴拉,意大利,1912年)

五、抽象主义

立体主义使传统的形、色以及观察方式解体，抽象主义更向前突进了一步。抽象主义主张彻底解放造型语言，试图用抽象的点、线、面、色等表现纯粹的精神世界。抽象主义在第一次世界大战前后就已经出现，而且风格区别很大，主要有两类：一类是以康定斯基为代表的抒情抽象；另一类是以荷兰的风格派领袖蒙德里安为代表的几何抽象。

康定斯基的抒情抽象，在艺术中重色彩的丰富性和各种造型语言的运用，达到音乐的和谐，也称热抽象。他首先对绘画和音乐的相通性进行探索，他认为"色彩是能直接对心灵发生影响的手段。色彩是钢琴上的黑白键，眼睛是打键的锤。心灵是一架具有许多琴弦的钢琴。艺术家是手，它通过这一个或那一个琴键，把心灵带进颤动里去。形，纵使它是完全抽象的和类似一个几何形，也有它的内在音响，是一个精神性的东西，具有和这一形同一的性质"。他认为绘画的音乐性就是抽象性。

《无题》是康定斯基里程碑式的作品，并被认为是画家的第一幅抽象画作品。完全抽象的画面拉开了全新的艺术帷幕，画面中只有一团团色彩斑驳的涂抹，无拘无束，自由舒展。虽然画面缺乏对现实中具体事物的指向，但是感觉赋予画家灵感，是音乐感受引发出了这样色彩表现。这种音乐的状态、纯粹抽象的境地以及"听得见的色彩"，正是康定斯基的最爱。

康定斯基1912年受邀到德国包豪斯学院任教，在教学期间，他得以充分发挥自己的抽象理论，这时期的著作《点、线、面》和稍后写成的《艺术中的精神运动》即是他实践和理论的完整阐述。他认为艺术应该抛弃物质，表现精神层面，《构图八——第260号》（图16-13）是他理论的具体表现。

几何抽象的代表人物蒙德里安（Piet Mondrian，1872~1944年），1912年作为继承凡·高和野兽派传统的表现主义画家来到巴黎，在立体主义影响下，他的作品发生了根本性变化。1917年，他创办荷兰"风格派"团体，这一画派以《风格》杂志为中心，因此得名。接下来的十年中，蒙德里安发展了一种彻底的非再现的风格，蒙德里安声称自己的艺术风格为"新造型主义"。

"风格派"拒绝使用任何的具象元素，主张用纯粹几何形的抽象来表现纯粹的精神。蒙德里安认为平行线和垂直线组成的几何形体是艺术形式最基本的要素，没有体积感的原色是最纯粹的色彩。《红、黄、蓝的构图》（图16-14）反映出蒙德里安绘画中最重要的特征：在他的画中，任何再现的因素都被摒除。画面由长短不同的平行线和垂直线分割成大小不等的正方块和长方块，颜色则只有红、黄、蓝三原色，再加上黑色、白色。

蒙德里安不同于康定斯基，他从不追求纯粹的抒情性，他的作品重平行线与垂直线组成的几何形表现力和色彩的单纯性，传达冷静、稳定的情感，所以他的风格被称作冷抽象。

A term originally used to describe Wassily Kandinsky's abstract paintings of the 1920s, was actwally first used in the modern sense in 1946 to describe contemporary paintings. It was popular during that time until the end of the 1950s. Many painters were still painting in this style. It was the first art movement to have both European and American backgrounds. It was influenced by the artists fleeing Hitler, such as Max Ernst, Leger, and Piet Mondrian. The term is just what it implies. The paintings are abstractions or not noticeable.

图16-13 《构图八——第260号》
（康定斯基，俄国，1923年）

图16-14 《红、黄、蓝的构图》
（蒙德里安，荷兰，1920年）

六、至上主义

20世纪最具代表性的俄罗斯现代艺术流派是"至上主义"（Suprematism），它是一种几何抽象风格。它的开创者是卡西米尔·马列维奇（Kazimir Malevichm，1878～1935年），1915年，马列维奇发表宣言式小册子《从立体主义和未来主义到至上主义》，马列维奇认为，至上主义就是"创作艺术中纯粹感情的至高无上"，它是艺术中的绝对最高真理，它将取代此前一切曾经存在过的流派。

马列维奇在艺术中引进了马赫的"经济思维"原则，追求静止和最经济的艺术表现，以方形和三角形等最简单的几何形作为绘画要素，他认为特别是方形在传统绘画和自然界中都是无法找到的，在马列维奇眼里它象征着比世界的表象更加伟大的至高无上的世界。他和康定斯基一样相信创作和接受艺术是一种独立的精神活动，与所有政治观念、功利主义和社会目的相分离。而这种感觉可以运用绘画的基本构成因素——纯粹的形和色彩，更好地传达出来。

马列维奇创作的《黑色方块》强调情感抽象的至高无上的理性，反对物象的具象传达。画面中正方形的黑色方块被大面积地置于白色背景的正中央，作为整幅作品的视觉中心点，打破了传统构图的束缚，只传达现代艺术至上的观念。马列维奇称黑方块为"无形式"（zero of form），而白色背景是"这种感觉之外的空虚"。这也成就了马列维奇的艺术作品从立体几何到平面几何的蜕变，特别是从不规则几何形到规则方形的演变。

20世纪20年代前期，至上主义的高潮结束了。马列维奇的"至上主义"艺术对西方后来的"极少派"艺术曾有一定的影响。

七、达达主义

第一次世界大战期间，瑞士苏黎世出现了达达主义思潮，继而在纽约、巴黎、

柏林、汉诺威、科隆和巴塞罗那发展起来。达达（Dada）或达达主义（Dadaism）是一个国际性的跨领域的文化现象，主要表现在诗歌、音乐和绘画中，它既是一种思想的表述或者一种生活的方式，也是一场运动。

达达主义，语言源于法语"达达"（dada），这是他们偶然在词典中找到的一个词语，法文原意为"玩具小木马"。作为一个幼稚而语意含糊的词，它非常符合这一运动的精神实质。达达主义者的行动准则是以破坏一切旧有的审美趣味为旗帜，激烈地否定传统艺术的美学标准，主张用无意义的符号和现成制品代替形象化的语言，达达主义常被称为虚无主义。它的产生反映出年轻艺术家对战争的厌恶和愤怒，对他们来讲，不断的扩大对战争的恐惧证实了所有现存价值的沦陷和伪善。他们相信社会的唯一希望是摧毁那些建立在理性和逻辑基础之上的体系，代之以建立无政府主义的、原始的和非理性基础之上的体系。

杜尚是法国达达主义的代表人物，毕加比亚是美国达达主义的领袖，阿尔普是苏黎世达达主义的代表人物。

杜尚（Marcel Duchamp，1887～1968年）出生在法国布兰威尔。父母崇尚文化，四个孩子都成了艺术家和诗人。1903年，杜尚到巴黎，在朱利安艺术学院受过短期训练。从1909年起，他的作品开始参加独立者沙龙展览，野兽派和立体主义是他最显著的影响来源，随后参加立体主义运动，杜尚还试图用立体主义的技巧在画布上表现运动感，这使他向未来主义靠拢。

1912年，杜尚的《下楼梯的裸女》（图16-15）在独立者沙龙展上展出，它完全摒弃了传统绘画中对女性裸体形象的描绘。画家根据一个摄影师的连续性照片，把立体主义的手法与未来主义的观念糅合在一起，将下楼梯的女裸体画成类似机器人的结构，并且把这些几何图形的人体结构从上到下重叠，传神地传达出一种人物运动过程中的动态与速度。这是一幅立体、未来主义风格的作品，招致激烈的批评。1913年，此画却成了纽约军械库展的焦点，从而使杜尚一夜成名。

杜尚很快放弃立体主义与未来主义的手法，直接选用现成制品作为艺术。1917年，他将一个写上制造商名字的小便池送给纽约独立美展，取名《泉》，轰动一时。《泉》表现出的是对一切传统艺术观念彻底的否定与批判。

《L.H.O.O.Q》（图16-16）是杜尚另一幅别出心裁的作品，他在达·芬奇名画《蒙娜·丽莎》的印刷品上用铅笔给女主人公画上了八字胡子，同时又在画面外的下方，写上了大写法文字母"L. H.O.O.Q"作为画的标题，意思是"她已经赢得一个狂热的傻子"。画家的用意在于对传统的否定，对达·芬奇的戏谑和对狂热崇拜者的嘲讽，这确实体现了杜尚所信奉的"破坏即创造"的观念，对传统进行了辛辣的讽刺。这件作品也充分体现出达达派反美学、反传统、反艺术的美学主张。杜尚的这种做法对后来的美国波普艺术和观念艺术画家产生了重要的影响。

八、超现实主义

第一次世界大战后，达达主义运动逐渐解体，取而代之的流派是超现实主义（Surrealism）。超现实主义一词是法国现代派诗人阿波利奈尔在1917年首先使用，1924年超现实主义的创始人布列敦正式用作新的文艺思潮名称，他与画家、诗人发表了《超现实主义宣言》，创办了《超现实主义革命》杂志。

One of the major proponents of Dada was Marcel Duchamp (1887-1968), whose Nude Descending a Staircase had caused a sensation in the 1913 Armory Show. He shared the Dada taste for wordplay and punning, which he combined with visual lmafles. The most famous in stance of visual and verbal punning in Duchamp's work is L.H.O.O.Q. "You have to break eggs to make an omelet" illustrates the connection between creating and destroying that is made explicit by the Dada movement.

图16-15 《下楼梯的裸女》
（杜尚，法国，1912年）

图16-16 《L.H.O.O.Q》
（杜尚，法国，1919年）

超现实主义吸收了达达主义反传统和自动性创作的观念，摒弃了达达主义全盘否定的虚无态度，有比较肯定的信念和纲领。给予超现实主义最大启示的是奥地利维也纳精神病心理学教授弗洛伊德的理论，弗洛伊德致力于探讨人类的先验层面上的潜意识，主张放弃逻辑与有序的经验记忆，把现实观念与本能、潜意识和梦的经验相糅合，以达到一种绝对超现实的情境。根据这一理论，超现实主义强调艺术创作时的潜意识状态和心理自动主义。1924年到20世纪30年代末期，是超现实主义的活跃期。20世纪30年代后，超现实主义运动逐渐沉寂，但是许多重要的超现实主义画家仍然活跃于画坛。

超现实主义艺术中存在两种不同的倾向：一种是以若安·米罗（joan Miro, 1893~1983年）、安德烈·马松和马塔为代表，他们采用近乎抽象的手法进行创作；另一种倾向包括萨尔瓦多·达利（Salvador Dali, 1904~1989年）、伊夫·唐吉（Yves Tanguy, 1900~1955年）、勒内·马格里特（Rene Magritte, 1898~1967年）等人，其渊源可以追溯到亨利·卢梭、恩索尔、籍里科和19世纪的浪漫主义画家，他们采用高度写实的手法表现超现实的空间和景象。当然，这两种风格并不是截然分开的，有很多艺术家的风格介于这两者之间，如恩斯特。

达利（Salvador Dali, 1904~1989年）出生地是巴塞罗那附近的小镇费格拉斯，"达利"这一名字其实是他那在襁褓期就夭折的哥哥的名字。他的家乡加泰罗尼亚地区是一个古老而又独特的地区，富有浓厚的文化气息，并且出过许多文化名人。达利从小十分喜欢绘画，而且对周围生活中新奇的事物具有高度的好奇心。1919年，少年达利第一次参加画展，在菲格拉斯剧院展出自己的作品，并售出了自己的几幅作品，受到了当地报纸的好评。

Dali's famous "melting clocks" in The Persistence of Memory portrait shows the uncanny quality of certain dreams. In a stark, oddly illuminated landscape, a number of elements referring to time—watches, eggs, a dead fish, a dead tree—are juxtaposed with a single living fly and swarming ants. Displaced from an unidentified location onto the eerie landscape are two rectangular platforms at the left. The one in the foreground impossibly supports a tree, just as an impossible system of lighting produces strange color combinations.

1921年，达利进入马德里圣费南度美术学院学习，但是学院传统的教学无法传授给他渴望学习的知识，于是他潜心钻研现代主义艺术，大受启发。1925年，身为学生的他在巴塞罗那首次举行个展，展出作品15幅，获得了巨大的成功。毕加索也光临画展并给予很高的评价，1926年，达利到巴塞罗那毕加索的画室拜访了他。不过由于达利拒绝参加学院的理论课考试，因而被美术学院开除。1929年，他转向超现实主义的创作，他的成就及自我宣传的过人之处，使其成为超现实主义画派的最具影响力人物。1934年，达利第一次到纽约，1936年，他再到纽约时已是《时代杂志》的封面人物了。1938年7月19日，达利专程到伦敦去会晤自己的精神领袖弗洛伊德，可是或许后者是趣味相对保守的人，对他并不热情。1939年，达利到纽约为世界博览会创作了以《维纳斯之梦》为题的展览。1941年，美国的《生活》杂志发表有关达利的文章。1983年，画家画了最后一幅画《燕子的尾巴》，可以说画家一生都在为自己的艺术理想而孜孜不倦地追求。

《记忆的永恒》（图16-17）是达利一幅最为著名的作品。题目似乎有双重的含义：一是画家在表达某种难忘的记忆；二是画家要让这幅画的观众获得永远的记忆。画中所有坚硬的东西都不可理喻地在一种荒凉而又空旷的梦境之中变得软弱无力，而金属制品（怀表）仿佛具有了奇特的有机性质，竟然像一块腐烂的肉一样招来蚂蚁。在这里，达利以一种所谓"愚弄和麻痹眼睛"的高超技巧描绘出了极度写实但又整体令人迷惑不解的场景，从而使人彻底怀疑现实。那些柔软扭曲的钟表就像是过软的干酪或是比萨饼。平台上的树已经枯萎。画面中央的地上斜躺着的古怪动物也没有了活力，

它既让人觉得熟悉，又使人感到陌生。在这里，时间肯定失去了所有的本意，而所谓的持续是与这样的景象相伴随的：蚂蚁（达利作品中的一个常风的主题）代表着腐朽，尤其是蚂蚁进攻金表就更是如此了。一只蜜蜂停在变形的表上，不知何为。画中光的关系也是处于一种不可理喻的状态。

意大利画家基里柯（Giorgio De Chirlco，1888～1978年）是最早的超现实主义画家之一，他常常把成衣模特架、手套、儿童玩具、体育用品等无生命的物体，作为人类社会的象征，运用多视点、非传统的构图，以及特殊的投光和长长的阴影构成画面，给人以梦幻般的神秘和不祥的宁静。比利时画家马格利特（Rene Magritte，1898～1967年）是超现实主义的重要画家，他常用"换位法"将事物安排在非正常的位置，使它们不合逻辑地并列，引发人们惊奇、思考和感悟，作品极富奇思妙想。与马格利特同时参加超现实主义运动的比利时画家德尔沃（Paul Deivaux，1897～1994年）是以描绘神话裸女题材成名的画家，他的作品常画有古典式的建筑和裸体的女神，表现现代人的浓厚的孤独感和神秘感。

图16-17 《记忆的永恒》
（达利，西班牙，1931年）

九、抽象表现主义

第二次世界大战爆发后，一大批欧洲现代艺术家流亡到美国，给美国的画坛带来了勃勃生机，20世纪40年代初美国出现了抽象表现主义（Abstract Expressionism）画派。由于抽象表现主义艺术家大都集中在纽约，因此也被称为纽约画派（The New York School）。抽象表现主义受欧洲自毕加索开创的抽象艺术以来的影响，同时融合了超现实主义画家不受主观控制的自动主义表现手法。

抽象表现主义艺术各具特色，但有两种比较明显的风格。一种被称为行动绘画（Action Painting），他们强调在艺术创作中，过程相当重要。受超现实主义画家

Abstract Expressionism was a term used in 1929 by Alfred H.Barr Jr. to refer to the nonfigurative and nonrepresentational paintings of Kandinsky. The style was to put the United States on the map of the international art world. Nearly all the Abstract Expressionists had passed through a Surrealist phase. From this, they had absorbed an interest in myths and dreams, and in the effect of the unconscious creativity.From Expressionism, they inherited an affinity for the expressive qualities of the paint. This as part emerged particularly in the so—called "Action" or "Gesture" painters of Abstract Expressionism.

的影响，他们拒绝在创作之前预先去构想。他们相信，在绘画过程中的激情的指引下，内容最后终将显现。最具代表性的画家是杰克逊·波洛克（Jackson Pollock，1912～1956年）、威廉·德库宁（Williem De Kooning，1904～1997年）、汉斯·霍夫曼（Hans Hofmann，1880～1966年）和弗朗兹·克兰（Franz Kline，1910～1962年）等。另一种被称为色域绘画（Color Field Painting），他们的作品运用大片的、一致的色彩表现抽象的形象，色彩呈块状分布。代表人物是克莱福德·斯蒂尔（Clyfford Still，1904～1980年）、马克·罗斯科（Mark Rothko，1903～1970年）和巴尼特·纽曼（Barnett Newman，1905～1970年）。

波洛克（Jackson Pollock，1912～1956年）是美国抽象表现主义的代表画家，1929年在纽约学习绘画，受到墨西哥壁画、超现实主义等的影响，20世纪40年代开始创作抽象画。他不用传统的画架，而是将画布放在地板或墙上，运用所谓的"点滴和泼洒"法，将铁罐里的颜料往画布上倾倒或滴洒。他也不用画笔，而是用棍子、铲子或刀子，有时将沙子、碎玻璃或其他杂七杂八的混合物撒播在画布上，形成一层厚厚的密集肌理（图16-18）。

在创作时，他在画布上方或四周近乎迷狂地手舞足蹈，完全沉浸在滴洒颜料和经营图案之中，所有的行动都事先没有准备，凭借的全是无法预期的内心状态的自然释放。他的做法接近超现实主义的"自动创作"理论（automatism），表现的是一种无意识的心境。他在《我的绘画》一文中曾经说过："当我作画时，我不知道自己在做什么。只有经过一段时间后，我才看到自己在做什么。我不怕反复改动或者破坏形象，因为绘画有自己的生命，我试图让它自然呈现。"由此，他获得了"行动绘画"的称呼。此外，他讨厌在作品上签名，他要同一切传统规则决裂。

图16-18 《31号》
（波洛克，美国，1950年）

马克·罗斯科（Mark Rothko，1903～1970年）是美国抽象表现主义"大色域"画派的代表之一。他生于俄国拉脱维亚，1913年到美国，1921年在耶鲁大学学习，1925年开始学画，19世纪40年代受超现实主义画家米罗的影响，成为抽象表现主义画家。他的绘画不作任何自然形体的描绘，画面上以大幅面的单纯色块或略作变化的色块并置、掺和以及叠置，只有色彩的和谐与对比。罗斯科认为"绘画一定要像奇迹那样"，他试图用超凡的大幅画面的单纯色彩来压倒我们的感官。由于他的绘画追求最简洁的艺术表现力，因此在他之后，出现了极少派艺术。

第二节 后现代主义美术

"后现代主义"（Post-Modernism）一词涉及的范围广泛，包括文学、哲学、社会学建筑学等领域。真正使"后现代主义"概念在西方艺术界产生重要影响的人物，是英国建筑评论家查尔斯·詹克斯，他把后现代建筑归纳成六种风格，这六种风格包含折中性、兼容并蓄、历史主义、地方风格、传统装饰、现代材料等特质。

后现代主义美术是指第二次世界大战之后至20世纪60、70年代以来欧美各国继现代主义之后美术思潮的总称。对于后现代主义美术的特征，不少艺术评论家都有自己的观点。美国美术史论家L·史密斯认为战后西方美术的发展"从极端的自我性转向相对的客观性；作品从几乎是徒手制作转变成大量生产；从对于工业科技的敌视转变为对它产生兴趣并探讨它的各种可能性"。在中央美术学院编写的《外国美术简史》教材中，对后现代主义美术的特点归纳如下：企图突破审美范畴，打破艺术与生活的界限，后现代主义主张艺术各门类之间、艺术与生活之间的界限的消失；对主流美术思潮的质疑和对少数民族和边远地区美术的关注，主张欧元和承认多中心；从传统主义、现代主义艺术的形态学范畴转向方法论，用艺术表达多种思维方法；从强调主观感情转到客观世界，对个性和风格的漠视或敌视；从对工业、机械社会的反感到与工业机械的结合；主张艺术平民化，提倡艺术的大众性反对艺术的精英性，以粗俗、生活化反对精雅的艺术趣味；广泛运用大众传播媒介。一方面，后现代主义对于现代主义是整体上实质性的转折；另一方面，后现代主义并不排斥某些现代主义的因素。所以，后现代主义美术具有极大的折中性与兼容性。

一、波普艺术

波普艺术（Pop Art）又译为"流行艺术""大众艺术"，它发源于英国。当时，艺术家就大众传媒和消费社会展开讨论，探索艺术能否与之结合，创立通俗艺术的可能。最早的一件波普艺术作品是由英国画家汉密尔顿（Ricard Hamilton）用拼贴技法制作的，题为《是什么使得今日的家庭变得如此不同，如此吸引人？》（图16-19），这件作品在1956年参展。画面除了健美先生和傲慢的女模特儿之外，房间有着大量的消费品：电视机、收录机、卡通画封面、吸尘器广告、福特汽车公司厂徽等。因画面上健美先生右手拿的网球拍上贴着（POP）字样，"波普"艺术名称由此而来。这幅画首先打出了波普艺术的旗帜，此后，波普艺术作为一种反映现代都市文明的新潮流而闻名于市。

In the phase of Abstract Expressionism, which dated from the late 1940s, two different approaches of expression emerged—one based on fields of color and the other on active paint handling. The second approach, known as action painting, first inspired by the label Abstract Expressionism.

The most prominent style emerged in America in the 1960s was "Pop" although the origins of this style were found in England in the 1950s. The popular imagery of Pop Art was derived from commercial sources, the mass media, and everyday life. In contrast to Abstract Expressionism subjectivity—which viewed the work of art as a revelation of the artist's inner, unconscious mind—the Pop artists strove for an "objectivity" embodied by an imagery of objects. What contributed to the special impact of Pop Art was the mundane character of objects selected. As a result, Pop Art was regarded by many as an assault on accepted conventions and aesthetic standards.

波普艺术在美国得到很大发展，美国是波普艺术的中心，美国波普艺术起源于达达主义，杜尚曾把波普艺术戏称"新达达"，他是对抽象派的一种反动。波普艺术家用他们在生活环境中所接触的司空见惯的材料和媒介（空罐头盒、可口可乐瓶、火柴盒等）来制造大众所能理解的形象，以使艺术和工业消费文明相结合，并利用大众传播媒介（电视、报纸、印刷品）加以普及。为了达到有效的宣传效果，这些大众、通俗的艺术中须有新奇、活泼、富有性感的内容来吸引观众的注意力，刺激他们的消费欲望，成为一种消费文明的艺术。波普艺术的精神是准确地捕捉大众文化的内涵，至于用何种具体的形式，艺术家们有广泛的自由。代表画家有安迪·沃霍尔（Andy Warhol，1928～1987年）、罗伯特·罗申伯格（Robert Rauschenberg，1925～2008年）、利希滕斯坦（Lichtenstein，1923～1997年）、韦塞尔曼（Wesselman，1931～2004）等。

安迪·沃霍尔是波普艺术中最著名的画家。他精通丝网版技术，他所有的作品都用丝网印刷技术制作。他偏爱机械式重复和复制，并且希望自己成为机器，因此，他的作品形象可以无数次地重复，给画面带来一种特有的呆板效果。他以大量重复的方法表现日常生活中熟视无睹的物品和人物，如可口可乐瓶和梦露的头像。《玛丽莲·梦露》（图16-20）拼集了八幅梦露同一角度的照片，用丝网或洗印照片的形式，整齐地排列复制，但用不同的颜色，不同的显像手法加以区别。实际上，安迪·沃霍尔画中特有的那种单调、无聊和重复，所传达的是某种冷漠、空虚、疏离的感觉，表现了当代高度发达的商业文明社会中人们内在的感情。

罗伯特·劳申伯格是美国波普艺术的先驱和代表画家，他经常运用废置的报纸、包装盒、橡皮轮胎、木棍、衣物等拼集成作品，加入适当的绘画手段，构成既有实物，又有绘画的综合艺术。利希滕斯坦的作品，运用最多的元素是人们司空见惯的连环画题材，他以此作为创作的基本元素，来诠释自己艺术创作的理念。他把平淡无奇的连环画题材，用卡通画或广告画技法描绘，使画面呈现出鲜艳的颜色，平涂加黑色粗线条，甚至他对由于印刷而出现在连环画上的网格也是不厌其烦地画出来。

图16-19　《是什么使得今日的家庭变得如此不同，如此吸引人？》
（汉密尔顿，英国，1956年）

图16-20　《玛丽莲·梦露》
（安迪·沃霍尔，美国，1967年）

二、超级写实主义

20世纪60、70年代，美国出现极尽写实的艺术流派——超级写实主义（Super Realism），又称照相写实主义（Photorealism）。超级写实主义作品，取材于日常生活中最常见的现象，如橱窗、咖啡厅、理发店、电梯、交通工具等，描绘普通的人物、动物，这些画家常常借助高度精确的摄影、幻灯片和其他现代工具，精确、细致地表现对象的质感。超级写实主义的画家们并不直接写生，他们往往借助照相机等工具，清晰摄取所需的形象，再对着照片亦步亦趋地把形象放大复制到画布上。他们所绘对象尺幅多较大，如头像比原头部大十倍，面部连汗毛孔等都丝毫无异地画出来，只着重于表现生理细节；所作塑像与真人一般大小，涂上肤色，穿上衣服，配以道具，极度逼真。

超级写实主义绘画的代表人物是查克·克洛斯（Chuck Close，1940～2021年），他是专画人物肖像的画家，他以自己的朋友和家人的肖像为主要创作题材，表现了一个个毫发毕现的巨大头像。画中人物尽可能不带任何表情，神情冷漠，双目直视，咄咄逼人，使得作品显得冷静而客观。《约翰像》（图16-21）是他的众多肖像画中的一幅，巨大的尺度和清晰的表现给人以极强的视觉震撼。

埃斯蒂斯（Richard Estes，1932年）的绘画题材是纽约市景，但凡他感兴趣的景致和物体，他都拍下来，作画时再选择其中他认为可以成画的照片放大，先用丙烯画出素描，然后用油画着色。他的画面上有复杂的金属反光、玻璃挡板的影像以及建筑物的质感，形同照片一般精细、准确（图16-22）。

超级写实主义雕塑家用玻璃纤维和聚酯做出极为逼真的人物，并且给人物穿衣打扮，放到真实的环境中。汉森作于1970年的《游客》，把一对在消费社会度过半生的中年游客惟妙惟肖地塑造出来，他们身着花衬衣、凉鞋、肩挎背包、脖子挂着相机，手提购物袋，正在举目远眺。作品不仅极端真实地表现人物的外形，而且也深刻表现出他们生活的社会背景。

图16-21 《约翰像》
（克洛斯，美国，1971年）

图16-22 《自动扶梯》
（埃斯蒂斯，美国，1969年）

三、大地艺术

大地艺术（Earth Art）兴起于20世纪60年代，当时，全球性的生态危机加剧，环保主义思潮席卷了整个欧美，从而引发了人们对自然的重新认识，极大启蒙了人类对大地的崭新理解。大地艺术家放弃了城市生活以及画廊、美术馆或工作室的狭小空间，也摆脱了传统的艺术材料与艺术作品的永久性，他们在广阔的空间中去实现理想，他们更关注人在自然中活动的痕迹和痕迹所体现的精神上的意义。

罗伯特·史密森（Robert Smithson，1938～1973年）是美国著名的大地艺术家，他的名作是在美国的犹他州的大盐湖上用砂石筑起了直径为160英尺、长1500英尺的《螺旋防波堤》，场面宏大，令人震惊。《螺旋防波堤》在大自然中不能持久保存下来，大自然侵蚀和重塑着这件作品，它曾两次被大水淹没。这一切正与史密森的最初构想吻合，但作品原貌已通过相片保存下来。

克里斯托（J. Christo，1935～2020年）是定居美国的保加利亚人、大地艺术著名艺术家。他以包裹作品闻名于世，他认为物体被包裹后，原有形式被"陌生化"，形成一种独特的视觉力量，从而突显出对象的本质、历史等内涵。最初他以帆布、塑料布、绳索为材料，包裹桌子、椅子、自行车等，后来包裹公共建筑物和自然界，形成既熟悉又陌生的景观。《包裹海岸》《包裹德国国会大厦》《包裹岛屿》都是他的旷世之作。创作这些作品，需要耗费克里斯托大量的辛苦劳动与经费，《包裹德国国会大厦》这件作品用超过10万 m² 的丙烯面料以及1.5万 m 绳索，耗资1000多万美元，为此，克里斯托夫妇花费24年的时间说服了近200位德国议员支持他们的作品创作计划。被包裹的国会大厦展出时间仅为两周，却吸引了多达500万名的游客。

四、装置艺术

在后现代艺术领域，还有一种值得注意的艺术形式就是装置艺术（Installation Art）。"Installation"这个词含有"安装""装配"的意思，而装置艺术也包含有"安装"的这一层意思，它打破了以往艺术门类之间的界限，综合运用多种媒介，如现成品、影像、文字、声响，甚至是人的参与，在一个三维空间中营造出一个具有积极特殊意义、能够使人置身于其中的情景。

装置艺术家在作品中反映当代人的社会状况、精神状况、心理状况，同时也把艺术家个人体验社会化。两位在养父母家长大成人的女艺术家卡洛·弗拉克斯与安·菲丝勒于1997年创作装置《互变的家庭——弃婴室》，铁制婴儿床、塑料玩具娃娃、照片展示了所谓"非婚子女"和"私生子"的出生、等待抱养、新家等不同生活阶段。艺术家试图通过它来探索她们个人的历史和特定的身份以及在社会中的地位，并深究这一切在她们这类被收养的孩子身上的影响。

装置艺术家不仅用自己的艺术与社会对话，而且鼓励观众参与，把观众参与作为装置艺术的一个不可分割的组成部分。观看装置艺术作品的观众，或者主动，或者被动，或有意识，或无意识地参与作品的审美过程。杰里弗·叙瓦兹的装置作品《绝对时髦》可以说是一场精彩的戏剧，装置由一组八个时装假人组成，每个假人有姓名、有简历，时装假人的个性由艺术家彩绘在其表面的抽象图案区别。叙瓦兹为每个时装假人准备了拟人化的台词，她们会邀请观众与她们建立个人联系，并表示

All works of art affect the environment in some way. On a large scale, the environment encompasses any indoor or outdoor space. Today, the term tends to refer more to the outdoors—the rural and urban landscapes—than indoor spaces. Two recent artists whose work has had a startling, though usually temporary, impact on the natural environment are Robert Smithson and the Christos. The environmental works of Nancy Holt, on the other hand, are intended to be permanent.

渴望收到观众的来信,同时许诺每信必复。艺术家通过观众的参与介入,使他们对商业社会中超级模特儿这一现象进行反思。

五、观念艺术

观念艺术(Conceptual Art)是一种主要强调思想、观念的艺术,兴起于20世纪60年代。该流派认为艺术家的思想、观念在艺术创作中是第一位,作品所运用的媒介和材料纷繁复杂:日常用品、地图、文字、摄影图片、录音、录像和艺术家本人的身体、行为等,因此,观念艺术无关形式和材料,而是关于观念和意义。

关于观念艺术的源头,我们可以上溯到达达派著名艺术家杜尚。早在1917年,杜尚就提出"观念比通过观念制造出来的东西要有意思得多"。他认为艺术家应该重视创作一件作品时的意图,而不仅是表面的形式,同时为了传达艺术家的意图,他可以不必依赖手工创造的方式。在杜尚的启发下,艺术家从几个不同的方面来展开自己的实践,这些实践最终将艺术家引向了对于艺术观念的重视,同时艺术家也开始关注物品所具有的象征意义与文化内涵。这些艺术家比较明显的共同点是对现成品的使用。另外,极少主义艺术家,从另一个角度为观念艺术开辟了道路,极少主义艺术家试图用最简练的艺术语言消除艺术表面的物质形态,将观众的认识引向精神领域。

约瑟夫·科苏斯(Joseph Kosuth,1945)被认为是早期重要的观念艺术家。作品《一把椅子与三把椅子》把真实的椅子和椅子的照片,以及辞典上有关对椅子的解释条目拷贝放大,然后三种作品状态一起展出,从实物到照片,最后是抽象的概念。这件作品明显继承了杜尚的现成品组合方法,把椅子的三种不同状态摆放在一起,综合构成了对椅子的"描述"。

布鲁斯·瑙曼(Bruce Nauman,1941)的创作媒介形式多样,包括雕塑、电影、视频、摄影、霓虹、版画,装置和声音作品。20世纪60年代末,他创作了一个能让参观者产生囚禁和与世隔绝感受的空间,在这个特别的空间里,参观者的活动被摄像机悄悄记录下来,然后将这些影像再播放给参观者。从20世纪80年代开始,布鲁斯的作品开始关注政治,霓虹灯作品《美国暴力》揭露暴力和死亡之间的关系。

观念艺术家有的运用语言和文字等媒介,让观众欣赏和分享自己的作品,当然他们也可以借助自己的肢体和行动传达自己对艺术乃至生活的看法。德国约瑟夫·波伊斯(Joseph Beuys,1921~1986年)创作于1967年的《给死兔子讲解艺术》和1974年的《荒原狼:美国爱我,我爱美国》是两件重要的行为艺术作品。在《给死兔子讲解艺术》作品里,他脸上涂满金箔,坐在观众面前,抱着一只死兔子讲解什么是绘画。这里面之所以选择兔子,除了波伊斯在战争中培养出的动物情怀以外,他始终认为动物和人之间有着某种渊远相传、割舍不断的东西,他认为动物是人类进化中的催化剂,他通过这个行为,完成了与神、与人、与灵魂之间的灵性的、意象的平衡。

Like Duchamp and the Dadaists, for the Conceptualists the mental concept takes precedence over the object. This is also related to the Minimalist rejection of the object as a consumer product. Although the term itself was coined in the 1960s, Conceptual art attained official status through York. The show's title—Information—reflected the emphasis of Conceptual art on language and text, rather than on imagery.

六、新表现主义

新表现主义是20世纪70年代末80年代初在德国画坛上流行的风格，它一反西方绘画拼命简约冷静的抽象和对传统绘画形式的否定，开始重新回到形象的、用颜料和画布构成的绘画上，席卷欧美。德国新表现主义代表画家是巴塞利兹、基弗、伊门多夫、彭克、卢皮兹等。意大利新表现主义称为"跨前卫"，著名画家有克莱门特、契亚、库奇、马瑞阿尼。美国新表现主义著名画家有施纳贝尔、沙里、菲歇尔、苏珊、戈卢布、朗格、博罗夫斯基。

德国艺术家巴塞利兹（Georg Baselitz，1938）发展出一种颇具表现性的人物画风格，用"形象倒置"的方法创作绘画。在这样的画作中，上下倒置的人物似乎在向上升并且重力颠倒，强烈的色彩和宽大而粗犷的笔触渲染出独特的画面形象。《人体》描绘的是一个男裸体头冲下坐在并不清晰的椅子上，涂抹的痕迹十分明显，像是未完成的作品，手法写实。巴塞利兹的作品表明他虽然把绘画带回到形象和画布，但是很难说他把绘画带回了传统，这正具备了后现代的复杂性：有回复传统的面貌，却没有回复传统的实质（图16-23）。

安塞尔姆·基弗（Anselm Kiefer，1945）强调用艺术来体现和传达欧洲的文化历史内涵。他是二战废墟中出生的那一代人，这决定了他的艺术题材：只画风景，画一种尺度极大，颜色晦涩，表面粗糙如废墟一般的风景。他的绘画采用大量厚厚的油彩、树脂、铅、稻草、沙子、乳胶、虫胶、废金属、照片和各种各样油腻的东西，他通过把不同的材料揉进画面的做法，把那种粗糙不平的、被坦克的履带压过的大地像是直接搬到画布上去了。所以，基弗的画很重，像浮雕，观众看到的不是笔触，而是材料本身的质感。和巴塞利兹一样，基弗的作品中没有美的感觉，更多体现的是缅怀民族传统的抑郁心情和反思战败历史的悲怆心态（图16-24）。

Georg Baselitz is one of Germany's most prolific and well-known living artists. Born in Saxony in 1938, a painter, draughtsman, printmaker and sculptor, Baselitz is perhaps best known for painting his motifs upside-down as a strategy to liberate the subject matter. His work incorporates figures, animals, birds, landscapes and still-lives.

图16-23　艺术家巴塞利兹

图16-24　安塞尔姆·基弗的作品

伊门多夫（Jorg Immendorff，1945～2007年）的作品更加关注德国当时的社会和政治生活，政治元素在伊门多夫的绘画中占有重要位置。他的代表作《德国咖啡馆》系列，用绘画反映社会生活，在故事化的形式下描绘现实和政治意识的状态，并设置种种隐喻的形象，对德国社会现状做出概括性描述和批判。

意大利新表现主义称为"跨前卫"，无论怎么称呼，它和德国新表现主义一样回到绘画，回到自己的历史文化中去。意大利的新表现主义绘画体现为两种方式：一种是对那种不美的、无理性的、怪异绘画方式的继承，以克莱门特、契亚、库奇为代表；另一种是恢复意大利诗意的、美的造型传统，以马瑞阿尼为代表。

1981年秋，5位德国新表现主义画家在纽约举行展览，对美国艺术界震动很大，在美国出现了学习这些德国画家表现语言的思潮。朱利安·施纳贝尔（Julian Schnabel，1951年）是美国的新表现主义著名画家，他用残破的瓷盘作为自己画面背景，与厚重的颜料一起，使作品看上去相当厚重又质感。

早在150年前，黑格尔就宣布艺术正在死亡。或许，我们今天称为艺术的已不再是我们所熟知的传统艺术，它是另一种艺术，具有新的功能和含义，但是它终究离不开人类艺术活动的本质，那就是满足人类精神的需要，满足人类表达和交流的基本需要。

Anselm Kiefer (born in 1945), German painter, born in Donaueschingen, in 1966 left law school at Univ. of Freiburg to study at art academies in Freiburg, Karlsruhe, Dusseldorf. He made huge paintings using symbolic photographic images to deal ironically with 20th centary c. German history; developed arrays of visual symbols commenting on tragic aspects of German history and culture, particularly Nazi period; in 1970s painted series of landscapes that capture rutted, somber German countryside. His paintings of 1980s acquired physical presence through the use of perspective devices and unusual textures and broadened themes to include references to the ancient Hebrew and Egyptian history.

参考文献

薄松年.中国美术史教程：增订本［M］.西安：陕西人民美术出版社，2008.

曹意强.艺术与历史［M］.杭州：中国美术学院出版社，2001.

丰子恺.西洋美术史（外一种·西洋画派十二讲）［M］.北京：东方出版社，2007.

傅雷.世界美术名作20讲［M］.北京：三联出版社，1985.

贡布里希.艺术发展史［M］.范景中，译.天津：天津人民美术出版社，1999.

古塞拉·里拉特.希腊艺术手册［M］.范景中，译.杨成凯，校.杭州：中国美术学院出版社，1992.

海因里希·沃尔夫林.古典艺术［M］.潘耀昌，陈平，译.杭州：中国美术学院出版社，1992.

黄宗贤.中国美术史纲要［M］.重庆：西南师范大学出版社，2008.

H·H·阿纳森.西方现代艺术史［M］.邹德侬，等，译.天津：天津人民美术出版社，1986.

H·丹纳.艺术哲学［M］.张伟，译.北京：北京出版社，2004.

H·沃尔夫林.艺术风格学［M］.潘耀昌，译.沈阳：辽宁人民出版社，1987.

蒋勋.西洋美术史［M］.长沙：湖南美术出版社，2004.

科尔宾斯基.希腊罗马美术［M］.严摩罕，译.上海：人民美术出版社，1983.

李宏.西方美术史图像手册·绘画卷［M］.杭州：中国美术学院出版社，2004.

凌敏，丹尼斯·奥布莱恩.西方艺术史专业英语教程［M］.上海：上海大学出版社，2007.

牛津艺术与艺术家词典［M］.上海：上海外语教育出版社，2001.

欧阳英.西方美术史图像手册·雕塑卷［M］.杭州：中国美术学院出版社，2004.

乔治·瓦萨里，著名画家、雕塑家、建筑家传［M］.刘明毅，译.北京：中国人民大学出版社，2004.

乔治·扎内奇，西方中世纪艺术史［M］.陈平，译.杭州：中国美术学院出版社，1994.

汝信，王红媛.全彩西方绘画艺术史［M］.银川：宁夏人民出版社，2003.

邵大箴.图式与精神［M］.北京：中国人民大学出版社，1999.

邵亮.巴罗克艺术［M］.石家庄：河北教育出版社，2003.

苏珊·伍德福特，等.剑桥艺术史［M］.罗通秀，钱乘旦，译.北京：中国青年出版社，1994.

台湾大英百科股份有限公司.大英视觉百科全书［M］.南宁：广西美术出版社，1994.

王伯敏.中国绘画史［M］.南京：东南大学出版社，2009.

温尼·H·米奈.巴洛克与洛可可[M].孙小金,译.南宁:广西师范大学出版社,2004.

约翰·拉塞尔.现代艺术的意义[M].陈世怀,常宁生,译.南京:江苏美术出版社,1996.

张朝阳,张艳荣.中外美术简史[M].北京:化学工业出版社,2009.

中央美术学院美术史系中国美术史教研室.中国美术简史:增订本[M].北京:中国青年出版社,2002.

周伟.中国美术简史[M].北京:清华大学出版社,2008.

朱伯雄.西方美术史十讲[M].上海:上海人民出版社,2007.

David G. Wilkins, Bernard Schultz, Katheryn M. Linduff[M]. Art past, art present, Prentice Hall, Inc. 1997.

Fred S. Kleiner. Gardner's Art through the Ages A Global History (Enhanced Thirteenth Edition)[M]. Wadsworth Publishing Co Inc, 2010.

Gilbert's, Mark Getlein. Living with Art(seventh edition)[M]. Mc Graw Hill, 2004.

Laurie Schneider Adams. Art across Time (Second Edition Volume ll)[M]. The Fourteenth Century to the Present, Mc Graw Hill, 2001.

Lin Ci. Translated by Yan Xinjian & Ni Yanshuo[M]. The Art of Chinese Painting, China Intercontinental Press, 2006.

Marry Tregear. Chinese art, Published in the United States of America in 1985[M]. Thames&Hudson Inc, 2003.

Sullivan, Michael. The arts of China-5 ed. revosed and expanded[M]. University of California Press. Ltd, 2008.

Wu Hung, Richard M. Barnhart, James Cahill[M]. Three Thousand Years of Chinese Painting. 1997.

Zhang Anzhi, translated by Dun J. Li[M]. A History of Chinese Paining. Foreign Languages Press, 2006.

附录　专业词汇及术语

第一部分　中国美术史词汇

			
旧石器时代	The Paleolithic Period	青绿山水	Blue-and-green landscape/Golden green landscape
新石器时代	The Neolithic Age	水墨画	Chinese brush drawing/Wash painting
夏	Xia Dynasty	山水画	Chinese landscape painting
商代	Shang Dynasty	人物画	Figure painting
西周	Western Zhou Dynasty	肖像画	Portrait painting
春秋	Spring and Autumn Period	花鸟画	Flower-and-bird painting
战国	Warring States Period	工笔画	Meticulous style painting
秦	Qin Dynasty	写意画	Painting in free-sketch style
西汉	Western Han Dynasty	文人画	Literary man's painting/Scholar paintings
东汉	Eastern Han Dynasty	中国画	Chinese painting
三国	Three Kingdoms	中国传统绘画	Chinese traditional painting
西晋	Western Jin Dynasty	中国美术	Chinese arts
东晋	Eastern Jin Dynasty	罗汉	Luohans/Arhats
南北朝	North and Southern Dynasty	汝窑	Ru ware
隋朝	Sui Dynasty	定窑	Ding ware
唐朝	Tang Dynasty	传统的年画	Traditional New Year pictures
五代	Five Dynasty	瓷器	Porcelains
北宋	Northern Song Dynasty	苏绣	Su embroidery
南宋	Southern Song Dynasty	明式家具	Ming Style furniture
元代	Yuan Dynasty	泥塑	Clay figurines
明代	Ming Dynasty	扬州八怪	Yangzhou Eight Eccentrics
清代	Qing Dynasty	四王	Four Wangs
帛画	Silk paintings	四僧	Four Monks
画像石	Painted Stone	郎世宁	Giuseppe Castiglione
画像砖	Painted Bricks		
兵马俑	The Terracotta Army		
绮罗人物	Qiluo Characters		

第二部分　西方美术史词汇

一、原始艺术　The Primitive Art

史前艺术	Prehistoric Art
洞穴艺术	Cave Painting
洞穴人	Caveman
拉斯科洞穴壁画	Lascaux Cave Painting
阿尔塔米拉洞穴壁画	Altamira Cave Painting
维伦道夫的维纳斯	Venus of Willendorf
巨石栏	Stonehenge
雕像	Statue
象征	Symbol

二、希腊艺术　Ancient Greek Art

克里特	Crete
爱琴艺术	Aegean Art
米诺斯	Minoan
麦锡尼艺术	Mycenaean Art
多利安式	Doric
爱奥尼亚式	Ionic
科林斯式	Corinthian
阿波罗	Apollon
雅典	Athens
古希腊艺术	Ancient Greek Art
胜利女神像	Nike of Samothrase
拉奥孔	Laocoon Group
古典的	Classical
理想的	Ideal
古典时期	Classical Age
希腊化时期	Hellenistic Age
柱式	Orders
山形墙	Pediment
库罗斯	Kouros
科丽	Kore

三、古代罗马艺术　Ancient Rome Art

埃特鲁斯坎艺术	Etruscan Art
塔斯干柱式	Tuscan Order
复合柱式	Composite Order
万神庙	Pantheon
克洛西姆竞技场	Colosseum
卡拉卡拉浴场	Baths of Caracalla
提图斯凯旋门	Arch of Titus
君士坦丁凯旋门	Arch of Constantine
图拉真纪念柱	Column of Trajan
拱门	Arch
建筑风格	Architectural Style

四、中世纪艺术　The mediaeval Art

中世纪	The Middle Ages
巴舍利卡	Basilica
凯尔特艺术	Celtic Art
加洛林艺术	Carolingian Art
奥托艺术	Otto Art
哥特式风格	Gothic Style
湿壁画	Fresco
彩绘玻璃	Stained glass
玫瑰花窗	Rose window
圣像画	Holy icons
集中式	Central-plan

五、文艺复兴　Renaissance

早期文艺复兴	Early Renaissance
盛期文艺复兴	High Renaissance
圣母	The Madonna
乔托	Giotto
人文主义	Humanism
扬·凡·艾克	Jan Van Eyck
米开朗琪罗	Michelangelo Buonarroti
威尼斯画派	Venice School
佛罗伦萨画派	Florence School
桑德罗·波提切利	Sandro Botticelli
莱奥纳多·达·芬奇	Leonardo da Vinci

			
最后的晚餐	The Last Supper	荷兰小画派	Dutch School
米开郎琪罗	Michelangelo Buonarroti	古典主义	Classicism
		风俗画	Genre painting
大卫	David	风景画	Landscape painting
圣家族	Holy Family	心理写实	Psychological realism
创造亚当	The Creation of Adam	枫丹白露派	Fontainebleau School
最后的审判	The Last Judgement		
拉斐尔·桑蒂	Raphael Santi	**七、洛可可风格**	**Rococo Style**
雅典学派	The school of Athens	华托	Antoine Watteau
西斯庭圣母	The Sistine Modonna	布歇	Francois Boucher
沉睡的维纳斯	Sleeping Venus	夏尔丹	Jean-Baptiste-Simeon Chardin
埃尔·格列柯	El Greco		
尼德兰画派	Nederland School	静物	Still life
空气透视	Atmospheric perspective	色粉画	Pastel
丢勒	Alblercht Durer		
卢浮宫	The Louvre	**八、新古典主义**	**Neoclassicism**
祭坛画	Altarpiece	大卫	Jacques-Loui David
明暗法	Chiaroscuro	安格尔	Jean-Auguste-Dominique Ingres
晕涂法	Sfumato		
矫饰主义	Mannerism	学院派艺术	Academic Art
六、巴洛克艺术	**Baroque**	**九、浪漫主义**	**Romanticism**
米开朗琪罗·梅里西·达·卡拉瓦乔	Micheangelo Merisi da Caravaggio	戈雅	Francisco Goya
		席里柯	Theodore Gericault
委拉斯开兹	Diego Rodriquez de Silvay Velasquez	德拉克洛瓦	Ferdinand Victor Eugene Delacroix
教皇英诺森十世像	Pope Innocent X	自由引导人民	Liberty Leading the People
彼得·保罗·鲁本斯	Peter Paul Rubens		
弗朗斯·哈尔斯	Frans Hsls	康斯太布尔	John Constable
哈门斯·凡·莱因·伦勃朗	Rembrandt van Rijn	**十、现实主义**	**Realism**
维米尔	Johannes Vermeer	库尔贝	Gustave Courbet
拉图尔	Georges De La Tour	柯罗	Jean Baptiste Camille Corot
视觉幻象	Illusionism		
宗教改革	Reformation	米勒	Jean Francois Millet
耶稣会	Jesuit Order	罗丹	Auguste Rodin
反宗教改革	Counter-Reformation	巴比松画派	Barbizon School
专制主义风格	Style of absolutism	**十一、印象主义**	**Impressionism**
世俗建筑	Secular architecture	爱德加·马奈	Edouard Manet
胸像	Portrait bust		

卡米尔·毕沙罗	Camille Pissaro	亨利·马蒂斯	Henri Matisse
爱德加·德加	Edgar Degas	立体主义	Cubism
阿尔弗雷德·西斯莱	Alfred Sisley	巴勃罗·毕加索	Pablo Picasso
克劳德·莫奈	Claude Monet	乔治·布拉克	Georges Braque
皮埃尔·雷诺阿	Pierre Auguste Renoir	未来主义	Futurism
		表现主义	Expressionism

十二、新印象主义 New Impressionism

乔治·修拉	Georges Seurat	瓦西里·康定斯基	Wassily Kandinsky
分色主义	Divisionism	皮特·蒙特里安	Piet Mondrian
点彩主义	Pointillism	达达	Dada
		超现实主义	Surrealism

十三、后印象主义 Post-Impressionism

保罗·塞尚	Paul Cezanne	胡安·米罗	Joan Miro
文森特.威廉·凡·高	Vincent Willern Van Gogh	萨尔瓦多·达利	Salvador Dali
高更	Paul Gauguin	杰克逊·波洛克	Jackson Pollok
波纳尔	Bernard	波普艺术	Pop Art
象征主义	Symbolism	安迪·沃霍尔	Andy Warhol
爱德华·蒙克	Edvard Munch	极少主义	Minimalism
克里姆特	Gustav klimt	观念艺术	Conceptual Art
		后现代主义	Postmodernnism

十四、现代艺术 Modern Art

野兽主义	Fauvism	行动绘画	Action painting
		超级写实主义	Hyper-realism
		大地艺术	Earth and land Art
		抽象绘画	Abstract painting

第三部分 美术术语

美术	Fine arts	古董	Antique
线条	Line	才能	Instinct
画笔	Painting brush	绘画艺术	Art of painting
颜料	Color	艺术成就	Accomplishment
毛笔	Brush	审美能力	Aesthetic judgment
轮廓线	Contour line	艺术理论	Aesthetic theory/Art theory
色彩效果	Color effect	绘画理论	Theory of painting
曲线	Curve	艺术欣赏	Appreciate of arts
雕刻	Carving	鉴赏力	Taste
石雕	Stone carving	美感	Aesthetic feeling
木雕	Wood carving	反传统艺术	Anti-art
雕塑	Sculptural arts	纯艺术	Pure art
古画	Ancient picture	想象力	Imagination

主题	Idea/subject/theme	艺术教育	Art education
模仿	Imitation	画展	Art exhibition
灵感	Inspiration	艺术节	Art festival
美术史	History of art/Art History	艺术形式	Art form
美术学院	Academy of fine art	艺术流派	Art school
美学家	Aesthete	艺术家	Artist
美术界	Fine art realm	艺术协会	Artist association
东方艺术	Oriental art	艺术效果	Artist effects
欧洲艺术	European art	艺术品质	Artist quality
视觉艺术	Visual art	艺术风格	Artist style
艺术收藏	Art collection	艺术价值	Artist value
艺术批评	Art critics	艺术思想	Artist idea
艺术欣赏	Appreciate of arts	艺术大师	Master of art
艺术特点	Artist characteristics	观众	Audience
艺术意境	Artist conception	画室	Painting room
艺术创作	Artist creation	职业画家	Professional artist
艺术行为	Artist deed	创作经验	Creative experience
艺术标准	Art standard	创作过程	Creative process
评论家	Critic	写实	Ture to life
著名画家	Famous painter	画廊	Art gallery
名画	Famous painting	当代艺术	Contemporary art
名作	Famous works	宗教艺术	Holy art
历史画	Historic painting	空间艺术	Space art
艺术装饰	Art deco	象征艺术	Symbolic art
艺术设计	Art design	人体艺术	Body art